U0107190

# 书法笔法原理新论

杨宏 著

四川大学出版社
SICHUAN UNIVERSITY PRESS

图书在版编目（CIP）数据

书法笔法原理新论 / 杨宏编著 . — 成都 : 四川大学出版社，2024.4
（艺术荟）
ISBN 978-7-5690-6209-0

Ⅰ . ①书… Ⅱ . ①杨… Ⅲ . ①汉字－书法理论 Ⅳ . ① J292.1

中国国家版本馆 CIP 数据核字（2023）第 121797 号

书　　　名：书法笔法原理新论
　　　　　　Shufa Bifa Yuanli Xinlun
编　　　著：杨　宏
丛 书 名：艺术荟
--------------------------------------------------------------
丛书策划：张宏辉　庄　溢
选题策划：梁　胜
责任编辑：梁　胜
责任校对：傅　奕
装帧设计：叶　茂
责任印制：王　炜
--------------------------------------------------------------
出版发行：四川大学出版社有限责任公司
　　　　　地址：成都市一环路南一段 24 号（610065）
　　　　　电话：（028）85408311（发行部）、85400276（总编室）
　　　　　电子邮箱：scupress@vip.163.com
　　　　　网址：https://press.scu.edu.cn
印前制作：四川胜翔数码印务设计有限公司
印刷装订：成都市新都华兴印务有限公司
--------------------------------------------------------------
成品尺寸：185mm×260mm
印　　张：19.125
字　　数：282 千字
--------------------------------------------------------------
版　　次：2024 年 4 月 第 1 版
印　　次：2024 年 4 月 第 1 次印刷
定　　价：78.00 元
--------------------------------------------------------------

扫码获取数字资源

四川大学出版社
微信公众号

# 前　言

　　无论从广义还是狭义去界定"中华文化"，书法都是中华民族文化的重要组成部分。我们的历法、取士、教育、田畴等制度体系贯穿于中华民族几千年来的辉煌文化，而书法亦伴随其整个过程。书法的虚实、阴阳、刚柔、向背、大小、快慢等理念，与中华民族哲学思想相契合，它绝非只是写写字的"小道"。从现象到文化观之，借由书法可察古今之变，可推穷奥之理，可溯汉学之源，可究民族之根。研究中华文化思想，而不言及书法，则实如"盲人摸象"，言表而不及里。许思园在其《论中国文化二题》中言，从古迄今，书法为最普遍最实用之艺术，中国人审美修养，实基于此，因而陶冶成世界上最能鉴赏形式美之民族。中国书法之篆、隶、行、草，山、水、花、鸟画幅，玉器与园庭布置，皆无上美妙。发扬民族文化，必经恢复此艺术境界始，而其根本则在书法。

　　书法笔法，历来被书家所重视，在传世的书论中，涉及笔法技巧的文章占据了较大的篇幅。迄今为止，关于书法笔法和技巧的论述，仍然是站在书写者个人角度对书写心得体会的总结和感悟，同时又通过文学形式的个体语言进行描述，使阅读者产生玄之又玄的神秘感。书法的艺术性是靠笔法保障的，而纯熟的笔法绝不等同于书法的艺术性，两者之间的关系是不言而喻的。没有笔法的专业性做支撑，就不可能言及书法的艺术性。但是，书法的艺术性绝不仅仅是书法的笔法和技巧，它的内涵更为丰富。

　　笔者认为书法的艺术性应该定义为"书写者人文精神的社会美学价值"。为了讨论和研究这一问题，笔者根据书法学习的过程和书法历史知识，认为书法具有广义性、学科性和艺术性，以

便于问题的讨论。书法的广义性指书写活动具有最广泛的社会基础，人们从束发童蒙开始，便识认汉字、书写汉字，用汉字组词造句进行社会活动交流。从书法的核心载体——"汉字"这一角度去理解，人人皆潜移默化地受到书法书写的洗礼，这也是书法的广义性的体现。书法的学科性指书法是一门学问，书法不等于书写，书法是约定俗成的汉字书写法度。不仅如此，它还涉及书法史、文字学、碑帖学、书法美学和书法教育等相关学科，如若不然，书法就没有作为一门学科存在的理由。时至今日，书法已从"小技"和"不足为道"中脱离出来，作为一门学问得以研究和建设，意欲为书法的"艺术性"开垦更为广阔的疆土和更为浓厚的氛围。

纵观传世的古代书论，在大量涉及技法的篇幅中，我们不难发现一个核心要素始终贯穿在其中，无论是直接的描述，还是借喻自然界的事物，这个要素就是对于"力"的表述。"重若崩云，轻若蝉衣"，"重"和"轻"皆是形容作用力的大小程度；"为点必收，贵紧而重"，"收""紧""重"皆有形容力的作用成分在其中。那么什么是"力"？按物理学的解释：力是一个物体对另一个物体的作用。同时"力"具有大小和方向的矢量属性，使书写的线条形质有了大小和方向的位置定性。因此，以作用力的矢量属性对书法笔法进行系统的分析整理，是书法笔法的原理系统具有逻辑性、科学性、可分析性的建立过程。

本书以汉字构成的七个基本笔画，以及书写这七个基本笔画的动作构成要素为分析点，以作用力的矢量性为分析方法，在平面和空间坐标体系内对书法笔法的楷书（基本笔法）、篆书（圆笔）、魏碑（方笔）进行阐述分析，进而形成书法关于笔法的原理体系。该体系的构成不以某一家或某一帖为导向切入，它是以整个书法体系为研究对象，因此它具有一定的指导意义。换言之，这一原理不是教学习者怎么去学习某一人或某一帖，而是在掌握基本笔画笔法原理的基础上，可以能动性地想学谁就学谁，想写什么帖就写什么帖，并且能够应用原理方法主观能动地分析判断和学习。

　　笔者虽自幼习书，临池不断，但因工作性质和时间原因，只能常以观帖作为慰藉。在 20 世纪 90 年代初，难辞同事恳请，加之工作时间相对规律，便教幼童习书。在此过程中，观察到每一个人的手型和发力特点都不尽相同，如若用同一本字帖去约束，势必适得其反。再者，即使掌握了一本字帖，那也仅仅是这一本字帖的笔法。无法欲窥视书法全貌，岂不是要将书法传世名帖全部进行临写？换一个话题进行类比，岂不是要将天下的数学题做完之后，才能够懂得数学的道理一样，逻辑上肯定是不通的。显然，我们还没有找到中国书法笔法内在的必然规律，这一传承和学习方式是存有疑惑的。故而深思其中之原因，写有约七千余字思考笔记，算是此书之发轫。2017 年，不再从事自己专业领域工作后，致力于书法方面的学习。用该套理论方法教习不同年龄段、不同性别的爱好者，一年多的时间，三十余位书写学习者采用完全不同的法帖学习，均取得较好的效果，验证了这一理论方法的正确性。新冠疫情暴发后，笔者在 2020 年应书法爱好者协会之邀，开授网课，将之前的思考逐渐系统完善，汇成此册。

　　由于笔者水平有限，意欲之为与落笔之意实有偏差，敬请方家大德不吝赐教，以正荒疏。在此感谢黄昆、张静女士为本书录入所付出的辛劳，感谢代大林先生为该书插图绘制给予的支持。

<div style="text-align:right">

杨　宏

2022 年立秋于介然斋

</div>

# 目录

# 第一章 毛 笔

毛笔是中国传统书写工具,有玉管、翠笔、聿、拂、中书君、毛锥、龙须、湖颖、麟管等别称雅号。传统毛笔是以动物毛发做成圆锥形笔头,再与圆柱形笔杆组合而成,被称为文房四宝之一。历史上有秦朝蒙恬造笔的传说,但这一说法与近现代考古出土的实证不符。毛笔究竟起源于何时、为何人所创?据文献和考古出土实物,尚不能给出最终结论。但可以推断出毛笔是人们在长期的社会活动实践中,在人类社会进步过程中,不断总结、实践、探索、创新的产物。

## 一、毛笔的历史

毛笔是汉字书写的最基本工具。我国生产制作毛笔的历史非常悠久,根据文物考证,其起源可追溯到新石器时代。它是由各种毛类材质梳扎成锥形,并与竹管一端黏结而构成的书写工具。随着历史的发展,古埃及的芦管笔、欧洲的羽毛笔都已退出历史的舞台,而中国的毛笔历经漫长的历史岁月沉淀仍然兴盛不衰,表现出强大的生命力。毛笔的弹性收放、汉字的抽象表意两者结合,创造出丰富多彩的线型表现,使毛笔这一书写工具成为思想表达的载体,从而保持着旺盛的生命力。人们对它从不吝惜溢美之词,它便有了许多雅号别称,流传至今。

1980年陕西临潼姜寨村发掘了一座距今5000多年的墓葬,出土有凹形石砚、研杵、染色物和陶制水杯等文物。从彩陶纹饰花纹可清楚地辨识出毛笔描绘的痕迹,证实了在五六千年前,已经有了毛笔或者类似毛笔的笔,我们的先民早在约六千年前,就在他们的生产生活和社会交流过程中使用了这一类似于或者就是

"毛笔"的书写工具。因此，毛笔的起源可以追溯到新石器时代。

目前，古代毛笔出土实物年代最早的三支分别由湖南长沙左家公山（图1-1）、河南信阳长台关、湖北荆门包山（图1-2）三处的战国楚墓出土。这种毛笔毛毫尖锐、笔管细长。湖南长沙左家公山出土的那支笔，发掘报告这样描述：毛笔，在竹筐内，全身套在一支小竹管内，杆长18.5厘米，径口0.4厘米，毛长2.5厘米。据制笔的老技工观察，认为这支毛笔是用上好的兔箭毫做成的，做法与现在的有些不同，不是将笔压插在笔杆内，而是将笔毛围在杆的一端，然后用丝线缠住，外面涂漆。与毛笔放在一起的还有铜削、竹片、小竹筒三件实物。据推测，这可能是当时书写场景的整套工具。

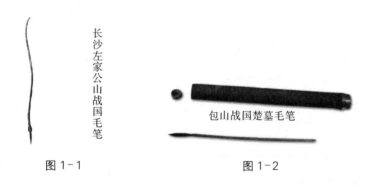

长沙左家公山战国毛笔

包山战国楚墓毛笔

图1-1　　　　　　　　　　图1-2

而甘肃出土的战国时期的毛笔，其笔毫和笔杆直径明显加粗，这一时期的毛笔与现今的毛笔形制基本相同。根据现存大量战国简牍书法和湖南长沙子弹库战国古墓出土帛画的线描状态分析，在当时毛笔使用的技艺水平以及意境表现手法都是非常高超的。

从出土文物的分布来看，毛笔这一书写工具在战国时已经被广泛使用，至于当时的具体称谓，尚无文献资料记述。据东汉许慎《说文解字》中"楚谓之聿，吴谓之不律，燕谓之弗""秦谓之笔，从聿从竹"的记载分析，毛笔已得到普遍使用，只是各地的叫法不一，至秦一统天下后，则统一称之为"笔"。

二、毛笔的文化现象

毛笔之所以神奇，是因为它作为工具，是人与自然之间形成一种情感纽带的基础，执笔之人将欲表达的内容、对天地万物的认知和认识，都通过这支毫锥之笔而落于文史。

旧石器时代晚期，随着天然颜料的发现和社会活动的频繁，一端有浸沾颜料功能的软笔应运而生，以便饱蘸各种颜料去满足造型和填充色块的需要，特别是宗教祭祀活动中的脸谱画像等。这在广义上讲，应该便是毛笔的前身。

我国很早就有使用毛笔的记录，远在新石器时代，彩陶纹饰上便有明显的毛笔痕迹，商朝也有使用毛笔书写的物证，但迄今为止尚无出土毛笔实物佐证。目前发现最早的毛笔实物是 1954 年在湖南长沙左家公山楚墓出土的一支战国中后期的竹杆毛笔，以及 1957 年在河南信阳长台关发现的楚墓毛笔（图 1—3）。

河南信阳长台关楚墓毛笔

图 1-3

1975 年在湖北云梦睡虎地秦墓也出土了三支毛笔，笔杆为竹制，笔毛包扎在竹杆外周，裹以麻丝，并加髹漆，如图 1—4 所示。

湖北云梦睡虎地秦墓出土的毛笔

图 1-4

1987 年在湖北荆门包山楚墓也发现了当时的毛笔实物，如图

1—5 所示。

湖北包山楚墓出土的战国时期的毛笔

图 1-5

出土的汉代毛笔实物较多，1931 年在古居延发现西汉毛笔一支（图 1—6），在同址 2 号墓（1957 年出土，笔头残）也出土毛笔一支。1975 年湖北江陵凤凰山 167 号西汉早期墓葬、1978 年山东临沂金雀山汉墓、1979 年甘肃敦煌马圈湾烽燧遗址，以及 20 世纪末在江苏连云港西郭宝汉墓和尹湾汉墓都出土过汉代毛笔。这里特别值得一提的是 1972 年甘肃武威磨嘴子 49 号东汉墓出土的汉代毛笔，笔杆为竹制，并刻有隶书"白马作"三字（图 1—7），以及同址 2 号出土的墓毛笔，笔杆上刻隶书"史虎作"三字（笔头残）。

汉·居延汉笔

图 1-6

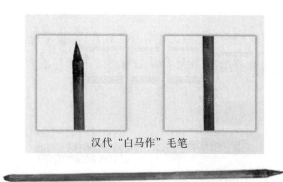

汉代"白马作"毛笔

汉代毛笔，笔管刻有隶书"白马作"三字

图 1-7

"白马作"毛笔出土时，伴有一件长方形扁木匣，内装一块长方形薄石砚。"白马作"毛笔通长 23.5 厘米（汉制一尺长度单

位），笔杆长 21.9 厘米，全头长 1.6 厘米，阴刻隶书"白马作"三字于笔杆。"白马"应为制作此笔的工匠名。笔杆包头略有收分，外覆较软的黄褐色毛，笔芯及笔锋用较硬的紫黑色毛，刚柔相济，体现了笔头中含长毫，有芯有锋，外被短毛，便于蓄墨的汉笔特点。"白马作"毛笔的制作方式与湖北云梦睡虎地出土的毛笔一样，杆前端中空以纳笔头，外面扎丝髹漆用以加固，笔尾削尖便于簪发。这支毛笔较完整的展现了汉代书写形制，也体现了毛笔不仅是书写工具，而且是被赋予了文质化的特征符号，更进一步对书写的社会化阶层分工和艺术活动分派源流（撰、书、镌、题、制等）提供了实物证据。

1. 簪笔制度的出现

簪笔是秦汉时代普遍存在的一种文化分级现象，这种现象为三公九卿、二十等爵社会等级制度提供了文化物象佐证，而这一现象的文化依据符号则缘于毛笔。

《史记·滑稽列传》："西门豹簪笔磬折，向河立待良久。"

《汉书·武五子传》第三十三："四年九月中，臣敞入视居处状，故王年二十六七，为人青黑色，小目，鼻末锐卑，少须眉，身体长大，疾痿，行步不便。衣短衣大绔，冠惠文冠，佩玉环，簪笔持牍趋谒。"

《汉书·赵充国辛庆忌传》："初，破羌将军武贤在军中时与中郎将卬宴语。卬道：车骑将军张安世始尝不快上，上欲诛之，卬家将军以为安世本持橐簪笔事孝武帝数十年，见谓忠谨，宣全度之。安世用是得免。"

颜师古注："簪笔者插笔于首。"

由此可见，簪笔是官吏奏事临朝时，把毛笔插在耳边或发际，以备记录的制度。这种制度仅为使用时方便，还是有等级之分？目前有待专业的文献考证。根据中国封建王朝的帝制、法典和衍化情况等，可以推断簪笔制度应该有毛笔规格上的区分，如果有这一毛笔形制的要求，客观上应该对毛笔的发展起到了极大

的推动作用。

簪笔制度是时代发展的产物。它从实用性开始，逐步向礼仪形制和制度化过渡，并形成一种较为程式化的社会群体分类形象的象征意义。两汉到三国和两晋时期，是簪笔发生演变，簪笔制度形成，毛笔形制发生变化的见证期，也是毛笔由书写工具上升为仪理格制、社会阶层标识物的重要阶段。这一时期毛笔这一书写工具被赋予更多象征性、抽象性和人文性的属性，为书写转化为书写艺术奠定了上层建筑之思想脉络。

> 《隋书·礼仪志七》引用曹魏故事："白笔，案徐氏《杂注》云：古者贵贱皆执笏，有事则书之，故常簪笔，今之白笔，是其遗象也。《魏略》曰：明帝时大会而史簪笔。今文官七品以上，通耽之。武职虽贵，皆不耽也。"

此时簪笔表现为用羽毛做的装饰品，作为形式上的象征，簪笔制度已具备礼仪格式功能，如图1—8所示。

> 西晋崔豹《古今注·舆服》说："白笔，古珥笔，示君子有文武之备焉。"

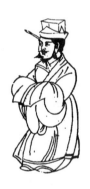
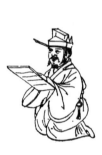

簪笔奏事官吏像——东汉

图1-8

较为清楚地说明了簪笔作为一种象征或者礼仪制度，已经不具有奏事记言的实用功能，簪笔已经是当时高级文官的象征性标志。

2. 簪笔制度的演变

簪笔由秦汉的实用性，到魏晋后成为官制具文，由原来的实用工具转化为装饰，这在魏晋南北朝史料中有大量的记载。

> 《晋书·舆服志》："笏，古者贵贱皆执笏，其有事则搢之于腰带，所谓搢绅之士者，搢笏而垂绅带也。绅垂长三尺。笏者，有事则书之，故常簪笔，今之白笔是其遗象。三

台五省二品文官簪之，王、公、侯、伯、子、男、卿尹及武官不簪，加内侍位者乃簪之。"

《宋书·志第八·礼五》和《南齐书·志第九·舆服》都有类似的记录。由此可以看出，两晋南北朝时期，簪笔风尚已趋于规范，已经成为礼仪服饰等级制度的一种规定。这时的簪笔，不但已经给实用的毛笔赋予了新的寓意，而且与汉代实际簪笔的形象相去甚远了，这可以从河南洛阳宁懋石室出土的南北朝画像石上找到清晰的答案，如图1-9所示。

洛阳宁懋石室南北朝画像石

图1-9

到唐朝时，簪笔仍被朝廷作为冠上饰物而制度化。

《旧唐书·舆服志》："诸文官七品以上朝服者，簪白笔，武官及爵则不簪。"

宋代仍然保留簪笔制度。不过，这时它的名称和形制再次发生了时代变化。

《宋史·志第一百五·舆服四》："朝服：一曰进贤冠，二曰貂蝉冠，三曰獬豸冠，皆朱衣朱裳。宋初之制，进贤五梁冠；涂金银花额，犀、玳瑁簪导，立笔。"

又言："立笔，古人臣簪笔之遗象。其制削竹为干，裹以绯罗，以黄丝为毫，拓以银缕叶，插于冠后。旧令，文官七品以上朝服者，簪白笔，武官则否，今文武皆簪焉。"

由此可以看出，宋代在唐代的基础上变异其制：以竹为杆，裹以绯罗，以黄丝为毫置于顶端，并与朝冠融为一体，无须簪插，且文武大臣均需簪笔，改唐代仅文官簪笔的旧令。

明代王圻、王思义《三才图会》（又名《三才图说》）新绘插图所绘宋人肖像亦可以佐证，如图1-10所示。

图 1-10

元朝未见簪笔相关方面文史记载。

明朝对整顿、治理、恢复汉族礼制十分重视，废除了元朝服制，采用了唐宋服饰仪轨。在簪笔制度的恢复过程中，以离明朝较近的宋朝为依据，采用宋朝立笔面目的簪笔制度。

《明史·志第四十三·舆服三》："一品至九品，以冠上梁数为差。公冠八梁，加笼巾貂蝉，立笔五折、四柱、香草五段，前后玉蝉。侯七梁，笼巾貂蝉，立笔四折、四柱、香草四段，前后金蝉。伯七梁，笼巾貂蝉，立笔二折、四柱，香草二段、前后玳瑁蝉。俱插雉尾。"

明代的立笔形制把笔杆弯成数折，折数越多，爵位越高，这

一形制变化与宋代小有差异。

清朝：其朝服"顶戴花翎"中的"花翎"是皇帝赐予插在官帽顶上的装饰品，也是官员等级划分的一个标志。清代顶戴的前身是明朝曳撒冠，清代的"花翎"缘于明朝武官笠帽上的羽翎。朝鲜武官也有花翎，也沿袭明朝。顶戴花翎是明清两代一体相承的官阶等级服饰体系。虽学术界有认为至清朝，簪笔这种官员礼仪形式退出了历史舞台的观点，但从"花翎"服饰对明朝的承袭来看，这一观点有待进一步的探讨和商榷。

簪笔从实用转而成为文官冠饰标志，对毛笔形制的影响，以及毛笔作为社会等级符号化的烙印，其对尚文逸书的历史推动作用是不言而喻的。秦汉以来簪笔形式的演化，一是对毛笔的形制设计和制作过程起到了促进作用；二是其社会等级仪礼的导向作用对"记言备事"和"尚文逸书"的社会教化潜移默化；三是簪笔制度仪轨化赋予了毛笔更深层次的文化内念，对书法成为中华民族独有的文化艺术现象，起到了引领性作用。

### 3. 毛笔的别称雅号

毛笔为文房四宝之首，自古以来，人们在驾驭它的同时，也与它惺惺相惜，并赋予其众多的别号雅称，有的雅号至今沿用。

毛颖——宋·陈渊《越州道中杂诗十三首·其十奎屯》：我行何所挟，万里一毛颖。

玉管——隋·薛道衡《咏苔纸诗》：今来承玉管，布字改银钩。

翠管——唐·李远《观廉女真葬》：玉窗抛翠管，轻袖掩银鸾。

银管——元·袁桷《薛涛笺》：蜀王宫树雪初消，银管填青点点描。

管城子——唐·韩愈《毛颖传》："秦皇帝使恬赐之汤沐，而封诸管城，号曰管城子。"笔为蒙恬所造，故称管城子。宋·黄庭坚《戏呈孔毅父》诗曰：管城子无食肉相，孔方兄有绝交书。

中书君——唐·韩愈《毛颖传》：毛颖者，中山人也。封管

城子，累拜中书令，呼为"中书君"。宋·苏东坡《自笑》：多谢中书君，伴我此幽栖。

管城侯——《文房四谱》有此一说。唐·文嵩《管城侯传》：宣城毛元锐，字文锋，封为管城侯。

毛锥——宋·杨万里《诚斋集》：仰枕槽丘俯墨池，左提大剑右毛锥。

毫、毫素——魏晋·陆机《文斌》：或含毫而邈然……唯毫素之所拟。李善注：毫，笔也。引《纂文》曰：书缣曰素。故亦作"毫素"。

毫锥——《白乐天集》：乐天与元微之各有纤锋细管笔，携以就试，目为"毫锥"。

弱毫——魏晋·陶渊明《答庞参军》：物新人惟旧，弱毫多所宣。

紫毫——唐·白居易《紫毫笔》：江南石上有老兔，吃竹饮泉生紫毫。宣城工人采为笔，千万毛中拣一毫。

兔毫——唐·罗隐《寄虔州薛大夫》：会得窥成绩，幽窗染兔毫。

柔毫——清·姚鼐《过程鱼门墓下作》：忆挈柔毫就石渠，春风花药袭襟裾。

霜兔——元·倪瓒《画竹寄张天民》：自矜霜兔健，安有鲁鱼乖。

栗尾——宋·苏轼《孙莘老求墨妙亭》：书来乞诗要自写，为把栗尾书溪藤。

鸡距——宋·梅尧臣《九华隐士居陈生寄松管笔》：鸡距初含润，龙鳞不自韬。

玉兔毫——唐·齐己《寄黄晖处士》：锋铦妙夺金鸡距，纤利精分玉兔毫。

中山毫——唐·李白《殷十一赠栗冈砚》：隐侯三玄士，赠我栗冈砚。洒染中山毫，光映吴门练。

寸毫——唐·陆龟蒙《奉酬袭美先辈吴中苦雨一百韵》：文兮乏寸毫，武也无尺铁。平生所韬蓄，到死不开豁。

秋毫——宋·苏轼《仆曩于长安陈汉卿家，见吴道子画佛，碎烂可惜……作诗谢之》：觉来落笔不经意，神妙独到秋毫颠。

霜毫——清·龚自珍《己亥杂诗》：霜毫掷罢倚天寒，任作淋漓淡墨看。

银毫——清·孔尚任《桃花扇·寄扇》：挥洒银毫，旧句他知道。

毛笔还有毫锥、毫颖、弱翰、筦管、毛颖、退锋郎等雅称。

清代梁同书编写的《笔史》为中国历史上第一部研究中国古代制笔工艺的专著。梁同书（1723－1815 年），清代书法家。字元颖，号山舟，晚年自署不翁、新吾长翁，钱塘人（今浙江杭州），大学士梁诗正之子。

### 三、毛笔的初始运用

中国书法起于用笔、基于结字、成于章法、表于文彩、美于气韵，其产生和延续一方面缘于中国文字的高度艺术抽象性，另一方面则是基于毛笔这一特殊的书写工具。由于毛笔的蓄墨、柔软和弹性，结合汉字的发展历史，加之书者个性的流露体现，中国书法书体除甲骨文、金文、篆、隶、楷、行、草的大致分割以外，每一个分割区域都表现出千人千面、丰富多彩的书法风格。这种千姿百态的汉字书写艺术也唯有毛笔这一特殊书写工具才能够得以实现。

从 7000 多年前河姆渡文化陶器以及差不多时期的仰韶文化陶器不难看出，除陶器纹饰刀刻（硬器）占据主导地位以外，兼有大量的使用毛笔的特征纹饰图案。根据西安临潼出土的仰韶文化半坡类型彩陶上的笔触以及一些线条留有的笔毫描绘的痕迹，推断当时有毛笔工具不是没有依据的。尽管这种毛笔可能不是用鸟羽兽毛制作的，但毕竟毛笔的历史已经开始，而且从众多的彩陶绘画痕迹来看，当时毛笔可能已经有了大小扁圆等多种型号[①]。因此，也有学者在分析西安半坡博物馆馆藏文物"绘鸟纹彩陶

---

① 熊寥：《中国陶瓷美术史》，紫禁城出版社 1993 年，P31。

钵"（图1－11）的艺术特点时称：全无结构细节的牵挂，而以毛笔的点写撇画，直取振翅欲飞的小鸟形象，接着以此用笔之爽，勾写出如练的云气纹，从而既体现了毛笔用笔的韵律美，又营造出小鸟登高于云彩之上的意境美①。

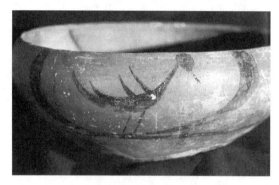

仰韶文化绘鸟纹彩陶钵

图 1－11

同时出土了一件同一时期的石研磨器（图1－12），被称为"始祖砚"。初步推断定该砚可能为颜料研磨器，但其功能应当不仅限于此。有了天然颜料的研磨粉碎工具，其目的是显而易见的。有了颜料，毛笔的存在和实用性就不容置疑。

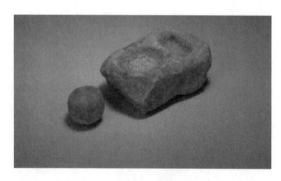

仰韶文化研磨石器

图 1－12

1984年在山西襄汾陶寺遗址出土的"陶寺扁壶朱书文字"属

---

① 孔六庆：《论新石器时代的陶器绘画》，陶瓷学报2003年4期，P222。

距今 4000 多年的夏文化遗存。罗琨发表《陶寺陶文考释》认为：陶片上有两个朱书文字，当读为"易文"。通过字形分析和字义考察，罗琨认为："易"本义为云开日现，引申为飞扬、发扬、成长之意，为"阴阳"之"阳"的初文。陶寺扁壶朱书二字为毛笔书写无疑，如图 1－13 所示。

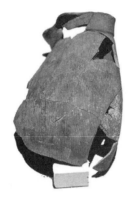 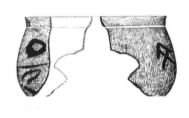

陶寺遗址出土扁壶朱书陶文　　　　　　陶寺遗址出土扁壶朱书陶文

图 1－13

这也为此后甲骨文成为最主要的文字书写载体的殷商时期提供了上溯的衔接依据。甲骨文"笔"字的写法，也从文字产生的社会实践层面提供了使用毛笔的线索。

"笔"的本字为聿，在甲骨文中由代表手部动作的符号，和表示末端附有兽毛的书写工具的符号组合而成，本义为执毛笔书写（如图 1－14 所示）。

图 1－14

《楚王领钟》："佳王正月，初吉丁亥，楚王领自乍（作）铃

钟。其聿其言。"

"其聿其言"聿和言相对使用，聿为动词，在上古时期，言、聿常假借通用。

《诗经》："雨雪瀌瀌，见晛曰消。"
《汉书·刘向传》引《诗》："雨雪麃麃，见晛聿消。"

"麃"为"瀌"省文，而"曰"被"聿"所替代，意思是说，霏霏见雪，见日出则称为消。由此可以看出，"笔"字最初的形态是"聿"，只是由于在后来的实际使用过程中，"聿"字衍生出名词性、助词性和形容词性，其词义与用法也随之发生相应的变化。于是在西周晚期至春秋战国时期，人们为了更方便地区别，根据毛笔由竹管和兽毛制成的特点，在大篆（籀文）体系中将"笔"字写成"笔"和"聿"的组合，如图 1—15 所示。

图 1-15  大篆"笔字"

甲骨文"尾"字如图 1—16 所示。

甲骨"文尾字"　　甲骨文"毛"的象形字符

图 1-16

其中附着在人体象形字符右下方的即为毛的象形符号。

由此可见，大篆中的"笔"字下半部字符""与"毛"字的对应关系，这是"笔"字最早发生根本变化的开始。秦统一六国后，在"书同文，车同轨"的指导思想之下，以"筆"字符号专指毛笔。

《太平御览》引《博物志》曰："蒙恬造笔。"

崔豹在《古今注》中也说:"自蒙恬始造,即秦笔耳,以枯木为管,鹿毛为柱,羊毛为被。所谓苍毫,非兔毫竹管也。"

据已出土实物来看,显然毛笔不是蒙恬所创,但从湖北云梦睡虎地秦墓出土的三支竹杆毛笔用竹制笔管,在笔管前端凿孔,将笔尖插在孔中的秦笔形制来看,蒙恬作为毛笔工具的改良完善者,应该是能够成立的(图1—17)。其所创造的披柱制笔法,至今仍在沿用。

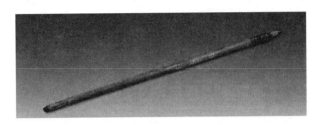

睡虎地出土秦代毛笔

图1—17

## 四、 毛笔的形制流变

秦汉毛笔:在造纸术还没有最终成熟之前,竹简、木牍、帛书等都是用毛笔书写的,这时的毛笔,笔头具有弹性、起止处较尖锐,中间和偏前部比较粗。又由于人们常席地跪坐,悬肘而书,写完后毛笔无处可放,就直接插在耳侧,所以这时的毛笔,笔杆较长,末端削尖,形成了当时的簪笔,并由此而演化成了一种仪轨制度,影响着书法艺术的发展(图1—18)。后来,随着汉代造纸术的发明完善,竹简慢慢退出历史舞台,毛笔为适应新的书写习惯,制作工艺也进一步调整改进,工具之间技术适应性和实践性相互促进并逐渐趋于完善和成熟。东汉蔡邕《笔赋》是最早关于制笔的记录,它概述了选笔、

东晋毛笔——甘肃考古研究所藏

图1—18

削管、束锋等毛笔的制作步骤。此时毛笔的笔头不仅用兔毛、羊毛，还采用了鹿毛、狸毛、狼毛等原料混合制造，制笔工艺已有了极大的进步，东汉也成为书法艺术的一个辉煌的时代。

韦诞笔：魏晋时期，笔作为文人的日常书写工具，工艺已相当成熟，一些书法家也参与制笔，并有专著，如韦诞的《笔方》。韦诞字仲将，魏京兆人，书法家，擅各种书体，所制之笔，人称"韦诞笔"。韦诞笔，笔芯小，置于中轴，而外面加了三层，这就是护芯、笔柱和被。笔芯通常是兔毫，其他几层以青羊毛为主，所以又被称为"有心三副二毫笔"。这种笔做工精细，设计合理，但笔形不大，从晋至唐，只是用以写尺牍、小楷。据记载，韦诞笔曾是王羲之的专用毛笔。张怀瓘《书断》中记载王羲之最小儿子王献之，得到韦昶（韦诞五世玄侄孙）制作的毛笔，叹其"绝世"。

鼠须笔：唐人何延之《兰亭记》一文中称：《兰亭序》用蚕茧纸、鼠须笔所书，这一提法一直为后人津津乐道。鼠须笔是毛笔的一种，出锋迅捷爽利，笔行纯净顺扰，写出的字体以柔带刚。王羲之《笔经》中云：世传钟繇、张芝皆用鼠须笔，锋端劲强，有锋芒。所以王羲之书《兰亭序》所用为鼠须笔，也有一定的根据。关于鼠须笔的材质，宋代训诂书《埤雅》中有鼠须栗尾是用黄鼠狼尾毛制作而成的记述。李时珍也称：鼬处处有之，状似鼠，而身长尾大，黄色带赤，其气极臊臭。许慎所谓似貂而大，色黄而赤者指的就是鼬。其毫与尾可做笔，严冬用之不折，即所谓"鼠须栗尾"。

鸡距笔：晋唐时期，人们写字体势为伏案或持卷，这就要求毛笔矫健有力，因此粗短刚硬的鸡距笔受到文人墨客的喜好。鸡距笔因其笔头形似鸡爪后面突出的距而得名。它的笔锋短小犀利、劲健、腰力足、回弹自然，一笔而后笔锋回复如初，非常适合快速书写。唐代诗人白居易《鸡距笔赋》中写道："足之健兮有鸡足，毛之劲兮有兔毛……不名鸡距，无以表入木之功。"宋代苏轼也非常喜爱使用鸡距笔写字，认为鸡距笔书写时婉转可意的手感远超其他种类的毛笔。用鸡距笔书写的字体遒劲有力，可

有效控制毛锋的使用范围，能写出遒美细致的小行草和精细工整的楷书字体。所以，唐朝是小楷发展最为活跃的历史时期，这与鸡距笔的功能效果密不可分。书法家们用粗短刚硬的鸡距笔写下的无数书法精品，也形成了中国书法史上独特的晋唐风格。

宣笔：宣笔自唐代崛起，五代两宋有较大发展，其间最负盛名的是陈氏和诸葛氏制笔。唐朝时间，安徽宣州成为全国的制笔中心，制笔十分精良，深为士林称道乐用，并成为朝廷贡品，使得"每岁宣城进笔时，紫毫之价如金贵"。所谓紫毫，就是选用山中野兔尾巴上的毫毛。以兔毫为主料，配有鹿毫、羊毫制作的紫毫被称为宣笔。尤以春、秋两季的兔毛为最佳。所谓宣笔，锋颖尖锐、丰硕圆润、劲健有力。据记载，书法家王羲之、柳公权为了获得宣笔，曾向宣州陈氏和诸葛氏写过"求笔帖"。唐代女诗人薛涛在《十离诗》第二首《笔离手》中吟道："越管宣毫始称情，红笺纸上撒花琼。都缘用久锋头尽，不得羲之手里擎。"

散卓笔：进入宋代以后，人们由席地据几而改为高案坐姿，由单钩斜执笔的方法改为双钩五指执笔法，这也无形中影响了书写工具的改革，散卓笔逐渐取代了鸡距笔。散卓笔亦是宣笔的一种，称为"无芯笔"，属于长锋笔类。由于没有笔芯，即在制笔的过程中没有笔柱，一般先用上好的兔毫作毛柱，外面再用较软的狼毫作被以支持笔柱。这种笔材质较软，毫较散，毛锋虚，擅长书写楷书与行书，也更适合文人画笔墨随意发挥、潇洒飘逸、行如流水的需要。黄庭坚在《笔说》中有记："宣城诸葛高系散卓笔，大概笔长寸半，藏一寸于管中。出其半，削管洪纤，与半寸相当，其撚心用栗鼠尾，不过三株耳，但要副毛得所，则刚柔随人意，则最善笔也。"散卓笔的出现彻底改变了传统短锋制笔的旧制，在毛笔发展史上适应了文人画的兴起，也预示着书法新风和文人画风的到来。

湖笔：到了元代，由于南宋朝廷偏安杭州，政治、经济、文化中心转移，浙江湖州一带所制的湖笔异军突起，此时以善琏镇制笔为最，宣笔的显赫地位被湖笔代替，并为士林所爱，得朝廷赞赏，与徽墨、端砚、宣纸一起被称为"文房四宝"。湖笔的材

质有紫毫、狼毫、鸡毫、羊毫等，但主要以羊毫为主，毛锋坚韧，浑圆饱满，修削整齐，具有"尖、齐、圆、健"的笔之"四德"。相传王羲之的七世孙智永禅师游善琏镇，住在镇上蒙恬祠侧的永欣寺，与当地制笔工匠经常切磋制笔技术。智永酷爱书法，他用败的笔头足足有五大竹箱之多，均埋在晓园（今善琏镇轮船码头处），名"退笔冢"。智永禅师圆寂后，笔工把他葬在"退笔冢"旁。

川笔：四川境内所产毛笔的统称，简称川笔、蜀笔。川笔主要以成都、达州南坝、乐山、南充、叙永、绵阳等地为制笔聚集地。所制作羊毫、狼毫、鸡毫、猪鬃以"刚柔相济、温润饱满"的特点著称。蜀中有丰富的猪鬃为毛笔提供材料保证，同时猪鬃毛笔的使用对当地本土画派风格影响颇深。川笔、川墨、夹江宣纸、苴却砚均为四川文房特产。

## 五、毛笔的结构及分类

### 1. 毛笔的结构

毛笔主要由笔头和笔杆两部分组成。笔头是圆锥状，笔头结构由内向外分别由内部中心略长的"笔柱"和紧挨着笔柱次外围，毫毛短的"盖毛"（或称衬垫毛），"盖毛"或"衬垫毛"在制作时，可以两次将选定的兽毛裹圈上衬，分为"二锋"和"三锋"。最后外裹比"笔柱"略短的"披毛"组成。笔头由笔锋部、腰部、根部及扎线嵌入笔腔部分组成（图1—19）。在书写过程中，主要是笔锋和尖部在书写纸面运行，笔腰和笔根极少直接接触纸面。古人用笔方法讲究"书不过腰"，即在书写过程中不能向下用力过大，用笔腰及毛根参与书写，产生"声嘶力竭""精神衰竭"的感觉。从书写的另一个方面对"书已过腰"的解释便是书写时毛毫下沉过腰，笔根参与书写，这一现象可以理解为是在借用类似硬笔书写的方法，不能适时依靠毛笔本身的弹性恢复原状，失去毛笔作为书法创造工具的魅力和本来意义，就如同用筷子蘸墨、拖布蘸墨书写道理一样，没有了书法线条的韵律变化和美感形质。

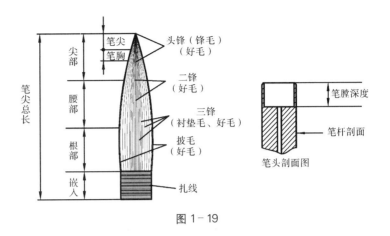

图 1－19

　　笔杆呈圆柱状，是用毛笔书写时手指的控制部位。笔杆的材料在历史上呈现多种不同风格的材质，如竹、木、玉、象牙等，但总体上仍以竹为主。人们还会根据实用性和个人喜好在主杆上镌刻堂名、斋号。笔杆的粗细根据笔头的大小来匹配，也有用"笔斗"来过渡兼容的情况。在日常书写时，笔杆粗细的选择原则以宜于掌控为准，一般在5～10毫米之间。笔杆过细容易执笔不稳，过粗则运笔不灵活。

　　笔头与主杆组合部分在笔杆下端，是呈圆柱形的中空空间，称为笔膛。笔头安装于笔膛的深浅，对毛笔品质有很大影响。品质好的毛笔装入笔膛的长度应占整体笔头长度的三分之一左右，这样安装的毛笔优点有三：一是增加笔头的蓄墨量；二是增加笔头的聚锋性和弹性；三是使笔头不易脱落，如图1－20所示。

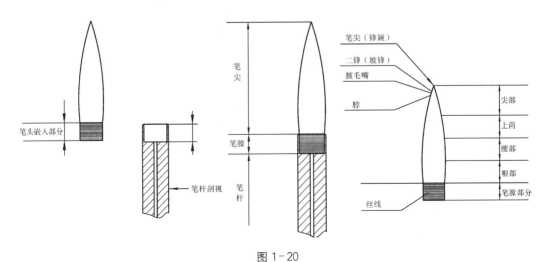

图 1－20

### 2. 毛笔的分类

根据毛笔笔头由笔柱、衬毛、披毛组成的结构特性，结合不同动物毫毛的软硬弹性等物理特性，以及毛笔的使用不同，在毛笔制作配伍比例上呈现差异化。由不同毫毛组成的毛笔分别有羊毫、狼毫、鸡毫、猪鬃、鼠毫等；根据笔锋的弹性又综合分为软毫、硬毫和兼毫；按笔锋的长短又可划分为长锋和短锋；等等。

（1）软毫类毛笔

以羊毫为代表的软毫毛笔（鸡毫亦为软毫）的"软"，是相对于硬毫和兼毫而言的。软毫的"软"（即毛笔弹性）是软而不弱，笔毫回弹时间较硬毫回弹时间长，绵韧含蓄。以羊毫为代表的软毫毛笔共有以下五个特征。

①弹性较小，温柔笃厚。利于表达恬淡、温润的气息和风格。

②蓄墨量较大。能够保持一笔多字连续性书写，其笔腔的蓄墨功能随着书写过程中毛笔的起伏，与笔尖墨量的减少而起到相得益彰的书写效果。

③软毫笔的书写行笔速度以慢为主，羊毫本身的弹性较小。在连续书写过程中如果行笔速度过快，客观上笔锋不能随着快速书写的节奏而迅速聚集恢复笔顺原状，从而产生不符合书法应用要求的散锋和笔毫绞结等现象，不能达到应有的线条书写效果。

④软毫笔多为散卓笔，有利于表现温柔笃厚的风格气息。对于手指和腕对毛笔的控制要求相对于硬毫和兼毫要高，掌握软毫的书写速度和节奏，对掌握好毛笔的调锋、使转交接、书写节奏以及连贯性都是极为有意义的。

⑤由于软毫笔弹性较小，在书写过程中放笔下行、提笔上行时笔毫的控制也是一个难点。放笔下行是由细的笔画线条的行笔变化为粗的笔画线条过程，提笔上行是由粗的笔画线条变化为细的笔画线条的行笔过程，在书法专业术语中，放笔下行为"按"，提笔上行为"提"。"提""按"动作在手腕和手臂作用力作用下呈现的线条质感效果不同。软毫笔在提按运笔过程中对力的控制要求较硬毫、兼毫来说要高一些。

（2）硬毫类毛笔

以狼毫为代表，另有紫毫、石獾、猪鬃等笔毫组成的系列毛笔称为硬毫类毛笔。相对于以羊毫为代表的软毫毛笔笔性，硬毫类毛笔是另一个极端方向的系列，硬毫笔中狼毫毛笔弹性较大，石獾、猪鬃的弹性更强。

以狼毫为代表的硬毫类毛笔具有以下特点。

①硬毫毛笔较之兼毫、羊毫类毛笔弹性较强，笔毫回弹较快，毛锋爽利，有利于表达线条跳跃幅度较大、洒脱活泼、流美畅快的风格。

②硬毫笔相对于软毫笔的蓄墨量要少，且在书写过程中出墨亦较快，在用硬毫笔书写的过程中，硬毫笔的书写速度较之软毫笔相对快捷一些。书写时对形质的把握更多的要了然于心。

③较之软毫，硬毫更易表达欢快跳跃、精神张扬的露锋笔法书写。运笔速度的快慢、笔毫的软硬都是一个相对概念，只是各有侧重而已。慢有凝重、厚实之感，但对毛性的把握不准确，容易造成迟疑、梗阻现象；快有活泼、张扬之气，但对发墨和速度的掌握不能心手相畅，也亦造成轻浮、单薄之相。

④由于硬毫毛笔的弹性优势，更有利于藏、露、快、慢、使、转笔锋变化多样的特点表达。晋唐时期的书家较为普遍地喜欢硬毫毛笔书写。据传东晋王羲之尤喜紫毫笔书写，其流美遒劲，洒脱优雅，跌宕多姿的《兰亭集序》亦是硬毫落笔而就。由于硬笔弹性较足、蓄墨较少、出墨较快等特点，在使用硬毫笔时对快速和缓慢、稳沉与飘逸、含蓄与跌宕的对应关系，应以流畅、和谐、生动为标准正确处理。

（3）兼毫类毛笔

兼毫毛笔是通过制笔的柱、衬、披工艺融合兼顾硬毫和软毫特点而制成的毛笔，比如羊毫和狼毫兼制的狼羊毫笔、紫毫与羊毫兼制的紫羊毫笔等。硬毫与软毫的比例不同，制作出的毛笔会产生不同的弹性效果，比如"七紫三羊"，较紫毫的蓄墨量增加，在硬毫的基础上增加了一些羊毫的柔性。"三紫七羊"三成紫毫、七成羊毫，在软毫的基础上增加了紫毫的弹性，同时也增加了笔

的出墨效果。目前市场上销售和使用的兼毫是书法书写的主力军，品种繁多，品质差异也较大，总体上，兼毫分为不同弹性动物毛质之间的兼作和动物毛质与化工纤维之间的兼作。兼毫毛笔的特点有以下几点。

①弹性适中，刚柔相济，便于控制，选择范围较大，易于初学者掌握。兼毫的弹性适中，有利于书写过程的提按、使转动作的变化，运笔表现能力较易控制，笔画的起、行、收以及运笔连带等动态书写过程更加容易掌握。

②兼毫的蓄墨量和出墨性较为适中，有助于运笔速度与书写内容的结合，也有助于连贯性书写，书体选择的宽裕度更大，行笔速度的快慢和韵律节奏变化更易于掌握。

③兼毫毛笔的制作材料选择范围大，更加具有经济性，适用范围更广，除了初学者易于掌握和学习外，专业书家也比较喜欢这种表现力较强的毛笔。

（4）长、短锋毛笔

根据笔头的长短，人们习惯上又将毛笔分为长锋笔和短锋笔。长锋笔的笔毫相对于短锋笔的笔毫较长。长锋笔因笔毫腰部的弹性较弱，回弹聚锋的时间较短毫毛笔长，因此适宜表现飘逸、舒缓、夸张、连绵的艺术风格，适宜隶、行隶体的书写。因此，使用长锋毛笔书写时需要有比较深厚的控制毛笔的功底，包括指、腕笔力控制和书写节奏控制的畅达，才能完成长锋毛笔在书写过程中对飘逸、舒缓、夸张、连绵的艺术风格表达。短锋毛笔笔尖至笔腹较短，书写时聚锋较长锋毛笔容易，毛的弹性较大，易于手指、手腕对毛笔的控制，适宜精确表达笔画的出、入运笔变化，适宜篆、楷、行书体的书写。运用短锋毛笔书写，对于表达劲、健、和、畅的艺术风格较为适宜。毛笔的长、短锋之别是相对的，在概念上不应把它们绝对地对立起来，长锋毛笔也有写篆、楷、行的，短锋毛笔也有用于与隶、行、草的。长锋毛笔不仅可以书写出飘逸、舒缓、夸张、连绵的效果，也可以写出劲、健、和、畅的效果；同理，短锋毛笔不仅可以写出劲、健、和、畅的效果，也可以写出飘逸、舒缓、夸张、连绵的效果。笔

锋的长短是个相对概念，只要充分掌握毛笔的构成特性原理和控制方法，作为书写工具的毛笔就会为书写者服务。书写者善用其工具，也会为自己的表达增色，达到心手相畅的境界。"善用"也是经过长期练习后，书写者对所择毛笔的长、短、硬、软、兼，以及品牌的一种偏爱和嗜好表现，是选择适宜自己书写特点的管城子、中书君的三昧情怀。

（5）套笔组合

根据书写内容和字体大小，毛笔又分为大、中、小三种型号。毛笔的大、中、小号主要是以笔头和笔管直径大小来划分的，小号毛笔的出锋一般在 2 厘米范围内，主要要用于书写小楷、小行书等书体，以及小尺幅的尺牍、扇面和册页等书写形式。中号毛笔一般出锋在 3～5 厘米，主要用于书写中楷、大楷、隶书、篆书、行书和草书等，多以四尺宣纸左右的中堂、条幅、斗方、屏风、长卷、楹联等形式创作。大号毛笔一般是指出锋在 5 厘米以上的毛笔，适宜书写字形较大的大尺幅作品，如匾额、摩崖、大尺寸作品等。对于日常书写来说，一般都以小、中号毛笔为主要的书写工具。一是日常生活中，小尺幅的作品最为常见，也是书写形式最多的书法表现形式。二是中、小号毛笔的笔毛容易得到较好动物毛质的支撑，所以易于笔工制作出优质的上等毛笔，较大型号的毛笔因选材困难，制作工艺也难于中、小号毛笔的制作，因此，制作一支优质大号毛笔要比制作一支中、小号毛笔困难得多。三是在书写过程中，尽量采用大笔写小字，而不宜用小笔写大字。书写时对笔毫的具体要求就是在书写过程中，毛笔往下书写的程度不要超过笔头的三分之一，最大程度只到笔腰为宜。古人讲大字应谨严、小字当疏朗，意即写大字雄强之笔势、疏朗结构易得，然而精细的笔法、严谨多变的结构容易失去。同理，写小字对于结构严谨和精到的笔法容易得到，但同时也容易失去雄强的笔力和意趣横生的疏朗结构。因此在应用毛笔的大、中、小型号时，应多参考历史上知名的法帖，体会大和小的关系，逐渐融会贯通，拥有心中有数，收放自如，能大能小，能紧能松，能收能放的笔力和书写技能。

（6）毛笔的"三义四德"

毛笔作为文人士大夫表达思想和逸情的工具，历史上被赋予了许多雅致的别称，以及人文性的品德赞许，毛笔的"三义四德"就是概括性的总结。所谓"三义"是指制作毛笔时的工艺标准，谓之为精、纯、美三义。三义的含义具体有以下几点。

精：指制作毛笔时的拣、浸、拔、梳、结、配、择、装等七十二道工序过程中讲求一丝不苟，精益求精。

纯：指毛笔在选料上的严格细腻，根据出产上佳毫毛的地点，择采毫毛的最佳时间以及部位，以"千万毛中选一毫"近乎苛刻的态度，对笔毫进行制作前的准备工作。

美：指对成型的毛笔在笔管、笔形、装潢、刻书，以及色彩配搭等多方面要素进行高度的美的统一，达到赏心悦目的美感。

所谓"四德"乃明代书画家文徵明的曾孙、同时也是绘画家文震亨提出的"尖、齐、圆、健"择笔标准。笔之"四德"具体指以下几点。

尖：指笔毫聚拢时，末端要形成尖锋。为有此尖锋，书写时才能锋棱易出。

齐：指笔尖发润开将其压平后，笔毫尖端要平正整齐，长短相等，笔毫中间没有空隙存在，运笔时方能诸毫发力。

圆：指笔毫圆满，犹如枣核形状一般，此乃毛笔充盈，笔腰力量充足，回弹有力。充足的毫毛可以让书写时笔力完备，提按顺畅，笔锋饱满，运笔时方能圆转称心。

健：指笔毫劲健有力，笔触柔韧有弹性，同时亦指经久耐用，长期使用也不易脱毛的状态。

无论是"三义"还是"四德"，指的都是毛笔本身的功能体质。在选择毛笔时，除了根据毛笔的本身功能以外，我们也要根据所书写的风格和字体大小选择硬毫、软毫，或长锋、短锋等毛笔。风格劲健的，选用弹性较好的健毫；姿媚丰腴的，选用软毫；兼而有之的，选用兼毫。作为书法爱好和追随者，我们在学习书写的过程中，也要对毛笔功能进行了解和掌握，才能充分了解这一工具的特性和特质，更好地为我们书写服务，唐、宋两朝就有许多的书家自己亲自制笔，好异尚奇，穷微测妙，乐在其中。

# 第二章　笔　法

## 一、中国书法的基石

书法作为一门学问，它的核心基石是什么？任何一门学科都有它的基础理论和核心基石，书法作为一门学问，涉及的基础理论是较为广泛的，这里包括文字学、语言学、文学、美学、教育学、音韵学、碑帖学、书法史等。笔法是关于如何书写才能具有书法含义的基础理论问题，因此汉字和笔法是书法作为一门学问的基石。

### 1. 汉字的双重性

中国书法是以汉字为基础的毛笔书写艺术表现形式，而汉字在中华文化脉络中具有鲜明的双重性。第一是汉字的社会活动交流性。汉字记录形成了中华文明的语言文化符号体系，成为人们思想交流、社会活动、文脉传承、传播科学文化知识的重要工具，这一点我们所有人在社会活动实践中具有深切的感受。第二是汉字的艺术抽象性。它可以运用简练的点画形态和构成要素表达丰富的思想情趣，成为具有观赏价值的高级艺术。这是汉字不同于其他一切单一线条的表音文字，能够独自形成汉字特有的形态意象美的原因。由于汉字的"六艺"原则，中国书法的线条表现力加上字形、字音、字义三大要素，决定了汉字"因形见义"的特殊性，造就了汉字特有的形态意象美，富有充分的可塑性和表现力。

### 2. 汉字的艺术性表达

由于汉字具有的社会功能性、书写工具的简单性，以及书写实践的简单化，人人可以参与其中。我们从现实生活中也能感受

到，书法作为传统文化的精髓，具有广泛的社会基础，但是书法作为艺术，绝对不只是用毛笔作为工具写汉字那么简单。汉字的艺术性表达具有自身的一套语言体系，这套语言体系是架在书者与艺术之间的唯一桥梁，也是审美主体与审美客体之间心灵对话的语言交流体系。直观地说，我们书写的是不是书法，取决于如何欣赏它。要回答和解决问题，无论是书写者还是欣赏者，都应该了解和具备一些汉字艺术性表达的知识，也就是要对中国书法笔法体系构成一些认知。

### 3. 笔法是构成书法的核心要素

书法是用毛笔表达汉字构成的线条艺术，而笔法就是"生产制造"这一艺术线条的"制造商和加工厂"。线条的艺术性是怎么产生的？当然是在笔法语言体系中随作者的心境，以及所表达的情感，结合书体、结字、风格、章法而产生的。我们"加工厂"里的"产品"越丰富，"工艺"越先进、"产品"越成体系，我们的书写表达方式也就越多，作品的感情表达力也就越丰富，这便是我们为什么要多临写法帖的缘由。

（1）笔法与结字的关系：书法是以汉字为载体的表现艺术，离开了汉字，再完美的笔法所表现出来的线条都没有实际意义，因此笔法是为书写结字服务的。笔法表现出来的线条，经过整齐、参差、主次、对称、均衡、比例、对比、虚实、节奏、变化、统一等手段，达到字形的整体和谐，再施以轻重、浓淡、疏密、正敧、断连、呼应，从而达到结字的美感效果。

（2）笔法与书体的关系：中国书法字体风格概分为真、草、隶、篆、行。书体之变取决于笔法变化的多样性，如果没有笔法变化的多样性，何来如此多的书法家？如果没有笔法变化的多样性，我们学习书法的意义何在？所以决定书体不同的因素，除了所书字体风格造型不同，更关键的因素是笔法生成的线条表现力的形式不同，笔法线条自身的艺术形质的不同，从而形成书体美感的多样性。

（3）笔法与章法的关系：章法是书法美的综合呈现，然而章法之中包含了结字和通篇的线条符号组合，笔法所表现出来的美

感强弱，直接影响书法整体的章法构成形式。所以便有了"一笔成一字之规，一字成终篇之举"的总结概论。这个"一笔"的含义，便是下笔之前对所书作品通篇思量之后，具体笔法应用表现出来的形式效果。

（4）笔法与风格的关系：书法风格是书家全面修养（学识、修养、书法实践、人生经历和阅历等）的综合体现。但在审美过程中视觉最强烈的刺激物，仍然是笔法所表现出来的线条视觉冲击，以及笔法特点所表现出来的美学思想和书风追求。

总之，笔法与结字、书体、章法和风格相互依存，互为表里。离开笔法就失去了理解书法的关键环节，离开了笔法，中国书法也将"皮之不存"。

### 4. 中国书法的分层

这里的分层，较为准确地说应该是学习书法过程的几个阶段，这几个阶段相互作用，互为表里，互为条件，互为因果。虽然几个阶段具有递进关系，但这个递进关系是相互关联的、有机的。第一个阶段是书法的广义性阶段。第二个阶段是书法的学科性阶段。第三个阶段是书法的艺术性阶段。如同王国维先生论学问的三个阶段一样，"昨夜西风凋碧树，独上西楼望尽天涯路""衣带渐宽终不悔，为伊消得人憔悴""众里寻他千百度，蓦然回首，那人却在灯火阑珊处"。王国维先生描述这三个境界的三个句子，写出了个体的行为过程和心灵感受，学习书法也是分阶段和分层次的事，不可能一蹴而就。

（1）书法的广义性阶段：书法的广义性阶段指用毛笔书写汉字这个阶段。由于书法实践过程的"简单化"——一支笔、一张纸、一碟墨，人人皆可为之，从这个层面来看，书写实践活动是人人均可参与的活动。加之几千年的簪笔仪轨制度对社会潜移默化的教化作用，书法（或书写）具有最广泛的群众基础。这个阶段是书法与书写互为左右、相互交织的阶段，也是书法实践过程中最活跃的阶段。

（2）书法的学科性阶段：对事物产生怀疑后，我们自然而然地就要去寻找答案，这个过程就是我们对待一件事情的自觉行

为。"自觉"是对自身行为自我约束和自我反思的过程，而不是"自己觉得它是什么"或"自己觉得应该怎样"的诠释。书法学科性阶段就是进入书法的语言体系的阶段，目的就是要达到知其然，也要知其所以然。书法的学科性阶段不仅仅囿于如何掌握好书法的技术性笔法——如果只是探讨如何才能正确进行有效书写的笔法，其实在广义性阶段，就已经涉及这个问题。那么，何为书法的学科性？书法经过几千年的发展，已经成为一门学问。这门学问涉及书法史、文字学、笔法理论、碑帖学、书法美学、书法教育、书法批评等；兼及语言学、音韵学、考古学、历史学、美学、哲学等，旁涉地理、方志、诸子百家、文玩杂项、书间雅器等。其目的就是通过掌握学科性的系统知识，养成书法的专业认知能力和学术修养。

由于书写实践过程的容易性和简单化，借助毛笔这一工具写出汉字是较为容易做到的一件事。这一过程是原发性的，或者说是诱发性的外部表象。即便是长期书写，也能达到较为熟练的程度，如果缺失书法的人文性，这种现象也称为书法的广义性阶段；学科性阶段是对涉及书法及书法相关领域的语境感悟，从而形成书写者的人文素养，继而形成人文性书写阶段。中国书法是一门相对特殊的艺术，它典雅而富于内涵，它既是具体的造型艺术，又是抽象的表意艺术。书法的学科性阶段既是对广义性阶段认知系统的提升，又是为书法艺术创作做理论和技术的准备。学科性地总结书法是什么？构成书法学科体系的要素有哪些？只有探究这些问题，才能将文字的社会交流功能，系统和专业地过渡到学科性的"技""法"，从而切入书法的艺术语境。对形式技巧予以科学性系统性总结，抽丝剥茧，精微穷奥，究其本质是将规律性和文化性的要素贯穿于书法本体行为之中，进而得到书法艺术之所以为艺术的真谛，是法以致道，拥法行道，居法为道的书学正果。唯有规范、科学的书法学科基础，才能使这一学科得以正确传播，保证其作为艺术的美学根基，系统而科学地建立书法笔法理论体系，使之具备可分析性、操作性、规范性和掌握性。在书法学科性阶段，应赋予书法学科清晰的脉络，摒弃在此阶段

已经形成的对书法笔法比喻式、拟人化、文学化、经验抽象式的描述，避免书写的普遍性以及书写者个体化差异而被误读为艺术的个性化，进而造成书法艺术的庸俗化。

（3）书法的艺术性阶段：书法的艺术性指书写者人文精神的社会美学价值（笔者定义）。书法的艺术性也是每一个书法人追求的终极目标。人文精神的核心是"以人为本"，尊重人的价值，而在书法界，人文精神指书写者经过书法学科内容的熏陶感染，从而产生的书法专业文化功能及所具有的书法特质。美学是研究艺术创作一般规律与原则的科学，也是研究艺术本质、起源和发展的科学。在人类社会一定的历史环境中，人们逐渐认识了生活中美的规律，产生了美的思想，并根据美的规律去反映生活。美学的社会价值就是一方面竭力将美的思想渗透到作品里，另一方面使人们在欣赏艺术的同时，唤起对美好事物的向往，激起高尚的美的情感。不难看出，书写者的人文精神是其作品社会美学价值的核心，这一观点从历史遗留下来的传世经典书法作品中就能得到答案。唯有王羲之、颜真卿、苏东坡的人文精神，才有可能创造出王羲之、颜真卿、苏东坡传世的作品。

## 二、分析系统的建立

### 1. 传统分析法

在书法学习体系中，用参考系的方法介入学习，已有先例，如"田字格""米字格""九宫格"等，如图2－1所示。

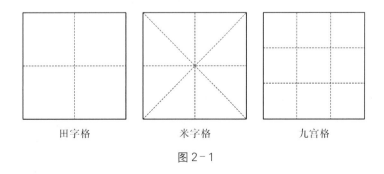

田字格　　　　　米字格　　　　　九宫格

图2－1

我们常将"田字格""米字格""九宫格"作为书写时的参考

手段，将所写之字置于其中，从而掌握所写之字的重心位置、字形结构的左中右和上中下的搭配以及粗细变化等，以期达到书法意义上的结构美感和临写的书写要求。"田字格""米字格"和"九宫格"的功能，大体可以归纳为以下几点：

（1）是汉字结构书写的参考。

（2）易于汉字书写的位置把握。

（3）符合汉字书写规律性的掌握。

（4）格线的功能划分对应汉字的结构。

下面以"米字格"为例说明它们的功能，如图 2-2 所示。

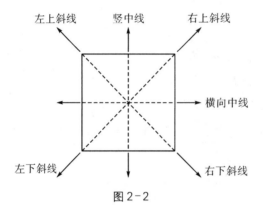

图 2-2

（1）竖中线：用作竖向笔画的参照线，也是左右对称的中线。

（2）横中线：用作横向笔画的参照线，也是上下对称的中线。

（3）右斜线：用作左向下、右向上，如"撇"画、"提"画走向的参照线。

（4）左斜线：用作右向下，左向上，如"捺"画的参照线。

（5）从整个米字格分析，一个汉字分解为"多个三角形"，更容易看出每一个字的每一笔画的起、行、收的位置和匹配。

总体而言，"田字格""米字格""九宫格"三种参考分析方法均是书写时对汉字结构性的分析判断和掌握，将汉字分解为上、中、下，左、中、右结构，竖中线为左、右对称中线，确立汉字的左、中、右结构关系。以横中线为上、下对称中线，确立

汉字的上、中、下结构关系。以竖中线和横中线交会点作为汉字的结构重心（或中心），将所书之汉字放入此分析参考系中，进行分析和书写。在临帖时，所谓的"读帖"即是在此分析参考系中，用参考系的结构分析读取所临之字的结构关系，进而掌握所临范本的字体结构形象，从而掌握所临范本的结构风貌。

2. 坐标分析法

坐标分析法，是以坐标中心（O点）为选定笔画的分析基准点，对所选定的笔画进行角度变化、运动轨迹、结构方位和轻重大小等要素的分析判定，从而确定所分析笔画的外在形成要素，进而分析笔法要素与笔画外形之间的内在关联。以较为科学的逻辑语言分析认识、学习和掌握中国书法笔法体系，同时以此体系解释、理解和分析传统笔法理论存在的拟人化、经验化、文学式的描述，使中国书法笔法具有相对科学的学科体系基础，摒弃同样一个概念，却表现为千人千面、门第派别、师承修为等主观因素。将原理性、共性的要素固化，形成理论基础，进而形成可分析、比较、判断、掌握的知识体系。

3. 平面坐标分析法

书法作品或单个汉字呈现在人们面前的是一个平面图形。针对汉字的整体结构分析，前面已经介绍了我们日常使用的"田字格""米字格"和"九宫格"方法，引入平面坐标分析法将深入讨论汉字的具体点、线。讨论毛笔在作用力方向和作用力大小两个要素作用下形成的具体点、线外观形状质感的成因。

（1）将坐标原点"O"置于所要分析的笔画点位上，原则上坐标原点所在位置是笔法的起笔位置，或者是需要分析的点的位置，如图2-3所示。

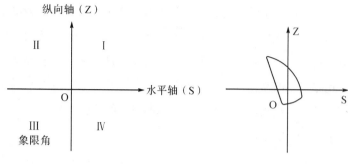

图2-3

（2）水平横向（S，以水平横向的"水"字声母代表）与竖直纵向（Z，以竖直纵向的"纵"字声母代表）成90°夹角。根据所要分析的要素，水平横向（S）可以是水平方向，也可以转化角度，在不同方向与水平方向成一定的夹角，如图2-4所示。

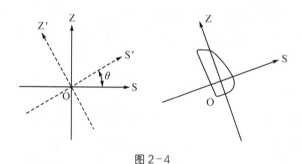

图2-4

（3）为了更好地分析所选定笔画具体的每一个笔法运动过程，也可以根据需要多设定几个分析坐标点，如图2-5所示。

图2-5

（4）原则上，坐标原点放在毛笔运动时笔锋、笔腹的起点，或毛笔运动过程方向变化点上，或者是毛笔运动的全过程需要分析和讨论的位置。

4. 空间坐标分析法

汉字的书写运动过程中，存在着粗、细，大、小，长、短的变化，如图2-6所示。

图2-6

在平面坐标中观察，这种变化表现为线条由细变粗、由粗变细，或是由粗到细、再由细变粗的外观变化过程。其原理是毛笔笔锋在所书写纸张构成的平面中，还有垂直于平面方向的上、下移动过程。毛笔笔锋下行则笔毫铺开，形成大于笔毫未铺开之前的墨迹；毛笔笔毫上提，则形成小于笔毫铺开时的墨痕轨迹。因此，为分析这一现象，我们还需要建立一个空间坐标系，如图2-7所示。

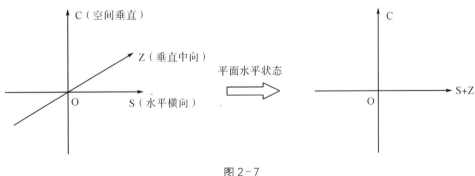

图2-7

（1）毛笔运动的范围在S轴和Z轴构成的平面之内。

（2）毛笔是以C轴（以铅垂方向的"垂"的声母为代表）方向铅垂状态作用于S轴和Z轴构成的平面范围之内。

（3）毛笔在S轴和Z轴构成的平面范围内运动时，沿C轴方

向向上或向下运动，形成了笔画的细、粗变化；在向上或向下的运动过程中表现为轻、重节奏的变化。用 F 表示作用力，箭头方向表示作用力的作用方向，如图 2－8 所示。

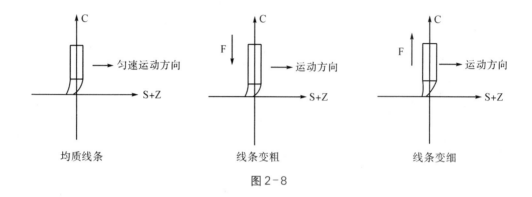

图 2－8

（4）当毛笔受腕、肘、臂的力量作用向下时，毛笔书写出来的线条变粗。按书写要求，在向下的最大作用力作用下，笔毫下沉的程度不得超过笔腹，这也是传统笔法中"按"的要领，如图 2－9 所示。

（5）当毛笔受腕、肘、臂的力量作用向上时，毛笔书写出来的线条变细，直至笔尖离开纸面，线条痕迹消失。这也是传统笔法中"提"的要领，如图 2－10 所示。

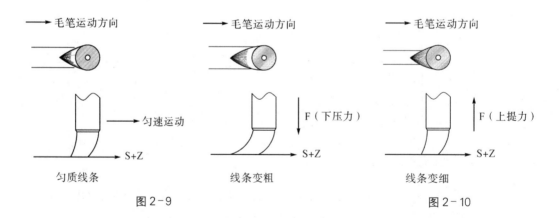

图 2－9                 图 2－10

### 5. 握笔方式的受力分析

前人对握笔方法倾注了大量的心血，耗用了大量的笔墨对其进行探索总结。在高度肯定握笔的重要性的前提下，前人对较长历史的不同握笔方式，以及对笔毫材质功能等进行综合研讨，形成了浩若烟海的文献巨著。翻阅前人讲解的握笔方法，大体可分为"握管法""二指法""三指法""五指法""回腕法""扳罾法""捻管法""撮管法""簇管法"等，不一而论、莫衷一是，经过时间和不同人员进行的不断演义，更是不知所云。

图 2-11

这里以常用（或前人所说正法）的"五指法"进行握笔的受力分析（图 2-11），以阐明握笔的时候是如何控制毛笔运动的，以及毛笔是如何展开而形成不同的线条质感的。

五指执笔法包括擫、押、钩、格、抵五种指法，指头作用于毛笔上的作用力各不相同。

擫：即拇指第一关节指肚紧贴笔管内侧，作用力方向朝右上方。

押：即用食指的上端压住笔管外侧，作用力方向朝正下方。

钩：即用中指的上节弯曲如钩钩住笔杆，作用力方向朝正下方。

格：即用无名指甲盖贴紧笔管，作用力方向朝左上方。

抵：即用小指紧贴无名指，辅以作用，增加其力之不足。

图 2-12

五指执笔法的基本要求是"指实掌虚，腕平掌直"。"指实"指五个手指头对毛笔的发力状态是实在实为的状态。人体指尖的神经分布非常丰富，因此它的灵敏度非常高，与大脑之间的反馈非常及时。"掌虚"指五指在收缩与外扩时，有最大的宽裕度，使毛笔在五指的控制状态下实现最大的灵活运笔；"腕平掌直"指手腕与桌面保持平行状态，手掌与桌面成一个倾斜角状态（图 2-11），这种状态保证了毛笔垂直于书写平面，笔正锋中。

从握笔的俯视图（图 2-12）上不难看出，拇指自

成一组，控制毛笔的发力方向，其作用力方向为右向上；食指、中指为一组，控制毛笔的发力方向，其作用力方向为铅垂向下；无名指和小指为一组，控制毛笔的发力方向，其作用力方向为左向上。从握笔的"五指"对"笔"的作用力分析，其实质对毛笔笔杆的作用力为三个方向，通过三个方向的作用力保持毛笔的平衡和运动时的相互作用，通俗称为"五指三力"握笔法，如图2－13所示。

（1）食指和中指发出的是一个铅垂向下的作用力。

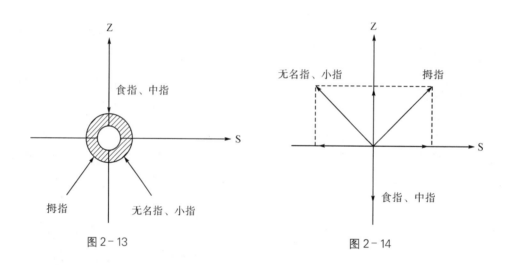

图 2-13　　　　　　　　　　　图 2-14

（2）拇指发出的是一个右向上的作用力。

（3）无名指和小指发出的是一个左向上的作用力。

（4）这三个方向的作用力保持着毛笔的平衡状态。

（5）当毛笔运动时，这三个方向的作用力在某一个运动方向有主动力和阻力以外，在运动方向的垂直方向也有一对大小相等、方向相反的作用力保持毛笔的平衡，从而确保毛笔在运动方向上受书写者主观的控制，如图2－14。

在平面坐标中，拇指向右上的作用力可分解为水平方向的一个分作用力和竖直方向的一个分作用力；无名指和小指分解为水平反方向的一个分作用力和竖直方向的一个分作用力。五指握笔法由握笔时的三个方向上的作用力，变为实际控制毛笔在具体书写时的上、下、左、右四个方向上的作用力，如图2－15所示。

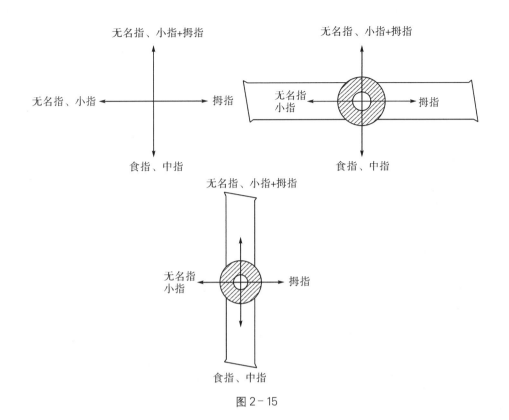

图 2-15

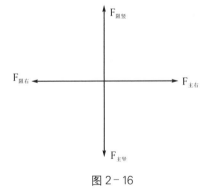

图 2-16

根据汉字书写的习惯，由左向右和由上向下的运动规律，将水平向右引导毛笔向右运动的拇指水平作用力命名为水平主动力，用 $F_{主右}$ 表示，而水平反方向的无名指和小指产生的反方向阻止毛笔向右运动的力命名为 $F_{阻右}$，将食指和中指向下的竖直作用力命名为竖直向下作用力，用 $F_{主竖}$ 表示，无名指、小指和拇指在竖直向上产生的力是阻碍毛笔向下运动的阻力，将阻止毛笔竖直向下方向的力命名为 $F_{阻竖}$，如图 2-16 所示。

（1）当毛笔向右运动时，$F_{主右}$ 使毛笔向右方向运动，$F_{阻右}$ 阻止毛笔向右运动，二者形成作用与反作用的关系。

当 $F_{主右} > F_{阻右}$ 时，毛笔向右运动。

当 $F_{主右} = F_{阻右}$ 时，毛笔保持不动，这也是传统笔法"驻笔"原理。

当 $F_{主右} < F_{阻右}$ 时，毛笔向水平左方向运动。

（2）$F_{主右}$、$F_{阻右}$ 的力量差，决定毛笔向右书写时的速度，$F_{主右}$ 远大于 $F_{阻右}$ 时，毛笔的书写速度越快；$F_{主右}$ 与 $F_{阻右}$ 的差越小时，毛笔的书写速度则越缓慢，这也就是传统笔法中"涩"字诀的原理所在。

（3）当毛笔向右运动时，若 $F_{阻竖}$ 与 $F_{主竖}$ 相等，则毛笔向右运动时始终保持水平方向的直线运动，保证毛笔向右运动时不偏不倚、不上不下；同时也是保证毛笔向右运动时中锋用笔质量，也是我们通常要求的"运笔要稳"的原理所在。

（4）当毛笔向下竖直运动时，$F_{主竖}$ 使毛笔沿铅垂方向向下运动，$F_{阻竖}$ 阻止毛笔铅垂方向向下的运动，形成了与 $F_{主竖}$ 反方向的作用力。

当 $F_{主竖}>F_{阻竖}$，毛笔向下运动。

当 $F_{主竖}=F_{阻竖}$，毛笔在竖直方向保持不动。

在隶、篆笔画的起笔动作中存在 $F_{主竖}<F_{阻竖}$ 的情况。

（5）$F_{主竖}>F_{阻竖}$ 的差值大小，决定毛笔向下书写速度的快慢。差值越大，毛笔向下运动的速度越快；差值越小，毛笔向下运动的速度越慢。

（6）毛笔向下运动时，$F_{主右}$ 与 $F_{阻右}$ 相等时，保证毛笔铅垂方向向下运动时的左右平衡，使毛笔在竖直方向上的不偏不倚，同时也保证毛笔在向下运动时的中锋用笔，也是毛笔保持稳定运动的原理所在。

6. 非水平、非竖直状态毛笔运动坐标分析

在具体书写时，毛笔书写的笔画在平面布局范围内充满了无穷的变化，正是这样多样性的变化，才使书法艺术表现出线条的多样性、复杂性。为了达到这种书写多样性和复杂性所呈现出来的美感，以及汉字结构的表达需要，前人对线条的质感描述也是纷繁复杂的，如孙过庭《书谱》言："信可谓智巧兼优，心手双畅，翰不虚动，下必有由。一画之间，变起伏于锋杪；一点之内，殊衄挫于毫芒。"朱和羹《临池心解》云："信笔是作书一病，回腕藏锋，处处留得笔住，始免率直。大凡一画起笔要逆，中间要丰实，收处要回顾，如天上之阵云。一竖起笔要力顿，中

间要提运，住笔要凝重，或如垂露，或如悬针，或如百岁枯藤，各视体势为之。"不胜枚举。这些描述充分表达了书法实际书写过程中一字之内顺势成章，一画之内起伏毫芒的特点。因此坐标分析法是基于笔画去分析、剖析在毛笔运动全过程中，作用力的状态对书写呈现出来的具体线条形质的影响。同时也从线条形质的外在呈现状态，分析是何种作用力才能达到这一效果，从而构建起理性的分析体系。

例一分析。

（1）坐标1为毛笔笔锋进入纸面后，毛笔向右上运动时的变化点，如图2—17所示。

图2—17

（2）坐标2表示毛笔向右上方向运动的同时，沿空间C轴方向往下运动，如图2—18所示。

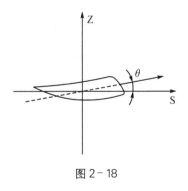

图2—18

向右上运动的坐标（可以按个人的习惯和方便建立）表述的内容是：毛笔向右向上运动的幅度和以与水平方向S轴成θ角度

向右上第一象限方向运动的幅度相同。

图 2—19 表述的内容：在新建的分析坐标系里，毛笔沿坐标横轴方向向右运动，它的运动方向与理想水平横轴 S 成 $\theta$ 夹角。

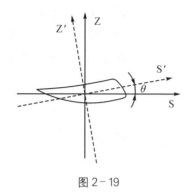

图 2‑19

（3）当毛笔运动到图 2—17 的第 3 坐标原点时，毛笔在坐标原点附近做上、下提顿等收笔动作。

（4）图 2—20 是表示笔画作用力大小变化的力矩图，在坐标轴 S 和 Z 构成的平面上，在由铅垂 C 轴点毛笔向 S＋Z 构成的平面施加向下的作用力，笔画因此由细变粗，直至 $C_1$ 点。$F_1 > F$，则毛笔在向右运动的同时，笔毫向 S＋Z 构成的平面逐渐铺开，笔画形状由细小逐渐变化为粗壮。力矩图便可直观分析和观察作用力的变化过程。

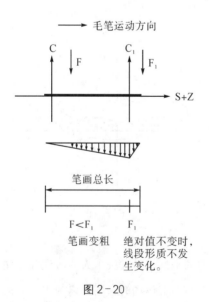

图 2‑20

图 2-21

图 2-22

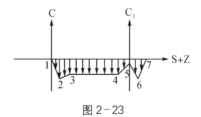

图 2-23

例二分析：

（1）图 2-21 中坐标 1 为毛笔起始运动位置，毛笔起笔运动的方向为与水平轴正方向形成的 135° 的角，向左上运动。

（2）坐标 2 为毛笔起笔、顿笔动作完成后，将向右上方向运动时的拐点。

它表述的内容是毛笔向右向上运动的幅度和以与水平方向 S 轴成 θ 角度向右上第一象限运动的幅度相同，如图 2-22 所示。

此时毛笔沿坐标横轴右上方运动，它运动的方向分析坐标与理想坐标水平横轴 S 成 θ 夹角。

（3）作用力的变化规律（力矩图）为由 1 点起笔较轻变化成该笔画顿笔最重的第 2 点，在第 2 点作用力由重变轻转化至第 3 点�笔，作用力从第 3 点均匀地运动到第 4 点，再由第 4 点逐步减弱到与第 1 点相同力量的第 5 点提笔，由 5 点保持笔锋相对静止状态完成第 6 点的顿笔动作，直至第 7 点回锋收笔，力量消失。图 2-23 便是直观反映横画的作用力变化过程的力矩图形。

例三分析：

（1）坐标1为毛笔逆向上起笔的初始位置，毛锋到达最高点时，笔腹向右下运动，形成笔画的起笔运动，如图2－24所示。

（2）坐标2为毛笔在此坐标点变化方向，以略向下弧度向左下第三象限运动，并伴随着作用力逐步减小，最后作用力消失，如图2－25所示。

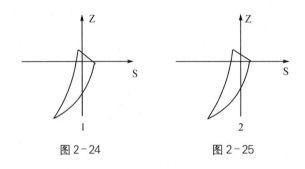

图2－24　　　　　图2－25

（3）毛笔作用力的力矩变化规律为：由笔画起笔处，即第1点作用力从无到最大转折到第2点处，再由第2点起作用力逐渐减小，到第3点作用力完全消失，如图2－26所示。

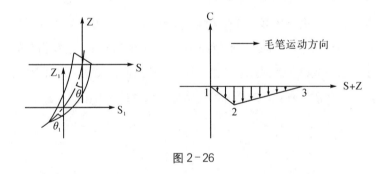

图2－26

（4）在笔画中心的虚线上任一位置均可建立分析坐标，笔画向第三象限运动的轨迹为与竖中线成$\theta$夹角。

例四分析：

（1）坐标1为毛笔起笔的初始位置，笔锋达到最高点时，笔腹向右下第四象限运动，形成笔画的起笔运动。

（2）坐标 2 为毛笔在向右下运动时，作用力由小变大，并形成笔画向上弧线，转而形成向下的下压弧线，作用力继续加大，由坐标 2 到达坐标 3，直到该笔画作用力最大的点第 3 坐标点。

（3）由第 3 坐标点，毛笔沿水平方向逐渐收力，直到作用力完全消失，如图 2−27 所示。

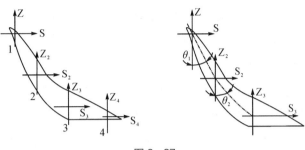

图 2−27

（4）作用力力矩的变化规律：由笔画起笔的坐标 1 开始，毛笔的作用力逐渐加大，直到第 3 坐标点；然后由第 3 坐标点起毛笔作用力逐渐减小，直到第 4 坐标点，毛笔作用力完全消失，如图 2−28 所示。

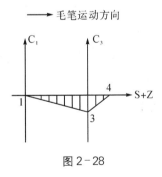

图 2−28

### 7. 作用力受力分析法

在这个世界上，大到浩瀚无垠的宇宙，小到我们肉眼无法看到的量子微观世界，无一不充斥着力与力的作用，同时也正是这种力与力的作用，维系着我们赖以生存的这个客观世界。如果没有力的相互作用，我们就没有办法通过声带的颤动发出语音，甚

至连基本的行走都没法实现。中国书法是通过人的指、手、腕、臂肌肉的伸展和收缩产生对毛笔的作用力，并以墨为介质在纸上形成的毛笔运动轨迹。这里面包含了两层含义：其一，我们的指、腕、臂对毛笔的作用力；其二，毛笔通过墨汁这个介质对纸的作用力。确切地说，第一层含义是指、手、腕、臂产生的作用力是通过什么方式作用在毛笔之上的？第二层含义是我们通过怎样的握笔方式，才能使作用力的各要素之间的合成关系达到书法中"法"的要求？那么毛笔是如何通过墨汁这个介质在纸上达到我们期望的运动轨迹？

力是一个物理学名词，什么是力？力是物体与物体之间的相互作用。它是由大小和方向两个要素构成的矢量。因此，力除了大小之外，还有一个方向（角度）要素，这是非常重要的概念。我们在讨论书法的笔法问题时，除了笔画的粗细、轻重以外，更要讨论笔画的运动走向，这就是在讨论笔法作用力的方向（角度）问题，而这一问题将普遍存在于书法研究的全过程之中。如图所示。O点表示作用力的起始点，作用力用"F"表示。箭头方向表示作用力的作用方向。线段长短或刻度表示作用力的大小。

图2—29表示笔画运动是从O点开始，并与水平方向一致，向右产生作用力并运动。

图2—30表示笔画运动是从O点开始，与水平方成θ夹角向右上方产生作用力并运动。

图3—31表示笔画运动是从O点开始，与水平方向成θ夹角向右下方产生作用力并运动。

图2-29　　　　　　图2-30　　　　　　图2-31

**特别说明**：运用物理学作用力的概念，对书法笔法进行学科建立，其核心是运用自然科学的科学性、逻辑性，符合人类认知的规律，构建中国书法相对具有科学逻辑的可研、可析、可学的逻辑思想体系。而不是运用物理公式来求解中国书法笔法中每一次书写时所产生的力量大小的绝对值，这种求解也毫无意义。

"介质"概念：介质的物理学定义是，当一种物质存在于另一种物质内部时，后者就是前者的介质。物理学定义下的介质是非常丰富的，而我们讨论的介质则简单得多，例如我们都生活在空气包围下的环境之中，空气就是我们之间的介质。而毛笔在书写之前饱蘸墨汁，墨汁就是我们书法书写时的介质，这一介质基本上就是单一的书写介质。之所以说是"基本上"，是由于我们在使用墨汁书写之外，还存在用丹砂等书写的情况。本书中我们在讨论书写介质这一问题时，约定俗成的介质指墨汁。墨汁分干湿浓淡，这个可称其为黏度变化，黏度越大（即墨汁越浓），书写时越涩，速度越慢，摩擦阻力越大；反之，黏度越小（即墨汁越稀），书写时受摩擦阻力越小，书写速度越快。无论黏度大小，书写过程中都存在毛笔与纸张运动中产生的摩擦阻力，这一阻力的大小与纸张的粗糙程度、墨汁的浓淡相关联，此种摩擦阻力与手指合力中阻碍毛笔运动方向的力合称为毛笔书写时的阻力。

之所以要进行毛笔书写时的受力分析，除了因为作用力贯穿于毛笔书写的整个过程之中，前人和古人对书法笔法之中的作用力描述也是不遗余力的。只是这种对笔法作用力的描述更多是抽象化、拟人化和文学式的描述，这种描述且是从书写者个人角度，在书写实践中的经验总结，而非具有普遍的理论指导意义。书法笔法是书法艺术表现所用的手段和工具，而非书法艺术本身。书法之所以能成为艺术，是拥有笔法基础的书写者具有人文精神和其作品具有社会美学价值，而不仅仅是拥有了笔法的产物。换言之，笔法是构成书法艺术的要素，而不是书法艺术本身。这也是把笔法定义在学科性阶段，而非艺术范畴的理论依据。

在传统的中国书法理论体系里，有关笔法的论述占了十之八

九，而这些论述无一例外全部包含了对"力"的描述。"重若崩云，轻若蝉翼"，若将艺术性中的文学性要素"崩云"和"蝉翼"去掉，"重"和"轻"皆是毛笔在书写运动过程中作用力大小的描述。

笔者以经典的"永字八法"相关描述为例：

侧（点）：向旁边歪斜。

勒（横）：用绳子捆住或拴住，再用力拉紧。

弩（竖）：如弩弓万箭齐发。

趯：跳跃的样子。

策（挑）：用棍子赶马（棍子一端用尖刺，刺马的身体，使它向前奔跑）。

掠（长撇）：轻轻擦过和拂过。

啄（短撇）：鸟类用嘴取食物。

磔（捺）：古代一种把肢体分解的酷刑。

以上描述的八个笔画动作，无一例外都涉及对力的描述。而这种描述是比喻式的抽象表述。将点画线条赋予生命性的表述，在书法的艺术范畴这种表达是值得肯定的，但严格意义上，什么是笔法？

蔡邕《九势》：藏头护尾，力在字中，下笔用力，肌肤之丽。

蔡邕《笔论》：为书之体，须入其行。若坐若行，若飞若动，若往若来，若卧若起，若悲若喜，若虫食木叶，若利剑长矛，若强弓硬矢，若水火，若云雾，若日月。纵横有可象者，方得谓之书矣。

卫夫人《笔阵图》：下笔点画波撇屈曲，皆须尽一身之力而送之。……善笔力者多骨，不善笔力者多肉。

王羲之《笔论》：每书欲十迟五急，十曲五直，十藏五出，十起五伏，方可谓书。

褚遂良《论书》：用笔当如印印泥，如锥画沙。使其藏锋，书乃沉着。当其用锋，常欲透过纸背。

孙过庭《书谱》：重若崩云，轻若蝉翼。

张怀瓘《书诀》：万毫齐力。

欧阳修《试笔》：君谟学书如溯急流，用尽气力，不离故处。

孙过庭《书谱》：一画之间，变起伏于锋杪；一点之内，殊衄挫于毫芒。

姜夔《续书谱》：不可以指运笔，当以腕运笔，执之在手，手不主运，运之在腕，腕不主执。

在中国书法传统书论中，诸如此类描写浩如烟海，一方面说明书法书写与力相生相伴；另一方面说明前人在论述书法笔法之时，早已加入了力的概念。只是对这一力的描述受生产力和自然科学发展的局限，以及我们固有的文化特点，在文字表述上更多是抽象的、拟人化、形象化的类比方法，所以在书法实践过程中，对笔法的理解会出现个性化的千人千面的效果。特别是在书法的学科性阶段，由于书法实践的简单性，容易将个体的随意性和差异化理解为艺术风格的多样性。

### 三、笔法

当毛笔在纸面产生运动时，便能留下清晰的轨迹，这一轨迹的呈现是我们肉眼所能看见的墨色痕迹。而这一运动是受指、腕、臂的力量驱使，使毛笔成为从始点到达另一运动终点全过程的动力来源。因此，在学科性研究中国书法笔法时，应从力的产生、原理、控制等方面入手，分析毛笔运动全过程受力情况，以及控制这一过程的方法，从而形成科学性的系统笔法理论。

书法笔法，历来是书法书写创作中非常重要的内容，也是书法之所以成为一门学问的充要条件。因此，在灿若星辰的中国书法史上，笔法、技法的论述浩如烟海，书家们以最大的热情、最具想象的智慧、最深邃的洞察力对笔法进行着永不休止的探索。广义上讲，笔法就是书写汉字的方法，从汉字的图符化呈现开

始，就存在着用什么工具、用什么方法进行表现的问题，而这些问题贯穿着汉字书写历史的全过程。在长期的书法实践过程中，无论是书写时的心得感悟，对具体笔画的解剖分析，还是对风格流派的褒贬与赞评，均汇集为中国书法的历史、中国书法理论史、中国书法美学史、中国书法笔法理论系统、中国书法作品体系的社会文化价值和社会美学价值，以及中国书法作品真伪考辨的传承体系等，从而形成中国书法历史风貌。纵观此脉络，将汉字书写的社会交流功能脱离出来，形成了汉字书写艺术功能，这一功能有别于汉字的社会交流作用。书法性的书写无疑是有别于汉字日常社会交流的书写方法，因此讨论书法必言其笔法的缘由便在于此。

换言之，笔法是书法成为一个艺术门类的重要基石，没有笔法的书写就不能进入书法的艺术范畴。历史遗留下来的书法作品便充分说明了这一观点。但是也不能仅仅凭借着笔法的充分表现，就确定它是一件艺术作品，因为书法作品作为一门艺术还给文化、文学、士人留着极大的展现空间。因此，我们说笔法是书法成为一门艺术的重要基石和必备的基础。历代书家都非常注重对笔法经验的总结和论述。在纸张和印刷技术尚不发达的情况下，这些总结和论述都异常神秘，甚至达到神化的程度，同时也带来了学习书法时必须秉承的师承关系和流派之别，这种状态一直影响我们。即便当下，中国书法作为一门独立的学科，这种现象依然客观存在。它并不像其他学科的学习一样，可以通过系统的学习，便能用掌握的学科体系知识去认识、判断、处理本专业范围内存在的问题和现象，而是被动地在历史中去找依据，却没有主观能动的科学分析体系。

### 1. 笔画的历史文献论述

中国书法历经几千年，留下了许多关于书法的文献论著，大体可分为书论、笔论、考证、心得等。总体而言，这些论述均可划归为书法作为一个艺术门类的专业学术论述。在历史上影响较大，且影响深远的当属"永字八法"，现将历史上有关笔画用笔方法及永字八法的论述，从笔法书写技术层面进行分析，一是领

悟其论述要义；二是分析其能否成为理论体系；三是为受力分析
法作研习对照。

（1）对用笔方法的论述。

王羲之《书论》：每书欲十迟五急，十曲五直，十藏五出，
十起五伏，方可谓书。

这是对每一笔的书写进行量化的描述，言及运笔时应有迟和
急、快和慢、有曲和直，笔锋有露和藏，行笔有轻和重。所谓
"迟"和"急"即书写运笔速度的相对快慢。这个快慢是受运动
阻力的影响，运动阻力越大，则运动速度越慢；当运动阻力与运
动方向的主动力相当时，毛笔则在作用力的相同点停止运动；如
果运动阻力大于运动方向的主动力时，则毛笔向反方向运动，这
时的阻力便转化为主动作用力，而之前的主动力则转化为此时毛
笔运动的阻力，这就是毛笔做往复摆动的笔法力学原理。"曲"
"直"是表述作用力的方向要素变化；"藏""露"表述毛笔在起
始点运动方式的区别；"起""伏"是表示力在 C 轴（空间垂直方
向）的上下变化。

孙过庭《书谱》：今撰执、使、转、用之由，以祛未悟。执，
谓深浅长短之类是也；使，谓纵横牵掣之类是也；转，谓钩环盘
纡之类是也；用，谓点画向背之类是也。

用笔的纵横牵掣亦即表达书写横画或竖画的直线线条时，在
保证笔画运动方向的前提下，毛笔还要做运动方向上的往复运
动，以及垂直于运动方向的上下波动。钩环盘纡亦即用笔时的回
旋使转，比喻毛笔在书写过程中运动方向发生变化或收笔结束时
的运动状态。应用作用力对运动过程进行受力分析，能更好、更
直观地分析出是在怎样的作用力作用下，毛笔笔画线条才能出现
这样的效果。"钩""盘""牵""掣"是执笔运行时手指、手腕和
手臂的动作，而不是笔画的内在原理。内在的原理是手指、手腕

和手臂的动作所产生的全部作用力的分解和合成，从而产生出来毛笔的快慢、直曲等效果。也就是说什么样的笔画是由什么样的作用力表现出来的，这一动作的表现是由什么因素构成的。这是问题的核心，是从表象探讨其原理所在本质的。

解缙《春雨杂述》：若夫用笔，毫厘锋颖之间，顿挫之，郁屈之，周而折之，抑而扬之，藏而出之，垂而缩之，往而复之，逆而顺之，下而上之，袭而掩之，盘旋之，踊跃之。沥之使之入，衄之使之凝，染之如穿，按之如扫，注之趯之，擢之指之，挥之掉之，提之拂之，空中坠之，架虚抢之，穷深掣之，收而纵之，蛰而伸之，淋之浸淫之使之茂，卷之蹙之，雕而琢之使之密，覆之削之使之莹，鼓之舞之使之奇。喜而舒之，如见佳丽，如远行客过故乡，发其怡；怒而夺激之，如抚剑戟，操戈矛，介万骑而驰之也，发其壮。哀而思也，低回戚促，登高吊古，慨然叹息之声；乐而融之，如梦华胥之游，听钧天之乐，与其箪瓢陋巷之乐之意也。

在解缙描述用笔的这段文字里，"顿挫""周折""抑扬""垂缩"等，均是对用笔过程作用力的描述。这种描述按卢辅圣先生在《中国书学技法评注》一书序中的话可评价为："在中国的学问中，往往体现着一种奇妙的组合。一方面分外的具体而精微，另一方面又极端的概括而模糊；一方面特别爱用直观形象的语言，一方面又要将其旨意指向玄虚抽象的境地；一方面最善于从现实世界的观照中寻找参照系，另一方面又似乎总会引导出主观随机的结论。如此等等，不一而足。将这种组合特色体现得最充分者，大概无过于书学了。"[1]

我们在学习书法的过程中，这种体会是非常深刻的。在临写时如何把握所临写作品的形和神，除了自身的体会、观察和领悟

---

[1] 刘小晴：《中国书学技法评注》，上海书画出版社，1991年。

外，从书论上去找答案时，显然是处于一种茫然的窘境。在授业解惑时，关于是什么、为什么的问题，仍然要重复"要有古意""法要尚意"等，说明我们的内心是不肯定和自信的。但是古论是为了充分体现书法作为艺术的经典概述而存在的，没有这些具有艺术理论和美学价值的文章著作，书法的艺术性何来？因此，将书法分为广义性、学科性和艺术性三个阶段或三个层次，有利于广大的基础性研究、专业性探讨和艺术的感召。

（2）点画（侧）的历史论述。

《现代汉语词典》：侧，向旁边歪斜。

卫铄《笔阵图》：点如高峰坠石，磕磕然实如崩也。

"坠""崩"既是这句话的核心词，也是形容书写点画时的用笔效果和力量大小。

王羲之《笔势论十二章·第四》：夫着点皆磊磊似大石之当衢，或如蹲鸱，或如蝌蚪，或如瓜瓣，或如栗子，存若鹗口，尖如鼠屎。

他的意思是：写点应该像把大石头大大方方地放在十字路口中央，它的形状如同蹲踞的鸱枭或游动的蝌蚪，或者像瓜瓣，或者像栗子，入笔如同鱼鹰之口，出尖处像鼠屎。

陈绎曾《翰林要诀》：点之变无穷，皆带侧势蹲之，首尾相顾，自成三过笔，有偃、仰、向、背、飞、伏、立等势；柳叶、鼠屎、蹲鸱、栗子等形。

"侧""蹲""顾"皆为毛笔运动过程的方位角度变化。三过笔为入、行、收的用笔动作过程，书写形状应像柳叶、栗子等。写出来的点要有偃、仰、向、背、飞、伏、立等势态。

　　姜夔《续书谱》：点者，字之眉目，全藉顾盼精神，有向有背，随字异形。

　　他的意思是：点这个笔画是字的精神所在，要有顾盼和向背对比，点的形状应该随字的结构不同而相应地变化。

（3）横画（勒）的历史论述。

《现代汉语词典》：勒，用绳子等捆住或套住，再用力拉紧。

　　李世明《笔法诀》：为画必勒，贵涩而迟。勒不得卧其笔，须笔锋先行。

　　他的意思是：写横画要用力，就如同拉住马缰，需要用力拉紧，行笔速度应该涩而缓，必须保持中锋用笔，绝不能把毛笔侧卧着书写，笔毫的位置应该在笔管的前面。

　　欧阳询《八诀》：横若千里之阵云。

　　陈思《书苑菁华·永字八法详论》：勒不得卧其笔，中高两头下，以笔心压之。口诀云：头傍锋仰策，次迅收。若一出揭笔，不趯而暗收，则薄圆而疏，笔无力矣。夫勒，笔，锋似及于纸，须微进仰策峻趯。

　　问曰：勒不言画而言勒，何也？论曰：勒者趯笔而行，承其虚画，取其劲涩，则功成矣。今止言画者，虑不在趯，一出便画，则锋拳而怯薄也。

　　凡写横画，起笔时可藏、可露、可方、可圆。藏、露、方、圆皆是起笔时笔画角度方位变化的结果。笔画中段（即运笔过程）贵于提笔中锋，或侧锋辅助，笔身挺直行走，直到收笔。无论是中锋、侧锋，都须将笔锋收回到笔画中心。

　　陈绎曾《翰林要诀》：勒，上平、中仰、下偃，空中远抢，以杀其力，如勒马之用缰也。凡尾提处，观其笔燥湿何

如。燥则驻蹲捺而实抢以补之，其次蹲而不捺，其次驻而不蹲，其次提而不驻即实抢之。湿则提起即空抢可也。

驻、蹲、捺谓在收笔动作中，提笔完成后作顿笔时的三种不同程度的下按动作。"抢"即收笔时的回锋动作，笔在纸上作收势为实抢，笔在空中作收势为空抢。起笔时笔锋在空中作逆势，即空中远抢，收笔时宜提、顿、收。顿的轻重大小应该视毛笔当时的蓄墨量而定，墨少则顿笔应重和久，墨量足则顿笔应快而急。

此段论述充满对力的把控表达，以及对在实际书写时处理介质（墨）多寡的提示，以及处理办法。这一快慢迟缓的方法，其核心便是毛笔运动速度的快慢和作用力在某一方向上的大小相互配合的关系。作用力的大小和方向这一矢量性要素，贯穿笔法的始终，且较为准确和系统地表达了笔法的内在原理关系，去除了一家一派各自对笔法的理解和心得之言。

（4）竖画（努）的历史论述。

《现代汉语词典》：努，使出（力气）。

颜真卿《八法颂》：如万岁之枯藤，努弯环而势曲。

写竖应写出万岁枯藤般苍劲雄浑的效果，竖不宜直，其左右盘旋妙合自然的肌理，其势必曲，其弯若环。

从书法艺术表现的角度，竖应该有相背呼应的变化，不宜直观地表现为过于径直的直线，而应取曲势，像弯环一样去表达。环、曲、弯表达了书写时毛笔运动的方向变化和力量要求。

佚名《书法三昧》：努不宜直其笔，直则无力。立笔左偃而下，最须用力。又云须发势而卷笔，若折骨而争力。口诀云：凡傍卷微曲，蹙笔累走而进之。直则众势失力，滞则神气怯散。夫努须侧锋顾右潜趯，轻挫其揭。

竖画不要直接下笔书写，这样的笔画表现是一种无力的状态。竖画下笔时应向左运动将笔锋藏起，随后将笔收到起笔时的铅垂线位置，并用力向下书写，这样最能表现出力量感。起笔时要借势先作横斜起势，然后将手腕向内卷动，此时毛笔从横斜起势过渡到竖直向下，毛笔如同卷过一个弧度一样，沿竖下轨迹方向向下发力，则笔画劲挺。因此笔侧发力，线条微曲，用速度和顿挫的方法书写，则竖画有力。竖画若直接下笔书写，为了写直而用毛笔去直取，笔不稳则迟疑，迟疑则失去了神采。写左边的竖画其弧度要兼顾右边竖画的弧度安排，在收笔时应将笔锋调整，将笔毫暗暗聚集，然后收起毛笔。

> 佚名《书法三昧》：竖画之祖，努法也。其法初横入笔向上行而少驻，复引锋下行，势须作凸胸而立，至末复驻锋向上，此垂露也。末锋驻而不收，引而伸之，此悬针也。

关于竖画的论述中最具影响力的是"努法"。其起笔时应横斜向上下笔，顿笔时要短蹙，然后引锋向下走，其运笔轨迹要像胸脯一样向外凸起，到了收笔位置应停顿调整笔锋顿笔向上收起，这是垂露的写法。当笔运到我们想要的位置，不把笔锋停顿，而是继续向下运笔，边运边收，直到笔力消失，这是悬针竖。

> 李溥光《雪庵八法》：努之为法，用弯行曲扭，如挺千斤之力。

竖画的写法和准则：需要用有弧度的弯曲笔画，才能表现出力挺千斤的笔力效果。

从所列举关于竖画的前人论述中可以看出，前人对笔画运动过程中的起笔、运笔和收笔时对力的角度、大小其实早已经涉及。虽然每人对于毛笔运动时作用力的感受都基本一致，但用文字语言表达出来的差异却显著不同，令后世之人在阅读、理解、

掌握、授业、解惑时颇为费解，不同的人对于同一动作的表述因理解的差异也会导致不同的理解效果。因此可以看出，方法可以多种多样，但核心原理应该不变，这也是本书所要解决的问题。

（5）撇画（掠）的历史论述。

《现代汉语词典》：掠，轻轻擦过或拂过。

蔡邕《九势八字诀》：掠笔，在于趱锋峻趯用之。

撇画贵在手腕呈聚集收紧用力地发力状态，而后毛笔如同从高处向纸面欲书写的撇画目标作跃进之势。

卫铄《笔阵图》：（掠）陆断犀象。

书写撇如同将犀牛和大象的角砍断落地一样，形容撇笔书写过程时的圆润和收笔出锋时的尖锐和饱满。

佚名《书法三昧》：掠者，拂掠须迅其锋，左出而欲利。又云：微曲而下，笔心至卷处。口诀云：撇过谓之掠，借于策势，以轻驻锋右揭其腕，加以迅出，势旋于左，法在涩而劲，意欲畅而婉，迟留则伤于缓滞。夫侧锋左出谓之掠。

撇应通过迅捷的拂掠动作使撇的收笔呈现锋利之势，向下略微弯曲，至弯曲转折处，可以侧锋借势辅之，如同将毛笔挑起的动作一样。起笔驻锋，腕下右侧聚力，向左迅速运动，笔势重点放在左侧。其方法在于准确而有力量，表现出畅快而又婉约的动态效果。滞凝和飘忽的笔画是撇画的大忌，中锋行至弯曲处时，可以用毛笔的侧锋左出收笔，这便是掠的要义。

包世臣《艺舟双楫》：长撇为掠者，谓用努法下引左行，而展笔如掠。后人撇端多尖颖斜拂，是当展而反敛，非掠之义，故其字飘浮无力也。

书写长撇时，就如同将竖画的写法向左下方向运动一样，将笔毫铺展运行，后人有些撇法收笔处多呈现"鼠尾"之状，是因为应该铺毫时反而收笔了，这个写法不是掠之本意，其状显得轻飘飘的无任何力量之感。

（6）提（或挑）画（策）的历史论述。

《现代汉语词典》：策，古代赶马用的棍子，一端有尖刺，能刺马的身体，使它奔跑。

张怀瓘《玉堂禁经》：策须背笔。

背笔意即逆锋起笔，讲的是起笔方法，仰而策之，笔尖在上，笔腹顿笔，轻抬而上行，向右上方向趯锋而出，收聚笔锋，曲如鞭之于马，重顿而轻扬。

颜真卿《八法颂》：策，依稀似勒。

依稀：好像。写提就好像写勒一样，只不过是形状不相同而已，但方法是一样的。有愈收愈紧的发力特征。

陈思《书苑菁华》：策须斫笔，背发而仰收，则背斫仰策也，两头高，中以笔心举之。口诀云：仰笔潜锋，似鳞勒之法，揭腕趯势于右，潜锋之要在画势，暗捷归于右也。夫策笔仰锋竖趯，微劲借势，峻顾于掠也。

提的笔画起笔写法就如同使用斧头砍切一样，向笔画的相反方向逆入笔而向右上仰起收笔，即逆笔切入，再仰势收起，笔画起笔和收笔向两头展开，呈凌云高耸之势，中间运笔以中锋行笔逐渐收起。向下取逆势，然后调锋向上，像抬头仰起一样收笔，其用力的方法就如同用手剥去鱼鳞的动作一样，笔锋调整后手腕向右上方提笔，作用力由大变小直至消失。逆向左下起笔时，关键在于取势，应暗中将笔锋调整到向右上笔画运动方向的笔顺和

笔势。因此笔画入笔向左下取逆势起笔时，笔腹需要调整到向右上的借势发力方位，它的美感就像撇所呈现出的美一样。

佚名《书法三昧》：短画之祖策法也，其法仰笔趯锋，轻抬而进，有如鞭策之势，故言策不言勒，异于勒者，勒者两头下、中高，策则两头高、中下。

写策的笔法是书写短笔画的基础，它的方法是起笔逆下行，然后向右上侧行挑起，在向左下起笔后轻抬笔腹然后向右上行笔，就像挥鞭策马一样，因此这个笔画叫"策"而不是"勒"，"勒"的笔画是水平弧状，所呈现的状态是两头低，中间高，而"策"的笔画是两头高，中间低。

（7）短撇（啄）法的历史论述。

《现代汉语词典》：啄，鸟类用嘴取食物。

陈思《书苑菁华》：啄者，如禽之啄物也，立笔下罨，须疾为胜。又云：形似鸟兽，卧斫斜发。亦云：卧笔，疾罨右出。口诀云：右向左之势为卷啄，按笔蹲锋，潜麾于右，借势收锋，迅掷旋右，须精险蚰去之，不可缓滞。夫笔锋及纸为啄，在潜劲而啄之。

书写短撇（啄）的方法，就像禽鸟用嘴叼取食物一样。起笔时笔毫就像捕鸟的网一样撒开，动作准确且快速。起笔时如同侧卧形状一样刀切斧砍地下笔，然后向左下方疾行运笔，在从右向左下运笔过渡时应略微带一点向下的弧度，入笔后稍微调整一下笔锋，将笔锋调到向左下方的状态，顺着撇出去的方向在空中借势做收笔的动作。在起笔后需暗中蚰挫调整笔锋，使毛笔由下笔时的侧锋转为中锋，这一蚰挫调整笔锋的动作速度要快，慢了则显得滞墨缓迟。笔锋和纸是啄法的互为关系，笔为禽鸟之"喙"，纸为喙之"食物"，要在静中观察，暗中发力，然后一击搏之。

陈思《书苑菁华》：问曰：撇之与啄，同出异名，何也？论曰：夫撇者蒙俗之言，啄者因势而立，故非妄饰，贻误学者。啄用轻劲为胜，去浮怯重体为工，攻之远源，或不妄耳。笔诀云：啄笔速进，劲若铁石，则势成也。

撇法与啄法显然称谓不同，但是其笔法原理是相同的，怎么来区别这两种笔法呢？撇法是通俗的叫法，而啄法是根据其笔法原理的高度概括总结而得来的，分清楚它们的内在性质，就明白了它们的内在关系。短撇笔法应以轻盈有力量为最佳，规避浮躁迟疑的现象，功夫下得越深，这个道理就愈加明了。短撇的笔法以胸有成竹、快速书写为佳，如果其力量犹如磐石一般，则短撇的艺术效果就达到了。

李溥光《雪庵字要》：啄法之妙，在卧侧潜进，以速敛其锋芒。

书写短撇笔画时，在向右下起笔呈侧卧姿势后，笔锋腹部应向毛笔即将运动方向暗中调整笔锋，然后以准确的方位、快捷的速度达到书写短撇的效果，暗中调整笔锋的目的在于保证其中锋行笔，将笔毫的锋芒收敛在笔画的中央，达到稳重沉着，显示出笔画的立体感。

包世臣《艺舟双楫》：短撇为啄者，如鸟之啄物，锐而且速，亦言其画行以渐，而削如鸟啄也。

书写短撇笔画如同鸟啄，啄就像鸟类吃食物的动作一样，准确而锋利。即是说短撇的笔画的形状由粗到细，逐渐变化如同削物一样，其过程犹如鸟禽啄食。

（8）钩法（趯法）的历史论述。

《现代汉语词典》：趯（tì），跳跃。

柳宗元《八法颂》：趯宜存而势生。

写钩时要先将笔腹做顿的调整动作，其目的在于蓄势，然后钩出，这样的钩画才有生势。

陈思《书苑菁华》：趯须蹲锋，得势而出，出则暗收。又云：前画卷则别敛心而出之。口诀云：傍锋轻揭借势，势不动，笔不挫，则意不深。趯与挑一也，锋贵于涩出，适期于倒收，所谓欲挑还置也。夫趯自努出，潜锋轻挫，借势而趯之。

写钩时，要调整笔锋，首先须将笔腹下顿，然后借势钩出，钩出时暗中逐渐收笔。当竖画运动到写钩的转折点时，应将笔腹收起调整笔锋，将笔腹调整到出钩收笔方向，从笔锋中心收起。根据具体需要钩的书写情况，也有用侧锋进行书写的现象，但无论哪种方式，形质必须要有力量感，毛笔在书写变化方向时，都应该调整笔锋的运动方向。唯有如此，书写出来的笔画才能表达出应有的意趣。钩和挑的笔画一样，运笔时以运笔有力和缓慢为宗旨，出锋收起时在空中作收势，如同欲行还止一样。钩是与竖画组合成的组合笔画，在竖画书写结束时，应调整笔锋，从竖向下的运动方向，转向左向上的方向，在调整笔锋的时候应动作轻巧快捷，微微向下挫动，然后钩出，其钩必然锐利自然。

陈思《书苑菁华》：问曰：凡字之出锋谓之"挑"，今更为"趯"，何也？论曰：挑者，语之小异，而其体一也。夫趯者笔锋去而言之，趯自努画收锋，竖笔潜劲，借势而趯之。笔诀云："即是努笔下杀笔趯起"是也。法须挫衄转笔出锋，伫思消息，则神踪不坠矣。

"挑"与"趯"的区别在文字的不同表述而已，实质是一样的。"趯"是竖画的收笔动作，竖画达到要求的长度后，暗暗地发生方向变化，并借势变为出锋收笔。其要领是竖画书写到停顿

位置时，将笔锋挑起便是趯笔。控制毛笔方法是通过衄转后出锋收笔，如果稍微有点迟滞，则笔画的精神面貌就失去了。所谓的"潜动借势"和"衄转出锋"均是在表达毛笔运动过程中的方向变化问题。竖画的书写方向是铅垂方向，自上而下，"挑"或者"趯"是将笔毫向左上方运动。如何将毛笔由向下方向的运动变化为向左上方向的运动，在"趯"的古时方法论述中便使用了"潜动"和"衄转"的表述，其"衄转"的表述更为相对准确一些，这个词涉及方向变化的直观性，阐述了作用力的方向性原理。但如何阐明方向变化的内在规律，仅"衄转"的说法显然是不够的。

（9）捺（磔法）的历史论述。

《现代汉语词典》：磔，汉字的笔画（即捺）；古代的一种酷刑，把肢体分裂。

欧阳询《八诀》：磔，一波常三过笔。

写捺的方法应该具有波势，按当下语境表达则是捺在书写时应该更有弧度，这样的捺才能有表现力。"三过"之笔谓之上行一折，下行一折，收笔笔平出一折。这里的"折"也是讲捺在书写过程中的三次运笔方向的角度变化。

陈绎曾《翰林要诀》：磔，偏蹲偏驻，疾过缓出，首尾自藏。须先作上啄，取势如裂帛，力在裂外。

写捺的方法是边运笔时边顿驻，其锋略带侧势，运笔时宜快，而收笔时宜缓。起笔和收笔时宜表现出中锋用笔姿态。起笔向右上之法如"啄"的笔法，捺的运笔过程如同撕裂锦帛，发力的特点使捺的上下边缘表现出向外的膨胀感。

包世臣《艺舟双楫》：捺为磔者，勒笔右行，铺平笔锋，尽力开散而急发也。后人或尚兰叶之势，波尽处犹袅娜再

三，斯可笑矣。

捺就是磔法，如同写横画一样，先将笔毫铺开，然后一边运笔一边放笔和收笔，从而快速书写。有后人把它比喻成如同画兰花叶子，转折处表现出袅娜多姿的形态，其实是不可取的。

陈思《书苑菁华》：问曰：发波之笔，今谓之磔，何也？论曰：发波之法，循右无踪，源其用笔，磔法为径，磔毫耸过，法存乎神，而磔之义明矣。凡磔若左顾，右则势钝矣。趯重锋缓，则势肥矣，须遒劲而迟涩之。凡险劲风骨、泥滞存亡，以法师心，以志专本，则自然暗合旨趣矣。笔诀云：始入笔，紧筑而微抑，便下徐行，势足而后磔之，其笔或藏锋、出锋，由心所好也。

以往写作"波折"的这一笔画，今天被叫作"磔"。"波折"书写的方法原理以往没有论述记载过，究其原理用"磔"的方法描述更加贴切，更容易表达这一笔画的书写运动轨迹，以及书写时人们对这一笔画的精神表现力。"磔"法应注意书写时线条的边缘表现力，不应顾此失彼，顾左则右显迟钝，顾右则左显轻薄。手腕运动速度过快，笔毫后置，则笔画显得过于肥厚，需要做到运笔时遒劲而笔法迟涩。凡追求险峻，以及迟凝、拖带的现象都是不值得提倡的，应心中有法，因势利导，与自然契合，方得妙趣。磔之法在于先向左上逆锋起笔，然后提笔收紧再往右轻运辅笔，调整笔锋后再向右下方运动，一边铺毫一边徐徐下行，到达笔画要求位置后，停顿调锋改变毛笔的方向，再向右缓缓做水平收笔动作，毛笔上下两边缘同时向收笔方向的笔画中心聚集收拢。

这里选了一些前人对于笔法的相关论述并加以粗略诠释，对于学习书法的人来说，这样的笔法论述一直是我们学习书法绕不开的话题，前人也倾注了大量的心思和笔墨对其进行实践、总结、完善，论述成理论性的著作，对后来学习书法的人们帮助较大。但当我们今天来详细研究和品味这些文献时，不免产生难以

理解，词句晦涩，像是这么回事、又不是这么回事的感觉，不同的人读同样的语句时，都会产生不一样的理解。对于同一动作要领，不同时期的人所表达出来的语言描述也不尽相同，其笔法论述更多表现为不同时期不同书家的个人心得和个人感悟。当几千年的个人心得和个人感悟汇集成浩浩荡荡的笔法论集，处于书法专业的学习阶段时，要理解和掌握，以及实践运用就显得无所适从，无从下手，似是而非。继而拿一些古句段落进行再一次自我经验加工进行宣导和普及，以似是而非对非非而似。如若解惑释疑则只能采用大量的书写，遍临名帖，通过这种研究和学习得到属于自己的经验总结，进而参悟书法笔法的个中三昧。归纳前人对书法笔法的论述，我们可以总结出以下几方面的心得：

①均是书家个人经验性总结，一是书写时个人的心得体会；二是借物寓意，借用生活中或自然中的事物表达书写过程中的行为和心得体会。

②在所有的笔法描述中都不约而同地表达阐述了力的概念。

③所有的笔法描述都不约而同地表达了力的方向变化概念。

④所有的笔法描述均没有系统的理论概念，皆是用比喻、拟人等语言手法抽象地表达其书写过程中的感悟。

⑤不同阶段、不同书家在面对同一问题时，没有拥有相对逻辑体系的理论基础，均是以个体的经验汇集而成读书笔记式的经验体会总结。

⑥缺乏分析、理解、学习、评判等方面的合理性、逻辑性、可延展的学科性。

2. 什么是笔法

什么是笔法？笔法是什么？

虽然笔法是书法的核心之一，但究竟什么是笔法？或者说笔法的准确定义是什么？各类书籍对这一名词的解释均有一种言而未尽的感觉。对于笔法的解释大体分为两点：一是笔法就是用笔；二是笔法就是笔毫在点画中运动的方法。这些对笔法的解释或定义并非不对，但似乎还没有概括完备，更多表现为书写经验性的总结，而不是一个学科范畴的定义。

笔者将其定义为：笔法就是控制毛笔规律运动的方法。

这个定义有几个核心词：控制、规律、运动、方法。

规律：笔法作为书法的基石，它是具有体系的，而这个体系是有规律可循的。

控制：书写者对毛笔运动过程的把控、掌握和驾驭。

运动：这个词是构成笔法的核心词汇，没有毛笔的运动，便没有书法的线条墨迹，因此笔法体系的建立要围绕运动而展开。

什么是运动：从物理学角度来讲就是一个物体由一点向另一点移动的过程。这个移动过程是由力驱使的，而力是一个矢量，也就是说它具有大小和方向两个特征。加上移动时间的长短，也就是我们所说的速度，这三个方面的问题构成了我们笔法体系的基本三大要素，这就是作用力的大小、方向和速度。

### 四、基本笔画笔法原理

书法是我国汉字书写的一种传统艺术，要了解和掌握书法艺术，首先要掌握书法艺术的造型基础——汉字，以及形成汉字的历史过程和基础、汉字产生的历史条件和背景、汉字发展历史、构成汉字偏旁部首的历史缘由和意义等。

#### 1. 汉字产生及归类概述

汉字产生于何时？至今没有统一的说法。随着考古学的不断深入，考古成果及出土的文物不断地刷新我们的认知，但汉字起源于图画，这一点没有任何争议。人类早期只有语言，而没有文字，随着社会活动的发展，以及向复杂化和高级化的衍变，仅靠语言的表情达意已经远远不能满足人们的社会活动需求。语言不仅受其空间和时间的限制，而且没能达到对社会活动事件的记忆性及传递性，于是人们便开始用图画记事，通过对自然界事物的图画抽象描绘，并加以提炼加工和约定俗成，便形成了我们今天定义的"象形文字"。如画一圆形的太阳以表示"日"，画一弯形的新月表示"月"，画一起伏的山峦表示"山"，画一流动的水波表示"水"，画三条升腾的曲线表示"气"，画阡陌纵横的土地表示"田"，画羊的头以表示"羊"，画牛的头表示"牛"等（如图

2—32 所示)。

图 2-32

当单一象形文字不足以表达其他事物的特征时,人们便在其上下左右另加标记以表达一个新的事物的特征,于是便有了指事文字。如在日字下面画一横代表地平线,表示太阳从地平线上刚刚升起,便有了"旦"字。画一把刀,在刀口上加一点,指出刀的锋利,则表示"刃"字。画一个人,在人下面画一横表示人站在地上,便产生了"立"字。画一长横表示地,在其上画一短横表示"上"字。画一长横表示天,在其下画一短横表示"下"字。画一女字,在其上加两点,以表示乳房,有能力哺育孩子,表示"母"字(如图 2—33 所示)。

图 2-33

随着社会活动的不断深入和发展，当无形可象、无事可指时，人们又创造了会意、假借、转注、形声的造字体系，形成了汉字创造和构成的六大规律。我们不难看出，象形和指事是汉字构成的基础，其他是汉字的发展和完善。因此从本质上说，汉字属于图画文字，具有鲜明的图画特征，是对自然界实际存在的物体进行高度抽象概括后形成的语言体系。汉字的抽象性和概括性的自身发展的过程就充满了艺术性。如"ᾰ"没有特殊的指向，没有绘画式的描述语言，只用几个突兀的山形轮廓，将天下之山、世间之山表达清晰。又如"ᾰ"，以头角的特征，符号化地表达出了一个种类物体的名词总称，不追求其形象的逼真，而是对物象观察后，取其主要形象特征，并运用形象思维和抽象表现手法进行汉字的创造。因此，汉字产生的同时就已经具备了艺术性的特征，拥有类似图画的装饰性和具有表意功能的线条抽象美。

同时，汉字产生之初，仅用单线条表现具体的物象，这种线条不仅有曲直的变化，刚柔的力量变化，同时也兼备了线条粗细的变化。汉字在具体表现上结合空间的均衡性，以及线条长短变化，在象形的同时，兼具了形象结构的形式表现美学。汉字在传文识字、记宗数典、教化同类、历史实践的社会实用性功能以外，也逐渐形成了具有自身书写特殊规律的艺术门类体系——书法。

中国文字虽然复杂多变，但是每一个字均由一些基本的点画组成。东汉时期，经学家、古文字学家许慎根据"方以类聚，物以群分，同牵条属，共理相贯，杂而不越，据形系联"的原则，以字形为纲，因形立训，将汉字中相同的形旁作为分类的基准，共分为540个部首排列，将9353个汉字分别归入540个部首，又按据形系将540个部首归并为14大类，按这14大类分为14篇，卷末叙目另立为篇，共15篇，汇集成记录汉字产生、发展、功用、结构、注音等方面问题，为中华文字学和文献语言学奠基的作品——《说文解字》。宋太宗雍熙三年（公元986年），宋太宗

命徐铉、句中正、葛湍、王惟恭等同校《说文解字》，分成上下共三十卷，奉敕雕版流传，后代研究《说文解字》均多以此版本为蓝本。清代时对该书的研究最为兴盛，其中段玉裁《说文解字注》、朱骏声《说文通训定声》、桂馥《说文解字义证》、王筠《说文释例》和《说文句读》尤被后人推崇，四人也被尊称为"说文四大家"。

《说文解字》首创汉字部首分类法，成为华夏民族第一部字典。它的意义在于使汉字有史以来第一次形成了科学体系，用部首分类法，通过对小篆形体的分析归纳形成 540 个部首，将 9353 个汉字联系起来，从而使汉字系统化。其第一次体系性地阐述了汉字造字原理界定，《说文解字·叙》："周礼八岁入小学，保氏教国子，先以六书。一曰指事，指事者，视而可识，察而见意，上下是也；二曰象形，象形者，画成其物，随体诘诎，日月是也；三曰形声，形声者，以事为名，取譬相成，江河是也；四曰会意，会意者，比类合谊，以见指伪，武信是也；五曰转注，转注者，建类一首，同意相受，考老是也；六曰假借，假借者，本无其字，依声托事，令长是也。"许慎所界定的"六艺"说，后世虽有补易，但都没有超出其"六艺"的理论体系。

《说文解字》部首总览列举一、二卷部首。

一卷：

上篇：

一、丄、示、三、王、玉、珏、气、士、丨部

下篇：

屮、艸、蓐、茻部

二卷：

上篇：

小、八、釆、半、牛、犛、告、口、凵、吅、哭、走、止、癶、步、此部

下篇：

正、是、辵、彳、廴、延、行、齿、牙、足、疋、品、

龠、冊部

由汉字归类的部首引导，不难发现构成汉字书写的基本笔画是由点、横、竖、撇、捺等基本符号所构成，点画构成了汉字书写的基本材料和要素。所以研究点画形态和用笔方法，是书法这一学科最基本也是最核心的内容，"积其点画、乃成其字"（孙过庭《书谱》）也是这一方法和原则的理论基础。下面，我们将对横、竖（悬针、垂露）、撇、横折弯钩、捺、点等的动作要领和原理、内在的作用力变化、角度变化、书写方法以及构成特征等方面进行原理性分析。

2. 基本笔画原理　横

横：在古代笔法中，横被称为"勒"法。现代汉语名词解释为：跟地面平行，地理上的东西向，平着由左向右的笔画等。

横画的七个动作要领分别是：起笔、顿笔、挡笔、运笔、提笔、顿笔、收笔。

如图2-34所示：起笔1、顿笔2、挡笔3为毛笔起笔动作；运笔4为毛笔在运笔构成中的动作；提笔5、顿笔6、收笔7为毛笔收笔动作。

图2-34

起笔：起笔为笔画运动起始的第一个动作，也是书法笔法中非常重要的一个动作要领。在书法中一直贯穿着一个原则：欲右先左，欲下先上，其目的是讲究中锋用笔，藏锋潜行，这样才能达到骨力用笔，体现笔画书写的寓意、变化和意境。从运动惯性这方面理解，当我们欲向前跑时，上身很自然会向后做一个倾斜动作；当我们要向前跳跃时，也会很自然地向下做一个蹲伏动作。这些动作在运动时可以称为"蓄势"和"积蓄力量"，起笔

这一动作同样有为书写"蓄势"的功能，同时起到书写时的惯性平衡作用，有利于维持手指、手腕对毛笔控制的稳定性，以及后续笔画书写运动的连贯性和稳定性。这是人们在日常生活中的生活常识，以及体育运动方面的知识对起笔动作的类比诠释。

纵观历史遗留下的碑帖，我们不难发现每一笔画动作的起始状态都存在运动关系这一微妙道理。各个名家的笔画动作习惯里，即便是快速书写的行草字体中，也存在这一道理。即便没有发现笔触上的逆锋起笔痕迹，其实质上也存在毛笔在空中的逆锋起笔动作，这也就是行草字体中要讲笔画动作牵连关系的理论原理所在。其原理便是上一笔画动作的结束恰恰是下一笔画的起笔动作，这样就将笔画的起笔动作蕴藏在上一笔画的收笔之中了，节约了大量书写过程中笔画固有的书写准备过程和必需的调整笔锋的动作过程，形成了相对较快的书写节奏。如同陈介祺《习字诀》所说："若求古人笔法，须于下笔处求之。所有之法，全在下笔处，笔行后无法，无从用心用力也。"此处的"下笔"即是本书所说的"起笔"，名不同，本质相同。陈介祺这番话，具有深刻的理论道理可寻，常言说"一笔成一字之规，一字成终篇之举"，这"一笔"是如何成为"一字"的规范（或规矩）的？

前面介绍了横画书写动作是由三部分构成的，即起笔、运笔和收笔。在书写过程中，运笔在笔法中强调的是中锋用笔，因此运笔的过程是所有字形字体笔画的共性要求，所以它不是书写风格和流派的个性化象征和标识。我们探讨笔法原理的目的在于诠释各种风格、不同字体笔法的内在关系和规律。共性的东西是所有的书家都必须坚持和遵循的，继续保持和持续坚持这一要求便是。讨论的重点便是"起笔"和"收笔"部分，它是几千年来，形成不同书家、不同风格、不同字体多样化、个性化以及书家符号化的核心要素（字体结构风格除外）。

如图2—35所示，基本笔画起笔的角度与水平左向（笔画的运动方向）成135°夹角，与竖直正向成45°夹角。为方便起见，起笔以竖直方向为参考方向，因此，基本笔画的起笔方向为左上45°方向起笔。其要领是在毛笔垂直于坐标原点O的基础上，以

手腕为静止不动的支撑点，在拇指和食指保持毛笔稳定性的前提下，无名指和小指向左上 45°方向产生作用力，中指及拇指的合力向反方向右下 45°发力与无名指和小指的作用力相平衡。笔尖（笔锋）轻盈地留下笔墨痕迹，当笔尖（笔锋）即将离开纸面时，中指、拇指和无名指及小指的力在此时达到平衡，毛笔处于停止状态，成为下一个"顿笔"动作的起始点。

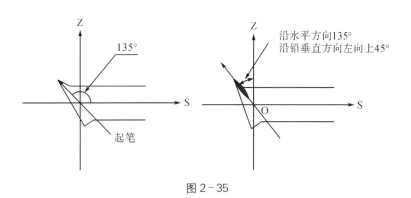

图 2-35

起笔是书写笔画运动的开始动作，除了之前论及的"运动惯性"的原理需求外，也是书写的字体风格的决定性因素。沿左上45°起笔的方法之所以称为"基本笔画"，是因为这个角度对于人们的手腕运动机理具有普适性，45°这个角度在运动竞技学方面，它也是具有最多的力学美感的。同时，在楷书笔法这一范畴，大部分楷书起笔角度均在这一角度范围变化。因此，将45°起笔这一中间值角度定义为基本笔画起笔角度是具有理论普遍性的。

起笔之所以如此重要，如陈介祺《习字诀》所说的"古人所有之法，全在下笔处"，其缘由不是在"起笔"这一动作过程上，其动作过程都是一样的。起笔的角度方位变化决定着下笔之后的墨迹形态，从而形成了不同的书体和风格。

从图 2-36 我们可以看出，当横画沿着竖直方向（90°）起笔时，笔画将形成方笔态势，字体将形成以方笔起笔为主的态势，如大多数魏碑字体，以及较为特殊的部分方笔起笔的隶书字体；当沿着水平左向 180°起笔时，笔画将形成圆笔态势，这便是"一笔成一字之规"和"古人所有之法，全在下笔处"的理论依据。

同时，在初学书法时，并不是一本法帖适宜所有的人去临写，因为有的人的习惯动作并不适应某一角度起笔的法帖，这也就是要因人而异，因材施教的缘由。为了缩短临帖入法的周期，根据自己的情况，选择适合自己习惯动作和容易达到效果的字帖，是提高学习兴趣、进入有法度书写的有效手段。

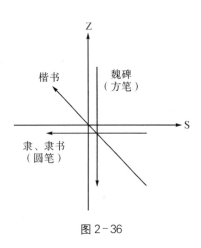

图 2-36

起笔的动作较为轻盈，甚至在熟练书写后，起笔基本就成了习惯性动作或者是意向性动作。比如，行草书是较为普遍的露锋书体，起笔时采用空中起笔的动作。逆向起笔时，笔毫虽没有接触到所书写的纸面，但是笔画所包含的起笔原理仍在其中，只是没有在具体的笔画笔触中显示出来而已。如图 2-37 所示。

图 2-37

董其昌《论用笔》云："发笔处便要提得笔起，不使其自偃，乃千古不传语。盖用笔之难，难在遒劲，而遒劲非是怒笔木强之谓，乃是大力人通身是力，倒辄能起。"董其昌在此论及"发笔处便要提得笔起，不使其自偃"的含义，便是在起笔时手腕要有一定的弹性，笔触要轻快，即笔尖在纸面上轻盈地上挑滑过，不要使腕产生向下的作用力，以至于笔锋下沉吃笔过深，在下一个顿笔进行时，毛笔锋尖不在起笔动作结束时的最高点，而是笔腹在起笔动作的上止点，这样就会造成顿笔时，毛笔不能正常的打开铺毫，笔毫扭作一团，不能正常书写的状态，较难写出笔画遒劲的效果。因为笔画书写不是靠使蛮力，而是靠对毛笔的控制和

运用方法原理的熟练掌握。在反复的练习中，掌握腕、手、指的协同配合对毛笔起到提按、衄挫、往复等目的性的控制后，才能将笔毫的收放、笔毫的调整做到心手相畅、纯熟至臻。

顿笔：意即稍停和用力使笔下压着纸而暂不移动，如图2－38所示。

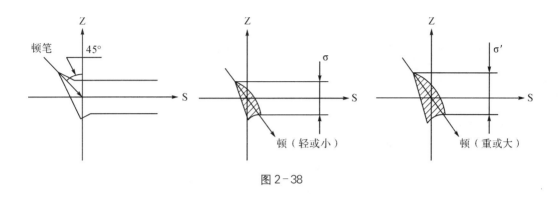

图2－38

基本笔画的顿笔是在起笔沿左上45°，笔尖达到起笔的上止点，笔尖即将离开纸面，保持笔尖不动的情况下，笔腹向下发力，使毛笔下压铺开笔毫着纸形成点状墨迹，下压用力方向是沿着起笔左向上45°变为向右向下45°（如图2－38所示）。起笔和顿笔的角度同在Ⅰ、Ⅲ象限对称轴线上，起笔是左向上45°，而顿笔是右下45°。图中为了区分起笔和顿笔两个动作，特意画了一夹角，以示区分，但在实际书写时是在一个方向夹角上，起笔是向左上45°方向，顿笔是向右下45°方向，两个动作的运动路径是重合的，只是作用力方向和毛笔的运动方向相反而已。顿笔的轻重决定了所要书写的线条的形质大小，顿笔轻，所书写出来的线条形质较小；顿笔重，所书写出来的线条形质较大。换言之，轻顿笔所书写出来的线条上下边缘的距离较窄，重顿笔所书写出来的线条上下边缘的距离较宽。如图2－38所示，顿笔重的线宽度要大于顿笔轻的字，顿笔重的线条形质要宽于顿笔较轻的线条形质。

顿笔的轻重在静态练习时，常常不怎么显示其作用，仅为一个笔墨点迹的大小。但在书写具体的字时，如善、弄、青、瑧、

玮、韩、奉、壁等连续多横笔画的书写时，起笔和顿笔的角度、轻重以及运笔的角度不同和笔画长短的安排不同，是保证笔画意趣的基本要求。只有做到心手相畅，才能通过这一基本原理的掌握写出变化多样、结构安排合理的有法度的线条结构。从这一角度分析，法度是个体的手上功力深浅，而这一功力深浅所表达出来的线条质量高低，以及字体结构的美感，是供欣赏者目视的直观感受。审美客体在解读作品时，首先评价的是构成作品的线条，其次是通过线条分析线条的笔法运动构成，以及各笔法运动之间的交接是否清晰，是否自然？这也就是书法美学范畴中通常讲的气韵是否生动，线条是否流畅等的笔法原理。

圆笔横画顿笔（篆、隶）：顿笔的功能和目的是获得书写者需要的线条粗细形质。在楷书和魏碑方笔笔画中，由于起笔和运笔的方向存在一个转换，因此在顿笔之后还有一个将起笔过渡到运笔的笔法要领。而篆、隶圆笔顿笔和运笔的方向在同一直线的相反方向上，因此在逆向起笔完成之后，或是在起笔逆向回到运笔方向的同时，顿笔动作随之发生，笔腹下沉铺开，在起笔回转完成时，笔腹下沉铺开的程度，即是书写者需要该笔画达到的粗细形质程度，并为运笔作好准备，如图2－39。

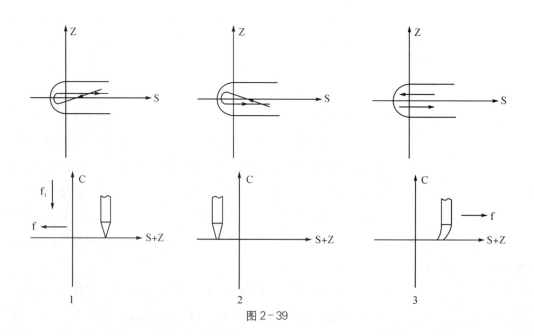

图2－39

当笔毫向左起笔运动，笔毫在起笔终止点向右回转，笔腹下沉铺开，再向右运动书写时，笔锋此时由起笔时的向左，已经变化为向右的反向运动了。在实际书写中，此时笔毫已经发生了绞结现象（毫毛不是处于平铺状态），这种绞结现象不利于运笔动作的展开，也不符合书法中锋运笔的要求。因此人们在长期的书写实践中总结了"捻管""拨镫""绞转"之类的书写技巧，即通过转动笔管避免笔毫在转动过程中发生绞结现象，从而使笔毫平顺，以期最大程度实现中锋运笔，或满足一些特定线条书写的质感要求。所有这些前人所总结出来的笔法技巧以及名词概念，其目的和核心都是为了"调锋"。所谓调锋就是调整笔锋，以消除毛笔在运动过程中因方位变化出现的毫毛绞结和不顺畅现象，以期最大程度达到笔毫平顺书写和中锋用笔的目的。

在实际书写中，通过手腕、手指的转动欲将毛笔回转 $180°$，向起笔的反方向运笔，形成篆、隶圆笔起笔方式，其实际发生的情况要复杂得多。笔毫的回弹聚锋速度，手指驱动笔管转动的角速度，以及手腕回转的角速度，都对篆、隶圆笔起笔方式产生较大的作用和影响。三方面的要素在书写时同时发生作用，客观上手指驱动笔管转动的角速度与笔毫的回弹聚锋速度是相同的，手腕是另外的一个附加作用力，所谓的角速度是指物体转动时在单位时间内所转过的角度。因此，不难理解毛笔在篆、隶圆笔起笔时，除力的作用大小以外，三要素的转动角速度的快慢也是重要因素。为了讨论问题方便，将手指带动笔管转动的角速度命名为 $\omega_{指}$，手腕回转的角速度为 $\omega_{腕}$。

当只有手指的作用力带动笔管以角速度 $\omega_{指}$ 转动时：此时手腕回转的角速度 $\omega_{腕}$ 为零，没有参与笔管的转动，笔管是在无名指作支撑的情况下，以食指和中指为轨迹导向，通过拇指向下反时针的运动作用使毛笔做旋转运动，如图 2—40 所示。

图 2-40

拇指向下反时针的运动距离是有限的，因握笔个体具体的差异，最大的运动距离是从拇指中部到指尖的距离，转化为毛笔的转动角度便是一个象限角，也就是毛笔转动了 90°，1/4 的笔管周长距离，如图 2-41 所示。

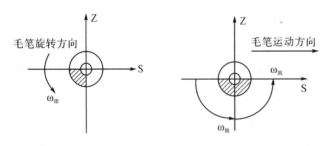

图 2-41

拇指在最大范围内的转动，并没有使毛笔回转到向左的运笔方向，因此圆笔的起笔回转，除了拇指（$\omega_{拇}$）的回转以外，手腕的逆时针旋转（$\omega_{腕}$）也参与了圆笔的回转起笔动作。从生理角度观察，手腕的逆时针回转角度可以从竖直向上旋转至竖直向下，较之于拇指对毛笔的旋转控制多出一倍的范围。因此，圆笔起笔的回锋转笔是在拇指（$\omega_{拇}$）和手腕（$\omega_{腕}$）同时作用下完成的，如图 2-42 所示。

圆笔回锋的过程并不是简单的拇指回转一半，手腕回转一半。由于握笔和发力方式不同，拇指的回转角度是达不到 90°最大值的，更多是手腕（$\omega_{腕}$）在补充完成圆笔起笔的回转动作。因

此，人们一直强调在书写时手腕要灵活，这也是"指不主运"一说的理论依据。

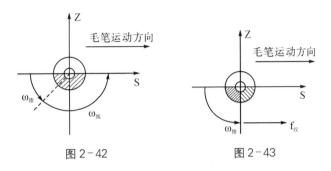

图 2-42　　　　　　　　　　图 2-43

圆笔起笔的转动是为了防止因运笔方向的改变造成的笔毫绞结。但是，在实际书写过程中，拇指（$\omega_{拇}$）和手腕（$\omega_{腕}$）在圆笔回锋时，不会绝对机械地从左至右形成180°回转，毛笔在回旋过程的同时伴随着手臂向笔画运动方向的作用力，这一作用力在笔毫回旋的同时，会使笔毫产生绞结的现象，将这一力表示为$f_{绞}$，如图2-43所示。

绞结的程度受拇指（$\omega_{拇}$）和手腕（$\omega_{腕}$）回旋程度而定，回旋程度越大，绞结的程度越小；回旋程度越小，绞结的程度越大。在追求个性化风格时，会有意加大"绞"的程度，使线条具有区别于其他风格的形质质感，但前提条件是笔尖毫毛不散，以笔尖轴心线为中心，两侧副毫沿轴心线转动，以期形成的线条上下边缘有凸凹立体感。因此，"绞"和"转"是圆笔起笔过程中的一对矛盾，"转"的目的是防止"绞"，"转"之不足则又伴随着"绞"，如图2-44所示。

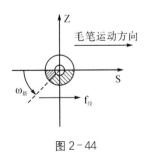

图 2-44

篆、隶圆笔在将行顿笔这一动作书写时，除了逆向起笔藏锋的要求外，还需要将笔腹下沉到获得需要的笔画粗细，同时将调锋回转向左运动，这一笔锋运动轨迹和调锋的动作要求，迫使书写者手指和手腕做出如下三种机理性动作控制。

（1）当笔锋由左向右发生 180°转折回旋时，需要手腕向手臂内侧作相适应的内扣回转调整笔锋动作。

（2）当笔锋由起笔向左到达需要位置，笔腹向下顿笔铺开笔毫并转折回旋向右书写下一笔时，保持食指、中指、无名指不动的情况下，拇指向掌心内移动，使毛笔形成自然的逆时针转动，从而达到调整笔毫平顺的目的。

（3）由于笔画的大小和个人的手型、发力习惯不同，当笔锋回转下沉顿笔，也可以用手腕向手臂内侧作相应的回转，同时，在保持食指、中指、无名指平衡状态下，拇指作相应的反时针内移动作，用此复合动作达到调整笔毫平顺、中锋行笔的目的。

方笔横画顿笔（碑、隶）：方笔笔画的顿笔与楷书 45°起笔顿笔原理基本相同，只是起笔角度为 Z 轴正向，与 S 轴垂直。方笔顿笔亦是在笔尖到达最高点，即毫尖即将离开纸面，又没有离开纸面时，保持毛尖不动，笔腹沿 Z 轴向下铺开。此时应注意的是，楷书的顿笔是以笔腹中心线为铺毫原则，笔腹两边缘以笔腹中心线为参照基准，笔毫两侧边缘同时着力下沉均匀平铺而成，而方笔的顿笔是以笔毫的左侧边缘为基准向下着力，将笔毫铺开，形成了与 Z 轴轴线相一致的直线笔画痕迹，如图 2－45所示。

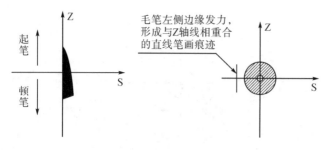

图 2-45

方笔的起、顿形成方笔笔画的基础，但是它又为笔毫中心过渡到笔画中心造成了一定的难度，这也是我们在读魏碑字帖时常遇见的现象。魏碑字体雄浑、结体宏伟，但仔细阅读单一线条时，它的线条厚重和立体感较之楷书又呈现出立体感不足、线条上浮的现象和质感。所以在学习魏碑方笔笔画时，如何将方笔的起笔动作过渡到中锋行笔成为我们学习探讨的重点之一。从书写经验上总结，有如下四种经验可以借鉴：

（1）起笔宜虚，即空中起笔，不形成毛尖在纸上的运动轨迹，当笔尖到达我们需要的位置时，笔腹向下反方向角度顿笔，然后根据具体情况，或快或慢地过渡到运笔状态。

（2）在顿笔完成后，用笔腹接触纸面的最低点，在手腕内扣的趋势作用下，向左摆动，但摆动所形成左侧墨迹边缘不能超过Z轴的轴线边缘，然后再向右运动过渡，形成欲右先左的笔法姿势。

（3）在顿笔完成后，在食指、中指、无名指、小指保持不动的前提下，拇指向掌心发力，使毛笔沿逆时针转动，将笔腹调整到向右运动的方位形成运笔的态势，但前提是笔尖在这一运动过程中形成的墨迹不能超过Z轴的轴线，否则将破坏掉方笔笔画的形态。

（4）顿笔完成后，在保持笔尖不动的前提下，将笔腹轻抬，手指整体沿逆时针方向回扣，将笔腹调整到向右运笔方向，然后再向右运笔。

以上几种运笔过程中，也有几个动作复合同时进行的情况，要根据每个人学习掌握的熟练程度，以及书写过程的具体状态，做出适合自己的书写动作要求。

挡笔：从器具的某个位置用力使它移动到另一个位置。

挡笔的核心原理在于完成起笔动作之后，将笔锋调整到我们书写需要的运动方向。它的动作表现为调锋，目的是通过笔锋的调整，使毛笔满足中锋行笔的要求，使毛笔变化到运笔需要和下一动作要求的角度上。因此，调锋是挡笔的目的，挡笔是调锋的手段。调整笔锋、笔顺是书写整个过程的需要，也是书法书写过

程中韵律、节奏、美感的表现，同时也是保证书写全过程中笔画
做到中锋行笔的基础，如图2－46所示。

图2-46

图2－46表示在基本笔画中横的起笔挡笔方向为右上的45°，
笔腹的下止点通过挡笔动作达到顿笔的中间位置。将毛笔书写形
态由向右下45°过渡到向右的水平书写状态，为运笔动作做准备。
在实际书写过程中，横画的摆放也不是绝对的水平状态，当一字
之中多个连续的横画出现时，比如"奏""春""王"等，为了解
决每一笔横画雷同的问题，突出结字的灵活性，因此在各横的起
笔角度、顿笔大小、挡笔的角度上都会运用角度和大小的变化来
追求结构风格上的多样性、丰富性以及趣味性。图2－46表示书
写基本笔画时起笔在向右下45°顿笔后，在保持笔尖不动的情况，
笔腹的最低点向右上挡笔，但挡笔的角度大于45°，这时的横画在
第一象限范围内书写；第4个坐标系表示在笔尖保持不动的情况
下，笔腹最低点向右上挡笔，但挡笔的角度小于45°，这时的横画
书写范围在第四象限内。因此，挡笔的核心原理是将笔锋调整到
我们书写时每一具体笔画要求的方向角度。换言之，就是合理运
用挡笔的原理，事先确定每一笔画的空间位置，通过起笔的角度

变化、顿笔的角度变化、挡笔的角度方位变化，以及线条的长度和弧度等变化，达到我们书写时需要的线条安排效果。

横画圆笔的运笔方向与笔腹下沉回转顿笔方向一致，因此没有改变顿和挡的角度，或者说挡笔的角度为 0°，顿笔的方向就是挡笔的方向；方笔的挡笔角度与顿笔成 90°夹角，如图 2－47 所示。

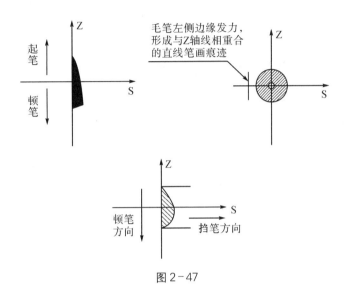

图 2－47

在方笔笔画字体风格中，凡涉及方笔笔画的起笔，其挡笔方向均与顿笔方向成 90°夹角，这也是该类起笔动作的规律性常识。在其他笔画，如撇中，方笔笔画的顿笔方向是向右下 45°方向，而挡笔的方向则是往左下 45°方向，其挡笔的弧度为 90°，挡笔的方向与顿笔方向呈 90°夹角。

由于方笔笔画有其自身"刀切斧砍"的外部特征效果要求，方笔挡笔的弧度在所述的圆、方、楷笔中角度是最大的，挡笔角度越大，在保证笔尖停止不动时，笔腹最低点向运动方向过渡的距离越长，保障顿笔的下止点与挡笔笔腹移动开的下止点在笔画下边缘线形成了一条直线（方笔笔画特征），笔画衔接难度是比较明显的，这也是我们在读魏碑时经常看到会有侧锋用笔的原因所在。在实际的书写实践中，挡笔和运笔时常联系在一起，所以

在方笔笔画书写时，控制速度和节奏是使笔画更有中锋质感的关键。同时，使用适度大一点的毛笔，让笔毫铺展饱满一些，也是减少由于挡笔弧度过大而带来的书写难度的一种方法。

起、顿、挡作为起笔的三个构成动作要素，起的动作角度确定以后，所要书写的字形字体就确定了；顿的动作确定以后，笔画的大小形质就确定了；挡的角度确定以后，笔画的走势和方位就确定了。"一笔成一字之规"的理论依据便在于此。更深入地探讨，"一笔"的核心是在一笔的起笔动作要领之中便决定了"一字"所需要的规范内容。古人在描述"起笔"这一动作要领时也是不吝啬其热情和笔墨，但更多是在书写经验上的描述和总结。

> 李斯《用笔法》：用笔法，先急回，后疾下，鹰望鹏逝，信之自然，不得重改，如游鱼得水，景山兴云，或卷或舒，乍轻乍重。善思之，此理可见矣。
>
> 王羲之《书论》：第一须存筋藏锋，灭迹隐端。用尖笔须落锋混成，无使毫露浮怯；举新笔爽爽若神，即不求于点画瑕玷也。
>
> 周星莲《临池管见》：执笔落纸，如人之立地，脚根既定，伸腰舒背，骨立自然强健。稍一转动，四面皆应。不善用笔者，非坐卧纸上，即蹲伏纸上矣。欲除此弊，无他谬巧，只如思翁所谓，落笔时先提得笔起耳。……凡字每落笔，皆从点起，点定则四面皆圆，笔有主宰，不致偏枯草率。波折钩勒一气相生，风骨自然遒劲。
>
> 汤临初《书指》：右军书于发笔处，最深留意，故有上体过多而重，左偏含蓄而迟。盖自上而下，自左而右，下笔既审，因而成之。所谓文从理顺，操纵自如，造化在笔端矣！
>
> 董其昌《画禅室随笔》：发笔处便要提得笔起，不使其自偃，乃是千古不传语。盖用笔之难，难在遒劲，而遒劲非是怒笔木强之谓，乃是大力人通身是力，倒辄能起。

笪重光《书筏》：横画之发笔仰，竖画之发笔俯，撇之发笔重，捺之发笔轻，折之发笔顿，裹之发笔圆，点之发笔挫，钩之发笔利，一呼之发笔露，一应之发笔藏，分布之发笔宽，结构之发笔紧。

运笔：运，运动，搬运。运笔，即从某一点将毛笔控制运动至另一点的过程，如图 2-48 所示。

图 2-48

在挡笔动作完成以后，笔腹已经处在运笔方向上，此时笔毫的下边缘已经形成向上收起的态势，笔尖和笔毫的上边缘也蓄势向下边缘回弹。随着毛笔向右的运动展开，笔尖回到笔画的中心，而笔毫的上下边缘回到自然的铺开状态，笔毫的上下两侧铺开程度即是顿笔大小所形成的墨迹宽度。如果再精确地分析，在挡笔动作过渡到运笔动作之间，存在着一个时间变化量，意即笔毫顶尖从起笔、顿笔时的最高点变化到笔画的对称中心位置，毛笔上侧副毫在笔毫顶尖回到笔画中心的带领下，转过一个小弧度与笔画的上边缘线重合，毛笔下侧副毫在笔毫顶尖回到笔画中心的带领下，转过一个较大弧度与笔画的下边缘线重合。由于挡笔过程的关系，笔毫回弹也有一个时间量，因此，运笔形成的笔画宽度略小于顿笔时形成的墨迹宽度。同时，在行楷的实务操作中，因挡的动作要领所产生的力要略小于顿笔时的力，故而在行楷笔画书写出来的横画宽度要略小于顿笔时形成的墨迹上、下止点宽度。方笔笔画则不然，方笔笔画追求的是"刀切斧砍"的方

正效果，因此在"掠"笔时，力争保证笔尖和笔腹在"顿"笔时形成的墨迹上下止点上，不惜牺牲中锋效果，也要保证方笔起笔时的方正韵味。因此，在方笔的起笔动作中，"挡"的主要功能更多是保证"顿"笔大小和"运"笔粗细的一个平衡稳定。而圆笔的"挡"笔表面为笔锋至运动方向笔锋下沉，"顿"出所需要的笔画粗细大小后，"挡"与"运"方向一致，技术层面为"0度"，因此，挡笔和运笔为同一动作要领。

运笔的基本要求是中锋用笔，所谓中锋用笔就是古人常说的"令笔心常在点画中行"，这个"点画中行"的"中"，特指笔画墨迹的对称中心。它不仅仅是要求笔毫在笔画墨迹之内的意思，而且是笔尖始终保持在笔画墨迹的中心位置运动，这样的笔画才能达到圆润遒劲、浑厚结实的艺术效果，这也是书法书写过程要求的传统用笔方法。同时也要注意笔杆一定要保持垂直于被书写纸面的状态，或者毛笔向右运动时，在保持笔尖在墨迹中心线的状态下，笔杆向左倾斜，形成一种"抵"和"顶"的运笔力量效果，但是绝对不能将笔杆向运动方向（右）倾斜，这样的动作就造成了对笔画"拖""拽"的效果，所书写出来的线条墨迹质感会偏向浅薄轻浮。

当挡笔动作过渡到运笔动作时，笔心和笔毫的上下边缘由于笔毫的弹性作用，已经自然地形成了向右的铺毫状态。此时，笔心已经处在即将运笔的墨迹中心位置，而笔毫的上下边缘已经处于自然平顺的铺开状态，因此运笔的核心是在保持笔杆处于垂直于纸面，或略向左倾斜的状态下，在运笔这个书写动作中锻炼提高或保证书写者向右横向发力的控制水准。许多老师在教授初学者时要求站立、悬腕书写，其目的就是锻炼控制毛笔横向发力的能力。因为站立悬腕书写对毛笔运动时的发力控制要求更高、更难，一般较为困难的问题解决好了，简单的事情也就容易多了。

在中锋用笔的基础上，中、侧锋示意图表达出线条除了中正、均匀、圆润、遒劲、浑厚的效果之外，还要保证向右运笔力量大小的均匀。在保证笔尖在笔画中心运动的前提下，笔杆在手腕力的作用下，存在着笔杆在作用纸面形成墨迹的同时，在 Z 轴

上、作用力产生下压和上提的力，形成线条的起伏变化，从而达到书法线条变化的艺术效果，如图 2—49 所示。

图 2-49

图 2—50 表示了在 X 轴、Z 轴平面上和空间 C 轴发生的作用力力矩变化。

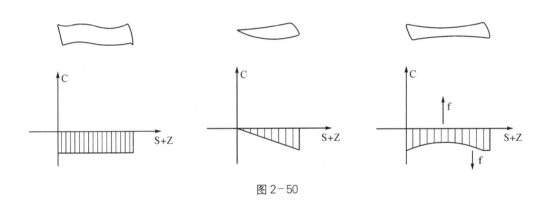

图 2-50

在运笔书写的过程中，尽量用笔头的 1/3 书写，不要超过笔头的一半，这也是为什么善书者基本上都是用大一些的笔写小一些的字。如果在书写过程中，将毛笔的毛根用于书写了，这时候毛笔的着力点已经变为毛笔中心的衬垫毛和笔杆笔腔部分在着力了，这无异于用硬笔在书写，从而失去毛笔书写的意义。因此，蔡邕《九势》中"唯笔软则奇怪生焉"，说的就是这一道理，"唯笔软"按现代文的翻译则是"唯软笔"，就是指毛笔的弹性书写，而不是说越软的毛笔越好书写。如果在毛笔的运动过程中，将笔毫全部打开，用笔根和笔杆进行书写，就缺失了毛笔弹性带来的

笔画线条丰富的变化，也就失去了毛笔书写的意义。

前人对运笔过程要求也有极其精彩的论述。

> 清包世臣《艺舟双楫》云：用笔之法，见于画之两端，而古人雄厚恣肆令人断不可企及者，则在画之中截。盖两端出入操纵之故，尚有迹象可寻。其中截之所以丰而不怯，实而不空者，非骨势洞达，不能幸致。更有以两端雄肆而弥，使中截空怯者。试取古帖横直画，蒙其两端而玩其中截，则人人共见矣。

包氏所言直接点透了两个明确的观点：①用笔方法，即笔法其法理、法规、法度就在一横的笔画两端，即起笔的三个动作之间的关系。②书写的力量，即线条的书法质感，则是体现在运笔的平稳均匀、提按自然的变化、中锋行笔的坚实膨胀质感中。前人通过书写实践的总结，明确地道出了书法书写过程中经验性的实践认知，但究其原理性的是什么和为什么时，则又反哺到"智巧兼优，心手相畅，翰不虚动，下必存由"的形而上认识范畴。在学习和指导认知过程中，像这样对一家一派一言神秘化的解读和误读充斥着书法活动的全过程。因此书法学科系统需要建立起专业的基础理论，这既是对中国书法浩瀚灿烂的书论和实践历史进行继承和总结，又是对人类科技进步新认知条件下的需要和发扬。

提：向上或向前引领；取出、提取之意。

提笔：当毛笔运动到所需位置时，笔锋向右上45°逐渐收起的过程，如图2—51所示。

图2-51

提笔是收笔三个动作的第一个，其目的为终止笔画的运动，将毛笔调整到尖、齐状态，为下一动作做笔势上的准备。

毛笔在运笔过程中，笔毫处于平铺状态，笔锋处在所书笔画的对称中心线位置。当毛笔书写到我们需要的位置时，需要整理毛笔为即将结束的笔画收笔的动作做准备。在前面横画的动作要领中已经介绍了横画的七个动作要领，提笔是第五个要领动作。在基本笔画中，提笔动作是在运笔动作完成以后，笔腹缓缓收起，笔尖向右上 45°收起，随着笔毫的弹性聚拢作用逐步收起，笔尖收到垂直于书写纸面，此时笔毫已经调整到自然的尖、齐状态，为下一个收笔"顿"的动作做好了准备。在这个意义上理解，收笔时的"提笔"动作有类似于起笔时的"起笔"动作功能。提笔时在笔腹向上缓缓收起的同时，毛笔的运动方向是右上 45°方向，笔尖略微超过横画的上边缘线，形成一个自然过渡的小三角形，与起笔动作在横画起始状态形成的上边缘线小三角形形成呼应，使笔画整体有美学意义上的对称关联效果。因此，提笔时超过横画上边缘的程度，也取决于起笔时形成的墨迹状态程度，当笔腹收起，笔尖到达提笔形成的小三角形顶点时，笔尖应处于完全收起状态，这一状态为收笔的下一动作"顿"笔铺毫做好准备。如果笔尖未完全收起，则毛笔在顿笔铺毫过程中容易形成笔毫绞结现象；如果笔尖未完全收起聚拢，存在难于寻找铺毫顿笔的起始点，同时，也影响笔画的气息贯通和书写时动作的连续性。

在书写方笔笔画时，提笔动作的笔毫收起最高点在笔画的上边缘线上，超过笔画的上边缘形成的笔画墨迹无异雷同于行楷笔画风格。当然这是原理性的概述，方笔笔画收笔提笔的动作也有超过横画上边缘线的情况。但是原理是具有普遍意义的，明白了原理，也就明白了个体风格特殊笔画构成书写方式方法。方笔提笔动作时，笔毫未能收到横画上边缘，则笔画的收笔动作所形成的墨迹与横画整体产生脱节的现象，不能形成整体笔画风格。

提笔的角度变化和长度变化如图 2—52 所示。

图 2-52

基本笔画原理性要求 θ 为 45°，向右上提起，但在许多古帖中，我们不难看出，提的方向（即与水平方向的夹角）是不断地发生变化的，但无外乎在Ⅰ、Ⅲ象限对称中心线的方向上增大或减小，如图 2-53 所示，$\theta_1$ 小于 θ，而 $\theta_2$ 则大于 θ。在临写观摩法帖时，提的动作除了方向的变化，也存在运动距离的变化。

图 2-53

提笔动作在具体的笔画表现中形成的墨迹状态是多种多样的，如图 2-54 所示。

图 2-54

在图 2—54 中，提笔动作沿笔画轴心线收起，而并未向右上提起，此时的提笔动作其向右上提起的夹角 θ 为零。在这种情况下，之所以还要存在夹角为零的提笔现象，是因为毛笔运动的方向即将发生转动变化，毛笔沿着 C 轴向上微微作提笔动作的意义在于调整笔锋，使其笔锋随毛笔的弹性回收作圆弧自然平顺状态，为笔画的角度变化做好书写准备。在具体书写时，也存在沿空间 C 轴向上提笔作往复运动的现象，其核心便是在毛笔准备变化角度运动时，感觉笔锋尚未处于平顺状态，而将笔锋沿笔画轴心线向左，然后再向右进行往复调整使其平顺，然后再进行方向变化的运动。

提笔动作的角度变化，运动距离的变化，一方面是笔画收笔的需要，另一方向是组合笔画起笔动作的需求，这一点将在组合笔画里论述。它有调整笔锋、使笔锋在变化运动方位时处于平顺调整状态，也是在连续书写时，最大程度保证不出现绞结现象，以保证书写的连续性。前人在论述许多技巧时，均不惜笔墨地论述这一动作要领。

周星莲《临池管见》：作字须提得笔起，稍知书法者，皆知之。然往往手欲提，而转折顿挫辄自偃者，无擒纵故也。擒纵二字，是书家要诀。有擒纵，方有节制，有生杀，用笔乃醒，醒则骨节通灵，自无僵卧纸上之病。否则寻行数墨，暗中索摸，虽略得其波磔往来之迹，不过优孟衣冠，登场傀儡，何足语斯道耶。

擒：拿、收；纵：放。擒纵为收放控制之意。

偃：仰面倒下；放倒、停止之意。

周星莲之"提得笔起"拟在普遍论述行笔过程中手腕要有沿着 C 轴向上控笔的力存在，如"勒"之法。第二句"转折顿挫辄自偃者，无擒纵故也"明确地指出笔画在运动方向发生变化的时候，毛笔应向上提起，利用笔毫的弹性，自然将毛笔调整至平顺状态，然后变化方向。所以他用"擒纵"，即"收、放"二字阐述人们在转折顿挫的地方往往会出现毛笔向下"自偃"的举动，

故而要有"擒纵"之法。

董其昌《画禅室随笔》：余尝题永师《千文》后曰："作书须提得笔起，自为起，自为结，不可信笔。后代人作书皆信笔耳。"信笔二字，最当玩味。吾所云须悬腕，须正锋者，皆为破信笔之病也。……余学书三十年，悟得书法，而不能实证者，在自起自倒、自收自束处耳。过此关，即右军父子亦无奈何也。……盖信笔，则其波画皆无力。提得笔起，则一转一束处皆有主宰，转、束二字，书家妙诀也。

"自为起，自为结"：言及起笔和收笔。

"转束""一转一束"：言及毛笔运动的方向发生变化时以"转动"来"约束"毛笔运动方向变化，即控制得住毛笔。

"信笔"：任由毛笔自身变化而不加以控制，即任笔为由，任笔为体的意思。

**顿笔**：意即稍做暂停，用力使笔着纸而暂不移动，如图 2—55 所示。

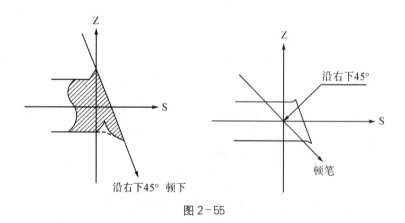

图 2-55

此处的顿笔和起笔时的基本笔画顿笔功能是一致的，当提笔动作笔尖到达最高点，笔尖若即若离将要离开纸面，笔毫在自身的弹性力作用下完成收拢聚锋，以笔尖为支撑点，笔毫沿右下45°发力平铺打开，发力的大小以笔腹在纸上的墨迹下边缘线略低

于横画的下边缘线即可。如若没有到达横画的下边缘线，则在收笔完成时，将在横画收笔端产生一个空缺不饱满的现象；若极大超过了横画的下边缘线，则在收笔完成后，将在收笔端产生一个较大的墨团，影响横画的书写质量及美观，如图2—56所示。

图2-56

所以收笔时顿笔的力量大小和起笔时顿笔的力量大小其作用和分工是有区别的。起笔时顿笔的力量大小决定了线条的粗细形质，而收笔时顿笔的力量大小更多是参考起笔时顿笔的力量大小，即不能小于起笔时顿笔的力量，也不能大于起笔时顿笔的力量。因此我们在平时书写训练时除了要锻炼我们的手指、手腕、手臂对毛笔的控制能力以外，还要锻炼我们的观察和目测能力，观察和目测能力也是书法学习中的重要因素。运用此基本笔法原理，在读帖时便要观察所临字帖的特征笔画和特征结构，在读特征笔画时就要仔细观察其入笔的角度、挡笔的转存关系、运笔方向的变化特点等。我们平常所说的"读帖"，并不是指认读帖中的汉字及汉字组成的文章，而是从书法专业的角度去读取所临范本的书写"法度"，这个法度就是由这些动作要领的大小、方向（角度）的变化而形成的浩瀚书法的"法"的体系。我们具体临写时，只是从这个浩瀚体系中抽出一本相对具有具体特征的法帖出来进行学习而已。那么书法的基本的、原理性的理论基础，绝不是欧、颜、虞、柳、苏、黄、米、蔡之体，这些是带有鲜明个体特征的，具有极高辨识度的特定书家符号。如果不从原理角度

去分析，我们的临帖就只能是管中窥豹，只识其一未知全貌。这也是我们在日常交流中经常听到的几句话：你是学什么的，这个人的字有什么的痕迹等等。如果从笔法的原理出发，天下之帖皆为我用，就能去除一脉相承的"师承"关系中不确定的"师"的因素关系，形成以法帖为师的主观能动学习模式。

圆笔（篆、隶）的收笔顿笔：当笔毫运动到我们需要的位置时，横画收笔基本要求是毛笔向右上 45°提笔，而圆笔的收笔方向则是向毛笔运动的反方向回收。因此，圆笔的提笔动作是当毛笔运动到需要位置时，将毛笔在垂直方向向上微提，使运笔时平铺的笔毫凭自身的弹性收到一定的齐顺状态。而此时顿笔在提笔动作完成后表现为蓄势待发，这个蓄势为手指和手腕调整状态，为反方向收笔做力量上的准备。所以圆笔收笔的顿笔，其力量表现为零，在铅垂方向的变化表现为向上提起。在稍做停顿调整后，笔毫将在手指和手腕的作用力作用下，沿笔画运动的反方向回锋。顿笔动作上提后离纸面的距离将保持不变，它将作为毛笔回锋收笔的支撑点，而保证毛笔回锋运动时力量的均匀性和可控性，这也是人们常说的手腕就像注了力一样的道理所在，如图2－57 所示。

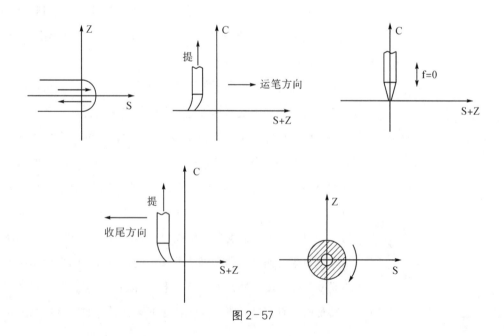

图 2－57

因此，不难看出，圆笔的提和顿是一个连贯动作，提笔时向上提多少，要根据笔毫在回锋运动时，笔毫铺展所带来的墨迹圆弧的直径与所书横画的上下边缘宽度而定，这样才能保证收笔的笔画完整性和美观性。所以我们在练习时，除了知道原理，还要锻炼观察能力和目测能力，以及手对毛笔的控制能力。

方笔（碑、隶）的收笔和顿笔：当笔毫运动到我们需要的位置后，笔锋逐渐收起，利用毛笔自身的弹性将笔毫收到自然平顺圆齐状态（羊毫的弹性较狼毫弱，在利用不同毛质的笔毫书写时，毛笔回弹整理锋毫时，力量和时间的掌握是不尽相同的，要做到心手相畅，需要用不同毛质的毛笔多加练习，做到心中有数，手上有力），将毛笔向右上提起，提到与横画上边缘线齐平时，以毛笔右边外侧为发力基准，垂直向下顿笔，顿笔大小表现为毛笔的下边缘与纸的触点与横画的下边缘线齐平即可，如图2—58所示。

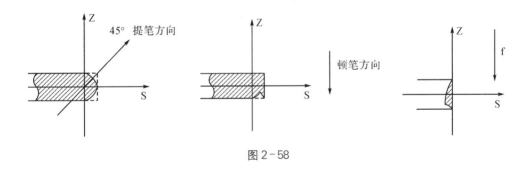

图 2-58

形成方笔效果是由于横画在收笔时，笔画的右侧边缘与横画形成了 90°的夹角，达到如刀切斧砍一般的效果。在具体书写时要求做到横的上边缘线与收笔的竖直线形成 90°的夹角。因此，我们在向右上 45°提笔时，横画的上、下边缘线就是我们顿笔的上止点；向下沿垂直方向顿笔下行时，笔腹在纸上的最低着墨点应与横画的下边缘线齐平，横画的下边缘线就是我们顿笔的下止点。而沿垂直方向顿笔时，不是将笔毫平铺打开，而是用毛笔的右侧最外边缘线作为基准向下顿笔。通过这样的练习，我们对毛笔的"四侧八面"也会加深认识，对掌握笔毫的各个方位的使用

也是有积极意义的。

在具体书写过程中，由于提的方向是右上 45°，和顿的垂直向下存在一个角度变化，笔画的顺序、每个人手型发力的不同，各人存在一定的书写不适应性。因此，当毛笔笔尖提到与上边缘线齐平，再向下 90°顿笔时，根据各人情况，也可以用手提腕或手指对毛笔作适度的微调，以保证各人书写时的畅快性和适应性。这种微调就是调锋，即是通过手指和手腕对毛笔进行控制调整，使运动中的笔毫平顺不绞结，从而达到书写时的平顺和畅快。

**收笔**：收，约束、控制，把外面的事物拿到里面，把摊开的或分散的事物聚拢在一起。

收笔是横画笔画中七个动作要领的最后一个。如图 2—59 所示，当顿笔动作完成以后，以笔腹最低端为着力点，向左上 45°将笔提起。收笔力量的消失位置以横画中心线为参考，在横画中心线位置附近将笔收起，完成横画的整体书写动作。横画的收笔表现为：当笔尖在顿的动作完成后，笔尖处于横画上边缘线的上止点位置，在保持笔尖位置不移动的前提下，将笔腹向左上 45°提起，作用力在笔画中心位置消失，笔毫离开纸面。

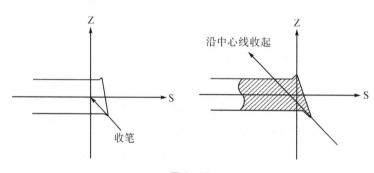

图 2-59

如果以顿笔笔腹形成略低于横画下边缘线的顿笔下止点为参考，毛笔向左水平方向收笔，虽然仍以笔尖为收笔动作的基准点，但这一收笔会使顿笔动作形成的墨迹整体向左平移，从而破坏线条的整体美感，如图 2—60 所示。

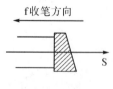

图 2-60

如果以顿笔平铺的笔毫中部向左上 45°收尾发力，此时笔尖由于笔毫的弹性作用向下回弹收起，虽然对横笔的上边缘提笔动作形成的小三角形不会产生破坏，但是由于是笔腹中部发力，笔腹的下止点在笔毫弹力作用下迅速收起，会使横画顿笔停止点下边缘与顿笔之间运动夹角的墨迹存在不完整空间距离，因此以顿笔平铺笔毫的中部发力收尾，则会造成横画下边缘线收笔不完整的墨迹空白现象，同样破坏掉书写横画时的整体美感，如图 2—61 所示。

因此，收笔的运动要领是，完成提笔和顿笔动作后，在保持笔尖不动的情况下，由顿笔结束后笔腹的下止点为发力作用点，向左上 45°收起。此时，随着笔腹向左上 45°运动，笔尖和笔腹下止点以上的笔毫随毛笔向左上运动，加上受笔毫弹性的影响，在向左上 45°收笔的同时，笔毫均向下走过一个调整距离，经过这一微调后笔毫在笔画对称中心附近收起。这一笔毫向下的回弹保证了提笔形成的三角和顿笔时形成的笔画边缘线的完整性，从而保证了收笔动作形成的横画在收笔处的美感。随着收笔动作，向左上 45°提起的力量消失，力量消失位置不能超过横画的上边缘线，否则将破坏横画的整体效果。具体的要求就是收笔动作在保证横画书写时运笔、提笔、顿笔动作形成墨迹边缘轮廓不被破坏的前提下，通过左上 45°的提笔和右下 45°的顿笔动作形成的墨迹空白区域，再通过左上 45°的收笔动作将这一墨迹空白区域消除，形成完整的横画书写墨迹，以达到横画的书写美观效果。

圆笔（篆、隶）的收笔：在圆笔的提和顿动作准备完成后，圆笔的收笔利用手指和手腕控制毛笔向横画运动的反方向，沿横画的运动轴心线使控制力量消失，完成圆笔的收笔动作。如图 2—62 所示。

f收笔方向

图 2-61

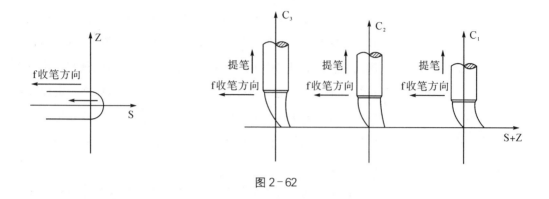

图 2-62

当提笔、顿笔动作完成后，此时的笔毫虽然已经处于回旋运动趋势，但笔毫仍然具有向右运笔的趋势状态。

如图 2-63，收笔的方向是运笔方向的反方向，是向左沿笔画轴心线收起，由于笔毫仍处在向右的趋势状态，在提、顿位置原地掉头 180°，笔毫将产生绞结现象，影响毛笔书写的平顺性和线条的圆润饱满。为了防止笔毫的绞结对书写手感和书写质量的影响，人们通常以食指和中指为支撑，将拇指向前推移，使毛笔按顺时针方向转动一个角度，在手腕向内扣的动作的辅助下，使毛笔向收笔的运动方向转动一个角度，以期达到良好的书写效果和线条质量。这一动作的原理分解也就是许多书论中讲的"捻管"技法。前人不惜笔墨大量地论述这一动作技法，甚至达到了玄之又玄、神之又神的地步。深究这一动作的原理，这种使笔管转动的行为是由于笔毫运动方向发生了改变，在这种情况下为使笔毫运动时保持平顺不绞结，不影响所书线条的质量而不得不做出的动作。圆笔的收笔动作是一个极端的现象，笔毫在这个位置处于需转向 180°的相反方向的状态，因此练习好这一极端的运动角度变化技法，对以后使用这一技巧是有指导意义的。书法的书写过程不可能永远走的是直线，它根据我们的所要书写的符号内容随时在发生方位和角度的变化。在毛笔运动的过程中，转动笔管也好、提笔调整笔锋也好、笔管往复运动调整笔毫也好，这些动作和技巧的目的就是在书写时，将笔毫调整平整顺直，从而达到我们需要的线条质量效果。

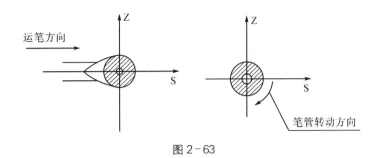

图 2-63

方笔（碑、隶）的收笔：当毛笔运动到我们需要的位置，提、顿动作完成后，便要进行收笔，这时方笔收笔的笔触墨迹如图 2—64 所示。

图 2-64

此时毛笔顿笔形成的笔腹下止点与运笔提笔动作形成的墨迹之间还存在着一块未完成书写的空白，需要我们用横画书写的最后一个动作——收笔动作来填补，从而形成一个完整的方笔横画笔画。

方笔收笔的着力点应放在笔腹顿笔后形成墨迹的最下端，收笔角度不一定是左上 45°，而是以收笔后将运笔形成的下边缘线与收笔时形成的下边缘线形成一条直线，这条直线应与顿笔时形成的外边缘线成 90°的夹角。如图 2—65 所示，图中虚线即是我们收笔时应该完成的方笔收笔的下边缘线，顿笔时笔腹的下止点 A 要与运笔时形成的横画下边缘线的延长线重合。

图 2-65

顿笔时笔腹的下止点如果不到 A 点，则收笔后存在一个缺口，不能形成完整的方笔线条笔画。如图 2-66 所示。

图 2-66

顿笔时笔腹的下止点如果超过 A 点，则收笔后会形成一个多余的三角形墨迹，也将破坏方笔笔画的外形，如图 2-67 所示。

图 2-67

方笔收笔时如果不是以笔腹下止点 A 为收笔发力点，则仍然存在收笔后，笔画可能不完整的情况，即便是偶尔达到了方笔的收笔效果，也会让我们感到运笔控制过程中的不舒适性。如果我

们以笔尖为基准点进行发力收笔的话，则力在笔毫的上端，笔腹是随着笔尖的回收而被动跟随发力，为了适应笔毫顶部的力量，笔腹自身则向垂直于纸面的反方向向上抬起了一个微小的距离，给毛笔反方向收笔填平因运笔和提、顿动作形成的无墨迹空白部分（即虚线以上部分）造成了困难。虽然顿笔时笔腹的下止点到达运笔形成的下边缘线，但由于是以笔尖为发力支撑点，笔腹自然上抬一个微小距离，因此将加大回锋收笔的距离。同时，以笔尖为支撑发力点，在回锋收尾时也将形成笔锋平扫的现象，造成笔毫不平顺聚集，且下一笔需要调锋，使书写准备时间滞后。

如果以顿笔辅毫时笔毫的中间部分为发力支撑点进行回锋收笔，其运笔原理与用笔尖作为发力支撑点进行回锋收笔的原理是一样的。但是这种方法所造成的笔画平扫现象更为严重。以笔毫中部发力，笔尖在回锋收笔的过程中不聚锋的现象，较前者更不可控。因此我们在书写练习过程中，在掌握原理的基础上，应养成正确的书写发力习惯，而正确的习惯又来源于理论的支撑。

以上对横画的七个动作（起、顿、挡、运、提、顿、收）原理的解析，从力的矢量原理角度出发，将毛笔的笔锋、笔腹、笔毫在每一个动作以及相互关联的动作交接过程中方向的变化及大小的变化原理阐述详备。在该原理的指导之下分析线条形质变化关系和规律，可以相对系统科学地使"玄之又玄""浩若烟海"的传统笔法描述从感悟式的、拟人化的比喻方式中脱离出来，以"力"为主线，将书法书写过程中各要素之间的关系及规律上升到系统理论的高度。

不同时期的人、不同地域的人、不同修为的人在学习书法的过程中，在面对同一事物现象时，将自己的认识和感知感悟，用个体化的语言汇集而成庞大的散论杂说理论体系。这一庞大的散论杂说理论体系是不足以表达出中国书法内在规律的，这也是中国书法经历了几千年，至今在传承模式上仍然保持着"师承相授""不二法门"的缘由所在。如果再对"师"这一层面加以分析和探讨的话，就不难理解和解释中国书法存在的各种行为和现

象，甚至怀疑其学科建立的根基是否具有合理性。笔法作为中国书法的专业基础理论，其构成体系是由书写经验汇集而成，而这些汇集而成的实践经验并没有上升为具有指导作用的理论体系。因此，寻求书法的专业基础理论，找到书法笔法的内在规律，是每一个书法人肩上承担的历史责任。

学习虽然是一个循序渐进的过程，但是这个循序渐进应该是有内在的逻辑关系的。这种内在的逻辑关系就是我们所学的知识所形成的以点成线、以线成面、以面成体的累积性关联关系。我们学习颜真卿，是学习颜体特定的固有笔法；学习欧阳询，是学习欧体特定的固有笔法等等。那么是不是从颜真卿、欧阳询这一个点出发，我们通过认真临习颜真卿、欧阳询的法帖就能得到唐楷这条线的所有知识呢？我们不要急于回答这个问题，如果从历史和现实中去寻找这一答案时，我们就会发现这么一个现象，写颜体的终身在写颜体，写欧体的终身在写欧体。从这一现象分析，这样的终身学习仅仅是为了掌握中国书法这个体系的某一个点，而这一点还不是我们自己的，而是颜真卿和欧阳询的，我们穷其一生的学习只是无限地接近他们而已。那么如果想要去了解和掌握中国书法全貌，是不是要用毕生的努力将留传至今的中国书法所有法帖都认真地临写几遍才有发言权呢？

我们不难发现，中国书法这一知识体系中，从书家这个点出发，到真、草、隶、篆、行这条线，再到真书、草书、隶书、篆书、行书汇集而成的法帖这个面，最终形成中国书法这个体，其笔法是贯通这一点、线、面、体的内在核心要素。我们在阅读中国书法先贤遗留的著作后，不难发现对这一核心要素的归纳总结都是近乎心得体会和读书笔记式的记录，加之先贤们各人所擅长和把握的书体不尽相同，以及将法度书写与艺术美感呈现之间的关系转换等同描述，这一"心得体会"和"读书笔记"更加呈现出繁星式的发散关系。加之新文化运动以后，人们逐渐远离了文言文的语言环境，对以文言文为载体的先贤们所言及的词性表达、意境表述的准确性理解又多了一层隔阂。

但是，纵观中国书法文献，一方面，先贤们倾注大量的文笔

及篇章对书法笔法进行探讨总结，谱写出中国书法笔法千年求索长卷。从"钟繇盗墓""羲之偷窥"等这些脍炙人口的传说，都不难看出前人和贤哲们为了追求至高无上、神秘莫测的笔法而作出的哪怕是"离经叛道"式的不懈努力。而这一不懈的努力也汇成了中国书法是世界上独特的文化现象和自成体系的艺术种类，它将会意象形的符号通过更加抽象的线条，以中国书法的形式推向了无人可及、律动抽象、言情达意的人文情怀表达的巅峰。另一方面，虽然前人和先贤们对笔法的论述几乎是一种感悟式、拟人化和文学式的描述归纳总结，但是这些归纳总结都涉及两个核心的词汇，这就是"力"和"运动"。墨迹是由毛笔的运动而形成的，而驱使毛笔从一点运动到另一点的过程是手指、手腕和手臂作用于毛笔上的力的结果。因此，从力的力学角度出发研究、归纳、总结中国书法笔法内在的规律，不仅没有违背几千年中国书法传统的精神内核，反而是在继承了中国书法内在精神实质的前提下，系统科学地找到中国书法规律性和科学性的内在关系，从而形成相对完整的中国书法笔法原理体系，这对其理论基础的完善，对学习、继承、研究、欣赏中国书法具有原理性指导意义。

在本章，我们以45°楷法起笔作为原理性的基础，分别就横画的三个阶段（起、运、收）和七个动作（起、顿、挡、运、提、顿、收）进行了应该怎么做和为什么这样做的分解、剖析，从力的矢量原理角度，以力的方向和大小为视点，贯穿横画全过程的分析归纳，汇集成基本笔画原理性的基础理论，并通过这一理论对历史上的先贤书论进行诠释和分析。不难看出，这一理论是在先贤们的书论基础之上进行的原理归纳，且通过这一系统科学的原理反作用于传统的书论。这一理论原理不是作者单纯的地某一技法而进行的个人心得体会论述，而是系统性地、较为全面科学地进行的理论、原理性探索和总结。它既是对几千年中国书法的继承，又是对中国书法这门学科基础核心原理的完善，同时用这一基本笔法原理展开对书法笔画极限两端（圆笔、方笔）的分解、剖析，总结出所有风格的书体其起笔角度都处在一个象限范

围内，其余均是由这一象限角的影射衍化，如图 2—68 所示。

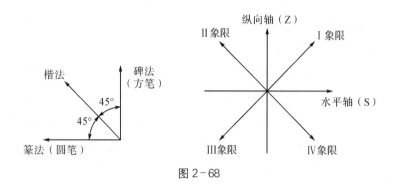

图 2-68

不难看出，所谓的"八面入锋"（见图 2—68），是因书家起笔时角度变化较为丰富而得出的形象比喻。在图 2—68 左图中，如果横画楷法起笔的角度向左下逐渐偏移时，楷书的篆法韵味会变得越来越浓，直至演化为篆法的逆入平出；当楷法起笔的角度向右上逐渐偏移时，楷书中的碑法韵味会变得越来越强，直至演化为碑法的方笔起笔。这也是我们平常常说的"楷中带篆、楷中带碑"的原理所在（如图 2—69 所示）。

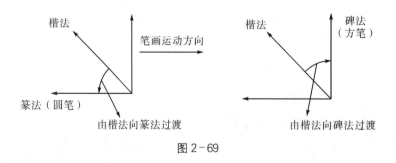

图 2-69

在基本笔画运动分析体系中，横画的七个动作原理是所有笔画中最基础和最为复杂的，它是建立基本笔画和笔法体系的基石，也是构成要素最多的一个笔画（起、顿、挡、运、提、顿、收），其余基本笔画（竖、撇、捺、横折钩、点）都是在横画七个动作要素上，根据需要而减去多余的动作要素（垂露竖与横画七个动作要素同等，可以视垂露竖为横的铅垂方向竖写而成，因

此仍可将垂露竖视为横画)。横的七个动作要素与运动方向和作用力大小要素相结合，构成了中国书法笔法最核心原理的基本要素，且横画在形体上与"一"同形，为了方便识别和记忆，笔者将其称为"杨式一字法"。

横画的七个动作原理是构成笔法原理的基础和核心，同时也是构成书法书写结体时最基本的笔画要素，因此在书法基础练习过程中要非常重视并反复揣摩七个动作之间的衔接关系，感悟在方向和力量大小变化情况下线条质感的变化。在练习该基本笔画的过程中，应该注意以下七个问题：

(1)熟悉七个动作要素各自的动作要领并注意其相互配合的连贯性。

(2)横的练习目的是锻炼指、手、腕对毛笔的横向发力控制。

(3)在练习的过程中，应注重对横向线条长、短、粗、细的集中运笔练习，因为是练习笔画和对毛笔的控制，不是在练习写字。所以，横画线条写得越均匀饱满、越长，说明指、手、腕对笔的控制能力越强。

(4)在熟练的基础上，可以用横画组字，如"二""三"，在练习线条角度和大小长度变化的情况下，找到"二""三"每一横的笔画中心，并且把这些中心放在同一铅垂中心线上，其目的是锻炼我们的目测能力，以及控制笔画的起笔、收笔位置的准确性，不断地练习眼、脑、心、手的统一。

(5)在横的七个动作要素的练习中，由于个体的差异，每个人手型和发力的特点和方式都不尽相同，在练习的过程中有的人觉得某一角度书写很舒服，而有的人则不尽然。因此，在需要选定书写第一本字帖的时候，应尽量选择适应各人手型和发力特点的法帖，这样一则法帖的笔法特点能契合个人习惯性发力特点，二则易于上手书写。学习的原始兴趣是持续坚持的原动力，也是因材施教的教学需要。

(6)在楷书具体的字法中，由于多横的并列出现，为了使字体结构生动活泼，也有将其中的横画起笔表现为露锋的现象；另

外根据个人情况后续选行、草书法帖时，露锋横画起笔的情况更多，因此，有必要将基本笔画起笔的三个动作要素（起、顿、挡）演化为露锋起笔的过程作一概述。露锋横画如图2—70所示。

图2-70

在露锋横画起笔动作仍然保持不变的情况下，顿笔和挡笔的力量表现为合成力，两个动作合成一个作用力作用于笔画运动之中，区别于楷法的标准横画书写动作的是，楷法横画顿是顿，挡是挡，是较为清晰的两个动作。在露锋横画起笔的运动过程中，当顿笔动作向右下45°运动的同时，向右上45°挡笔的作用力将钳制顿笔向右下的作用力，所以笔画的外观形质表现为笔画前端是一个尖形，线条的下边缘线为一弧形，仍然在挡笔的作用力作用之下，线条复归横画的平正，如图2—71所示。

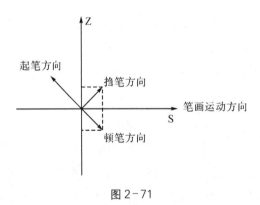

图2-71

挡笔和顿笔铅垂方向的分力保持毛笔运动的平衡，挡笔和顿笔在水平方向的合力是使毛笔向右运动的作用力。当顿笔在铅垂方向的分力大于挡笔在铅垂方向的分力时，笔画的下边缘向下下沉程度略大，露锋程度稍弱；当顿笔在铅垂方向的分力小于挡笔在铅垂方向的分力时，笔画的下边缘轮廓向上露锋笔画转换的效

果更为明显。如图 2—72 所示，左图为顿笔在铅垂方向的分力大于挡笔在铅垂方向分力的书写效果；右图为挡笔在铅垂方向的分力大于顿笔在铅垂方向的书写效果。

图 2-72

露锋书写的"露锋"长度由挡笔在水平方向的作用力与顿笔在水平方向的作用力相互作用的时间长短决定，当顿笔和挡笔在铅垂方向的作用力完全消失时，露锋书写即结束，从而过渡到运笔的动作范畴。

（7）在讲述横画的运笔原理时，我们是以最基本、最原理性的方法在论述运笔过程力量的均匀性，而在实际书写时，为了达到线条的生动变化，运笔时的作用力往往需要发生一定的变化。如图 2—73 所示的是横画作用力变化，以及笔画动作要领方位变化引起的笔画形态构成变化。

图 2-73

前人称左边第一图的横为凹横，意即横画的中部运笔部分是向下弯曲的，我们从正面观察如同向下凹一样，故称之为"凹横"；中间第二图的横在运笔时笔画线向上凸起，故称之为"凸横"；右边第三图的横在运笔的过程中力量由重变轻，然后又由

轻变重，如同蜜蜂的腰部形状，故称之为"腰细横"。

露锋笔画的起笔、顿笔和挡笔作用力的合成及变化在上述第六点已经论述，当顿笔向下作用力的作用时间延长，挡笔与之保持相应的平衡作用，然后到运笔状态，横画的上下边缘形状须形成向下凹的质感，于是便形成"凹横"的效果；当挡笔向上的作用力的作用时间加长，顿笔与之保持相应的平衡作用，运笔的方向与之相衔接，并保持其弧度运动，便形成了向上凸起的"凸横"效果。

横画的腰细横是运笔过程中，笔管作用于纸面时，发生了上下作用力大小的变化而形成的"腰细"效果。起笔动作结束后，在过渡到横画运笔时，作用力由重变轻，笔管向上均匀抬起，作用力变轻；然后笔管再均匀向下作用，由轻变重，直至收笔。运笔过程作用力的大小变化如图2－74所示。

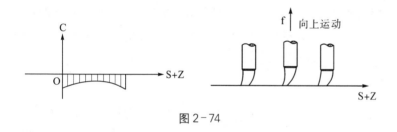

图2－74

### 3. 基本笔画原理　竖

竖（垂露、悬针）：跟地面垂直，从上一直向下使物体跟地面垂直的笔画（在古代笔法中称之"努"），如图2－75所示。

图2－75

竖画（垂露）七个动作要领分别是：起笔、顿笔、挡笔、运笔、提笔、顿笔、收笔，如图2-76所示。

图2-76

学习竖画除掌握七个动作要领和三个步骤以外，核心是掌握控制指、手、腕、臂从上往下铅垂方向用力。学好铅垂方向与横画水平方向的用力控制，在书写结字上就掌握了字法结构的横竖"十字"构成方法。虽然，垂露竖看似是横画动作改变90°方位的竖写，但对指、手、腕、臂的发力方向是一个全新的练习过程，在练习过程中有的学习者对横向发力较为适应，但对垂露竖的铅垂方向发力则显得不是很顺。因此，在掌握原理的基础上，适当加强练习，则可达到所需要的书写要求。

我们将垂露竖收笔的三个动作（提、顿、收）分为两个方向的提笔。一是向笔画的左侧边缘做提的动作；二是向笔画右侧边缘做提的动作。从收写垂露竖笔画角度来看，其核心都是一样的，但垂露竖在具体书写汉字上的演化过程则有不同的意义。向笔画左侧边缘提笔的动作，在收笔时，如不将笔锋沿竖画的铅垂中心收起，而是在顿笔后向右上45°收笔，则垂露竖将演化成竖提；向笔画右侧边缘提笔的动作，在收笔时，如不将笔锋沿竖画的铅垂中心收起，而是在顿笔后向左上45°将笔锋收起，则垂露竖将演化成竖钩，如图2-77所示。

图 2-77

不难看出，作为基本笔画，横画七个动作的方位角度和作用力的大小变化构成了竖画的笔法要求，这在逐渐展开的基本笔画论述过程中会得到进一步的证实。且这七个动作也是所有基本笔画中最完整的动作，其余基本笔画都是在此基础上做减法。

起笔：竖的基本笔画起笔角度在铅垂方向 Z 轴的左侧 45°，以手腕为支撑点保持静止不动状态，在拇指和食指保持毛笔稳定性的情况下，无名指和小指向左上 45°方向推动笔杆发力，中指向右下 45°反方向作用保持与无名指和小指作用力的平衡，笔尖轻盈地向左上 45°划过，留下笔墨痕迹，当笔尖即将离开纸面时，中指与无名指和小指的作用力达到平衡，毛笔处于停止状态，保持该位置的不变，成为下一个"顿笔"动作的起始点，如图 2-78 所示。

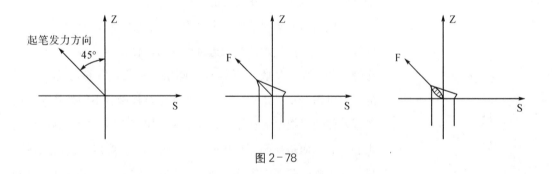

图 2-78

起笔的动作较为轻盈，是因为不仅要满足传统笔法要求的"逆入平出的藏锋"，也要保证毛笔的运动平衡性和稳定性。甚至，在熟练掌握毛笔的控制后，即便是在露锋笔画书写时，我们也会习惯性地在空中向笔画反方向做空中滑过动作，借以保持毛

笔在运动方向上的稳定性，如图 2-79 所示。

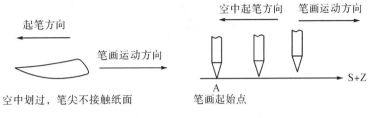

图 2-79

　　起笔的角度非常重要，它决定了我们即将书写的风格归类（真、草、隶、篆、行），它的重要性我们在横画基本笔法中已经论述过，在此仍然还要强调，虽然原理都是一样的，但有一种认识，认为在横画起笔的汉字书写中才有这些原理、动作。其实在整个笔画书写过程中，笔法原理都存在，它具有普遍意义和指导作用。我们将 45°起笔定义为"基本笔画"的起笔标准，是因为楷书类型的起笔都是在这一范围，或者说大部分楷书起笔的角度均在这一个范畴之内，且这个角度适合绝大多数人的手腕运动机理。例如，我们在观察运动员跑动或向上跃起跳高的时候，就会观察到在即将跃起的瞬间，其身体是向运动的反方向后仰借以达到运动作用力的最大化，向后仰的目的是积蓄力量和保持向前跑时的平衡（如图 2-80 所示）。

图 2-80

　　这样的例子不仅在体育运动中存在，在我们的生活中也普遍存在，例如用斧头砍树木，我们欲向树木方向砍去时，往往会将斧头向反方向抡起，借以加大向前的作用力（如图 2-81 所示）。

图 2-81

　　起笔动作除了逆向蓄势保持平衡以外，在书法笔法上其入笔的角度更是关系整个书写风格的定调。古人有"一点成一字之规，一字乃终篇之准"的言论，如果说此句所指的"一点"不知道是指点画、还是指一个笔画的起笔的话，那么陈介祺《习字诀》所说的"所有之法，全在下笔处"的说法就更能明白无误地指明这一道理的核心。陈介祺的"下笔处"，即是落笔开始要写的地方，也就是我们这里讲的"起笔"。那么我们提出一个问题，自古以来，有成千上万不同风格的书法作品存世，为什么这些不同艺术风格的书法作品，所有的笔法都存在于陈介祺所说的"下笔之处"呢？或者反过来说：难道如此浩瀚、风格迥异的中国书法，仅就在这"下笔处"就形成了和区分开各种风格流派了吗？陈介祺先生说的这句话是不是太绝对了？但是从前面横画原理分析来看，便可知陈介祺先生所言完全正确的，只不过经过他的总结得出来的是一句结论性的话，而未形成原理性的结构体系，其中的原因和道理无从谈起。在对书法作个性化层面讨论时，它的功能作用方得以彰显，然而在"书写"这个层面"个性化"现象普遍存在的情况下，即使有"法"的缺失仍然能获得"理论"上的赞许，那么我们就有理由怀疑其理论的真实性和可靠性。论及具有普遍指导意义的规律性的笔法体系，到目前为止我们所能见到的依然只有相对完整的"永"字八法系统。之所以说它是"相对完整"的系统，是因为它是从汉字的基本构成——笔画这一要素着手，对汉字毛笔书写作出形质效果的要求，也是从汉字构成要素笔画入手搭建汉字书写的笔画体系，如东晋卫铄《笔阵图》中所说：

一（横）：如千里阵云，隐隐然其实有形。

、（点）：如高峰坠石，磕磕然实如崩也。

丿（撇）：陆断犀象。

乁（卧钩）：百钧弩发。

｜（竖）：万岁枯藤。

乁（横折弯钩）：崩浪雷奔。

㇆（横折钩）：劲弩筋节。

卫铄《笔阵图》与后人"永字八法"对笔画的讲解更多是针对基本笔画线条的形质方面提出来的，用形象比喻手法告诉我们书写出来的线条应该"像什么样子"或"如同什么状态"才是书法要求的笔画线条质量。至于怎么样书写才能达到这一笔画线条质量？更多的是在临写法帖时，书写者个人去体验某一法帖之中的个中三昧，未形成以点带线、以线带面、以面成体的逻辑关系体系。

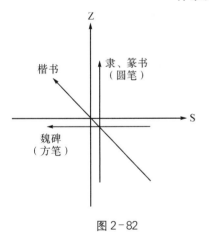

图 2-82

如图 2-82 所示，这是竖画笔画起笔（入笔）角度在坐标系内的变化，形成楷、碑（方篆圆）的形质特征。在示意图中，两个坐标原点是重合的，为了表示楷、碑、篆的具体角度方位，往右下作了平移，以便于观察。从图中不难看出，当起笔角度沿着水平（S）轴反方向起笔，笔画运动方向沿铅垂方向运动时，竖画笔画将形成方笔起笔态势，字体亦将形成以方笔为主的方笔体势，如魏碑以及方笔笔画的隶书；当起笔角度沿着 Z 轴方向向上起笔，笔画主体运动向下时，笔画将形成圆笔起笔态势，字体将形成以圆笔笔画起笔为主的篆书和隶书态势（如图 2-83 所示）。

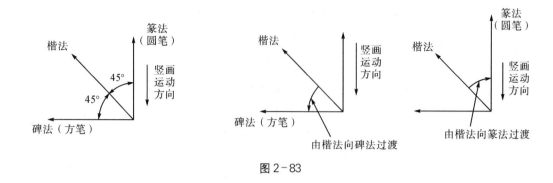

图 2-83

笔法运动的关联关系是笔法体系的逻辑基础，它是从单一性临习法帖这一传统的学习方法，升华到一窥中国书法全貌的笔法理论基础。

顿笔：意即稍做停顿和用力使笔下压着纸面暂不移动。如图 2-84 所示。

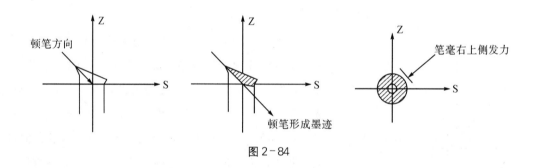

图 2-84

当起笔动作笔尖（笔锋）达到动作的上止点，笔尖即将离开纸面而未离开纸面时，在保持笔尖静止不动的情况下，笔腹向右下 45°方向发力，使笔腹铺开并下压着纸形成点状墨迹，下压用力是沿着起笔左上 45°变化为向右下 45°，顿笔的轻重大小决定了所要求书写线条的形质大小。顿笔力量轻则所书写出来的笔画线条形质小（或称为线条细）；顿笔力量重则所书写出来的笔画线条形质大（或称为线条粗）。所谓线条的形质，对于竖画线条来说就是书写出来的竖画左侧边缘到右侧边缘的距离。顿笔轻则这个距离小，线条窄；顿笔重则这个距离大，线条宽。

如图 2-85 所示：$\sigma_1 > \sigma$，$\sigma_1$ 的线条宽度在实际书写中大于 $\sigma_1$

的线条宽度，其质量和体量视觉感更大。

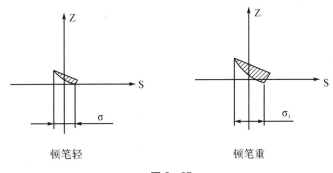

顿笔轻　　　　　　　　顿笔重

图 2-85

　　这里所讲的竖画与前面所讲的横画都是左上 45°起笔，顿笔则都是沿起笔的反方向右下 45°顿笔，但是横画的书写运动方向是水平向右，而竖的书写运动方向则是沿铅垂方向向下。因此，在横、竖两个基本笔画顿笔时，虽然都是沿右下 45°方向顿笔，但由于笔画的运动方向截然不同，因此其发力部位是有较大区别的：横画顿笔的发力部位是在笔毫的左下侧，为毛笔向右水平方向运动增加了一个从笔毫左侧下边缘到笔毫中心的宽裕范围；竖画顿笔的发力部位是在笔毫的右上侧部分，为毛笔向下铅垂方向运动增加了一个从笔毫右侧上边缘到笔毫中心的宽裕范围（图 2-86）。这一方面说明了中国书法唯一的工具为什么是毛笔，另一个方面也说明只有毛笔这种工具的表现力才使中国书法充满无穷生命力。

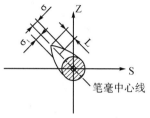

1.σ：笔毫右上侧边缘到笔毫中心的
　　宽裕度距离。
2.σ₁：笔毫左下侧边缘到笔毫中心的
　　宽裕度距离。
3.L：笔毫顶尖到笔腹接触纸面下止点的距离；
　　顿笔力量越大，L越大，墨迹形质越大；
　　顿笔力量越小，L越小，墨迹形质越小。
4.σ+σ₁=书写线条的宽度。

毛笔顿笔辅毫俯视图

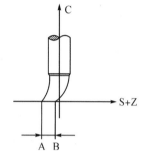

1.A点表示笔毫顶尖点；
2.B点表示笔腹部接触纸面的下止点；
3.AB两点距离的大小表示笔毫受力辅开的程度；
　受力越大，AB值越大，笔毫辅开的程度越大，
　线条形质越大，笔画痕迹越宽；反之笔画痕迹
　越窄，线条形质越小。

图 2－86

在练习竖画的顿笔时，在基本原理的 45°标准之下，可以充分利用笔毫的这一宽裕度，在保证笔画形质不变的前提下，使笔画呈现较为丰富的角度变化，表现出更加生动的笔画线条形质。我们在书写多竖笔画的汉字，如删、临、师、曲、畅、禹、申、旧等字时，起、顿笔画的角度、轻重，以及运笔时的角度、长短安排是保障笔画生动、活泼、意趣变化的基本要求。通过这些变化的练习，做到心手相畅，才能掌握这一基本原理，写出变化多端、结构生动活泼、法理中规的线条。

竖画圆笔顿笔：通过顿笔这一动作要领获得我们需要的线条大小形质。在楷书笔法要求中，顿笔的方位角度与起笔的方位角度在同一条作用线上，只是作用力方向相反罢了。在楷书中，起顿动作的角度与笔画主体运动方向存在一个 45°的夹角，因此后续还有一个笔画动作要领"挡"将毛笔中心过渡到运笔的笔画中心线上。而圆笔的竖画顿笔和运笔的方向一致，无论是起笔，还是毛笔转折回来开始运笔，其起、顿、挡三个笔法动作均在同一作用线上。只是顿笔方向与笔画空间 C 轴方向一致，而"挡"的动作角度为零度。因此竖画顿笔动作要领是在逆向起笔完成后，或在逆

向起笔的同时，顿笔动作随之发生，笔腹向下着力使笔毫下沉铺开，在起笔回转完成时，笔腹下沉铺开的程度，即是该笔画需要达到的粗细形质程度，并为运笔做好准备，如图 2—87 所示。

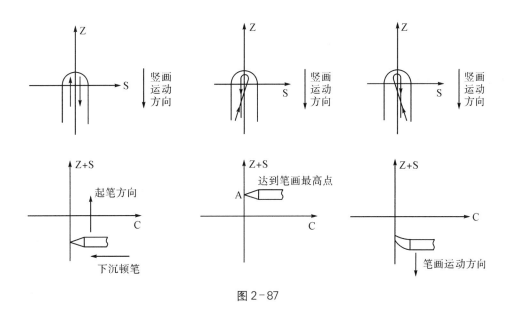

图 2-87

当笔毫向上起笔运动时，笔腹下沉铺开，铺开的程度即是书写者需要的该笔画的粗细程度。随着笔毫向上起笔下沉铺毫，并在起笔上止点原地回转掉头向下运动时，这时笔毫因运动方向的最大转折变化，原本平顺圆润的笔毫已经发生了绞结现象，既不利于下一个笔法动作的开展和延续书写，也偏离了中锋运笔书写的基本要求。在图 2—88 中，由于是沿着 Z 轴直接向上起笔，然后笔毫下沉铺开，又直接向下运动，如果毛笔直接向上，然后保持向上的笔势又直接向下运动的话，则笔画顶部将较难形成有弧度的圆笔笔势，也失去了圆笔笔画起笔效果。同时笔锋向上起笔时，在笔毫下沉打开后，笔已经形成了平铺打开状态，如果在这种情况下，毛笔不做什么调整就反方向直接向下运动，则毫尖在没有聚集形成笔锋的情况下向下书写运动就会如同平铺的排刷一样，失去书写效果。

当起笔上行，接近笔画起笔上止点时，以食指和中指为

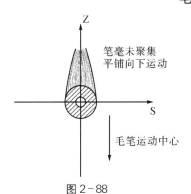

图 2-88

支撑，在无名指保持笔管平衡的前提下，拇指沿顺时针方向（或反时针方向）推动笔管，使笔管按顺时针（或反时针方向）转动，使毛笔有顺序地围绕笔管中心做旋转运动，并利用自身的毫毛弹性回弹聚集收拢形成有序书写状态。根据个体书写的手型发力状况，在以无名指保持支撑平衡的情况下，食指、中指与拇指也存在同时向顺时针（或反时针方向）转动的情况，至于是顺时针还是反时针方向的转动可根据书写个体的手型习惯和发力的舒适性自行决定，如图2-89所示。

图2-89

由于起笔是沿着Z轴向上，到达笔画上止点后笔毫转折向下书写运笔，图2-85中所示分别是从笔画中心线两侧向上起笔，这里没有什么特别的要求，而是根据书写者个人的手型和发力舒适性灵活决定。当向上起笔后，笔毫顺势下沉铺开，铺开程度视书写者需要的笔画粗细大小而定，在即将达到笔画的上止点时，以食指和中指为支撑，在无名指保持笔管平衡的情况下，拇指沿着顺时针（或反时针方向）推动笔管转动，转动的角度大小以笔毫回弹聚集收拢便于运笔书写为准。在此转动笔管的基础上，在反时针旋转笔管的同时，手腕也在辅助向内侧扣腕，与手指形成一个复合运动，其目的就是在极短的空间位置范围内，将毛笔有序不乱、笔毫平顺地由向上的方向调整到向下的书写运动方向；毛笔在向外顺时针方向转动时，手腕外侧辅助手指转动而下沉，有利于笔锋在较小的空间范围内，将毛笔平顺有序地由向上方向调整到向下书写运动方向。

我们不难发现，竖画的圆笔起笔动作是一个手指、手腕的复合运动过程，当笔锋由下向上，再由上向下发生 180°转折回旋时，不仅手指需要做转动动作，也需要手腕用相适应的内扣和下沉辅助调整，借以帮助笔毫的方向发生变化，在书写较大字体时，甚至手臂也需要一同参与辅助调整。同时，当笔锋由下向上，再由上向下发生 180°转折回旋，"转"的方法不能完全实现这一角度变化，其不足部分则由笔毫以"绞"的方法辅助完成，其原理与横画圆笔原理相同。

竖画方笔顿笔：竖画方笔顿笔的起笔为水平轴（S 轴）左方向，与水平轴箭头正方向呈 180°夹角（在实际书写的个例中，也有向 S 轴正方向起笔的现象存在，但原理是一样的，作为个别现象不做原理性讨论）。方笔顿笔亦是笔尖到达最左点时，即笔尖即将离开纸面、又没有离开纸面时，保持笔尖不动，笔腹沿 S 轴方向向右，以笔毫上边缘为基准向下铺开，形成与 S 轴轴线相一致的直线笔画痕迹，如图 2—90 所示。

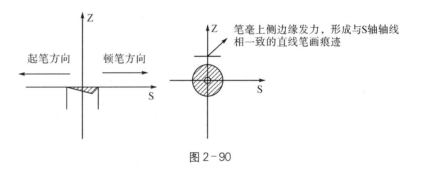

图 2-90

方笔的起笔、顿笔动作形成方笔笔画的基础，由于方笔笔画以笔毫一侧作为顿笔的基准，因此在返回运笔中心线 Z 轴下行方向时，笔毫顶尖部分与顿笔止点笔腹位置需要联动作用，笔毫中心较难过渡到笔画中心，从而使方笔笔画较多呈现出侧锋用笔的现象。我们在翻阅魏碑字帖时常常能够见到这一现象。如何将方笔的起笔动作呈现出来的侧锋质感，快速过渡到立体感更强的中锋运笔效果，需要我们反复地练习和总结，从书写经验上看，有如下几方面经验可以借鉴学习。

（1）起笔易虚：即中空起笔，尽量勿使笔锋在纸面上形成着力点，使笔毫保持调顺状态，减少后续顿笔时笔锋调整动作，降低运笔难度。

（2）在顿笔动作完成后，以笔腹接触纸面上的最右点，在手腕向内扣的趋势作用下，向竖画的最右侧上止点摆动，但摆动所形成的右侧上止点不能超过顿笔时毛笔上侧顿笔所形成的墨迹水平线，不能破坏竖画顿笔时形成的方笔痕迹，同时这一摆动动作为毛笔下行运笔时积蓄了力量，也为下行运笔腾出了手腕活动空间。

（3）顿笔完成以后，在食指、中指与无名指、小指保持平衡不动的前提下，拇指顺时针方向轻微转动，将笔腹调整，形成向下运笔的趋势，毛笔向顺时针方向轻微转动，以笔腹顿笔后形成的墨迹不因这一动作造成笔画缺陷为标准，且将毛笔调整到竖画向下运笔的方向，向下运笔的握笔手型应处于舒适状态。

上述情况也有几个动作复合进行的情况出现，需要我们根据书写过程中笔毫具体所处的状态，个人的手型习惯和发力特点，以及笔画原理的基本要求特征，在练习的过程中找到适合自身书写特点的动作习惯。

竖画挡笔：挡，从下面向上用力扶起（人）或掀起（重物）。

在藏锋起笔和决定笔画大小的顿笔动作完成以后，将笔锋调整到笔画的运动方向上，就是挡笔动作的核心原理。其目的是通过挡笔动作将毛笔移动到我们需要的笔画书写角度上，以保证笔毫的平整顺畅，保证书写过程中笔毫达到中锋运笔的要求，如图2—91所示。

图2—91

　　在竖画的基本笔画中，挡笔的动作要领是在顿笔形成墨迹的基本形态下，继续保持笔尖不动，且作为挡笔的作用支撑点的情况下，笔腹向左下45°移动，毛笔在铅垂方向的中心与Z轴重合时，挡笔动作即完成。其目的是将毛笔由向右下45°顿笔的方向，通过向左下45°的挡笔动作，将毛笔过渡到向下铅垂书写竖的方向上，为竖画的运笔做准备。

　　挡笔动作是基本笔画七个动作要领中需要高度重视的一个。它是涉及笔画运动过程中方向变化处理的一个动作，我们在具体书写过程中应根据字体字形的需要，随时改变毛笔的运动方向，同一笔画、同一字、同一篇幅，随时随地都会遇到一个笔画自身的要求、一个字的笔画不同、方位的安排等情况，都需要进行方位和角度的变化。因此这个动作的熟练掌握尤为重要，前人在这一动作上毫不吝啬地花费大量的笔墨来论述，以至于给它披上了许多神秘的面纱。在书写过程中，毛笔运动方位的变化是一个常态，怎样去调整笔锋满足法度书写，符合书法书写的约定俗成和趣味要求，前人做了大量的努力和经验总结。但是由于各人的心得体会不一致，言语表达方式也不同，大量的技法性的表述呈现在我们面前时，甄别就成了一个更加复杂的技术性问题。加之汉字的书写实践活动并不是一个有什么难度的事情，人人皆认得汉字，人人均可用不同的工具书写汉字，这些诸多因素的兼容混杂使得人们对几千年传承下来的书法书写，产生了诸多不统一的，甚至是相左的认识和认知。

　　竖画的起笔角度、顿笔大小、挡笔的方位都会起到对线条形质丰富变化的作用，这种线条形质的丰富变化也正是书法追求的结构变化、风格多样、线条韵味、意趣味丰的艺术要求。我们在基本笔画学习的过程中，同样涉及同一笔画不同角度变化的情形。在竖画练习过程中，如练习耕、谢、明等字时，为了避免每一竖画的雷同，我们都可以用起、顿、挡的角度、大小变化来解决处理这一问题，如图2—92所示。

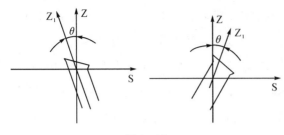

图 2-92

当我们挡笔时笔腹未达到 Z 轴中心线时，竖画线条是向右下倾斜。

当我们挡笔时笔腹过了 Z 轴中心线时，竖笔线条是向左下倾斜。

因此，挡笔的核心原理是将笔锋调整到我们书写时每一具体笔画要求的方向位置。通过起笔的角度变化，顿笔的线条形质变化，挡笔角度引起的线条空间位置变化，以及运笔时线条的长度弧度变化，达到我们书写时对线条布局要求的效果。

竖画圆笔的挡笔：竖画圆笔的运笔方向与笔腹下沉回转顿笔方向一致，因此没有形成顿笔和挡笔的角度变化，或者表达为挡笔的角度为 0°，顿笔回转的方向就是挡笔的方向。无论是横画还是竖画的圆笔起笔方式，均与 45°起笔的基本笔画和方笔的横画和竖画略有不同，基本笔画和方笔的起笔要求是笔尖到达起笔最高点时，笔尖作为下一顿笔动作的支撑点保持不动，而圆笔逆向起笔时，笔毫随着起笔动作的进行在未达到笔画上止点时，已经将笔毫铺开，如图 2-93 所示。

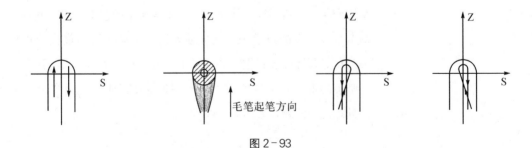

图 2-93

因此，在圆笔竖画书写中，毛笔向下行使运笔功能时，须在笔毫完成起笔折返向下过程中，将笔锋调整到圆齐平顺状态，这就要用到前面所介绍的利用指、手、腕转动笔管，使笔毫利用自身的弹性回复到平顺圆齐状态，这也是前人所介绍的"捻""转"等书写经验技巧。不难看出，只有在特定情况下，才能用到特定的方法，而这一特定方法的目的仍然是服务于毛笔运动过程中的书写状态，它不是为了炫技而存在的，它是由毛笔这种书写工具自身的特点所致的行为。

从图2－89左右侧逆锋起笔的示意图可以看出，它的起笔路线与回锋向下运笔方向之间存在着一个角度差，因此涉及一个完成角度变化的挡笔动作，在毛笔回转过程中已经包含了挡笔这一原理动作，笔毫在回转过程中便微调到我们需要的运笔角度，它是一个复合运动的过程。

竖画方笔挡笔：凡涉及方笔笔画的起笔、顿笔，其挡笔方向均与其成 90°，这也是该类起笔三动作原理的规律性基本特征。在其他方笔笔画中，如撇，撇的运动方向是左下 45°，所以撇的方笔笔画顿笔方向是右下 45°方向，挡笔则是从右下 45°变化到左下 45°方向，其挡笔的角度变化值为 90°。因此，方笔笔画挡笔的方向与顿笔的方向成 90°是方笔笔画的基本特征。竖画的方笔挡笔，如图2－94所示。

图2－94

所谓"方"即棱角分明，通过起、顿、挡的动作原理，使笔

画呈现出方正大气的外部特征，在上述基本笔画圆笔和方笔的挡笔动作表述中不难发现，方笔笔画挡笔的角度是最大的，挡笔角度越大，在保证笔尖停止不动时，笔腹最低点向笔画运动方向过渡时走过的弧度距离越长。过渡越长，在保障顿笔形成的笔腹下止点不被破坏，竖画顿笔形成的上边缘直线形状特征完整的情况下，顿、挡笔画衔接的难度是比较明显的，这也是我们经常会在碑帖里面看见侧锋用笔的原因。因此在实际书写中，挡笔和运笔的节奏和书写速度控制就显得尤为重要。使用适度大一号的毛笔，让笔毫铺展时饱满、覆盖充分一点，也是减少由于方笔挡笔弧度过大而带来书写不便的一种方法。

竖画运笔：运笔即从某一点将毛笔控制运动到另一点的过程，如图 2—95 所示。

A点为竖画运笔止点　　　　A点为竖画运笔止点

图 2-95

运笔的基本原则就是毛笔在运动过程中始终保持中锋行笔，所谓中锋行笔就是古人常说的"令笔心常在点画中行"，"中行"即毛笔笔尖在笔画墨迹中心位置运动，这样的笔画线条才能达到圆润遒劲、浑厚朴实的艺术效果，也是中国书法历来提倡的用笔方法。中国书法的"中锋"用笔，这一要求看似是书法书写自身的要求，然而从中国文化史，以及书法的文人性考量，这一要求已经衍化为中国文人士大夫式的"不偏之谓中，不易之谓庸；中

者，天下之正道，庸者，天下之定理"的中正法制，力求将"行为"之"锐"（或力量）隐藏于外形（或言行理论）之内，既要做到秀美其外，也要做到刚玉其中。"中锋行笔"已经潜移默化地成为文人士大夫的人生哲学，超出了其书法自身的要求，这一点从中国书法与文人士大夫的紧密关系，以及几千年儒家的经世规范"文以载道，文以立身，文以立言"等文化现象中便可寻求根源。因此，"中锋运笔"的要求不仅是书法技法本身的要求，书法之所以能够获得这一附加条件，既有其"原发性"，也有其"继发性"，它符合中国文化本质内在和核心诉求。

在竖画挡笔动作完成以后，此时笔腹已经处在了运笔方向的位置，笔尖和上边缘右侧笔毫还未聚集到向下运行的平顺状态，随着毛笔向下的运动展开，毛笔上述部分在向下运动的牵引力作用下，以及毫毛自身弹性力的作用，笔毫聚集回到自然的调锋状态，其毛笔两侧铺开的程度即是顿笔的大小所形成墨迹宽度。在楷、行书的实务操作上，因挡笔的动作要求所产生的力略小于顿笔时的力，故而行、楷笔画在运笔过程中所形成的墨迹宽度略小于顿笔时形成的墨迹宽度。方笔追求的是"刀切斧砍"的方正效果，因此在做挡笔动作时，我们应力争保证笔尖和笔腹在顿笔时形成的墨迹宽度，不惜牺牲中锋效果，也要保证方笔起笔时的方正韵味。而圆笔的挡笔表现为笔锋回转至运动方向的同时，笔锋在回转运动过程中的自然下沉，"顿"出所需要的笔画粗细大小。在笔锋下沉回转到达所需运笔方向后，毛笔转变为运笔状态，从分析过程中可以将挡笔的角度理解为零度。

当挡笔动作完成以后，毛笔过渡到运笔的方位，此时，毛笔中心和笔笔左右侧边缘由于笔毫自身的弹性力恢复，笔毫形成向下的铺开状态，毫尖处在即将向下书写的中心位置。运笔这一基本原理动作的核心是笔杆始终保持垂直于所书写的纸面，保持毛笔中心在笔画中心基础上，或笔杆略向毛笔运动的反方向倾斜。从"五指三力"的作用力平衡与运动分析在竖画这一基本笔画中的具体分析和运用，我们可以借助原理的分析，尝试分析自己在书写竖画过程中的感受，及时纠正自己某些不良的习惯动作。

在基本笔画竖画的书写练习中，在保证起笔的三个动作的连贯性和理解其原理性的情况下，更为重要的是练习和提高竖向发力的控制能力。通过对线条的粗、细、长短的训练，达到手指、手腕、手臂对铅垂方向的书写力量的控制和运用。水平方向横画的发力与铅垂方向竖画的发力基本上就构成了我们在书写汉字时两个重要的发力方向。前人所述的"横平竖直"只是对笔画的要求，但从另一个角度理解，横和竖是最基础也是最根本的汉字结字特征要求，这两个笔画的练习也是汉字书写最基础和最本质的结构性要求。见图2—96中锋用笔，以及图2—97侧锋用笔原理图示。

竖画中锋视图

图 2-96

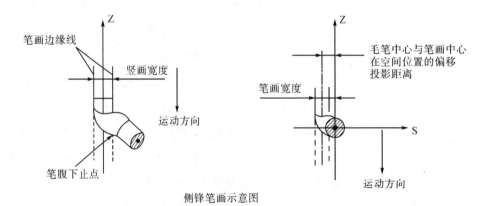

侧锋笔画示意图

图 2-97

在练习中锋用笔表达线条的中正、均匀、圆润、遒劲、厚朴的效果时，在保障竖画向下运笔力量大小均匀的情况之下，在保障笔尖处于笔画中心运动的前提下，毛笔亦可以通过手腕、手臂的控制，形成竖画线条的弧度变化和粗细起伏变化，从而使书写出的线条达到韵律变化、节奏起伏的艺术效果，如图 2－98 所示。

图 2-98

左、右弧竖是运笔方向发生了变化，而线条的粗细（即运笔的控制力大小）没有发生变化的结果；腰细竖运笔方向没有发生变化，但运笔的控制力在垂直于纸面的 C 轴上发生了由大到小，由小变大的一个力量变化，如图 2－99 所示。

图 2-99

竖画提笔：提，向上或向前引领；有取出、提取之意。

提笔：当毛笔运动到所需的位置时，笔腹收起，笔锋聚集向指定的笔画边缘逐渐收起的过程。

提笔是收笔三个动作的第一个动作，其目的是终止笔画的运

动。将毛笔调整到尖、齐状态后，为下一个动作做笔势上的准备。竖画的收笔和提笔动作方向有两个，分别位于竖画笔画的左右两侧（如图 2—100 所示），一是沿着左下 45°提笔，二是沿着右下 45°提笔。提笔时，笔腹沿竖画中心缓缓收起的同时，毛笔左（或右）侧笔尖向左下 45°（或右下 45°）方向移动，笔尖略微超过竖画的左侧（或右侧）边缘线，形成一个自然过渡的小三角形，与起笔动作在竖画起始状态形成的左右边缘线小三角形相呼应，使笔画有整体对称关联的美感。因此，提笔时超过竖画两侧边缘的程度，取决于起笔形成的墨迹状态。当笔腹收起，笔尖到达提笔形成的三角形顶点时，笔毫尖部应处于完全聚拢收起状态，为下一动作"顿笔"铺毫做好准备，如果笔尖未完全收起聚拢，在顿笔时难于找到铺毫顿笔的起始点，同时也影响笔画的连贯性和书写时无毫尖作为中心支撑点的动作连续性。

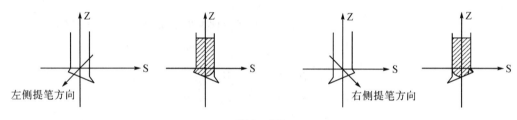

图 2－100

毛笔在竖画运笔过程中，笔毫处于铺展状态，笔锋处在所书笔画的中心线位置，当毛笔书写到我们需要的位置时，应整理毛笔为即将结束的笔画收笔动作做准备。前面已经介绍了笔画的七个动作原理要领，这七个动作分为三组，起笔、顿笔、挡笔为起笔动作的构成三要素，运笔为一独立的构成要素，提笔、顿笔、收笔为收笔动作的构成要素，所以这里的提笔是笔画收笔的三要素之一。当运笔结束后笔腹缓慢向上收起，随着笔毫的弹性作用逐步聚拢，笔尖收到垂直于纸面时，此时笔毫就调整到我们需要的尖、齐状态，为下一个收笔动作的"顿"作好了准备。从这个意义上理解，收笔时的"提笔"动作有类似于起笔时的"起笔"动作功能，关于这个表述我们会在基本笔法的角度变化和组合笔

画里得到验证，所谓的"笔笔相连""环环相扣"的原理也会包含在我们的笔法原理论述中。

收笔笔画的圆笔提笔动作：当运笔到达我们书写所需要位置时，笔腹向上沿笔画中心线提起，减小笔腹在运笔过程中所铺展的程度，为笔锋回转腾出空间位置，将毛笔沿笔画中心线向运动的反方向上收起，笔锋聚拢而笔尖未离开纸面时，便完成了圆笔的提笔动作。如图 2－101 所示，σ 为毛笔收笔上止点与毛笔运笔结束的下止点的距离之差。

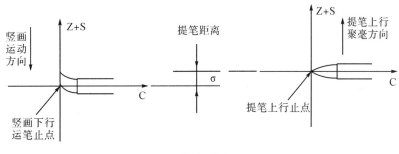

图 2－101

沿笔画对称中心向上提起的位移量为 σ，σ 越小，说明提笔的速度越快，笔尖离运笔停止后笔腹的下止点越近；σ 越大，说明提笔的速度越慢，笔尖离运笔停止后笔腹的下止点越远。位移量越小，在下一个顿笔动作中笔毫左（或右）侧找到竖画左（或右）侧边缘线作为参照线的难度越大；位移量越大，在下一个顿笔动作中笔毫左（右）侧越容易找到竖画左（右）侧边缘线作为顿笔的起始参照线。但是由于提笔回锋时间过长，顿笔下行时间过长，容易失去书写的节奏性，因此需要在反复的练习中，既找到书写的节奏感，又能控制书写竖画收笔动作的提笔位移量 σ，这也是书法学习过程中时常听到的"三天不摸手生"这句话的缘由。

方笔的收笔笔画动作：在竖画方笔笔画收笔时，提笔动作在毛笔运动到我们需要的位置后，笔腹沿笔画的对称中心线向上抬起，使笔腹聚积，在笔尖尚未离开纸面时，便完成方笔的提笔动

作（如图 2－102 所示）。提笔动作将毛笔笔锋聚积收拢，消除笔
腹在运笔过程中笔毫的铺展状态，为笔锋回转下行腾出手腕向下
运动的空间宽裕位置。

A为笔腹下止点

图 2－102

笔腹的下止点 A 即运笔在垂直向下方向的最低点，此时将笔
腹沿笔画的对称中心向上抬起，将毛笔笔锋聚积收拢，如图 2－
103 所示。

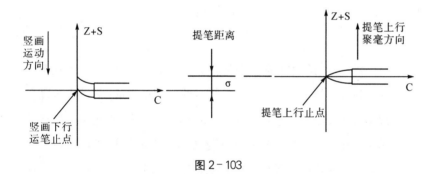

图 2－103

沿笔画对称中心向上提起的距离（位移量）越小，说明提笔
的速度越快，笔尖离运笔停止后笔腹的下止点越近。距离越大，
说明提笔的速度越慢，笔尖离运笔停止后笔腹的下止点越远。距
离越小，在下一个回锋下行动作中笔毫左（右）侧提笔运动的距
离越小，从而找到补齐笔画的左（右）侧竖画边缘线作为回笔的
参照线的难度加大，甚至会造成毛笔下移，使竖画整体长度加
长，超出我们心目中预设的笔画长度。距离越大，在毛笔下行提

笔时，回锋时间过长，容易失去书写的节奏性。因此，在提笔的过程中，我们应掌握提笔聚锋的适当距离，在保证书写笔画质量和完整性的同时，找到属于自身习惯特性的书写节奏感，在竖画方笔收笔动作有节奏性和完整性的前提下，寻找适合自身的提笔动作距离（位移量）。

在笔锋聚积收拢以后，笔锋向笔画下止点的左（右）两侧运动，其目的和要求是将方笔收笔时的方正效果书写出来，如图2—104所示。

图 2 - 104

在笔锋向左（右）两侧提笔运动时，应注意竖画笔画两侧墨迹边缘线作为我们笔锋提笔终止的参照线，如超过了两侧墨迹边缘线则形成了基本笔画的竖画写法，如没有达到两侧墨迹边缘线则会形成笔画缺口。因此在练习过程中，我们除了要锻炼手、指、腕对笔毫的控制能力，也要锻炼目测观察能力。

竖画顿笔：意即稍做暂停，用力使笔着纸而暂不移动，如图2—105所示。

图 2 - 105

图 2—105 所示的是以基本笔画标准的 45°方向沿左（右）顿

笔的原理顿笔的动作，它的基本要求是以提笔超过竖画左（右）边缘线形成的三角形顶点为基本点，在笔毫聚积收拢，笔尖到达三角形顶点后，保持笔尖不动，笔腹沿左（右）向下 45°方向将笔腹铺开，笔腹停顿的最低止点略超过右（左）的竖画另一侧边缘线即可。需要注意两点是，顿笔时笔腹下止点如果没有到达另一侧竖画边缘线时，收笔时就不能覆盖运笔所遗留痕迹；如果顿笔时笔腹下止点超过了另一侧竖画的边缘线，在收笔时就将产生大于竖画线条整体质感的墨团，从而破坏竖画的整体效果和美感，如图 2—106 所示。

图 2－106

在经典字帖里，竖画收笔时的顿笔在基本笔画原理的基础上也存在以铅垂中心 Z 轴为对称中心，将顿笔和收笔书写成对称分布状的现象，目的是将笔画收笔的最低点摆放在竖画笔画的中心线上，视觉上这样的书写摆放会令竖画线条更加挺拔。在具体书写时，当毛笔运动到即将收笔之处，将笔毫左右两侧均匀下沉，形成笔画两侧的外突，这一动作原理如同基本笔画顿笔，不过，此时的顿笔方向与铅垂方向的 Z 轴夹角为零度，如同竖画圆笔时的收笔回转顿笔，圆笔的回转顿笔是向上发力收起，而此时的毛笔是向下用力展开，使墨迹放大成鼓形。同时，为了打破墨迹鼓形多余的对称，在毛笔下沉用力时，利用手腕的内外侧用力时的大小区别，在笔毫左右两侧形成不均匀对称的墨迹效果，而不完全按照铅垂对称中心进行收笔，如图 2—107 所示。

图 2－107

　　毛笔收笔时顿笔的力量大小和起笔时顿笔的力量大小应保持相互呼应，如果力量相差过大，则笔画显得过于突兀。起笔时的顿笔决定线条的粗细质量，收笔时的顿笔除了保持力量上与起笔时的顿笔相呼应以外，还要注意，接下来的收笔动作会一起成为下一笔画的起笔动作，形成笔画的首与尾的自然过程连接。我们以竖折笔画推衍一下收笔与起笔之间的笔画内在原理关系，如图2－108所示。

图 2－108

　　当书写竖画笔画毛笔运动到提笔动作2时，此时笔毫已经聚积收拢，笔毫顶尖已经到达三角形的顶点，2的动作原理同横画的起笔5是同一个原理，逆锋起笔聚积笔毫，使笔毫顶尖到起笔的上止点，只是此时竖画起笔的运动方向是由上往下，这是竖画的客观要求，动作5与由横画笔画决定起笔条件，因此将竖画提笔动作2视为横画起笔动作5，只是起笔5的方向角度发生了笔画要求的适应性变化，但原理是一致的；因此在竖折这个组合笔画里，竖画的提笔动作2可视为折的起笔动作5。竖画的顿笔动作3与折画顿笔动作6已经转化为同一个动作，只是竖画收笔

的顿笔动作 3 在兼顾竖画起笔动作力量大小的同时，还要兼顾折画的顿笔动作 6 的运动方向，所以竖画顿笔动作 3 不再转向竖画收笔要求的顿笔方向，而是变化成折画的起笔顿笔要求的角度方向；竖画的收笔动作 4 原本应该是向沿竖画中心回笔收起，但折画要求是水平方向运笔，因此竖画的收笔动作 4 的角度变化改变成了折画的挡笔动作 7，保证笔画的水平运动方向。不难看出，通过基本笔画的动作角度衍化，书写过程中的每一个动作都不是凭空产生的，都有着内在的原理性的必然联系，这也是我们在欣赏、读帖和临写过程中应该形成的思辨方法，也是前人所说的"翰不虚动，下必有由"的理论依据。

从竖折笔画的衍化原理，分析理解竖勾和竖提就较为容易了，也是在竖画的提、顿、挡笔基础上，将收笔动作变化为运笔动作，只不过这个运笔过程是一个由大变小，最后消失的变力控制运动过程，变力运笔控制将在后面的悬针、撇和捺的运笔过程中分析，此处仅就竖画收笔时的三个动作角度变化，便能衍生出其他笔画的原理进行分析，如图 2—109 所示。

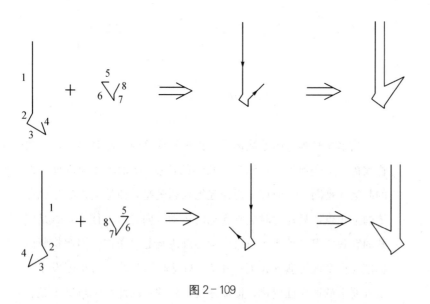

图 2-109

当竖画在收笔提笔动作 2 的方向变化为铅垂方向时（即提笔角度为零），竖画顿笔动作 3 与横画动作 7 相衔接，以圆弧过渡到

横画的水平运笔方向，这就是我们写"竖弯钩"的笔画动作原理。提笔动作 2 沿铅垂方向提笔，其目的是将笔毫由竖向下方向调整变化为横向水平运笔方向。它的笔毫发力方位由竖画的笔腹下端过渡到笔毫的左下侧，完成过渡区间的圆弧书写，再由笔腹左下侧变化到笔毫的左侧，使毛笔向横画运动方向运动，如图 2－110 所示。

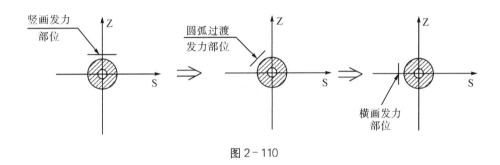

图 2－110

当笔毫进行由竖向横的圆弧过渡运动时，由于笔毫的调整状态因个人的手型发力特点不同，可以将笔毫重新提起调整笔锋。此时，横画动作 5 和动作 6 与竖画动作 2、3 相对应，不表现出实际书写意义，角度变化服从于笔画圆弧转换的需要。当横画动作 7 挡笔的角度向右上第Ⅰ象限时，竖弯笔画变化成篆书字体里常见的上弯笔画；当横画动作 7 挡笔的角度向右下第Ⅲ象限时，竖弯笔画变化成篆、隶字体存在的下弯笔画，如图 2－111 所示。

圆笔的收笔顿笔：当毛笔向下运动到笔画需要的位置时，在毛笔向下运动过程中，手腕将毛笔在垂直于纸面的反方向上微微收起，利用毛笔自身的弹性将平铺的笔毫收起，这个过程便是前面论述的圆笔提笔动作过程。此时的顿笔在提笔动作完成后表现为蓄势暂停状态，蓄势的含义是指手指、手腕调整状态，为顿笔和向反方向收笔做蓄力准备。圆笔收笔时的顿笔动作表现为运笔方向上的变化，在 C 轴方向上的力量变化为零，手指和手腕蓄势回锋的同时，笔腹止点将作为毛笔回锋的支撑点保持提笔后离开

纸面的距离不变，保证毛笔反方向回锋运动时力量的均匀性和可控性。竖画是由上向下运动的，在竖画即将结束时，通过回锋顿笔的动作由下向上反方向的运动形成圆形笔画，因此，回锋顿笔在此作了 180°的反方向回转，如图 2—112 所示。

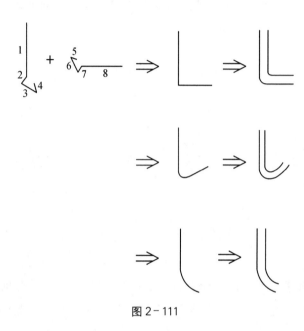

图 2-111

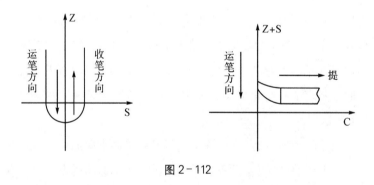

图 2-112

毛笔在收笔点作转动，如图 2—113 及图 2—114 所示。

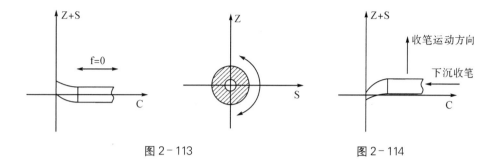

图 2-113                    图 2-114

　　毛笔转动完成后向运笔反方向收笔：竖画圆笔收笔时，顿的动作无论是顺时针，还是反时针转动笔管都可，可根据书写者个人的书写习惯和舒适的手腕用力特征来定，前面已经对笔管的转动方法和原理作了分析，在此不再展开。对顿笔回转之前的提笔动作毛笔上提的量，我们也进行一下原理性的分析：当毛笔铺毫下行运笔到达需要的位置时，此时笔毫左右两侧铺开的距离即是毛笔书写笔画的宽度，毛笔的顶尖到运笔停止点，笔腹的距离大于笔画宽度的1/2，毛笔在圆笔回转顿笔时，是以笔腹的下止点作为回转支撑点的，因此，如果不将毛笔上提减小笔尖到笔腹的距离，毛笔作回转时其墨迹将大于竖画运笔时的墨迹边缘线，形成一个与运笔效果不相协调的墨团。将毛笔向上提笔，笔尖到上提后新的笔腹止点的距离等于运笔所形成的墨迹一半时，所作的毛笔回转动作形成的圆弧正好与竖画两侧边缘线形成自然的衔接，这就是提笔的原理所在。圆笔提笔的方向是笔画运动的方向，因此提笔与运笔的夹角为零度，提的大小是笔尖到提笔后新的笔腹止点的距离等于运笔形成的墨迹的一半，以回转顿笔形成的自然过渡圆弧为标准。原理示意如图2-115所示。

当 $\sigma > \sigma_1/2$ 时：

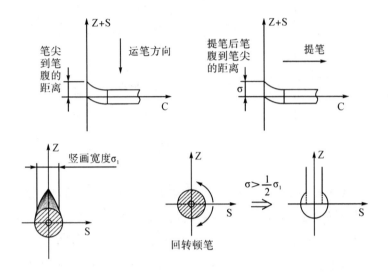

当 $\sigma = \sigma_1/2$ 时：

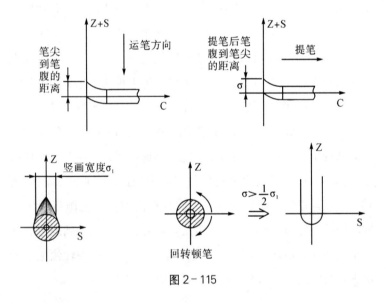

图 2 - 115

在书写时，圆笔的提和顿是一个连贯动作，提笔动作向上提起的量，要根据笔毫在回转时铺展的程度以及所书写圆弧半径与竖画左右边缘的宽度而定，这样才能保证竖画与回转形成的墨迹自然相连。因此我们做书写练习时，除了懂得原理，还要通过反复的练习做到心中有数、意在笔先，加强手指、手腕对毛笔的控

制能力。

方笔的收笔顿笔：当笔毫运动到笔画需要的指定位置后，笔锋逐渐收起，毛笔利用自身的弹性将笔毫收到自然平顺尖齐状态（羊毫的弹性较狼毫弱），在利用不同材质的毛笔书写时，毛笔回弹整理的力量和时间是不一样的，要做到对各种特性材质的毛笔运用自如、心中有数，需要花费大量的时间对各种不同材质的毛笔多多加以实践和熟悉。竖画笔画的方笔收笔，在前面论及提笔动作完成后，笔毫坡锋部分抵至竖画两侧边缘延长线与竖画笔腹最低点的水平延长线交叉直角处（如图 2—116 A 点和 $A_1$ 点）。

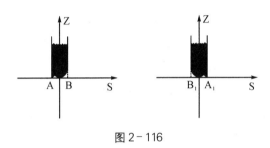

图 2-116

然后以 A 点和 $A_1$ 为基准点，沿水平方向，以笔毫下方为发力点，向 B 点和 $B_1$ 点书写，毛笔下方笔腹到达 B 点和 $B_1$ 点，方笔的顿笔笔画即可完成，如图 2—117 所示。

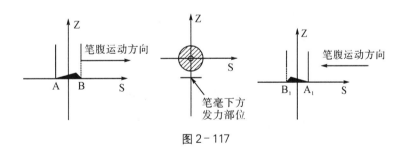

图 2-117

形成竖画收笔方笔效果是由于竖画在收笔时，笔画的顿笔与竖画笔画的两侧形成了 90°的夹角，将竖画收笔的状态呈现出如同刀切斧砍一般的效果。在具体书写表达时要求达到竖画的两侧边缘线与顿笔时的横直线呈垂直状态夹角。因此，我们在提笔

时，笔毫的坡锋部分应抵至竖画两侧边缘延长线与竖画笔腹最低点的水平延长线的交会直角点，既不能超过也不能不到达。超过了竖画两侧边缘线方笔竖画线条的顿笔将转化为竖画基本笔画的收笔方式；没能达到交会点，竖画线条将形不成完整关联的关系，破坏了方笔笔画的逻辑关系从而成为书写败笔。

由于提笔是向竖画左下（右下）45°，用毛笔坡锋抵至最下外侧点，而顿笔则是笔锋下侧水平书写，所以在提、顿之间存在一个角度转换，且笔毫的发力部位也在发生轻微的变化。根据书写者个体发力习惯的不同，可以在提笔动作完成后，以手指向内微转笔管或用手腕内扣的微调动作调整笔锋，保证书写时毛笔方向准确运动的同时，增强书写的适应性和畅快性。这种微调也属于毛笔书写时的调锋，调锋的目的就是用手指和手腕对运动中的毛笔不断地加以控制调整，保证运动中的笔毫最大程度上做到平顺不绞结，从而达到书写时线条的质量要求。

竖画收笔：约束、控制，把外面的事物拿到里面；把摊开的或分散的事物聚拢在一起，如图 2—118 所示。

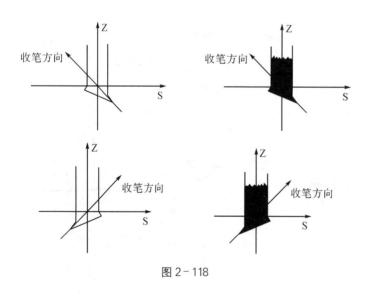

图 2—118

收笔是竖画笔画七个原理动作要领的最后一个，收笔动作完成以后，竖画笔画的书写便完成。如图 2—118 所示，当顿笔动作要领完成以后，以笔腹最低点为着力点，向左（向右）上 45°，

沿竖画笔画对称中心线将毛笔提起。收笔力量的消失位置以竖画中心线为参考，在竖画中心线附近将收笔的力量全部卸载，完成竖画的整体书写动作。竖画的收笔机理表现为当提笔动作完成后，已经聚毫的笔尖处于竖画下端，悬于左（右）竖画边缘外侧的三角形顶点上。在保持笔尖位置不移动的前提下，用笔腹向左（向右）45°下压平铺，下压平铺的程度以笔腹刚过竖画右（左）侧边缘线的延长线为参照，完成顿笔动作的墨迹。继而以顿笔后的笔腹下止点为发力点，将毛笔沿着竖画的对称中心，向上 45°将毛笔收起，并在竖画对称中心附近将收笔的力量归零，完成竖画书写的全部动作要领。竖画的收笔动作因作用点和发力方向的不同，会造成线条的不同书写效果，请参考前面横画收笔的内容。

在典型的具有代表性的法帖里，竖画收笔时的顿笔和收笔也有以铅垂中心为对称中心收笔的现象，其目的就是将竖画笔画的最低点摆放在竖画的最低中心位置，视觉上竖画线条会更加修长挺拔。有按照原理一次性成型书写的两种书写方法。

一是当提笔动作完成后，以笔毫顶尖为支撑点保持不动，笔腹沿左（右）下 45°方向将笔毫打开，笔腹的下止点到达竖画的对称铅垂中心线位置便停止顿笔。顿笔动作完成后，再以笔腹的下止点为毛笔运动的支撑点，笔腹转向右（左）上 45°运动，笔腹的作用点与竖画右（左）侧边缘线相交（或略微超过）时，毛笔左（右）向上 45°运动停止，然后再以毛笔停止时笔腹的下止点为支撑点，以笔腹带动笔尖整体向左（右）上 45°沿竖画对称中心线将毛笔收起，完成竖画的收笔动作，如图 2—119 所示。

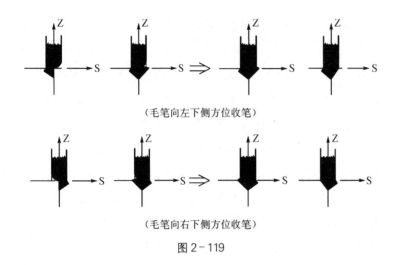

（毛笔向左下侧方位收笔）

（毛笔向右下侧方位收笔）

图 2－119

二是以竖画对称中心轴为收笔最低点的连贯性一次书写方法是，将毛笔下沉着力，笔毫中心仍然保持沿笔画中心方向向下运动，笔毫两侧受毛笔下沉的作用力向下铺开，铺开的程度沿竖画两侧边缘线由小到大渐进展开，展开的最大程度视竖画的整体美感效果而定。在笔毫达到最大展开程度后，笔毫中心继续保持沿笔画中心方向向下运动，毛笔沿着 C 轴向上逐渐提起，笔毫两侧渐进向上收起，直至毛笔沿笔画中心收起，完成竖画收笔动作。在这个保持笔毫在竖画中心线向下运动的收笔过程中，利用手指的三力平衡控制原理，将食提和中指正向下的作用方向，微微调整偏离向左（右）下方向，使毛笔左（右）侧的副毫着力下沉，形成略宽于竖画两侧边缘的过渡墨迹，如图 2－120 所示。

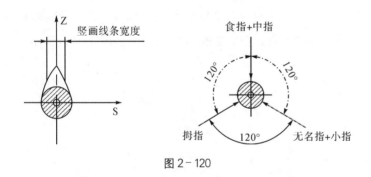

图 2－120

以左（右）下侧为例，当食指和中指向偏离轴心线左（右）下侧发力时（如图 2－121 所示），笔毫副毫在力的作用下逐渐铺

开，形成宽于已经形成的竖画线条宽度，而食指和中指向左
（右）下侧偏离，使左（右）侧墨迹变宽，此时拇指的平衡作用
力大于无名指加小指的平衡力，以确保在水平方向与食指加中指
的平衡关系。在拇指和无名指加小指的反向作用力下，重新建立
起新的作用力平衡关系，这种平衡关系即保证了毛笔仍然沿着铅
垂方向运动的同时（即毛笔仍然是中锋行笔），同时受食指和中
指在水平反方向的分力作用，毛笔左（右）侧副毫在此分力的作
用下下沉铺开，形成左（右）侧宽于竖画左（右）侧边缘线的墨
迹，如图 2-122 所示。

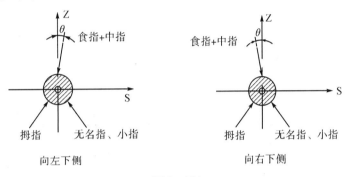

图 2-121

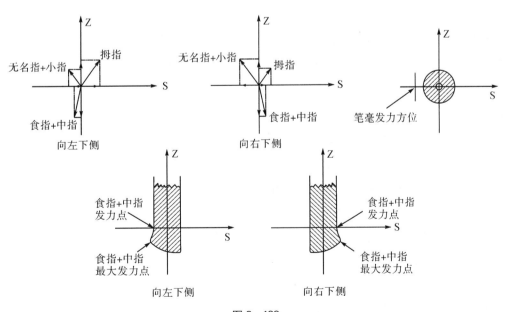

图 2-122

从食指和中指开始发力到最大发力点，随着力量的增加便形成了一个圆弧过渡轮廓。这个轮廓线过渡自不自然、饱不饱满，或者说具不具备书法的线条美感，是受书写者对毛笔的平衡控制，以及力的作用快慢和运笔速度等因素决定的。

当毛笔向外侧书写达到要求时，食指和中指向左（右）侧的作用力逐渐消除，回到运笔时的三力平衡状态，并将笔腹缓慢提起作收笔动作，当笔腹下止点到达笔画需要的墨迹位置时，毛笔沿竖画中心线向上凌空收笔，完成此竖画的全部收笔动作，如图2-123所示。

图2-123

通过手指对毛笔的作用力控制变化分析，书法线条的粗细变化和运动方向变化，都来自手指对毛笔的三个方向作用力变化，以及手腕对毛笔的作用力变化而引起的相应变化。这一变化是在指、手、腕、臂系统平衡的前提下进行的，因此系统的平衡是一个变化的平衡，没有变化就没有线条的丰富性，没有系统的平衡，毛笔就将失去控制。所以，我们定义笔法的内容是：控制毛笔规律运动方法。控制是前提，那么通过什么控制？是书写者的指、手、腕、臂、脑。控制的是什么？是书写者的书写工具——毛笔。怎么控制？控制毛笔在力的作用下的运动规律，这个运动规律就是笔画的构成要素在运动过程中形成具体笔画的内在原理。

应用坐标分析法和力的矢量作用原理对书法笔法系统的分析，是在继承前人大量笔法论述的基础上，去除了经验感悟的个性化差异，同时也消除了语言表达方式方法上的不确定性和差异

化倾向。将经验总结汇成的中国书法笔法体系上升到具有内在规律性、基础系统性、变化逻辑性、体系学科性和运用科学性的范畴，真正做到中国书法在拥有广大社会基础的广义性范畴，通过学科的原理性学习上升到书法的专业性范围，使中国书法在新的形势下，通过广大仁人志士的不懈努力，发出更加耀眼夺目的光芒。

竖画圆笔收笔：在圆笔的提、顿动作完成后，圆笔的收笔是利用手指和手腕对毛笔的控制向竖画运笔的反方向，沿着竖画的对称中心线提起，使控制毛笔的力量消失，完成圆笔的收笔动作，如图 2－124 所示。

图 2－124

图 2－125

竖笔圆笔的提、顿动作完成以后，需要以毛笔铅垂中心线为轴心，回转 180°将毛笔调整至竖画运动方向的反方向，然后竖直向上完成顿笔、收笔动作，顿笔动作贯穿于毛笔回转方向的全过程之中，它不是基本笔画单一方位的铺毫动作，而是运动过程中完整的笔画动作。在此过程中，由于毛笔的回转，笔毫会发生因毛笔的转动而带来的绞结现象，如图 2－125 所示。

这种笔毫的绞结现象不利于正常的书写，即便是在偶尔的回转动作中，因笔毫下沉程度的不同，可以书写出圆润的笔画效果，但在接下来的笔画书写时，书写者不得不重新在砚池里调整好笔锋才能进行下一笔的书写。为了防止笔毫绞结这一现象的产生，或者说尽可能消除这一现象，人们通常将拇指在食指和中指为支撑的情况下按反时针（或顺时针）方向将毛笔转动一个角度，使笔毫顺应这个方向的变化，防止笔毫发生绞结，从而达到较好的书写效果和线条质量。这一回转的弧度在中小楷字体范围

内，极限转角为 90°（即一个象限范围），它是以手指转动为主，以手腕辅助为辅，在较大榜书和摩崖范围，最大极限回转书写范围是 180°，比如篆书书写的"口"字，它是画一个圆的形状，这个字在实际书写时是由左右两个半圆构成，之所以这样写是因为在保证平衡支撑稳定的前提下，毛笔不可能在手指的控制下转动 360°，这是由手指的生理机能决定的。因此我们需要把这个字分成左右两方进行书写合成，此时的最大弧度为 180°，并且是在由臂和腕作主导，手指辅助下进行的。这个 180° 的最大弧度也是指被书写线条空间位置摆放方向差值，并不是指为了防止笔毫产生绞结而通过手指控制笔毫的实际角度。

对这一书写技法，前人不惜笔墨地进行了大量的论述，甚至将这一技法视为"秘不外传"的绝杀神器。通过对笔画的形成原理和动作机理的分析可知，书写者必须随时调整书写时的笔锋方位，能够熟练地处理毛笔书写运动过程中的笔毫状态。这一是书写节奏的韵律美感的需要；二是书写线条具有美感的法度要求；三是尽量减少毛笔因为绞结不平顺而进行的砚池调整次数。在书写过程中毛笔方向不可能不发生变化，它随时都在根据书写的内容发生方向和角度，以及力量大小的变化。转动笔毫、提笔调锋、往复调整，这些技巧和动作的目的将运动过程中的毛笔调整到我们书写顺畅的平整顺直、尖齐圆的状态，以期达到我们需要的笔画效果。

竖画方笔的收笔：当毛笔运动到需要的位置，在提、顿动作完成后，我们进行七个动作的最后一个收笔动作，将笔画书写完毕，如图 2-126 所示。

图 2-126

方笔的收笔着力点应放在笔腹顿笔后形成墨迹的最下端，如图 2－127 所示的收笔方向为收笔示意方向，笔腹的下止点向收笔方向运动后，需要保证笔腹在左（右）方向向上收笔形成的墨迹与竖画运笔时产生的左（右）墨迹边缘线相接，形成完整的竖画外部轮廓。同时使顿笔时产生的横线与相接后的竖画边缘相垂直，构成完整的方笔竖画效果。如图 2－128，图中虚线即是收笔向上时应该完成的笔墨边缘效果，顿笔时笔腹的下止点 A 是运笔时形成的竖画边缘线的延长线（图中虚线）与顿笔时形成的底部水平线的相交点。

图 2－127

图 2－128

如果顿笔时笔腹的下止点到达不了两个方向的交会 A 点，则在收笔时存在一个缺口，不能完整地形成方笔效果。

顿笔时笔腹的下止点如果超过 A，则收笔后会形成一个多余的三角形墨迹，破坏方笔笔画的线条外形，如图 2—129 所示。

图 2－129

因发力点位置不同，竖画方笔收笔过程中会出现不同的笔墨效果，此类论述在此不再展开，可参考横画方笔收笔时因发力点位置不同而出现的不同收笔墨迹情况，其原理是相同的。

悬针竖画：悬针竖的动作要领分为起笔、顿笔、挡笔、运笔和收笔五个步骤。其中前四个动作要领与垂露竖动作原理是相同的，在此不作重复论述，参照垂露竖的原理即可，如图 2—130 所示。

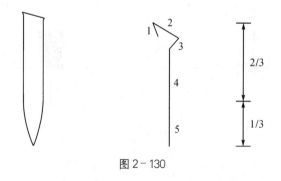

图 2－130

悬针竖的核心是从横画的水平方向，以及垂露竖铅垂方向发

力，在构成了汉字书写最核心和最基础的左、右、上、下构成关系以后，悬针竖开始涉及笔法在书写运动过程中作用力的变化控制问题。虽然我们在横画原理中介绍了"细腰横"的情况，并做了它的力矩（作用力变化）分析，但此时力的变化封闭在一个笔画之内的单一动作过程之中，而悬针竖的笔画形质要求决定了它是一个整体笔画，涉及力的变化控制。根据字的构成和笔画之间的关系分析，此笔画书写完成以后势必涉及和下一笔画的连接，因此，单一笔画作为一个汉字最小单元的构成要素，它是开放的和独立存在的，也是作为基本笔画需要研究和认识的。

悬针竖在运笔到达整体竖画 2/3 时，毛笔在手指、手腕的控制下，均匀地将笔毫在垂直于纸面的反方向上提起，沿纸面的 Z 轴正下方向从竖画的对称中心收起，使毛笔作用于纸面的力消失，从而书写完毕。在悬针竖收笔时主要以拇指与食指保持毛笔的平衡，不发生水平方向的移动（即在 S 轴方向的限位）；以中指向铅垂方向向下发力，无名指向上发力与中指向下的力量相互作用平衡，阻止中指向下发力时毛笔的运动，无名指向上的阻力越小，毛笔向下运动的速度越快；阻力越大，毛笔向下运动的速度越慢。因为竖画是向下运笔，毛笔的运动方向始终是铅垂向下的，不涉及无名指的阻力大于中指向下的作用力的情况，如果出现这种情况，毛笔则是向上运动，中指向下的力则变为阻止毛笔向上运动的阻力了，我们回锋收笔时便是这种情况。食指除了指节部分起到与拇指保持水平平衡的作用外，其指尖和中指同时参与了促使毛笔向铅垂方向运动的发力，但食指参与向下的作用力有限，它的作用仍然是与拇指配合，以保持毛笔在水平方向的限位。小指也同时辅助参与或直接参与无名指产生阻止毛笔向下的作用力。"辅助"指书写者握笔的姿势，如果小指没有接触到笔管，则小指只是对无名指起到支撑作用。直接参与指的是书写者握笔时小拇指和无名指都接触到笔管，和无名指同时对毛笔产生直接作用。随着书写的字体向大的方向变化，手腕向下运动，以手腕为支撑点，手掌向胸前内扣的动作也参与了悬针竖的收笔过程；手臂在以肩为支撑点的情况下，也在向下移动过程中参与了

悬针竖的收笔过程。手腕向下内扣参与悬针竖的收笔时，由于作用力的支撑点在手腕的腕骨与尺骨、桡骨位置，毛笔行走空间距离相较于单纯的手指控制毛笔时加大了一些。无论上述哪种作用支撑点发生变化，毛笔在悬针竖完成最后收笔离开纸面时，都是由手指之间的相互作用使笔锋离开书写纸面的，其原因是手指的神经分布很广泛，信号传递更为快捷精准，控制更为精确，这也是我们在握笔时需要"指实掌虚"的理论依据。随着手指向下将毛笔向上提笔，也可以消除收笔因毛笔向上提起容易产生的笔画线条的平滑轻薄状态，在书写时将笔管向上倾斜，笔管向上倾斜的原理是随着收笔运动的进行，将笔管向上不断地倾斜，使笔腹的作用下止点向笔毫尖部移动，直到笔毫的顶尖离开纸面完成悬针竖的收笔。它的作用原理是随着笔管的向上倾斜，笔腹的作用点向笔毫顶尖逐步靠近，相对应于笔腹作用点的副毫宽度在逐步变小，形成的笔画痕迹也在逐步变小，直到笔尖收起形成悬针竖的"悬针"外部轮廓墨迹。

毛笔沿 C 轴方向向上产生作用力，如图 2—131 所示。

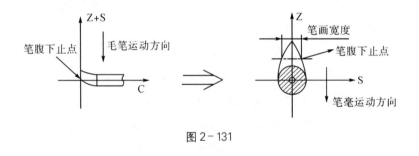

图 2－131

笔管向运动反方向倾斜，如图 2—132 所示。

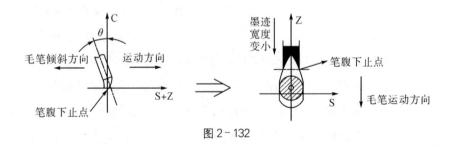

图 2－132

　　毛笔倾斜角度加大，笔画两侧边缘线向笔画中心过渡，如图2－133 所示。

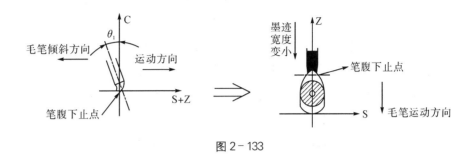

图 2－133

　　笔腹线宽由大变窄与笔画两侧边缘线向笔画中心变化过程，如图 2－134 所示。

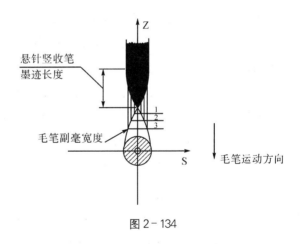

图 2－134

　　悬针竖作用力变化力矩图，如图 2－135 所示。

图 2－135

随着毛笔收笔向下运动，笔管亦逐渐向上倾斜，笔腹与纸张接触的下止点随着笔管向上倾斜，亦逐渐向上往笔锋顶部靠拢。从图2—134中可以看出，毛笔的副毫宽度随着笔腹的下止点向笔毫顶部移动在逐渐减小，直至到达笔毫的顶部。悬针竖的收笔墨迹随着毛笔副毫的宽度逐渐减小，其边缘也在逐渐减小，直至到达笔毫顶点，墨迹消失。在图中我们仅仅取了能够说明问题的几个点来表述其原理，而在实际书写时，随着收笔的展开，笔毫从笔腹下止点到顶尖部分全程参与了收笔动作，因此收笔痕迹才能是一个弧线形状的轮廓，并由运笔时的最宽状态逐渐收齐到笔画对称中心线上。收笔时悬针竖两边的轮廓是平缓还是急促，是由收笔时的速度快慢决定的。因此，要想写出悦目的悬针竖，我们还应该控制好收笔时的速度，即从收笔开始时的笔腹下止点到收笔结束时笔毫顶点距离的时间控制。

在竖画的七个动作（起笔、顿笔、挡笔、运笔、提笔、顿笔、收笔）原理，以及由此而衍化出的相互关联关系的基础上，我们从力的矢量原理出发，结合我们的书写工具——毛笔结构的特点特性，将竖画的结构特点、原理依据、变化缘由，以及相关联的要素进行了笔画线条构成的受力大小和方向变化的原理分析。在这一原理指导之下，我们从45°基本笔法的起笔开始，分别就竖画的三个阶段（起笔、运笔、收笔）和七个动作（起笔、顿笔、挡笔、运笔、提笔、顿笔、收笔）进行了应该怎么做和为什么要这样做的分解；同时也对悬针竖的书写动作原理一并进行了原理性的分析。在分析过程中，将竖画的书写原理归入汉字的竖向构成，并将其作为分析主体，从力的矢量原理角度，从力的方向和大小对每一动作进行了分析归纳。本章将这一分析推导汇集成竖画基本笔画原理性的基础理论，通过这一理论对经典书论进行科学分析，并为之找到原理性的理论依据。不难看出，这一理论是在尊重历史书论基础上，构建出具有科学原理的系统理论。它是以书法笔法为核心，以自然科学为基础进行的书法笔法原理系统分析，而不是以书法笔法的过程为要素条件，去验证物理学的正确和伟大。因此，它是以经过历史检验的，符合客观规律的物理

学知识要素作为分析手段，以书法笔法作为研究的本体对象，构建完成的一套符合书法笔法内在规律而且具有科学性的基础原理体系。

竖画起笔的三个原理动作，前面已经分别做了论述，且对竖画起笔的方或圆的原理动作作了分别论述。将其各独立要素放在直角坐标里，我们更能形象具体地理解其系统的内在关联关系和衍变原理。

从图 2—136 中不难看出，所谓的"八面入锋"指的就是在坐标系里水平轴（S）的右和左方向、纵向轴（Z）的上、下方向，Ⅰ、Ⅱ象限对称中心的右向上和左向下方向，Ⅱ、Ⅳ象限对称中心的左向上和右向下方向，对应笔毫的八面。

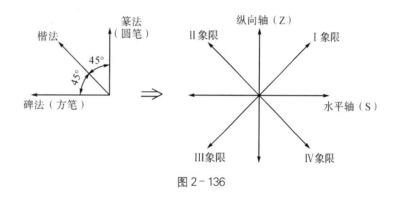

图 2—136

从（图 2—137）坐标系所标注的笔毫八面的图形来看，是否非常像八卦的分布状况？因此，我们在阅读古人对毛笔的发力方位的论述时，用八卦来理解就容易多了。这不是将易理引入书法理论，而是借用易理的基础方位来表示书法笔法的方位使用。

图 2—137

如图 2—138 所示，在起笔的象限图中，如果竖画楷法起笔的角度向左下逐渐接近时，方笔碑法韵味会逐渐增加，碑法味道会越来越浓，直到成为碑法方笔的逆入平出；当竖画楷法起笔角度向右上逐渐接近时，圆笔篆法韵味会逐渐增，篆法味道会越来越强，直至成为篆法圆笔的逆入平出。这是我们平常说的"楷中带篆""楷中带碑"的理论原理，也是我们临写碑帖时所谓"读帖"需要认真"读取"的范围内容，还是我们在观摩欣赏别人的书写作品并做出判断的依据所在。

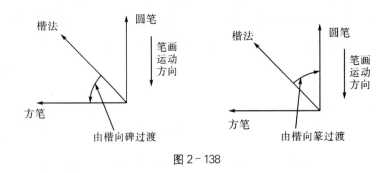

图 2–138

在竖画垂露收笔时，楷、方、圆的收笔象限角度变化如图 2—139 所示。

图 2–139

垂露竖画的七个动作原理与横画七个动作原理是一致的，两者一起构成了汉字的横向和竖向的主体结构，悬针竖画在汉字的结构功能中与垂露竖是一致的，不同的是在笔法原理中，悬针竖的力的变化控制运动方式不同。因此，我们在笔法练习过程中要非常重视和反复揣摩笔画书写过程中每一个动作的方向变化带来

的线条质感的变化过程，通过对原理的认识和掌握，从本质上掌握线条变化的原因和规律，做到知其然，亦知其所以然。在练习过程中，还应该注意以下几方面的问题：

（1）注意七个动作要素以及各自的动作要领相互配合的连贯性、熟练性，做到心手相畅、意在笔先。

（2）竖画的练习目的是在手、腕对毛笔做到控制的前提下，重点掌握控制毛笔向铅垂方向的竖向发力，以及通过悬针竖对铅垂方向的竖向变化发力。

（3）通过对垂露竖和悬针竖线条的长、短、粗、细的练习，书写者应掌握七个动作的原理和手、指、腕对笔的发力特点，注意观察所书写线条的质感变化缘由。

（4）在一定的熟练程度上，可以与横的基本笔画一起进行复合组字训练，对汉字结构安排进行初步的了解和学习。如练习十、士、王、丰、干、土等字，学习汉字结构安排，找到汉字在水平和竖直方向的中心。提高线条的空间位置安排能力，指、手、腕控制毛笔的能力和目测观察能力，不断加强眼、脑、心、手的统一。

（5）在竖向发力的过程中，由于每个人个体的差异，手型和发力的特点与方式不尽相同。在练习过程中书写者应根据个人的情况，选择适合自己的手型和发力方式，以及书写出来的线条特征，在临写第一本法帖时便选择符合这一个体特征的字帖进行书写练习。这样的好处有：一是所选法帖的笔法特征契合个体习惯特点，便于学习临写；二是较为容易上手，能迅速提高作品与法帖的相似度，提高学习的兴趣，保证持续的学习动力，同时符合了因材施教的学习需要，杜绝了因教授者个体喜好而进行的千篇一律的一个群体就只书写一本法帖的现象。

4. **基本笔画原理 撇**

撇：从扌，敝声。"撇"意为"向下弯曲或歪斜"。"扌"与"敝"组合表示"把手自上而下作轨迹为汉字笔画丿的挥动"（永字八法称之为"掠"和"啄"法），如图2—140所示。

图 2-140

撇画的基本笔画共有四个动作要领，它们分别是：起笔、顿笔、挡笔和运（收）笔。

在前面阐述了横和竖是在水平方向和铅垂方向构成了汉字结构的空间十字分布，并着重完成了书法笔法构成及衍化的原理性分析。撇的笔法重点是在汉字构成中向左下方变方向。学习撇画除掌握四个动作要领外，核心是掌握指、手、腕、臂的左向下变化发力控制，以及运笔速度的快慢控制。了解四个动作对撇的外形质感所起的作用，以及四个动作要领之间的原理关系和构成笔法的内在关系，充分理解方向、力量线条的变化丰富性和灵活性在书法书写中对汉字构成所起到的重要作用。古人云"书法以用笔为上，而结字亦须用工。盖结字因时相传，用笔千古不易"，言及结字之功在不易之法中，人们常说"笔法是构成中国书法大厦的基石，是书法艺术一切表现的手段"，千古以来"不易"的笔法，造就了不同风格，千宗万派字形字貌的结字之功，怎么做到的？这里除各具自身特征符号的风格结体以外，其笔法的方位角度变化，力量大小变化，运动速度变化规律亦是构成中国书法风格多样性的必要条件。而"千古不易"所指的应该是中国书法笔法原理的不变和一脉相承，这样才能完整解读千古不易的笔法。结字用功是书家心智和风格多样的艺术流派等诸多要素即对立地存在，又统一地纳入中国书法这一范畴的本源要因所在。

撇画起笔：撇的基本笔画起笔角度与铅垂方向 Z 轴成左向 45°，以手腕为支撑点保持手掌位置静止不动的前提下，拇指和食指保持毛笔的稳定平衡，无名指和小指向左上 45°方向推动笔杆

发力，中指向右下 45°反方向作用，保持与无名指和小指作用力的平衡，食指第一关节和第二节对毛笔右上侧的支撑力与拇指向右上的作用力相平衡，笔尖轻盈地向左上 45°划过，留下笔墨痕迹，当笔尖到达左上 45°最高点即将离开纸面时，中指与无名指和小指的力量达到平衡，毛笔处于静止停顿状态，此点将成为下一个"顿笔"动作的起始点，如图 2-141 所示。

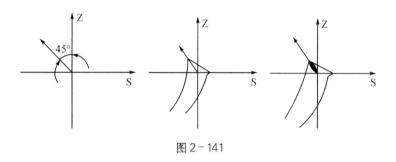

图 2-141

起笔动作较为轻盈，这一逆锋起笔动作采用"逆入平出"的藏锋书写笔法，这也是保证毛笔动作平衡和稳定的重要方式，即便是在熟练掌握毛笔的控制后，在书写露锋笔画时，我们也应该习惯性地在空中虚拟地反向起笔，借以保持笔画在运动方向上的稳定性。对于起笔动作的逆向蓄势和如何保持毛笔运动平衡，以及起笔角度的重要性，可参考前面章节的论述。所谓"平衡"指毛笔在五指作用力的作用下，仍然保持静止不动的状态，或者保持匀速直线运动状态，或在某一点匀速转动的状态。所谓"蓄势"，字面解释为"积蓄势力和积蓄能量"，但在书法中"蓄势"还有其特有的含义和特定的所指。当毛笔因笔法需要和字体结构需要发生方向性改变时，五指和手腕需要从上一个控制动作向运笔方向改变后的方向做调整，这个调整过程包括了对毛笔笔毫的调整，同时也包含了手指和手腕控制毛笔的发力方向向运笔变化方向的控制调整，这个控制调整过程便是蓄势，也就是由原来的毛笔动作方向，通过调整手指和手腕向变化方向积蓄力和能量的过程。因此我们可以在理论上定义书法书写过程中所谓的"蓄势"，当运笔方向发生改变时，调整控制毛笔方向变化的准备过

程叫蓄势。

撇画顿笔：所谓顿笔意即稍做停顿和用力使笔下压着纸而暂不移动，如图2－142所示。

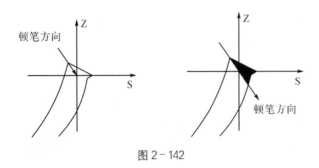

图2－142

当起笔动作笔尖（笔锋）到达动作的上止点，笔尖即将离开纸面而又未离开纸面时，在保持笔尖静止不动的情况下，笔腹向右下45°方向发力，使笔腹铺开下压着纸形成墨迹，下压用力是沿着起笔左上45°变化为向右下45°方向，以笔毫右上侧为直线痕迹基准展开笔毫，如图2－143所示。

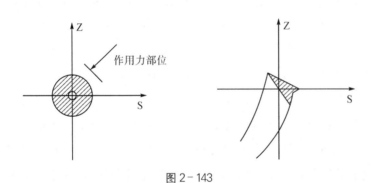

图2－143

如果以笔毫对称中心为基准下压铺毫，墨迹上下边缘将形成的鼓状形态，从而破坏上边缘线的美感，如图2－144所示。

顿笔的轻重大小决定了所要书写线条的形质大小，顿笔力量轻则所书写出来的笔画线条形质小（线条细）；顿笔力量重则所书写出来的笔画线条形质大（线条粗）。所谓线条的形质，对于撇画线条来说就是书写出来的撇画上边缘线到下边缘线的距离（在起

笔部位），顿笔轻则距离近，线条窄；顿笔重则距离远，线条宽。

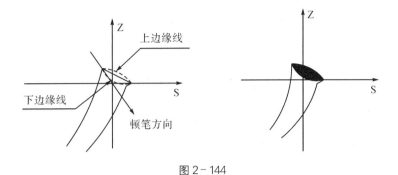

图 2－144

　　如图 2－145 所示，$\sigma_1$ 顿笔重，$\sigma$ 顿笔轻，从顿笔力量上 $\sigma_1 >$ $\sigma$。因此，$\sigma_1$ 的线条较 $\sigma$ 的线条宽度大，反之亦然。因此，顿笔力量的大小决定了线条的形质大小，应根据书写时每一笔的具体需要，决定顿笔动作的力量。

图 2－145

　　通过论述撇的基本笔画起顿要领，我们明白了基本笔画撇的起笔角度安排、形质大小的获得方法，以及需要注意的方面。撇的起、顿动作发力部位与竖画的起、顿发力部位基本一致，都是笔毫的右上侧。因此，在书写过程中我们是写"竖"，还是写"撇"？它的区别在第三个动作要领捌上，把毛笔捌到铅垂向下方向进行书写的位置就是写"竖"；把毛笔捌到向左下方位置便是"撇"的笔画起笔动作。

　　撇画圆笔的起顿：在向左下撇画的起笔动作原理中，还包括

篆、隶圆笔起笔字体。基本笔画的撇是以左上 45°起笔，然后向右下 45°顿笔，起、顿的方位均在Ⅱ、Ⅲ象限内，只是方向相反而已。而圆笔的撇的基本要领是逆入平出笔画方位，转向左下第Ⅲ象限方向，其起笔方向应与之相反，在第Ⅰ象限内。因此圆笔的起、顿也同在一个方向的作用线上，无论是起笔的方向，还是毛笔转折下沉顿回来开始运笔的方向，其毛笔展开的原理动作均在同一直线上，只是顿笔方向在笔画空间 C 轴方向，挡笔动作在 S＋Z 轴构成的平面内，在圆笔起笔的圆点上，挡笔角度为 180°。因此，圆笔撇画顿笔动作在逆向起笔完成后，或在逆向起笔的同时，顿笔动作随之发生，笔腹向下着力铺开笔毫，在起笔回转完成时，笔腹下沉铺开的程度，即是该圆笔笔画需要达到的粗细，并为运笔做好准备。

圆笔撇画起笔角度方位如图 2－146 所示。

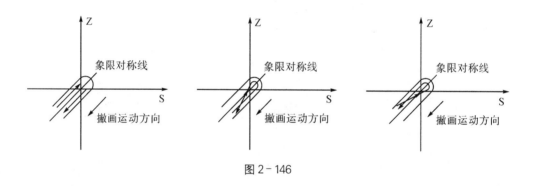

图 2－146

圆笔撇画起笔 C 轴作用力变化如图 2－147 所示。

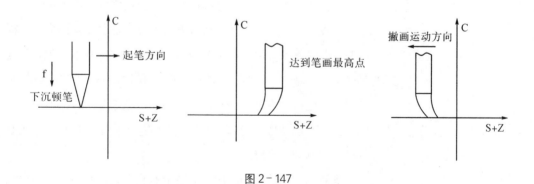

图 2－147

图 2-148

图 2-148 为笔管转动方位俯视图。当笔毫向右上 45°起笔时，笔杆向 S+Z 平面（即纸平面）下沉铺开笔毫，铺开的程度即是我们需要的该笔画的粗细程度。随着笔毫向右上下沉铺开，并在笔画上止点回转掉头向左下运动时，此时因笔毫动作方向发生最大转折变化，原本平顺圆润的笔毫在回转挡笔的动作作用下发生了绞结现象，这种笔毫绞结现象不利于下一个笔法动作的展开和延续书写，也破坏掉了中锋运笔书写的要求，笔画线条的厚重美观质感也随之破坏。

由于撇画起笔是沿着 Ⅰ、Ⅲ 象限对称中心右上起笔，笔毫下沉铺开，随之将毛笔回转向左下运动。如果是毛笔直接向右上起笔，在保持向右上的笔势不变的状态下，直接返回向左下运动的话，则笔画顶部将较难形成有弧度的圆笔笔势，也失去了圆笔笔画起笔效果。同时，笔锋向右上起笔时，在笔毫下沉打开后，笔毫已经形成平铺打开的状态，如果在这种状态下，笔毫不做调整就反方向直接向左下运动，则毫尖在没有聚集形成笔锋的情况下，毛笔向左下的书写就会如同平铺的排刷一样，失去书写效果，如图 2-149 所示。

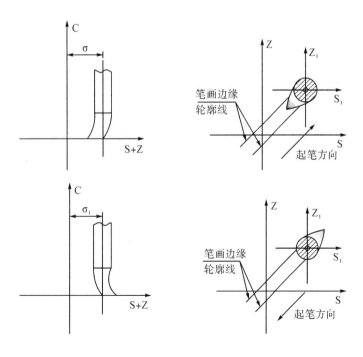

图 2-149

因此，当起笔向右上行接近笔画上止点时，以食指和中指为支撑，无名指保持笔管平衡的前提下，拇指沿顺时针方向（反时针方向有悖于手指生理特点，只是理论上有可能存在）转动笔管，使笔毫有顺序地围绕笔管轴心线做旋转运动，并利用笔毫自身的弹性回弹聚集收拢形成书写的有序状态。在起笔上行并下沉顿笔时，下沉顿笔的程度不等于笔画书写需要达到的宽度，因为毛笔在作回转调锋时，笔的上边缘在以笔腹什么点位作回转中心存在着半径变化问题，同时，笔毫上下边缘在作回转运动时，其线速度也是不相同的，笔毫上边缘的线速度大于下边缘的线速度。如同我们在驾驶车辆转弯时，外侧轮胎的线速度大于内侧轮胎的线速度，道理是一样的。为了保证车辆转弯的平衡性，所有车辆上都安装了差速器，以保证车辆的平衡。毛笔书写变化方向回转时，除了我们的手指在作回转动作，我们的手腕在作同一旋转方向的内扣平衡动作，借以辅助手指的回转平衡，与车辆的差速器原理一样，其目的就是防止毛笔回转时笔毫的绞结现象。有关的"转"和"绞"笔法，参考前面章节横画圆笔的原理分析。

从图 2-150 中可以看出，当 A、B 之间的距离等于墨迹线条宽度的一半时，毛笔在以 B 点为圆心、以 AB 之间的距离 $\sigma_1$ 为半径作回转运动，其笔尖 A 点画出的圆弧轨迹正好与墨迹上侧边缘相切，形成一个自然衔接的圆弧。毛笔在 C 轴方向向上或向下的位移决定笔腹下止点 B 到笔尖 A 点的距离，当毛笔在 C 轴方向向上提起时，AB 之间的距离 $\sigma_1$ 变小；当毛笔在 C 轴方向向下顿时，AB 之间的距离 $\sigma_1$ 变大。因此通过毛笔的上提和下顿调整 AB

之间的距离 $\sigma_1$，使 $\sigma_1$ 等于所书墨迹线条宽度 $\sigma$ 的 1/2 是圆笔作回转运动的核心。我们平时经常在书写时讲"要有手感"，"手感"的内在意义就是要通过目测和手上的上提、下顿动作，较为准确地找到理论上的这个精准值，从而提高书写的速度。

图 2-150

当向右上方起笔后，笔毫顺势下沉铺开，铺开的程度便是书写需要的笔画粗细程度，在即将到达笔画的上止点时，以食指和中指为支撑，无名指和小指保持笔管平衡的前提下，上提或下顿毛笔，调整笔尖到笔腹的距离，使笔尖形成的墨迹与笔画上侧边缘线形成有机的衔接。笔管转动的幅度应视笔毫回弹聚集情况，以利于毛笔书写为准，尽量保证在极短的空间位置范围内，将毛笔有序不乱、平顺不结地回转180°，调整到向左下方书写的运动方向。在毛笔回转过程中，除手指的动作外，手腕外侧也在辅助手指握笔向内侧转动，这一辅助过程有利于笔锋在较小的空间范围，将毛笔平顺有序地由右向上方向调整至左向下的书写运动方向。

因此，不难发现圆笔撇画起笔动作是一个手指、手腕复合运动的过程，当笔锋由左下向右上，再由右上向左下发生180°回转时，在手指转动笔管的同时，手腕也在作内侧转动的辅助调整，协助笔毫变化方向，直到笔锋调整过程结束。

撇画方笔的起顿：撇画方笔起笔为左上45°，起笔角度与基本笔画的横画和竖画以及基本笔画撇的起笔角度方位是一致的，

方笔撇画起笔亦是沿着左上 45°方向，在笔尖到达最高点时，即笔尖即将离开纸又没有离开纸面时，在保持笔尖不动的前提下，笔腹沿起笔的相反方向，向右下 45°顿笔铺开，并以笔毫的右上边缘为发力基准，形成与Ⅱ、Ⅲ象限对称中心线相一致的笔画直线痕迹，如图 2－151 所示。

图 2－151

方笔撇画的起、顿动作是形成方笔笔画的基础，由于方笔笔画是以笔毫的一侧作为顿笔的基准，因此笔腹在向撇画运动方向左下运动时，笔毫顶点部分与顿笔时笔腹止点需要同步联动，使笔毫中心过渡到笔画中心，这种过渡在实际书写时存在笔画平扫现象，呈现出侧锋用笔的现象。我们在翻阅大量魏碑字帖时常常

能够感受到这一现象的存在，要将方笔的起笔动作呈现出的侧锋质感快速过渡到线条立体感更强的中锋运笔效果，需要我们反复地练习和总结。细微调整指、腕的发力，将方笔的起、顿、挡的侧锋状态，调整为形成中锋行笔。从书写经验上，有如下几个方面经验可供学习借鉴。

（1）起笔宜虚：所谓的"虚"，指在起笔时，笔尖划过的痕迹不是实实在在的线条痕迹，而是起笔动作的一种逆向取势。这一是为了"藏锋"，二是为了蓄势，保障书写的平衡平稳性。因此，起笔动作逆向划过的痕迹是不是拥有真实的墨迹，并不是那么重要，笔毫轻轻地逆向划过便是，如果书写的墨迹很重，反而破坏了调整平顺的笔锋。因此，起笔宜虚是使笔毫保持平顺状态，减少后续顿笔笔锋调整动作，使笔画的起笔动作连贯高效。

（2）在顿笔动作完成后，以笔腹接触纸面的下止点笔毫的上侧为基准，在手腕内扣的趋势作用下，向撇画的最右侧上止点摆动，但摆动所形成的右侧上止点不能超过顿笔时毛笔上侧顿笔所形成的墨迹边缘线，不能破坏撇画顿笔时形成的方笔痕迹。同时，这一摆动动作为毛笔向左下方运笔积蓄了力量，也为左下方运笔腾出了腕底的活动空间。

（3）顿笔完成后，在食指、中指与无名指、小指保持平衡不动的前提下，拇指顺时针方向微微转动，调整至向左下运笔的方向，形成向左下运笔的趋势，毛笔向顺时针方向微小转动的幅度，以笔腹顿笔后形成的墨迹不被这一动作造成笔画缺陷为标准，且将毛笔微调至撇画向左下运动的手型舒适状态。

有时也会有几个动作同时进行的情况，这要根据我们个人对笔画书写的熟练程度、每个动作阶段笔毫所处的具体状态、书写者个人的手型习惯和发力特点，以及笔画原理的基本要求特征而定。

撇画的挡笔：在起、顿笔动作完成以后，将笔锋调整到笔画的运动方向，就是挡笔动作的原理核心。其目的是通过挡笔动作完成笔画方向的改变，将毛笔移动到我们需要的笔画书写角度上，并保证笔毫的平整顺畅。

在撇画的基本笔画中，挡笔的动作要领是在顿笔的基本形态下，继续保持毛笔笔尖不动，并作为挡笔的支撑点，笔腹向左下方向第Ⅲ象限方位移动。其目的是将毛笔由撇画的右下45°顿笔，通过挡笔动作，将毛笔过渡到向左下第Ⅲ象限方位，为撇画的运笔做准备。在起、顿动作上，撇画和竖画基本笔画的原理与毛笔发力方位是一样的，从挡笔的动作开始才将撇画和竖画基本笔画区分开，竖画挡笔的方位是铅垂向下，而撇画的挡笔角度更大，需要跨过竖画的铅垂向下方向，进入左下方位的第Ⅲ象限，如图2—152所示。

图2－152

撇画的起笔角度、顿笔大小、挡笔方位都会引起线条形质的丰富变化。这种线条形质的丰富变化正是书法追求的结构变化、风格多样、线条韵味、意趣味丰的艺术要求，也是表达书家学识涵养、心境晦明、逸趣开合、襟畅凝涩的手段和工具。同一篇幅的正仰依奇，"正"与"仰"就是指结构安排上角度的变化，同一字形中多个重复笔画同时出现，为求字体结构上的变化生动有趣，除了用"正""仰"来表达线条的角度变化，也时常用"偃仰"来描述，这个词也是从角度变化来进行表述的。诸如此类的表述还很多，其目的就是要拒绝雷同，讲究变化，而这一变化均是在书写风格法度要求的角度之内。因此，起笔的角度、顿笔的轻重、挡笔的方位这些要素的变化和组合，便是满足书写需要的必要条件。

挡笔的核心原理是将笔锋调整移动到书写时每一具体笔画要

求的方位角度位置，通过起笔的角度变化、顿笔的形质变化、挡笔角度变化造成线条空间位置的变化，以及运笔时线条的长度、弧度和轻重，从而达到我们书写时需要的笔画线条布局要求效果。撇画是变方位和变力量的一个基本笔画，同时在汉字结构中肩负起左下侧结构的重要任务。撇画的种类也是丰富多样的，如竖撇、长撇、短撇、平撇等，不同位置的撇画均是通过挡笔的角度变化得以实现的。

从图 2－153 中可以看出，撇画的挡笔角度从 180°到 270°，覆盖了整个第Ⅲ象限，以汉字"升"为例，第一撇为短撇，第二撇则是竖撇；双人旁的第一撇为短撇，第二撇为长撇，且两撇的角度分布也呈现着差异，长撇角度要更向左下一些。撇的长短力量变化在下一个运动收笔动作中作详解，此处仅说明撇在第Ⅲ象限内的角度变化。在有的魏碑笔法中，平撇甚至超过了水平方向，进入了第Ⅱ象限，如图 2－154 所示。

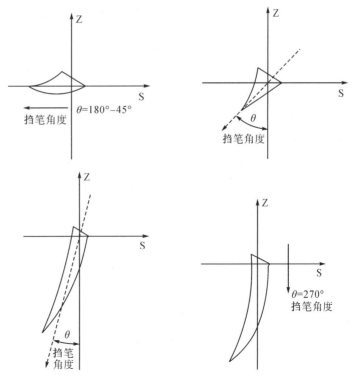

图 2－153

图 2-154

这一挡笔动作笔腹的移动角度从顿笔时向右下的笔腹止点向左水平方向及掠过水平方向，是挡笔转换角度移动较大的特殊范例。在笔尖保持不动的情况下，笔腹移动扫过了一个较大面积的扇形，这种大幅度的挡笔，不仅将毛笔调整移动到笔画的运动方位，实际已经具有运笔的功能。因此，在某些具体书写的时候，也有将这种在左上第Ⅱ象限内的短撇（田字格的左上格）作为点画进行书写的现象存在。不难看出，笔画原理内部都有着必然的内在关联关系，它不是简单的孤立的存在，而是有机的、关联的、相互转换的一个合理的系统，这个系统就是我们所说的笔法体系。

圆笔撇画挡笔：撇画圆笔的运笔方向与笔腹下沉回转顿笔方向一致，因此没有形成顿和挡的角度变化，或者我们将其表达为圆笔撇画的挡笔角度为零度，顿笔回转的方向就是挡笔的方向。基本笔画和方笔笔画的起、顿是当笔尖到达起笔的上止点时，笔尖作为下一个顿笔动作的支撑点保持不动。而圆笔在未达到笔画上止点时，已经逐渐将笔毫铺开，因此，在撇画圆笔书写中，当毛笔向左下开始运笔书写时，须利用指、腕的转动调整笔毫。这一调整可以看作毛笔除自身转动以外，还在围绕着具有弧度笔画的圆心在转动，因此它是一个复合运动过程。如果将笔毫按照圆笔书写的规律进行旋转看作地球围绕着地球轴线进行自转的话，那么利用指、腕按笔画回转方向转动笔管则可以看成地球在围绕太阳公转。地球在自转的同时，也在围绕太阳公转，因此地球的运动轨迹便形成了圆弧运动构成的圆（如图 2-155 所示）。

图 2-155

　　毛笔按照圆笔书写规律进行旋转运动，形成圆笔起笔所需要的圆弧效果，避免了笔毫的绞结现象，有利于下一步毛笔的聚毫书写。笔管在指、腕的作用下，按毛笔旋转方向保证自身转动时，笔毫将沿着笔画的弧度方向发生转动，从而避免了笔毫绞结的现象。这一笔管在指、腕作用下的自身转动，就是前人所介绍的"捻""转"等笔法经验技巧。

　　当笔毫沿着圆笔笔画运动方向直上直下起、顿时，从左或者右侧逆锋起笔的示意图 2-156 中可以看出，起笔路线与回转运笔路线存在着一个角度差。

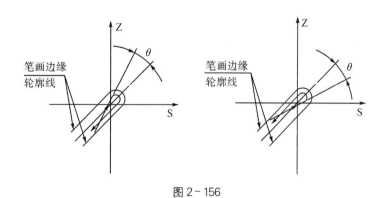

图 2-156

　　因此，在笔毫下沉顿笔和回转运笔之间，还应该有一个使回转角度向运笔方向过渡的挡笔动作，这里之所以没有进行分析论证，其原因在于毛笔回转过程中已经包含了挡笔这一原理动作，

当毛笔回转调整至需要的行笔角度时，挡笔的原理动作随着毛笔的回转已经发生了角度变化，搦到了我们需要的运笔角度方向，这也是一个全过程的挡笔复合运动的过程。

撇画的方笔挡笔：在方笔笔画字体风格中，凡涉及方笔笔画的起、顿，其挡笔方向均与其顿笔方向成90°夹角，这也是该类笔画起笔三动作原理的规律性基本特征。因此撇画方笔的挡笔方向是左下45°，与其撇画顿笔的右下45°成垂直状态，挡笔的角度变化值是90°。因此，方笔笔画挡笔的方向与顿笔的方向成90°夹角是方笔笔画的基本特征要求，撇画方笔的挡示意如图2－157所示。

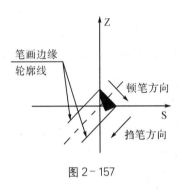

图2－157

所谓方笔的"方"，即棱角分明，通过起、顿、挡的笔画原理，使笔画呈现出方正大气的外部特征。在上述基本笔画圆笔和方笔的挡笔角度中不难发现，方笔笔画的挡笔角度是最大的，因此其控制难度也较大，因为其在保证笔尖停止不动的情况下，笔腹最低点向笔画运动方向过渡时所走过的弧度距离较长。顿笔的下止点向笔画运动方向过渡时，在保证不破坏撇画顿笔形成的上边缘直线的形状特征的情况下，顿、挡的笔画衔接难度是比较明显的，这也是我们经常会在方笔碑帖里面看到侧锋用笔的原因。因此在实际书写时，挡笔和运笔的节奏和书写速度控制就显得尤为重要，使用适度大一号的毛笔，让笔毫铺展时更加饱满、覆盖程度更充分，也是减少由于方笔挡笔弧度过大而带来的书写效果不尽如人意情况的一种方法。

撇画运笔（收）笔：运笔即是控制毛笔从某一点运动到另一点的过程。收笔即是毛笔运动到指定位置，笔毫收起离开纸面，墨迹消失的过程。撇画的运笔过程就是其笔画收笔的过程，因此我们将其运笔和收笔作为一个内容来阐述。为什么不直接用收笔作为撇画的最后一个动作？是因为在某些撇的笔画里不仅存在运笔过程，而且在运笔的过程中还存在着笔画作用力大小的变化，但这一力量的变化均是存在于收笔过程之中，所以在撇画的动作原理中，没有将运笔作为一个独立的问题来讲，而是把它放在收笔笔画的过程中。

当挡笔动作完成后，毛笔过渡到运笔的方位，此时，由于毫毛自身的弹性力作用，笔毫形成向左下运动的平顺铺展状态，毫尖已经处在即将向左下书写的笔画中心位置。运笔动作的基本原理是笔杆在运动过程中始终保持垂直于所书写的纸面，或保持毛笔中心在笔画中心基础上笔杆略向笔画运动的反方向倾斜。对于"五指三力"的平衡与运动分析在撇画这一基本笔画中的具体运用，我们可以尝试自己在书写撇画过程中去感受，以便纠正自己某些不利于书写的习惯。在基本笔画撇画的书写过程中，在保证笔画起笔的三个动作的连贯性和理解其原理的情况下，更为重要的是练习和掌握向左下方的变化用力的控制能力，通过指、手、腕对线条的粗细变化、角度变化、长短变化的练习，达到对毛笔向左下侧方向的书写力量的掌握和运用。撇画的左下侧方向发力与前面阐述的横向发力和竖向发力构成了汉字书写的重要的三个方向力量控制，进一步构成了汉字书写要素，如图2－158所示。

图 2－158

当毛笔向左下方运动时，手腕向左下驱动毛笔的作用力为撇画的主动力（用 $f_W$ 表示，W 是"腕"字声母），食指和中指的发力方向不再是横、竖画水平方向和铅垂方向发力了，而是与铅垂 Z 轴形成一个夹角 $\theta$，发力方向变化为使笔画向左下侧方向运动的作用力，拇指的作用力起着平衡和阻止这一向左下侧的作用，无名指和小指的作用力一部分起着阻止食指和中指向下运动的作用，另一部分则起到使毛笔向左运动的作用。

食指和中指在铅垂方向向下的作用力 $f_{中Z}$，加上手腕向左下方铅垂方向的作用力 $f_{WZ}$，等于拇指在铅垂方向向上的分力 $f_{拇Z}$ 加上无名指和小指在铅垂方向的分力 $f_{无Z}$ 时，即：

$$f_{中Z}+f_{WZ}=f_{拇Z}+f_{无Z}$$

此时，毛笔在垂直方向是静止不动的。

当食指和中指在水平方向向左的作用力 $f_{中S}$，加上无名指和小指在水平方向向左的作用力 $f_{无S}$ 和手腕在水平方向的分力 $f_{WS}$，等于拇指在水平方向向右的作用力 $f_{拇S}$ 时，即：

$$f_{中S}+f_{无S}+f_{WS}=f_{拇S}$$

此时，毛笔在水平方向也是静止不动的。

当食指和中指在水平方向向左的作用力 $f_{中S}$，加上无名指和小指在水平方向向左的作用力 $f_{无S}$，等于拇指在水平方向向右的作用力 $f_{拇S}$，且食指和中指在垂直方向向下的作用力 $f_{中Z}$，加上手腕在垂直方向向下的作用力 $f_{WZ}$，大于拇指在垂直方向向上的作用力 $f_{拇Z}$，加上无名指和小指在垂直方向向上的作用力 $f_{无Z}$，即：

$$f_{WS}+f_{中S}+f_{无S}=f_{拇S}$$

$$f_{WZ}+f_{中Z}>f_{拇Z}+f_{无Z}$$

此时，毛笔在 $f_{WS}+f_{中S}+f_{无S}=f_{拇S}$ 在水平方向平衡的情况下，毛笔在 $f_{中Z}+f_{WS}$ 的作用下向垂直方向运动，运动速度的快或慢由 $f_{中Z}+f_{WZ}>f_{拇Z}+f_{无Z}$ 的程度而定。$f_{中Z}-（f_{拇Z}+f_{无Z}）=\sigma$，$\sigma$ 的值越大，毛笔的运动速度越快；$\sigma$ 越小，毛笔的运动速度越慢。不难看出，$f_{拇Z}+f_{无Z}$ 是阻止毛笔向下运动的阻力，阻力越大，毛笔运动速度越慢，这也是毛笔笔法传统中"涩"字诀的原理依据。

当食指和中指在垂直方向向下的作用力 $f_{中Z}$，加上手腕向左

下方的作用力 $f_{wz}$，等于拇指在垂直方向向上的作用力 $f_{拇Z}$，加上无名指和小指在垂直方向向上的作用力 $f_{无Z}$。且食指在水平方向向左的作用力 $f_{中S}$，加上手腕在水平方向向左的分力 $f_{wS}$ 和无名指和小指在水平方向向左的作用力 $f_{无S}$，大于拇指在水平方向向右的作用力 $f_{拇S}$ 时，即：

$$f_{中Z}+f_{wz}=f_{拇Z}+f_{无Z}$$

$$f_{中S}+f_{无S}+f_{wS}>f_{拇S}$$

此时，毛笔在 $f_{中Z}+f_{wz}=f_{拇Z}+f_{无Z}$ 垂直方向作用下保持垂直方向的平衡不发生移动，毛笔在 $f_{中S}+f_{无S}$ 的作用下水平向左运动，运动速度的快或慢由 $f_{中S}+f_{无S}+f_{wS}$ 大于 $f_{拇S}$ 的程度而定，（$f_{中S}+f_{无S}+f_{wS}$）－$f_{拇S}=\sigma$，$\sigma$ 的值越大，毛笔的运动速度越快；$\sigma$ 的值越小，毛笔的运动速度越慢。因此，$f_{拇}$ 是阻止毛笔水平向左运动的阻力，阻力越小，毛笔的运动速度越快；阻力越大，毛笔的运动速度越慢。

撇画是向第Ⅲ象限角运动的左下圆弧笔画，因此在保障向左向的作用力 $f_{中S}+f_{无S}$ 应大于 $f_{拇S}$ 的同时，垂直向下作用力 $f_{中Z}$ 也应大于 $f_{拇Z}+f_{无Z}$，即：

$$f_{wS}+f_{中S}+f_{无S}>f_{拇S}$$

$$f_{wZ}+f_{中Z}>f_{拇Z}+f_{无Z}$$

此时，毛笔便向左下第Ⅲ象限运动，如果（$f_{wS}+f_{中S}+f_{无S}$）－$f_{拇S}=$（$f_{wZ}+f_{中Z}$）－（$f_{拇Z}+f_{无Z}$）时，我们所书写出来的撇将是沿第Ⅲ象限对称轴运动的直撇，如图 2—159 所示。

图 2－159

直撇的含义是，我们在笔画中心线任取两点，这一点在 S 轴和 Z 轴投影点到坐标原点的距离是相等的，即图中的 $\sigma_{1S}=\sigma_{1Z}$，$\sigma_{2S}=\sigma_{2Z}$，即 $\sigma_{1Z}/\sigma_{1S}=\sigma_{2Z}/\sigma_{2S}=1$。如果 $\sigma_{1Z}/\sigma_{1S}=\sigma_{2Z}/\sigma_{2S}>1$，则我们书写出来的直撇更向竖直方向靠近，与纵轴 Z 的夹角越小，如图 2-160 所示。

图 2-160

如果 $\sigma_{1Z}/\sigma_{1S}=\sigma_{2Z}/\sigma_{2S}<1$，则我们书写出来的直撇更向横画靠近，与纵轴 Z 的夹角 $\theta$ 越大，如图 2-161 所示。

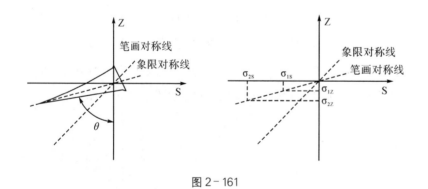

图 2-161

撇画的弧度书写原理：

从上述几点分析，我们不难看出当 $\sigma_{1Z}/\sigma_{1S}>\sigma_{2Z}/\sigma_{2S}>1$ 时，笔画对称中心线在第Ⅲ象限对称轴下部做曲线运动，如图 2-162 所示。

图 2－162

当笔画运动轨迹与象限对称轴交会时，此交会点便是笔画轨迹曲率拐点，$\sigma_{2S}/\sigma_{2Z}＝1$，如图 2－163 所示。

图 2－163

当 $\sigma_{1Z}/\sigma_{1S}＜\sigma_{2Z}/\sigma_{2S}＜1$ 时，笔画对称线在第Ⅲ象限对称轴上部做曲线运动，如图 2－164 所示。

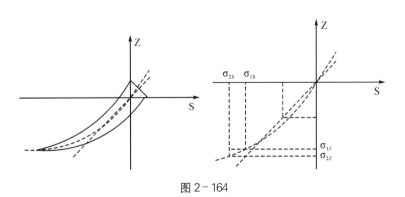

图 2－164

从上述内容中不难发现，当撇写得弧度越弯时，其相关的比例值变化越大。

撇的基本笔画在毛笔运动过程中，除了在上述坐标系 S＋Z 平面内存在作用力的方向和大小变化外，在垂直于 S＋Z 平面的空间 C 轴也在发生作用力的大小和方向的变化，如图 2－165 所示。

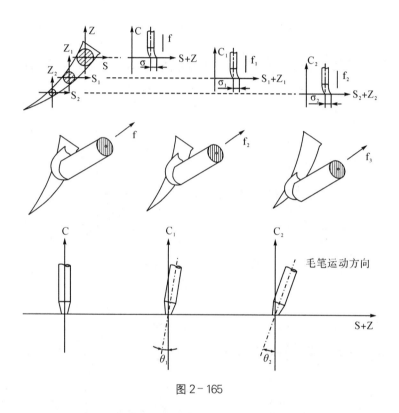

图 2－165

当撇画由右上方向向左下方向运笔的同时，毛笔亦在手腕作用力 f 的作用下向 C 轴正向逐渐抬起，使毛笔在运笔过程中副毫接触纸面的宽度呈梯次减小，撇画线条两侧边缘线沿着撇画对称中心线逐步向对称中心收拢，直至毛笔离开所书纸面，撇画线条上下边缘线在笔画对称中心线交会形成完整的撇画笔画。当毛笔向左下运动时，运笔开始点笔毫接触纸面的宽度 $\sigma$ 是最大的。随着毛笔向左下方运动的开展，其笔毫接触纸面的程度越来越小，从图中可以看出 $\sigma > \sigma_1 > \sigma_2$，直至毛笔离开纸面的时刻，$\sigma_N$ 变成

零，完成撇画的书写全过程。当撇画左下运动接近撇画曲率拐点时，除手指控制毛笔作撇画的轨迹运动外，此时我们的手腕也在向内沿肘转动，支撑手指对毛笔的控制，使毛笔向运动的反方向倾斜，与 C 轴形成一个夹角。随着收笔动作的继续进行，其倾斜夹角逐渐增大，直至毛笔离开纸面。手腕向内沿着肘部的转动，使毛笔与铅垂方向形成夹角，其核心是加大了笔毫与纸面的摩擦力，使笔毫的运动更加凝涩。随着其夹角的增大，其摩擦力也随之加大，毛笔的运动速度也随之减慢，直至笔毫离开纸面，如图 2－166 所示。

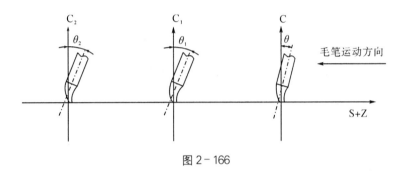

图 2－166

撇画的收笔动作是一个多重复合运动，除手指控制毛笔运动，手腕沿肘向内转动的同时，肘也在向纸面的反方向向上抬起，这一肘向上抬的程度大于手腕向内转动时笔毫转过的弧度，所以手腕向内转动的角度 θ 应控制在一定的范围内，否则笔毫将向撇画左下挑起。经验告诉我们，手腕沿肘向内转动的角度不宜超过 45°，在实际书写中为避免和控制这一角度转动角度超过 45°，一般采用肘部向上抬起去平衡手腕沿肘向的内转动，避免毛笔在撇的收笔过程中出现的"挑"。"挑"的动作，一是会破坏撇的线条凝重质量效果；二是这一动作出现在书写过程中实是"不雅"，也不"入流"。

撇的基本笔画无论是长撇、短撇、竖撇和横撇，从运笔开始就在收笔，是一个边运边收、边收边运的过程。撇的长和短由笔毫接触纸面的变化率决定，由大到小的变化时间越长，撇画的线条就越长，时间越短，撇画线条就越短。撇画的方位（或空间摆

放位置）由挡笔动作决定，撇画线条的形质粗细由顿笔动作的大小决定。撇画的弧度变化由横向、纵向投影的比值变化率决定。

圆笔撇画运笔收笔：圆笔撇画基本在隶、篆书体中出现，如图 2—167 所示。

篆书

隶书

图 2－167

不难看出，圆笔篆书撇画的运笔均是均匀的中锋运笔，运笔过程中保持在 C 轴方向毛笔不发生位移，仅仅是在圆弧状态下毛笔运动轨迹发生方向变化，其原理和基本笔画撇的运动原理一样，参考前面讲述的撇画运笔收笔原理即可。在圆笔撇画运笔过程中，毛笔在垂直于纸面的空间 C 轴方向没有发生位移，也就是说在 C 轴方向的作用力不变，其笔画线条是一条均匀圆弧。

在其撇画线段上任取三点，如图 2—168 所示，其线条的外侧边缘到内侧边缘的距离 $\sigma = \sigma_1 = \sigma_2$。这说明在毛笔运动过程中，手腕和手臂没有在垂直于纸面的 C 轴方向上有作用力的变化，毛笔在纸面发生的是均匀运动，如图 2—169 所示。

图 2－168

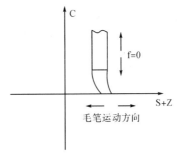

图 2－169

　　圆笔撇画的收笔，其原理与横画、竖画圆笔收笔原理相同，只是收笔动作的起始角度根据笔画所处的位置发生了变化。在实际的书写中，也能发现圆笔撇画的收笔存在根据含墨量的情况稍做停顿，然后直接将毛笔收起的情况。这种方法结合墨汁在宣纸上的浸润效果，以期形成圆笔不同的收笔效果。另一种是当毛笔运笔到达需要的位置时，将毛笔直接提起，形成另一种圆笔收笔的效果，如清代乾嘉时期的邓石如所用笔法。这些实例都是在此原理的基础上作原理构成要素的减法，以期形成个性化的艺术风格，也是一个书法家穷其一生追求个性符号特征的必然。

　　圆笔隶书撇画较篆书撇画存在较多的变化，隶书撇画除在垂直于纸面的C轴上有力量的起伏变化以外，在以笔画中心线为基准的情况下，也有向上偏移和向下偏移的情况发生。这一线条变化现象是书家追求线条生动性的结果，但怎样才能做到线条发生这一变化，则是笔法原理所要解决的问题。圆笔隶书撇画线条的

粗细变化是由腕和臂在垂直于纸面 C 轴上的作用力的大小决定的，当作用力向下时，线条变粗；当作用力向上离开纸面时，线条变细。在手指和手腕的作用力下，线条沿着笔画的中心线可以发生向上偏移和向下偏移的书写（参考前面五指作用力图解），至于这种偏移的组合符不符合整体书写美感，则是需要由每位书写者探讨实践的。我们学习书法之所以要临帖，是因为要从前人已经被认可为佳作的作品里去学习、感悟和掌握规律，从间接经验出发，以期达到自己心目中的那个彼岸。

圆笔隶书撇画收笔呈现出较多的方式，有逐渐放笔（即毛笔在 C 轴方向向下作用），然后转动发生运笔方向变化，再提笔收起的情况；也有圆弧转动收笔的情况；还有驻笔后改变方向再挑起收笔等情况，如图 2—170 所示。

图 2-170

把圆笔隶书撇画收笔部位放大以后观察（如图 2—171 所示），墨迹的上边缘线 DE 段呈圆弧状态，下边缘线 ABCD 段呈圆弧状态，也可能呈多边形状态。以圆笔隶书撇画收笔形成的上侧边缘线的圆弧轮廓为基准，目测判定其圆弧的圆心的 O 点，将 A 点、B 点、C 点与圆心作连线，得到扇形 AOB、三角形 BOC、三角形 COD。在 AOB 扇形区域，如上面圆弧收笔原理一样，以 O 点为圆心，在毛笔运笔转动过程中让笔腹下侧向下产生一个作用力，笔画下侧边缘将形成一个以 O 点为圆心逐步放大的渐开线轮廓，如图 2—171 所示。书写时，如果上下边缘均呈圆弧状态的话，只要毛笔运动时笔毫作同一方位的转动便可；如果想要收笔部位较运笔部位线条呈现出更粗的质感，仅需毛笔在转动的同时，笔腹下侧向下产生一个作用力，将笔毫适度铺开便可（如图

图 2-171

2－172 所示）。

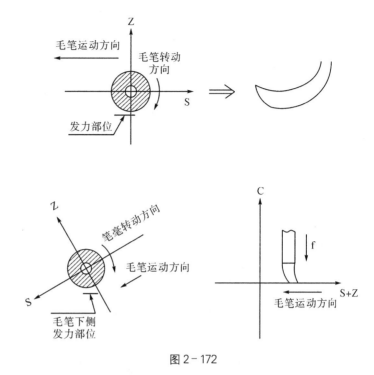

图 2－172

　　我们以笔画运笔过程中作用力变化为例，对圆笔隶书的收笔过程中进行力的作用分析：

　　虽然，$A_1B_1$ 和 AB 都是以 O 点为圆点在作圆弧运动，但在笔腹下侧产生的作用力的作用下，下边缘线在下向拓展，即 $BB_1$ 的距离大于 $AA_1$ 的距离（$BB_1 > AA_1$），如图 2－173 所示。

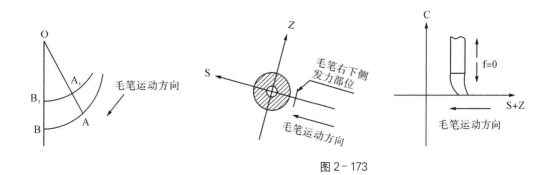

图 2－173

当笔腹到达 B 点时，在保持毛笔向下的作用力不变的情况下（即笔腹接触纸面的最低点不变的情况下），毛笔在手腕向内翻转的作用力作用下，将笔腹从 B 点挡至 C 点，其笔法如笔画起笔时的挡的原理，所以 BC 是一条直线，毛笔没有作圆弧运动，而是作出了一条弦线。这一笔法原理特点，在魏碑笔画的横折里时常出现，俗称魏碑笔法的"外方内圆"笔法，即笔画的外侧轮廓是由几段直线连接构成，而内侧轮廓线由圆弧构成的笔画形质，如图 2－174 所示。

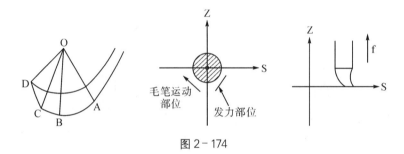

图 2－174

当毛笔笔腹到达 C 点时，笔毫上边缘仍然在保持围绕圆心 O 点作圆弧运动，此时笔腹沿左向上逐渐收起，直到 D 点笔画上边缘圆弧轮廓和下边缘轮廓交会，笔毫的上侧与笔毫的下侧完全收集聚拢完成圆笔撇画的收笔动作。它的作用力变化表现如图 2－175 所示。

方笔撇画运笔收笔：北魏时期摩崖石刻以及墓志和汉代时期的部分隶书具有典型的方笔笔画特征，如北魏元桢墓志，其撇画方圆兼务，收放雍容大度，长短飘逸潇洒（如图 2－176 所示）。

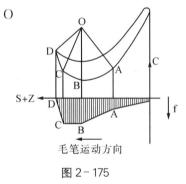

图 2－175

图 2－176

下面，我们将对具有典型特质的方笔撇画（如图2－177所示），以及在笔画运动过程中作用力变化较为丰富的方笔撇画收、运笔过程进行作用力的分析。

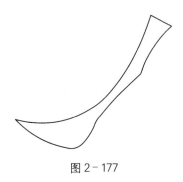

图2－177

通过观察可以发现，笔画的上边缘轮廓线是一条圆弧线，下边缘轮廓线呈现两个转折点。将笔画线条分为三段进行作用力分析，如图2－178所示。

图2－178

笔画整体由A－B段、B－C段和C－D三部分构成。

A－B段：当挡、运笔方向向垂直顿笔方向转换时，笔腹逐渐向上微提，形成笔画由宽变窄的运笔态势；在毛笔运动到A－B中段时，毛笔达到微提的最大值，形成A－B段线条的最窄区域；毛笔由最窄点向B点运动时，毛笔向下产生作用力，笔画线条由窄变宽，最终到达B点，如图2－179所示。

图 2－179

在此书写过程中，即要保证笔毫上侧边缘作以 O 点为圆心的圆周运动，又要保证笔画的下边缘作与上边缘相反的圆弧轮廓，因此毛笔的发力点在毛笔运动方向的下侧。另外，A－B 段轮廓也有由宽变窄走直线的情况存在，其作用力仅限于由大变小的过程，作用力发生原理较为简单，在此不做阐述。

B－C 段：在毛笔由 B 点向 C 点的运动过程中，再次将笔腹向上微提形成笔画由宽变窄的运笔态势，在毛笔运动到 B－C 段中部位置时，毛笔向上微提达到最大值，形成 B－C 段线条的最窄区域；毛笔由最窄区域向 C 点运动时，再次向下产生作用力，笔画线条再次由窄变宽，最终到达 C 点，如图 2－180 所示。

图 2－180

在此书写过程中，同 A－B 段描述一样，在保证笔毫上边缘围绕 O 点做圆周运动的同时，下边缘轮廓线走了一个反向的圆弧轮廓。除毛笔的发力点是笔毫运动方向下侧以外，在毛笔接近 C 点位置时，为了保证笔毫书写完成 C－D 段的运动平顺，通过笔毫的转动和手腕的内扣调整了笔锋，它的发力部位由毛笔运动过程中笔毫的下侧过渡到了笔毫的左下侧，这一调整笔锋的动作也可以视为，毛笔在抵达 C 点的同时，也完成了 C－D 段 C 点的运

笔准备工作，如图 2—181 所示。

图 2－181

C—D 段：当毛笔在 C 点完成调锋后，在保证笔画上边缘以O 点为圆点整体形成圆弧的情况下，毛笔笔腹下侧产生向下的作用力，形成笔画下边缘与上边缘线同方向的圆弧线条。只不过它不一定是以 O 点为圆心的同心圆弧（它的半径与上边缘圆弧的半径不一致），在毛笔运动过程中，毛笔由向下作用力轻微向上提起，直到笔画上、下边缘线在 D 点交会，完成该类方笔撇画动作的全部书写过程。它的运动开始发力点在笔腹的下侧，当笔画下边缘线到达最低点时，发力点过渡到笔腹的右下侧，直到 D 点笔画收笔完成，如图 2—182 所示。

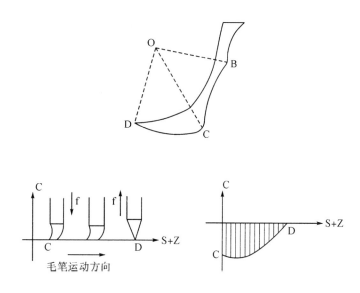

图2－182

该类方笔撇画的整体作用力变化图形如图2－183所示。

图2－183

撇的基本笔画四个动作原理与横画、竖画的动作原理是一致的，撇画解决和承担起了汉字左下方位（第Ⅲ象限）的构成和布局，撇画在汉字构成中是较活跃的笔画，也是汉字表情达意的重要因素之一。它的长短、粗细、角度、波挑以及笔画线条自身内部的变化，均为书写者提供了丰富的选择。我们应反复揣摩笔画书写过程中每一个动作的方向和力量的变化，及由此带来线条质感变化的原理本源，通过对原理的认识从本质上掌握书写线条质感的变化机理，做到胸中有物，意在笔先。在练习过程中，应该注意以下几个方面的问题。

（1）熟悉笔画构成的动作要素，以及各要素动作之间相互衔接配合的连贯性、熟练性，做到心手相畅，意在笔先。

（2）撇画书写的目的性。在汉字结构上，撇画承担着汉字结构左下方位的功能。在手、指、腕对笔画做到控制的前提下，重点是要掌握毛笔向下（第Ⅲ象限）发力的控制，特别是撇画书写

过程中线条的作用力变化的控制能力。

（3）通过对撇画线条的长、短、粗、细，以及角度变化的动作原理分析对毛笔的发力特点和控制方法进行熟练掌握，观察和注意这些动作要素和发力特点对线条质感的影响，从中找到符合自己审美情趣的要素和方法。

（4）在笔画练习熟练的基础上，可以与横、竖的基本笔画一起进行组字书写训练，对汉学结构安排进行初步的了解和学习。基本笔画的练习，一方面是练习原理动作要领，以及原理动作之间的相互关系；另一方面是通过原理动作的相互配合，达到我们需要的线条质感和质量。笔画的练习最终是要服务于汉字的，通过组字的练习，也会反过来作用于我们对基本笔画的要求，从而参悟其中的个中三昧。在已经掌握的几个基本笔画的基础上，我们可以进行以下的汉字训练：升、仕、厂、井、什、午、壬、弄、千等。对汉字的结构安排，应放入"米字格""田字格"或"九宫格"中，找到汉字在水平和竖直方向的中心与汉字结构中心，以及汉字结构笔画与这些中心和汉字整体的结构关系和布局安排。全程练习笔画的起、顿、挡、运、收笔的控制位置，更加准确地控制线条的空间位置，提高指、手、腕对毛笔的控制能力和目测能力，不断强化眼、脑、心、手的统一。

在这些练习中，我们不断探究适合我们自身个体的手型发力特点，以及所书写出来的线条质感和韵味，其目的就是选择适合我们自身书写和学习的法帖，加强针对性，提高适应性，完善兴趣性，明确目的性。

5. 基本笔画原理 捺

捺：捺为汉字笔画，意即由左上向右斜下，近末端微有波折（捺在永字八法中被称为"磔"法），如图2—184所示。

图 2-184

捺画基本笔画共有四个动作要领，分别是起笔、运笔、顿笔和收笔。

前面阐述了横、竖和撇在水平方向、铅垂方向、左向下方向构成汉字结构的空间分布笔画，并着重完成了书法笔法构成及衍化的原理性分析。此章的重点是汉字构成中向右下方变方向，以及变化作用力的控制前提下捺的笔法原理以及衍化。

对于捺画除掌握四个动作要领以外，核心是掌握指、手、腕、臂的右向下变化发力控制，以及毛笔运动速度的快慢控制。了解笔画要领各动作的发力部位变化对捺的外形质感所起的作用，以及笔画动作要领之间的原理关系所构成的笔法内在关系，充分理解作用力的方向变化、大小变化对线条变化带来的丰富性和灵活性在汉字书写中对汉字构成的重要作用。书法笔法中作用力的角度方位变化，作用力大小轻重变化，作用力产生的运动速度的变化规律是构成中国书法风格多样性的必要条件。

佚名《书法三昧》：捺之祖，磔法也。今人作捺，多是三驻，虽曰三过，实不知此法，其法首抢起，中驻而右行，末驻笔蹲锋而出。

驻：作停留讲。驻笔：书面解释为将毛笔在此处停留。

欧阳询《八诀》：捺，一波常三过笔。

一波：寓捺画似波浪形。

三过：即这种波浪形分为三段，上行一段，下行一段，平出一段。

陈思《书苑菁华》：磔者不徐不疾，战而去欲卷，复驻而去之。又云：趯笔战行，翻笔转下，而出笔磔之。口诀云：右送之波皆名磔，右揭其腕，逐势紧趯，傍笔迅磔，尽势轻揭而潜收，在劲迅得之。夫磔法笔锋须趯，势欲险而涩，得势而轻揭暗收存势，候其势尽而磔之。

磔：一曰汉字笔画，在此无实质意义；二曰古代的一种酷刑，即把肢体分裂，言及捺的写法如同将肢体撕裂时的发力状态。

战：行动，进行。"战而去"意即将毛笔运出去。

欲卷：欲，想要，希望和需要；卷：将东西弯曲回转裹成圆形。"战而去欲卷"可解释为：将毛笔运出去的同时，便又将毛笔弯曲回转书写成一个圆弧形。

复驻：在上句"去而卷"的停笔处"驻笔"。"驻"字作集中讲，即笔毫集中稍做停顿。"而去之"的"去"字与上一句的"去"字同义，去中带"卷"义。这句描述捺画写法的语句，用我们今天能够直观接受的语言便是写一个反向的"S"。

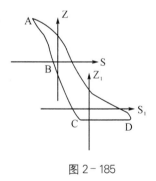

图 2-185

从毛笔运动轴心线轨迹来看，战而去欲卷，指捺画的 AO 线段部分，向右运笔，但毛笔走了一段向内的弧线，即"卷"，且在 O 点有"驻"之意。复驻而去之，指捺画的 $OO_1$ 线段部分，且在 $OO_1$ 线段上毛笔呈现"去"之意，如图 2-185 所示。

AB 段即欧阳询《八诀》中所描述的"上行一折"。

BC 段即欧阳询《八诀》中所描述的"下行一折"。

CD 段即欧阳询《八诀》中所描述的"平出一折"。

O 点作为"上行一折"与"下行一折"的复驻驻点，即是笔毫由右上侧发力收回至毛笔向左方下侧发力的拐点，这一拐点是笔画线条曲率变化和毛笔作用力发生变化的分界点，也是前文所说的由"卷"到"驻"变化的一个阶段节点。在这一节点上，毛

笔由笔毫的右上侧发力方向逐渐回归到铅垂向下的方向，再由这一节点蓄势调整笔锋，由 AB 段笔毫在右上侧发力变化为笔毫的左下侧发力使毛笔运动至 C 点，完成捺画的"下行一折"。当毛笔运动到 C 点时，毛笔作用力方向由笔毫的左下侧发力方向调整笔锋，使毛笔的作用力方向变为水平向右，变成捺画的收笔动作（即 CD 段"平出一折"）。

趯笔战行，翻笔转下，而出笔磔之。

趯：作行和趑讲，意即行走和跑动的声音。

趯笔：作开始动笔讲。

战：作进行和开始讲，此处的"战"含有小心谨慎的意思。

战行：意即捺画的开始需要缓慢、谨慎地下笔运行。

翻笔转下：由两个动作阶段组成，"翻笔"是指在趯笔战行的基础之上翻笔，"翻"字除了表示动作之外，还含有作用力的方向问题，怎么"翻"？向什么方向翻？"翻笔"这一动作阶段所述为欧阳询《八诀》之"上行一折"；"转下"所表达的是在"翻笔"之后的"转"和"下"。"转"有回旋、回转之意，意即回旋、回转到"趯笔战行"的方向，"下"即捺画运动的下端，"转下"这一动作阶段所述为欧阳询《八诀》之"下行一折"。

出笔磔之：指捺画的最后一个动作阶段，即将毛笔运出去，并形成"磔"的效果，"出笔磔之"这一动作阶段所述为欧阳询《八诀》之"平出一折"的动作要领。

右送之波皆名磔，右揭其腕，逐势紧趯，傍笔迅磔，尽势轻揭而潜收，在劲迅得之。

波：指波浪，此处作起伏讲，意即有升和降的两个行为动作。

揭：本意为把盖在上面的东西拿起。这里作提起讲。"右揭其腕"意即向右将手腕提起。

逐势：逐，本意为追赶。这里作根据讲。"逐势"意即根据笔画的形态和趋势。

趯：紧，本意为物体受外力作用变得固定和牢固。这里作"缓慢用力"讲。"紧趯"意即将行笔的作用力收紧，缓慢用力地

运笔。

傍笔：傍，本意作靠近、临近解释。这里作侧面讲。"傍笔"为古汉语中常见的倒装句，"傍笔"为"笔傍"，意即用毛笔的侧面去产生作用力。

迅磔：迅，本意作迅速、快速解释。这里作短距离范围讲，表示在短距离范围内完成"磔"画的动作。如作"迅速"讲，则下一句的"潜收"将与此句之"迅"产生理解上的冲突。

尽势：尽，本意作全、完、完成讲。这里作观察、心中有数讲。"尽势"意即对捺画的整体状态心中有数。

轻揭：意即用力缓慢轻轻地将毛笔向上提起。

潜收：潜，本意作秘密地和隐藏不露在表面解释。这里表示程度，作"深"讲。结合上一句"迅磔"之意，"潜收"意即在短距离范围内，将毛笔铺开的"潜（深）"收起，直至笔毫离开纸面达到"收"的目的。

在劲：在，本意作存在和留在解释。这里作存在、具有。"在劲"意即保持力的作用程度讲。

迅得：迅，本意为迅速、快捷。"迅得"即为毛笔在短距离范围内迅捷地完成收笔动作。

夫磔法笔锋须趯，势欲险而涩，得势而轻揭暗收存势，候其势尽而磔之。

须趯：须，本意为须要、应该、注意之义。趯，按《中华大字典》注音释义，从"赵"、从"趑"。趑的释义一是侧行，《诗》曰：谓地盖厚，不敢不趑。段注：侧行者，谨畏也。《毛诗》注：踖，累足也。二是按《龙龛手鉴》注：盗行，盖亦畏人之意。以字会意可解释为：书写捺画运笔时须如同盗贼行走一般，侧着身趱着脚足，畏首畏尾走出曲线一般的行动轨迹。

险涩：险，本意为地势险恶不容易通过的地方；涩，本意为阻力巨大不流畅。此句言及捺画应该书写出险峻的气势，行笔用法应该如同"盗行"一样的缓慢。

得势：得到了捺画险峻的气势。

暗收：与上句"潜收"同义。

存势：保持住这种险峻的气势。

候其：观察捺画的整体状态。

势尽：已经书写出捺画的这个气势状态。

磔之：完成"平出一折"收起毛笔完成捺的书写动作。

在对基本笔画捺画的原理分析之前，从历史上遗留下的书法技法论著中，我们不难发现几大问题。

其一，由于汉字造字原理的缘故，会出现一字多义、多字一义的现象，特别是在表述行为动作方面的字词，虽然使语言表达更为丰富多彩，但使阅读者对其要义的理解也呈现出模棱两可、含糊不清的现象。

其二，不同书家对同一动作要领的文字表达方式和语言组织方式不同，以及不同书家对文字和语言的驾驭能力和对书法本质的领悟能力、对技法的参悟程度不同。因此给我们今人留下浩若烟海的书论著说。人们固多觉得有其必然的道理和合理之处，但要准确地理解其含义，又使人们四顾茫然。

其三，在中华文明发展过程中，汉字及其读音经历了几次大的变革，今人欲较为准确地把握前人的论著及思想，除了提升自身的学识功底之外，仍需借助一些辅助的工具文献书籍，增强传播的能力，缩短传播的路径。

其四，前人在论述技术和方法层面上应用的是文学式的表达方式，其语境和阐述内容的手法与今人对事物的理解存在一定的差异。也许前人的论述是在表达技术层面的问题，而我们在阅读理解上更多将其视为艺术层面的规范。现在，在论及书法艺术性时，或许我们又将其视为技法密钥进行形而上的解读。这一错位现象和文字变革的历史相关，同时也与我们日常书写工具的改变休戚相关。书写工具的改变，客观上更加提高了汉字的社会交流功能，淡化了汉字的书写性。这一客观现象一方面提高了社会整体效率，另一方面也使汉字独有的书写艺术性离我们越来越远，在理解前人有关汉字书写艺术性的文章语境上，现代人或多或少会出现较难同频共振、心神相通的客观事实。

其五，随着社会生产力的发展和科学技术的进步，人们在满

足日常生活需要的同时，进而对精神文化的诉求愈加强烈。书法作为中华民族传统文化的精髓和传播载体，自然而然地成为人们追逐的精神享受媒介。因此，中国书法在以表意为核心的方块字世界范围内拥有广大的群体基础，一方面人们以此为修身养性的社会活动，另一方面也将其视为"横平竖直""字正腔圆"的立身处世哲学。随着其他学科的介入（如教育学和心理学），人们发现学习书法对少儿的专注性和自律性培养具有特殊的功能作用。因此，国人作为占全球人口总量的1/4使用汉语言的群体，潜在的书法爱好者的数量是巨大的。

其六，书法的学科性，书法的学科性即书法的专业性，书法的专业性指其书法内涵所涉及的相关内容的专业性，而不是指社会职业分工范围的专业性。要讲清楚书法的专业性所涉及的内容，必须首先讲明白什么是书法，只有将书法是什么说清楚了，才能明白构成它的要素为什么是这些，而不是其他的内容。中国社会科学院语言研究所 2016 年编辑出版的《现代汉语词典》对书法的解释为：文字的书写艺术，特指用毛笔写汉字的艺术。这一解释的核心词是"汉字""毛笔""书写""艺术"，这些核心词汇中"汉字"和"毛笔"是特指和固化的内涵，没有任何争议和讨论的余地；"书写"在名词解释中"特指用毛笔写汉字"，那么"用毛笔写汉字"写到什么程度才能叫书法呢？答案是"用毛笔写汉字"达到"艺术"的范畴则称为"书法"。那么什么是艺术？同版《现代汉语词典》将艺术的解释为三个方面：第一，用形象来反映现实但比现实有典型性的社会意识形态，包括文字、绘画、雕塑、建筑、音乐、舞蹈、戏剧、电影、曲艺等。第二，指富有创造性的方式、方法，如领导艺术。第三，形状或方式独特且具有美感。如：这棵松树的样子挺艺术。另外，1958 年新知识出版社出版的《新知识词典》对艺术的解释为：艺术是一种社会现象，也是社会意识形态之一，属于上层建筑的范畴。它和其他社会意识形态（科学、哲学等）不同的地方在于，它不是以概念而是以形象来反映现实。

综上所述，艺术是某一群体或某一阶层的意识形态通过某一

形象的东西来反映某一阶段和时期的社会现实，其目的是反映社会和人的生活和情趣，并以此为手段去感染同化更广泛的群体，使人们从这一生动的艺术形象认识社会生活和社会活动，并在这一潜移默化中影响其思想，激发其情感，培养其对善恶的评判标准。如何保障"用毛笔写汉字"书写出来的汉字属于"艺术范畴"呢？这就要回到书法本身的名词概念，书法的"书"字作书写讲，而"法"字是这一词组的核心词，按《现代汉语词典》解释为：方法、方式、标准、仿效和效法。所谓的"法"更深层次的诠释为：法的古体字最早见于西周金文，是汉语通用规范一级汉字。"法"的本意是法律、法令，它的含义古今变化不大，在古代有时特指刑法，后来由"法律"层面引申出"标准""准则"和"方法"等义。由于可以推演出书法之"法"是汉字构成方法准则和书写方法规范总称，至于"书写方法"便是整个中国书法史遗留至今的碑、帖、简、帛、鼎等文字内容。因此，笔者将书法的学科定义为：书法是以汉字构成为准则的约定俗成书写方法的学问和艺术。

由此定义出发引申出书法作为一门学科应该以文字学、语言学、中国文化史、考古学、笔法原理等作为专业基础，以古代汉语、汉语语言史、中国哲学史、音韵学、美学作为学科基础，以中国书法史、碑学帖学、中国书法理论史、书法批判史、书法教育史为专业体系的核心。唯有拥有如此的知识体系，便可以谈得上进入了书法的学科体系，脱离了书法的广义性阶段。

书法的艺术性：纵观整个中国书法史，书法的艺术性更多表现为书法者的人文精神。所谓人文精神，广义地讲就是人类自己创造出来的文化。人文指人类社会的各种文化现象（《辞海》）。溯其根源，人文一词最早出现在《易经》贲卦的彖辞：刚柔交错，天文也。文明以止，人文也。观乎天文以察时变，观乎人文以化成天下。北宋理学家程颐（与其弟程颢同学于周敦颐，共创"洛学"，为理学奠定了基础，世称"二程"）定义为：人文，人之道也。观人文以教化天下。这里程朱理学所指的"人文"是指人的传统属性，强调人文性是属于人类文化中的先进部分和核心

内容，亦指人类先进的价值观和规范性，它集中体现为重视人、尊重人、关心人、爱护人，也就是重视人的文化，其目的便是"观乎人文以化成天下"，以及"观人文以教化天下"。所以，书法的艺术性首先表现为书写者是否具有"教化天下"的人文性，其次是作者高超的书写技巧和汉字构成意趣是不是具有以"教化天下"的传承性和启示性，以及给予人们审美的愉悦性和精神快感。

上述书法的艺术性内容仅为概念和观念上的认识表述，放在中国文化史长河里去衡量，儒、道两家的思想观念一直贯穿着整个中国书法史。在儒家看来，万物皆有其先后顺序，世间皆有其学问梯次，处在认知的顶层乃是"道"，"道"便是最大彻大悟的真理，只能通过循序渐进的学习才有可能领悟到它的真谛，这也是孔子表述为"志于道，据于德，依于仁，游于艺"的儒家思想原则；而道家的观点则认为"道"客观存在于事物发展过程本身之中，无论你是否看见，它都客观地存在于那里，只要顺其本性，便能轻风拂面，御形于物，进入"道"的境界，这也是老庄言及的"技进乎道"。

自《永字八法详说》开始，书家根据汉字的社会交流属性自汉字书写的艺术性，把书法分为广义性、学科性和艺术性的三个阶段，并建立"横""竖""撇"的原理理论，其目的就是努力将笔法的"技"与原理的"道"合二为一，用道家传统的话说即"道法自然"，用现代学术语言则是书法笔法有其自身的内在变化规律，这一规律有其自身的逻辑关系和学术体系，将这一规律从传统的经验式、感悟式表述中升华为系统性、逻辑性和科学性的笔法原理体系。这一原理体系将充分展现人的主观能动性，打破传统"师承相授"模式的藩篱，以及这一模式下"师"的局限性，摒弃不尽如人意的因素；以科学的原理体系建立起书法这门学问的专业基础理论，在传承书论的基础上，根据原理一览中国书法的历史全貌且能主观能动地亲历而为之。

下面将分析基本笔画捺画的原理。

捺画的起笔：基本笔画捺画的起笔角度与水平轴正向成向右

下 45°角，以手腕为支撑点，在保持手掌位置相对静止的前提下，以拇指和食指保持毛笔的稳定平衡，无名指和小指向左上 45°方向推动笔杆发力，中指向右下反方向作用保持与无名指和小指向左上 45°作用力的平衡，食指第一关节和第二关节作用于毛笔右上侧，形成支撑力，与拇指向右上的作用力相平衡。笔尖轻盈地向左上 45°划过，但不留下笔墨痕迹，即在纸面之上空划过，当笔尖到达左上 45°最高点时，中指与无名指和小指的作用力达到平衡，毛笔处于静止停顿状态，保持该位置不变，此点将成为下一个"运笔"动作的起点始点，如图 2－186 所示。

（虚线表示未在纸面形成墨迹）

图 2－186

　　起笔动作较为轻盈，轻盈意指毛笔运动距离短。中指向右下反方向作用力与无名指和小指向左上 45°的作用力差值较小，运动速度均匀缓慢。起笔动作的快慢（即起笔完成时间）由毛笔向左上 45°发力开始到笔尖到达上止点的距离，以及中指与无名指和小指作用力的差值大小决定，距离越短、作用力差值越大，则起笔所用的时间越短；反之则越大。这一逆锋起笔的动作，除了满足"逆入平出"的藏锋书写要求外，也是保证毛笔运动平衡和稳定的重要动作方法。捺的基本笔画起笔为露锋起笔，即是人们常说的"空中起笔"。这一动作在行、草书中较为常用，故而将露锋起笔确定为捺的基本笔画，其目的是考虑基本笔画对书体多样性的兼容性，为基本笔画练习完成后选择书写不同类型的法帖做笔法上的准备，如图 2－187 所示。

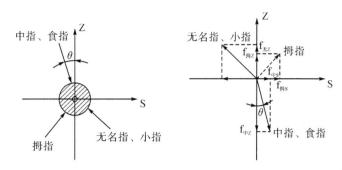

图 2 - 187

当无名指和小指在水平方向的分力大于拇指加上中指和食指在水平方向的分力时。即：

（无名指＋小指）$_S$ － （拇指＋中指＋食指）$_S$ ＞0

即：$f_{无S}$ － （$f_{拇S}$ ＋ $f_{食S}$）＞0

此时毛笔则向水平向右移动。

当无名指和小指在竖直方向的分力加上拇指在竖直方向的分力大于中指和食指在竖直方向的分力时。即：

（无名指＋小指＋拇指）$_Z$ － （中指＋食指）$_Z$ ＞0

即：（$f_{无Z}$ ＋ $f_{拇Z}$）－ $f_{中Z}$ ＞0

此时毛笔则向竖直向上移动。

这两个方向的分力合成便是毛笔向左上方移动的保障。

即毛笔向左上方移动必须满足以下两个条件：

（无名指＋小指）$_S$ － （拇指＋中指＋食指）$_S$ ＞0

（无名指＋小指＋拇指）$_Z$ － （中指＋食指）$_Z$ ＞0

即满足：

$f_{无S}$ － （$f_{拇S}$ ＋ $f_{中S}$）＞0

（$f_{无Z}$ ＋ $f_{拇Z}$）－ $f_{中Z}$ ＞0

如果需要达成起笔动作向左上 45°，则必须满足：

（无名指＋小指）$_S$ － （拇指＋中指＋食指）$_S$ ＝ （无名指＋小指＋拇指）$_Z$ － （中指＋食指）$_Z$

即：

$f_{无S}$ － （$f_{拇S}$ ＋ $f_{中S}$）＝ （$f_{无Z}$ ＋ $f_{拇Z}$）－ $f_{中Z}$

如果起笔动作的角度大于左上 45°，则必须满足：

$\{$（无名指＋小指）$_s$－（拇指＋中指＋食指）$_s\}$ ＞ $\{$（无名指＋小指＋拇指）$_z$－（中指＋食指）$_z\}$

即：

$$\{f_{无S}-(f_{拇S}+f_{中S})\} > \{(f_{无Z}+f_{拇Z})-f_{中Z}\}$$

如果起笔动作的角度小于左上 45°，则必须满足：

$\{$（无名指＋小指）$_s$－（拇指＋中指＋食指）$_s\}$ ＜ $\{$（无名指＋小指＋拇指）$_z$－（中指＋食指）$_z\}$

即：

$$\{f_{无S}-(f_{拇S}+f_{中S})\} < \{(f_{无Z}+f_{拇Z})-f_{中Z}\}$$

毛笔运动的轨迹是在作用力的驱使下得以实现的，对毛笔运动过程作用力的分析是直观理解和学习中国书法笔法的途径之一，用作用力的矢量性原理建立起来的中国书法笔法体系是具有原理性和科学性的。当然，我们在实际书写时不可能在书写的五个指头上或在我们的手腕上加装一个测力计，然后看着测力计来进行书写，如果这样去理解作用力的矢量性，建立起来的笔法原理会是机械的、片面的和不科学的。以力的矢量性建立起来的中国书法笔法原理是以作用力为核心，分析毛笔运动的全过程，它从理论和原理上分析了笔画形成的原因，以及笔画变化的内在规律性，它揭示了笔法变化的内在逻辑关系和变化规律。若将中国书法对笔法的相关传统论述拿出来进行分析，可以说无一例外地都涉及对力的描述，只是前人无法将"力"这个东西说明白，因而只是借用人们日常生活出现的相关事物进行比喻以形象原理描述毛笔运动过程中的作用力罢了。因此，用力的矢量性原理建立的中国书法笔法原理，是用现代自然科学体系对中国书法的继承和发展，这一原理是在已有的笔法基础之上对其进行的科学整理和系统的完善，使其具有系统性、逻辑性和科学性，使人们通过对原理的学习掌握，可以能动地学习书法、认识书法、分析书法、欣赏书法，并在新的历史阶段发扬中国书法。下面继续讲解如何用这一原理来学习基本笔画捺画。

捺画的运笔：所谓运笔即是在作用力的驱使下将毛笔从其一位置移动到下一位置的过程。

　　根据捺画书写时的运动全貌，我们仍将捺画分成三个部分来分析作用力的作用过程，一是笔画向右外凸过程，即 AB 段；二是笔画向内凹过程，即 BC 段；三是作用力向右水平方作用过程，即 CD 段，如图 2－188 所示。

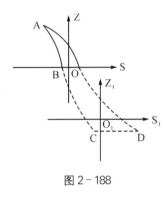

图 2－188

　　AB 段：在捺画起笔动作完成后，笔尖在手指和手腕向右下的作用力作用下接触纸面，形成 A 点尖锐笔痕，这一尖锐的笔痕形状与笔锋形状相似，因此我们习惯形象地称其为"露锋"笔画。这一露锋笔画在书法行书和草书中常常被用到，它给人的视觉效果是活跃和生动，使笔画线条具有跳跃性和张弛力。在笔尖接触纸面后，毛笔在 C 轴方向受手腕向下作用力的作用，笔毫逐渐铺开，形成逐渐变宽的笔画痕迹；笔毫中心在手指和手腕的控制下，走过一个向右倾斜的圆弧；同时利用食指和中指在笔毫上边缘发力，使 AB 段笔画右侧轮廓弯度大于 AB 段笔画左侧轮廓弯度，如图 2－189 所示。

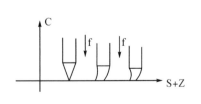

图 2－189

捺画上行第一段（AB）"五指三力"的作用力分析如图 2—190 所示。

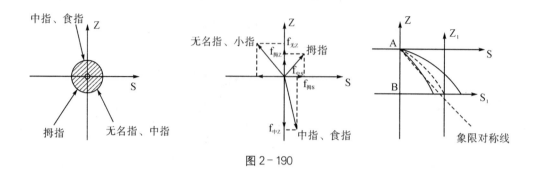

图 2－190

当毛笔向右下方运动时，食指和中指的发力方向是在第Ⅳ象限与水平方向 S 轴形成的一个夹角 θ 的方向，即捺画虚拟中心线切线方向与 S 轴正向形成的夹角，并且随着捺画的运动展开，这个夹角 θ 随着笔画的运动也在发生变化，直至到达 90°形成捺画 AB 段与 BC 的拐点，完成捺画 AB 段的书写。拇指在水平正向产生的分力 $f_{拇S}$ 与中指和食指在水平正向产生的分力 $f_{中S}$ 是促使毛笔向右运动的作用力。而无名指和小指在水平方向产生的分力 $f_{无S}$ 是阻止毛笔向右运动的反向作用力；中指和食指在竖直向下方向的分力 $f_{中Z}$ 是促使毛笔向下运动的作用力，而无名指和小指、以及拇指在竖直向上方向的分力 $f_{无Z}$ 和 $f_{拇Z}$ 是阻止毛笔向下运动的反向作用力。作用力和反作用力的变化决定着毛笔的运动轨迹，影响着毛笔运动所书写出来的墨迹效果。现就它们之间的作用力大小变化作分析。

（1）当中指和食指，以及拇指在水平正向的分力（$f_{中S}$＋$f_{拇S}$）等于无名指和小指在水平反向的分力 $f_{无S}$ 时。

即：

$f_{中S}＋f_{拇S}＝f_{无S}$

此时，毛笔在水平方向是静止不动的。

（2）当无名指和小指以及拇指在竖直向上方向的分力（$f_{无S}$＋$f_{拇S}$）等于中指和食指在竖直向下方向的分力 $f_{中Z}$ 时。

即：

$$f_{无S}+f_{拇S}=f_{中Z时}$$

此时毛笔在水平方向是静止不动的。

（3）当中指和食指加上拇指在水平正向的分力 $f_{中S}+f_{拇S}$ 大于无名指和小指在水平反方向的分力 $f_{无S}$，且中指和食指在竖直向下方向的分力 $f_{中Z}$ 等于拇指加上无名指和小指在竖直向上方向的分力 $f_{拇Z}+f_{无Z}$ 时。

即：

$$f_{中S}+f_{拇S}>f_{无S}$$

$$f_{中Z}=f_{拇Z}+f_{无Z}$$

此时，毛笔在在竖直方向上保持作用力的平衡，毛笔在 $f_{中S}+f_{拇S}>f_{无S}$ 的作用力作用下，沿着 S 轴做水平向右的运动。横画运笔过程原理就是在这组作用力作用下运笔产生移动轨迹，这一运动轨迹是一条向右的直线。毛笔运笔速度的快慢由（$f_{中S}+f_{拇S}$）与 $f_{无S}$ 的差值大小决定，（$f_{中S}+f_{拇S}$）$-f_{无S}=\sigma$，$\sigma$ 的值越大，毛笔的运动速度越快；$\sigma$ 的值越小，毛笔的运动速度越慢。因此 $f_{无S}$ 是阻止毛笔水平向右运动的阻力，它是平衡毛笔运动书写快慢的反向作用力。当然，毛笔与纸张之间也存在着摩擦阻力，阻止毛笔的运动；墨汁作为介质，其浓稠清淡程度也决定着摩擦阻力的大小，纸张表面的粗糙程度也影响着书写时摩擦阻力的大小。但是，我们一直在分析作用力和反作用力时没有去分析它，其原因有几个方面。其一，作为笔法原理，我们对笔法的定义是：控制毛笔规律运动的方法。因此，我们只针对毛笔的控制作用力进行阐述和分析。其二，只要毛笔发生书写运动，客观上就存在毛笔和纸之间的摩擦力，且作用的方向与毛笔运动方向相反。因此它的作用力和作用方向是书写时的伴生物，我们不进行笔法方面的论述。

（4）当无名指和小指在水平左方向上的分力 $f_{无S}$ 等于拇指加上中指和食指在水平右方向上的分力（$f_{中S}+f_{拇S}$），且中指和食指在竖直向下方向的分力 $f_{中Z}$ 大于无名指和小指加上拇指在竖直向上方向的分力（$f_{无Z}+f_{拇Z}$）时。即：

$$f_{无S}=f_{中S}+f_{拇S}$$

$f_{中Z} > f_{无Z} + f_{拇Z}$

此时，毛笔在 $f_{无S} = f_{中S} + f_{拇S}$ 的平衡力作用下保持水平 S 轴方向上不动，毛笔在 $f_{中Z}$ 的作用下向竖直向下运动，而 $f_{无Z} + f_{拇Z}$ 则承担起阻止毛笔向下运动的任务。毛笔竖直向下运动的快慢由 $f_{中Z}$ 与 $(f_{无Z} + f_{拇Z})$ 的差值大小决定。即 $f_{中Z} - (f_{无Z} + f_{拇Z}) = \sigma$，$\sigma$ 的值越大，则毛笔运动的速度越快；$\sigma$ 的值越小，则毛笔运动的速度越慢。

（5）捺画是向第 Ⅳ 象限运动的右下圆弧笔画，因此，在保障右向的作用力 $f_{中S} + f_{拇S} > f_{无S}$ 的同时，竖直向下的作用力 $f_{中Z}$ 也应大于 $f_{无Z}$ 和 $f_{拇Z}$ 的作用力。即：

$f_{中S} + f_{拇S} > f_{无S}$

$f_{中Z} > f_{无Z} + f_{拇Z}$

此时，毛笔便向右下第四象限运动。

当 $(f_{中S} + f_{拇S}) - f_{无S} = f_{中Z} - (f_{无Z} + f_{拇Z})$ 时，我们书写出来的捺将沿着第 Ⅳ 象限对称中心线展开，形成直捺的笔画，如图 2-191 所示。

图 2-191

在捺画的对称中心线上任取两点 $\sigma_1$ 和 $\sigma_2$，如图 2-192 所示。

图 2-192

a：当 $\sigma_{1S}=\sigma_{1Z}$；$\sigma_{2S}=\sigma_{2Z}$ 时，即 $\sigma_{1Z}/\sigma_{1S}=\sigma_{2Z}/\sigma_{2S}=1$ 时，所书捺的对称中心线便是第Ⅳ象限对称中心线。

b：当 $\sigma_{1Z}/\sigma_{1S}=\sigma_{2Z}/\sigma_{2S}>1$ 时，即所书捺的对称中心线在象限对称中心线与竖直轴 Z 的下方区域之间变化，如图 2—193 所示。

图 2－193

c：当 $\sigma_{1Z}/\sigma_{1S}=\sigma_{2Z}/\sigma_{2S}<1$ 时，则所书捺的对称中心线在象限对称中心线与水平轴 S 右方的区域之间变化，如图 2—194 所示。

图 2－194

（6）捺画的弧度书写原理。上述 5 点均是笔画在第Ⅳ限做直线运动的情况，虽然我们在流传下来的碑帖中能够看到在汉字的结构中，汉字右下结构无论笔画的长短，还是倾斜程度的大小都有将捺画写成直线运动状态的情况发生，但是捺画更多还是以曲线状态存在于汉字结构之中，因此，我们有必要对捺画的曲线构成进行原理性的分析。

a：当 $\sigma_{1Z}/\sigma_{1S}<\sigma_{2Z}/\sigma_{2S}<1$ 时，笔画在第Ⅳ象限对称线上部分做曲线运动，如图 2-195 所示。

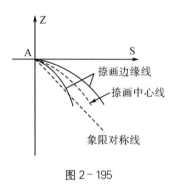

图 2-195

b：当 $\sigma_{1Z}/\sigma_{1S}<\sigma_{2Z}/\sigma_{2S}=1$ 时，捺画中心线与第Ⅳ象限对称中心线相交时，捺画完成上行一段到达拐点，如图 2-196 所示。

图 2-196

在实际书写过程中，也存在捺画仅在象限对称中心线上部完成的笔画现象，如"季"字的捺画通常书写为短的反向捺，为下部结构"子"的长横留出视觉空间，此处的反捺在书写时尽量处理在象限对称中心线上部，在对称中心线下部留出视觉空白，使"季"字的结构舒朗和透气。

c：当 $\sigma_{1Z}/\sigma_{1S}>\sigma_{2Z}/\sigma_{2S}>1$ 时，捺画中心线在第Ⅳ象限对称线下部做曲线运动，如图 2-197 所示。

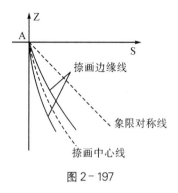

图 2－197

d：由上述分析可以得之，基本笔画的捺在上行一段运动到拐点，即 $\delta z/\delta s=1$ 时，由上行一段的弧度规律 $\sigma_{1z}/\sigma_{1s}<\sigma_{2z}/\sigma_{2s}<1$，通过拐点 $\delta z/\delta s=1$ 的运动方向调整，和毛笔运动作用力方向的变化，变化至下行一段 $\delta_{1z}/\delta_{1s}>\delta_{2z}/\delta_{2s}>1$，完成基本笔画捺画反向"S"形线条的书写，如图 2－198 所示。

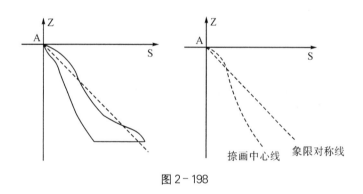

图 2－198

在捺画下行一段，毛笔向左下方运动时，其主要驱使毛笔沿左下方运动的作用力在笔毫的左上方，如图 2－199 所示，其余的作用力可以视为从动力，或者辅助力，它们分别是保持毛笔在运动过程中的平衡，以及阻止毛笔向左下方运动的反向作用力。

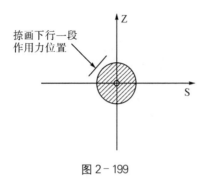

图 2－199

捺画的收笔：当毛笔运动至下行一段终点时，其运动趋势仍然是向右下运动，也就是毛笔的作用力方向仍然向右下方。因此，由下行一段向右下的作用力改变至向水平方向的平出作用力，其作用力方向发生了一个角度上的变化，也就是说在这一点上我们需要调整作用力的方向，俗称"调锋"。调锋大致分为三类：一是笔画构成要领中的原理性动作，如"挡"笔；二是笔画转折之处发生的运笔方向的改变，如转动笔管的动作；三是笔画在运动过程中发生的波伏起承，如"S"形的横、竖等。捺画的平出一段属于第三种情况，当笔势向右下的作用力方向更靠近向右时，下行一段结束点 C 点只是作为驻点，无须调锋便可以平出收笔；当笔势向右下的作用力方向更靠近竖直轴 S 方向时，向右平出的角度变化加大，此时需要毛笔以 C 点的笔腹下止点为基准点，向上返回调锋，将手指和手腕的发力方向调整至向右平出的运动方向，笔腹下行重新回到下行一段的笔腹下止点，经这一下止点作为基准点使毛笔向右运动完成平出一段的收笔过程。基本笔画的捺在平出一段收笔时，笔毫的上下两侧以毛笔的下边缘为基准做直线运动，毛笔的上侧边缘向下侧边缘方向逐渐靠近，直至两侧边缘线交会在以下侧边缘线为基准的直线上，如图 2－200 所示。

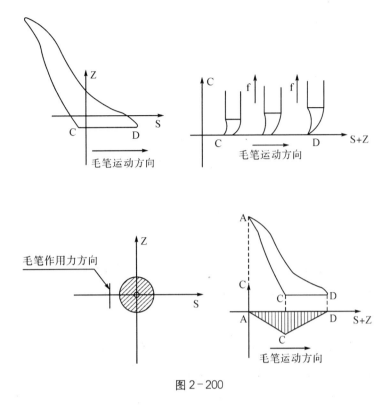

图 2－200

　　在书写活动中，藏头起笔的捺（黄自元称其为方头捺）也是比较常见的，之所以没有将其归为基本笔画有几层考虑：一是在横的基本笔画中已经较为详细地阐述了起笔动作的原理，如果将藏头的捺作为基本笔画进行分析，势必雷同；二是作为露锋书写方法，不仅在楷法里面存在，在行、草书里也是普遍存在，将露锋捺作为基本笔画进行原理分析，其兼容性更大，更具有普遍的指导意义，如图 2－201 所示。

图 2－201

藏头捺的上行一段多了一个横画的起笔动作，如图 2—202 所示。

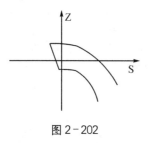

图 2—202

起笔完成以后，不是水平方向在运笔，而是向右下方第Ⅳ象限运笔。因此，在书写藏头捺时，起笔的挡笔动作相较于横画的挡笔动作，其角度相对较小一些。

"走之底"的笔画也归入捺画类别，黄自元称之为"长捺"，相对准确的称谓应该是"卧底长捺"。将"长捺"的方位确定在字的最下部，以区分于其他"写得较长的捺"，如图 2—203 所示。

图 2—203

卧底长捺的上行一段也多了一个横画的起笔动作，如图 2—204 所示。

图 2—204

由图中可知，当横画的起笔动作完成后，毛笔的运动方向是左上发生起笔运动，然后再调头向右下运动。因此，在书写卧底长捺时，起笔的挡笔动作相较于横画的挡笔动作角度更大，是向右上方第Ⅰ象限位置在挡笔，当毛笔上行走过一段弧形之后，调整笔锋向右下捺的书写方向运笔。由于此捺为"卧"，因此，书写此捺时毛笔在第Ⅳ象限对称中心线上部，与水平轴 S 轴接近的区域运动。

反向捺：黄自元称之为"直反捺"，顾名思义就是将捺画反过来书写，如图 2—205 所示。

图 2 - 205

反向捺的书写与捺画的基本笔画书写原理一样，其作用力的方向根据反向捺的笔画轮廓线的变化而发生变化，其原理是一样的。

圆笔捺画：圆笔捺画普遍存在于隶、篆书体之中（如图 2—206 所示）。

篆书

隶书

图 2 - 206

从图 2—206 中可以看出，圆笔篆书捺画的运笔均是均匀的中锋行笔，在运笔过程中毛笔始终保持在 C 轴方向，不发生作用力的变化，只是发生运笔方向上的改变。而这种方向的改变也是保持在圆弧状态下毛笔运动轨迹上的变化。其原理可参考在 C 轴方向不产生作用力的笔画。可以概述为毛笔在垂直于纸面的 C 轴方向不发生位移，在此方向毛笔未受到变化的作用力，其笔画线条是一条均匀的圆弧轨迹。在圆笔捺画的线段上任取三点（如图 2—207 所示），其线条的外侧边缘线到内侧边缘线的距离 $\sigma$，$\sigma = \sigma_1 = \sigma_2$，这一现象说明毛笔在运动过程中，手腕和手臂在垂直于纸面的 C 轴方向没有产生作用力，毛笔是在纸面上发生均匀的运动。

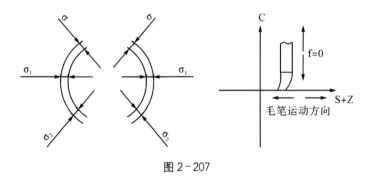

图 2—207

圆笔捺画的收笔原理与横画和竖画圆笔收笔原理相同，只是收笔的起始方位和角度需要根据笔画所处的位置作出相应的作用力方向变化。在书写中，圆笔捺画收笔时，可以根据毛笔蓄墨量的情况以及书写者书写的风格，在运笔到需要的位置后稍作停顿，然后直接将笔收起。这种方法是将墨汁在宣纸上的浸润效果结合起来，以期达到圆笔不同的收笔效果。

圆笔隶书捺画较之篆书捺画原理构成上存在较多的变化，同时其结构上也存在着诸多变化，如列举中的"恶"字，其结构将心字的卧钩书写成长捺以示隶书的结字安排。隶书捺画除了在垂直于纸面的 C 轴方向发生作用力的上下起伏变化外，在以笔画中心线为基准的情况下，也在发生向上偏移和向下偏移的作用力变

化。圆笔隶书捺画线条的粗细变化即是在腕和臂的作用力作用下，由垂直于纸面的 C 轴方向作用力大小决定的，沿 C 轴向下产生的作用力使笔画线条变粗，沿 C 轴向上产生的作用力使笔画的线条变细。在手指和手腕的作用下，线条沿着笔画的中心线可以发生向上偏移和向下偏移的情况，所呈现出来的线条运动轨迹是具有曲线弧度的。至于这种上下起伏和弧度曲线的构成组合符不符合书写的整体美感，需要向前人学习，临其字帖，掌握其规律，加强实践探索的事情。学习书法之所以要临帖，就是最直接地借鉴经过历史沉淀被人们认可其具有美感的东西，通过临帖掌握这种美的内在规律性，以"中得心源"开始，以期达到"外师造化"目的。

圆笔隶书捺画收笔呈现出较多的方式，有逐渐放笔，然后转弯发生运笔方向变化再顿笔收起的情况，也有圆弧转动收笔的情况，还有顿笔后改变方向再挑起笔等情况，如图 2—208 所示。

图 2－208

我们以较为普遍和典型的圆笔捺画（图 2—209）作为分析案例。

图 2－209

案例捺中的起笔和运笔过程在基本笔画捺中已经作过论述，在此只取收笔部分作分析。以捺画收笔时上侧轮廓线圆弧为基准，以该轮廓圆弧的圆心作为基准点，并从圆心作三条线段将捺画收笔部分分割成两个部分，如图2-210所示。

图2-210

以笔画运动过程中作用力的变化对圆笔隶书捺的收笔过程进行力的作用分析。由上图可知，墨迹的上边缘线 CE 呈向上的圆弧状，下侧边缘线 AC 呈以 B 点为转折点的多边圆弧状态。当毛笔由左上向右下运动时，在 C 轴方向产生向下的作用力，捺画线条由细逐渐变粗，到达 A、E 点时，毛笔的上侧和下侧分别以 O 点为圆心运动至 B、D 两点，走过同一个弧度角，由于 ED 和 AB 的弧长不相等，毛笔的下侧边缘所走过的弧长 AB 要大于毛笔上侧边缘走过的弧长 ED。因此，毛笔在此段上除了围绕着 O 点作公转的前提下，毛笔自身也在作逆时针的自转（参考前面撇的原理分析）。其图解表达如图2-211所示。

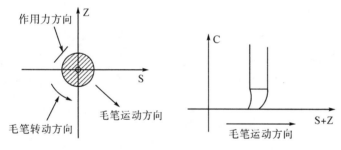

图2-211

当毛笔笔腹到达 B 点时，笔画上侧边缘线仍然在保持围绕圆心 O 点作圆弧运动，此时，笔腹沿右上逐渐收起，直到 C 点形成笔画上边缘圆弧轮廓和下边缘轮廓交会，完成笔毫的收集聚拢，达到圆笔捺画的收笔动作要求，它的作用力变化表现如图2-212所示。

方笔捺画：方笔笔画具有方圆兼备、长短飘逸、开合潇洒、收放率真等特点，北魏时期是其大放异彩之时，也是大量艺术作品丰富的时期。康有为在其《广艺舟双楫》中称南、北碑的

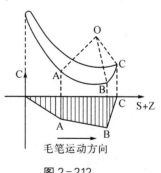

图2-212

十美分别为：一曰魄力雄强，二曰气象浑穆，三曰笔法跳跃，四曰点画峻厚，五曰意态奇逸，六曰精神飞动，七曰兴趣酣足，八曰骨法洞达，九曰结构天成，十曰血肉丰美。因此对这一时期笔法进行分析有助于全面地认识中国书法及历史的全貌。我们仍以北魏元桢墓志为列，如图 213 所示。

图 2-213

我们以具有典型特质且在笔画运动过程中作用力变化较为丰富的的方笔捺画（如图 2—214 所示），进行笔画作用力的分析。

图 2-214

通过对该笔画的观察可知，笔画的上边缘轮廓线是一条向下凸的弧线，下边缘轮廓线是一段向上凸起的弧线和一段向下凸起的弧线。下面将笔画分为三段进行作用力分析。如图 2—215 所示，笔画整体由 AB 段、BC 段和 CD 段组成。

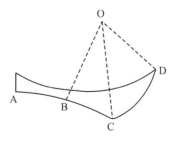

图 2-215

AB段：当A点挡笔，运笔向垂直于起笔方向运动时，笔腹逐渐向上微提形成笔画由起笔顿笔时的宽向运笔时的窄的运笔态势。在毛笔由A运动到B点时，毛笔达到微提的最大值，使A点到B点的线段形成由宽到窄的线条形质，如图2－216所示。

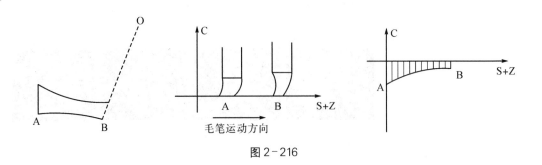

图2－216

在此AB段的书写过程中，首先确保方笔捺画的方笔起笔动作，即起笔的方向应与最终笔画的运动方向相垂直。挡笔的角度即是将要运笔的方向，运笔时毛笔在C轴方向存在向上提起的作用力，这一向上提起的作用力减小了毛笔与纸的接触面积，客观上小于起笔时顿笔的作用力，因此形成了方笔捺画在AB段由宽变窄的线条外观特征。驱使毛笔由左向右运动的作用力位于毛笔的左侧，如图2－217所示。

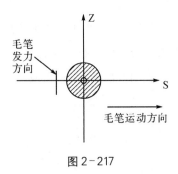

图2－217

BC段：当毛笔运动到B点时，毛笔在垂直于纸面的C轴方向向下产生作用力，笔毫逐渐铺开，笔画线条又由B点的窄逐渐放大，形成由窄至宽的线条质感。这一放宽过程是在保证笔画线

条上边缘轮廓沿着既定的方向延展的同时，笔腹下侧产生向下的作用力，形成一段向上凸起的圆弧轮廓线，直至到达笔画的拐点C处。因此拐点C是该笔画毛笔在C轴方向向下的最大作用力点，也是该笔画的最宽点，如图2－218所示。

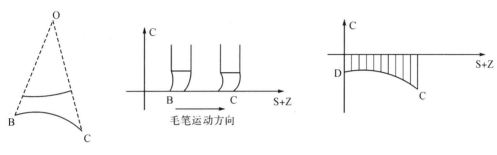

图 2-218

在此段书写过程中，保持笔画上边缘轮廓线在围绕O点作弧线运动的同时，下边缘轮廓线走了一个反向的圆弧轮廓线，除毛笔的发力部位是笔毫腹部下侧以外，在笔毫接近C点位置时，为保证笔毫能够顺利书写完成CD段，需要通过笔管的转动和手腕向内的扣压调整毛笔的笔锋，它的发力部位由毛笔运动过程中笔毫的下侧过渡到笔毫的右下侧（如图2－219所示），这一调整笔锋的动作可视为笔毫在BC段C点结束的同时，也完成了CD段C点的运笔准备工作。

图 2-219

CD段：当毛笔在C点调整完笔锋后，在保证捺画CD段上边缘轮廓线以O点为圆心作圆弧运动的同时，笔腹左下侧部位产生

向右上侧方向的作用力，形成笔画下边缘轮廓线与上边缘轮廓线同方向的圆弧线条，只不过它的弧度不一定是以 O 点为圆心的圆弧线段。在毛笔运动过程中作用力，方向由向下变为轻微向上提起，直到笔画上、下边缘轮廓线在 D 点交会，完成方笔撩画动作的全部书写过程。在 CD 段上，毛笔运动开始的发力点在笔腹的下侧，在运动过程中发力点过渡到了笔腹的左下侧方位，直到 D 点笔画收笔结束完成方笔撩画的书写，如图 2—220 所示。

图 2—220

该类方笔撩画整体作用力变化如图 2—221 所示。

图 2—221

捺画的基本笔画四个动作原理与横画和竖画的动作原理是一致的，捺画解决和承担起了汉字右下方位（第Ⅳ象限）的构成和布局，捺画在汉字构成中是比较活跃的笔画线条，也是汉字结构表达性情的重要因素，它的长短、粗细、角度、正反，以及笔画线条自身内部的变化，均为书写者提供了丰富的可选择性。我们在学习书写过程中，应反复揣摩书写时作用力大小和角度方位的变化带来的书写线条质感变化。通过对其原理的认识和掌握，从本质上认识掌握书写线条质感的变化原理所在，做到知其然亦知其所以然。在练习过程中，还应该注意以下几个方面。

（1）在书写时对笔画构成的要素，以及各要素之间相互衔接配合的连贯性、熟练性，做到心手相畅，意在笔先。在分析原理过程中，我们是从各要素的作用力角度出发的，而在书写过程中应从书写的流畅性来保证和体现原理性。

（2）捺画书写的目的性：在汉字结构上捺画负责汉字结构右下方位的结构功能。在手、指、腕对笔画做到控制的前提条件下，重点是要掌握毛笔向右下（第Ⅳ象限）发力的控制，以及通过捺画书写过程中训练对线条的作用力变化的控制能力。

（3）通过对捺画线条的长、短、粗、细、方、圆、正、反的认识，以及角度变化的动作原理的了解，对毛笔的发力特点和控制方法达到熟练掌握，观察和注意这些动作要素和作用力特点对线条质感变化的影响，从中找到符合自己审美情趣的要素和方法。

（4）在熟练捺的基本笔画的基础上，可以结合横、竖、撇的基本笔画一起进行复合的组字书写训练，对汉字结构安排进行初步的了解和学习。基本笔画的组合练习目的，一是练习原理动作要领，了解原理动作之间的相互关系；二是通过原理动作的相互配合，达到我们需要的线条质感和质量；三是巩固和加强前面的基本笔画，做到反复研习体会。基本笔画的练习最终是要服务于汉字书写的，对组字的练习，也会反过来作用于我们对基本笔画原理的认知，从而更加深入地参悟中国书法的精妙。在已经掌握横、竖、悬针、撇几个基本笔画的基础上，我们可以进行以下汉

字的书写训练：木、大、夭、禾、天、人、奉、夫、入等。同时，应在练习中将书写的汉字放入"米字格""田字格"或"九宫格"中，找到汉字在水平和竖直方向的中心与汉字的结构中心。揣摩汉字结构笔画与中心和汉字的结构关系，以及布局安排。掌握笔画的起、顿、挡、运、收的控制位置，提高控制作用力大小的能力、线条的结构位置安排能力，以及指、手、腕对毛笔的控制能力和目测能力，不断强化眼、脑、心、手的统一。

（5）通过这些练习，观察适合我们自身特性的手型发力特点，以及所书写出来的线条质感和韵味。其目的就是选择适应我们自身书写特性特点的法帖，加强针对性，提高适应性，完善兴趣性，明确目的性。第一本字帖的选择对提高我们学习兴趣，进入书法的大门至关重要。因此，应通过基本笔画的训练过程将其提炼出来。

6. 基本笔画原理　横折钩

横折钩：作为汉字包围结构的重要笔画，它承担起了汉字半包围结构的任务，同时横折钩在笔法中被称为"折法"，在传统的"永字八法"中，该笔画扮演了三个笔法的角色，即勒法、努法和趯法，如图 2-222 所示。

图 2-222

基本笔画横折钩是一个组合笔画，在笔画原理上由横的动作原理与竖的动作原理组合而成。在汉字书写过程中，我们随时随地都会面临字与字之间、笔画与笔画之意的转承和交接。组合笔画横折钩的介入，不单单是让我们明白此笔画的内部构成方法，

广义地讲，这一笔画的原理可以涵盖一个字之内的笔画交接，以及字与字之间的转承关系，尤其是在行、草书范围表现更为突出。我们时常以"气韵生动"这句话来描述某一作品，其中"气"这个要素便指的是笔法之意的转承和交接，而"韵"是指书写出来的线条状态是不是具有书法内涵的美感和韵味。

在前面的叙述里我们对汉字结构的竖向、横向、左下、右下笔画进行了原理阐述，着重完成了笔法构成和衍化的原理性分析。此处叙述的重点是横折钩组合笔画在汉字包围结构中笔法的衍化构成，核心是掌握横画收笔时的提笔、顿笔动作的角度变化对"折"的概念影响，以及竖画的起笔、顿笔动作与横画的提、顿的转换交接。我们通过这种横画的结束和竖画的开始，通过原理衔接将笔画动作按不同方位的变化进行交接，利用笔画的收和起动作原理，实现自然的转承和融合，完成笔画的关联书写。通过理解四个动作随着角度变化对横折钩形质变化的影响，以及四个动作要领之间的原理关系所构成的笔法内在关系，我们充分理解了作用力的方向及作用力的大小变化对线条变化丰富性和灵活性的影响，以及在书写中对汉字构成所起到的重要作用。所谓的原理就是具有普通意义的最基本的规律，同时具有普遍的指导意义的原理我们称之为科学原理。纵观前人对笔法技法的论著，无论是对技法本身的动作比喻，还是对呈现的线条质感作形容性的夸张，无不涉及对"力"的形容，这也契合了书写本身的要求。

书写是毛笔在纸上的运动过程。在学科范围（或者说技术范畴）我们要弄明白的是最基本的规律，而不是以对事物的形容、比喻、拟人的表述方式对规律进行描述。如陈思《书苑菁华》之策法中口诀云：仰笔潜锋，似鳞勒之法。"鳞勒"是什么法？我们今天来读这一句话不免产生些许费解。文言文常用倒装句，"鳞勒"应作"勒鳞"讲，比较准确的解释就该是：写挑这个笔画就像用手指扣鱼鳞一样，笔画前端力量要大，而随着鱼鳞的扣起状态，力量则随之越来越轻，直至鱼鳞被完全扣起后作用力消失。"勒"强迫、强制、收住等意，言及在短距离范围内，在能够收住力的情况下，强行将"鳞"扣起的意思。从这种描述中我

们不难看出，前人在技法方面的论述具有几个方面的特点：一是以物类比；二是对"物"之"类"以"拟"之法；三是具有个体化的鲜明特征。因此，为继承和发展书法，建立其学科基础理论尤为重要。

横折钩基本笔画是由横的收笔基本笔画和竖的起笔基本笔画组合而成，横画和竖画基本笔画原理我们已经作了较为详细的论述，在此不再展开，仅对"折"的组合原理进行分析，如图2-223所示。

图2-223

横画提笔与竖画起笔交接：当毛笔运笔（动作4）到需要的位置后，笔腹沿C轴向上抬起，笔毫逐渐聚集，将笔毫调整至齐顺状态，为下一个顿笔动作做好准备。在运动过程中，笔毫处于平铺舒展状态，笔锋处在笔画的对称中心线，当将书写到我们需要的位置并即将发生方向性改变时，需要将笔毫由原来横画齐顺状态调整到新的方位角度的齐顺状态。此时应将笔腹缓缓向上收起，随着笔毫自身弹性的作用，笔尖逐渐聚拢，形成自然的尖、齐状态，为毛笔改变方向做好调整的准备。我们将运笔动作4的结束点视作铰链点（即作用力支撑点），进行提笔动作5的不同方位和角效果分析，如图2-224所示。

图 2-224

　　O 点为动作 4 和动作 5 的铰链点，动作 5 以 O 点为支撑沿着铅垂方向向上并按顺时针方向运动到铅垂方向向下的范围摆动，随着提笔与摆动的角度发生变化，"折"的形态也在发生如下变化。

　　（1）当提笔动作 5 沿第Ⅰ象限 45°向右上时，如图 2—225 所示。

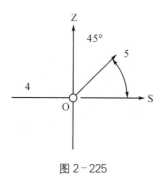

图 2-225

　　此时，提笔动作 5 所书写的是基本笔画的标准动作，相关的论述在基本笔画横的原理分析中已经阐明，类似的书法范本有柳公权的法帖（图 2—226）。

图 2-226

（2）当提笔动作 5 沿第一象限 45°向右上，但提的距离离铰链点 O 较远时，如图 2－227 所示。

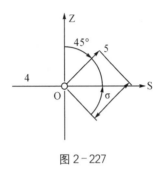

图 2－227

此时，提笔动作 5 较基本笔画运动距离较长，大于基本笔画标准提笔动作所运动的距离，此时顿笔回锋的距离也无疑增大，在书写时回锋顿笔所书写的墨迹需要将提笔所形成的墨迹覆盖，方能得到笔画顺畅的前提下的笔法自然（如图 2－228 所示）。

图 2－228

（3）当提笔动作 5 沿 Z 轴向上运动时，如图 2－229 所示。

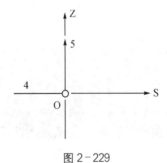

图 2－229

此时，提笔动作 5 与运笔动作 4 的方向成 90°夹角，呈直角状态，此类笔法在方笔魏碑中较为常见（如图 2—230 所示）。

图 2—230

（4）当提笔动作 5 沿 S 轴水平向右时，如图 2—231 所示。

图 2—231

此时，提笔动作 5 与运笔动作 4 在同一水平线上，呈零度夹角，此类笔法在圆笔篆书中较为常见（如图 2—232 所示）。

图 2—232

（5）当提笔动作 5 沿第四象限 45°向左下运动时，如图 2—233 所示。

图 2-233

此时，提笔动作 5 与运笔动作 4 在第 Ⅳ 象限内形成右下 45°的夹角，此类笔法具有较强的适用性，各种楷书中均大量存在，如颜体（如图 2-234 所示）。

图 2-234

（6）当提笔动作 5 沿铅垂 C 轴向上运动时，如图 2-235 所示。

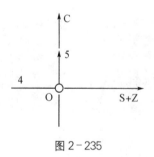

图 2-235

此时，毛笔在运笔动作结束后，在运笔动作 4 的结束点 O 沿铅垂 C 轴向上将毛笔提起，并沿运笔的反方向移动一个距离，移

动至毛笔下顿后笔腹的下止点和笔毫的上侧与运笔横画上边缘线重合即可，此类笔法在方笔魏碑中较为常见（如图 2—236 所示）。

图 2-236

从上述六点分析可知，基本笔画横折钩的"折"在改变笔画运动方向时，随着作用力方向的变化会赋予笔画形质的变化，也会改变汉字的构成。我们常说的"读帖"读的是什么？除文章内容、作者的历史背景、所习法帖的历史地位和历史源流、其字体的结构特征、整体章幅的结构安排以外，最重要的就是读取所书法帖的笔法特点，以及其笔法的内在构成关系。因此笔者认为，所谓的读帖就是：利用原理方法读取所习法帖的人文信息和笔法内在关系。临写时通过我们自己的手将提取出来的该法帖内在关系落实于纸面，努力做到所临写的内容风貌与所临的法帖相契合，这种契合不仅仅是字形上的雷同，更重要的是在笔法内在关系上努力做到节奏韵律的暗合。所以读帖不是泛泛而观其形，而是要通过原理方法走进法帖主人的精神世界，走进法帖主人的书写状态和书写氛围，将这种状态和氛围转变成我们自己的要素。临帖这一手段使我们学习者能真正地融入中国书法的星辰大海，这也是千百年来所有书家乐此不疲坚持不懈终生临帖的动力和原因所在。由力的矢量性和坐标分析法构成的笔法原理是打开中国书法大门的科学钥匙，它用科学的原理方法解决了经验传承的问题，它不是从某一方向或某一角度去解决某一家或某一派的技法宝典，而是中国书法这一学科体系的科学性的原理基础和理论方法。

横画顿笔与竖画顿笔的交接关系：横折钩基本笔画里横画结束动作的提、顿、收，与竖画起笔动作的起、顿、挡三个动作的组合关系是，横画结束时提笔动作 5 就是竖画起笔时的起笔动作 8，提笔的方位（或者说竖画起笔的方位）决定了折钩笔画的方

位。横画结束时的顿笔动作 6 就是起笔动作的顿笔动作 9，顿笔的大小轻重决定了笔画"折"后的转折形质大小，顿笔的方位角度决定了所书汉字的结体风格。横画的收笔动作 7 就是竖画的挡笔动作 10，它决定着折钩后的笔画走势，如图 2—237 所示。

图 2—237

在横折钩的组合笔画中：

动作 5（横画提笔）＝动作 8（竖画起笔）

动作 6（横画顿笔）＝动作 9（竖画顿笔）

动作 7（横画收笔）＝动作 10（竖画挡笔）

（1）当提笔动作 5（或竖画起笔动作 8）在第一象限 45°右上提笔完成后，我们需要对顿笔动作 6（含竖画顿笔动作 9）的角度变化进行分析。此时，提笔动作 5 已经完成，方向和大小已经确定，因此我们将动作 5 的末端位置点视为铰链点，分析动作 6 和 9 的变化。

当动作 6（或 9）沿右下 45°顿笔时，情况如图 2—238 所示。

图 2—238

随着提笔动作角度的确定，顿笔动作 6（9）的自由度便受到了限制，顿笔范围受前端动作所形成的风格制约，其顿笔的范围

也同样受到限制，它的变化范围在右下象限对称轴附近变化，例字如图 2—239 所示。

图 2—239

（2）当提笔动作 5（或竖画起笔动作 8）在沿垂直 Z 轴向上的动作完成后，情况如图 2—240 所示。

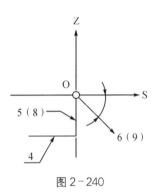

图 2—240

顿笔动作 6（或竖画顿笔动作 9）的顿笔变化范围在水平 S 轴正向下方至第Ⅳ象限角对称轴线的上方区域。当提笔动作 5（或竖画起笔动作 8）在沿竖直 Z 轴向上的提笔动作完成后，其服务于笔法和字体的形质特征就基本确定了。因此，顿笔动作 6（或竖画顿笔动作 9）的变化范围更多服务于字体结构内部平衡。例字如图 2—241 所示。

图 2—241

（3）当提笔动作5（或竖画起笔动作8）沿水平S轴向右运动时，此时提笔动作5与运笔动作4在同一水平角度，提笔动作5（或竖画起笔动作8）的提笔方向为垂直于纸面的C轴方向上，其目的是保证毛笔转动时笔画线条的统一性，也保证了笔画转动调整笔锋。此时，顿笔动作的铰链点在横画运笔动作4的结束点，横画提笔动作5（或竖画顿笔动作9）也在此点，如图2—242所示。

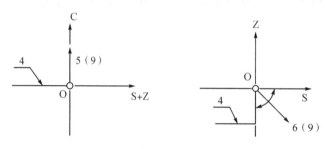

图2-242

顿笔动作6（9）的变化范围在水平S轴正向至竖直Z轴反向的第Ⅳ象限范围内。此类笔法在圆笔隶、篆和魏碑结构中常见（如图2—243所示）。

图2-243

（4）当运笔动作 4 结束后，在横画运笔的结束点 O 沿铅垂 C 轴向上将毛笔上提，并沿横画运笔的反方向移动一个距离，直至毛笔向下顿笔后笔腹的上止点、笔毫的上侧边缘点与运笔动作 4 的结束点 O 点横画上边缘线止点相互重合，如图 2－244 所示。

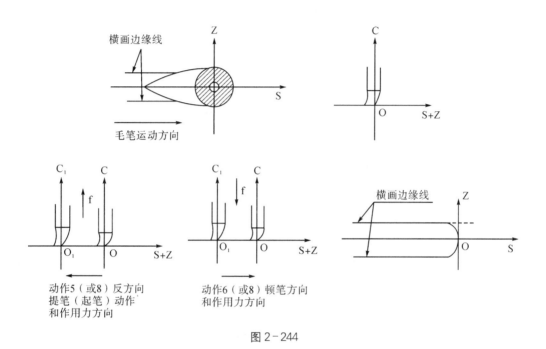

图 2－244

该类笔法在方笔的碑、隶书体中较为常见，如图 2－245 所示。

图 2－245

从上述四点分析可以看出，在书写基本笔画横折钩的"折"改变运动方向时，要注意在利用"顿"笔的角度方向的变化使其结构变得丰富的同时，仍然需要保持结构形质的统一性。从这些分析倒推基本笔画的原理动作，更能充分地理解笔法的作用力矢量特征，以及坐标分析方法对书法笔法作用力的阐释。

横画收笔与竖画收笔的交接关系：横折钩基本笔画中挡笔动作的原理是在顿笔后，在笔尖保持不动的情况下，将笔腹挡到我们需要的笔画运笔角度，它的动作表现为改变毛笔的运动方向，是一个调整笔锋的过程，其目的就是通过挡笔动作调整笔锋，使笔毫保持顺畅的中锋运笔，将毛笔变化到需要进行的下一个动作要求的方向上。中国书法的中锋用笔，要求笔锋在笔画的居中位置移动，看似是书法书写自身的要求，然而实则不尽然。中国文人士大夫讲究"中庸"的立身处世法则，力求将"锐"（力量或锋芒）隐藏于外形（言形或理论）之内，讲究即要秀美其外，同时也要刚玉其中。因此，书法的这一中锋行笔要求现象已经超出了书法自身的要求，进而映射出历史的、人文的、哲学的文化现象。我们可以根据这一论述从历史中去寻找名家的人生哲学，去寻找书法之所以成为一种文化现象的根源，进而探讨其原发性和继发性。如果学习书法、探讨书法、研究书法仅仅是从将汉字书写漂亮和具有法度这个角度着眼，显然不能诠释中国书法这一独有的文化现象。如果中国书法离开了历史人文和哲学的要素，等同于将中国书法抽掉其精神脊柱，汉字只能表现为社会活动的交流功能，中国书法将无从谈起。

我们时常将西汉文学家扬雄在《法言》中提出的"书，心画也"观点作为文字书写脱离社会活动交流的功用，而上升到书写者心灵活动的一个标志点。扬雄的原文为"言，心声也；书，心画也"，虽然所指的"书"更多是指"以类象形"的文，但是从名词符号意义的"书"到动词意义的"书"，从一般意义的"书"到心理活动的"书"，其本身的脉络机理和历史人文引申便奠定了中国书法人文性的标签。刘熙载《艺概》中的"书者，如也，如其字，如其才，如其志，总之曰如其人而已"就是最好的

注释。

横折钩的弧度书写：在完成了横折钩基本笔画中"折"的笔画动作以后，即开始向下展开运笔（动作11）。在汉字结构中，横折钩的运动方向在第Ⅲ象限范围内，大体分布在第Ⅲ象限对称轴到Z轴竖直向下的方向范围。在此范围内横折钩的运笔有作直线运动的，也有作弧线运动的轨迹，如图2—246所示。

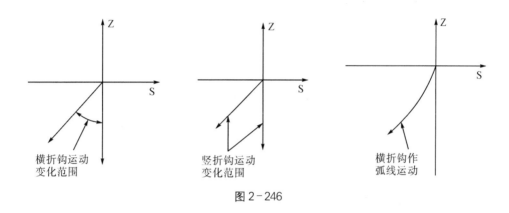

图2-246

（1）当横折钩竖向运笔沿着Z轴竖直方向向下运动时，形成的墨迹与竖画笔画相同，此时中指和食指施加使毛笔产生向下运动的主要作用力，拇指与无名指（含小指）施加阻碍毛笔向下运动的反作用力控制着毛笔运动的快慢，在水平方向产生的平衡力使毛笔不发生左右的偏移，保证毛笔始终沿着Z轴的竖直方向运动，如图2—247所示。

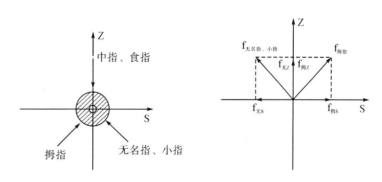

图2-247

$f_{中指+食指}=f_{无Z}+f_{拇Z}$时，毛笔在竖直方向不发生位移。

$f_{中指+食指}>f_{无Z}+f_{拇Z}$时，毛笔在竖直方向向下运动。

$f_{中指+食指}<f_{无Z}+f_{拇Z}$时，毛笔在竖直方向向上运动。

$f_{无S}=f_{拇S}$时，毛笔在水平方向不发生位移。

$f_{无S}<f_{拇S}$时，毛笔在水平方向向右运动。

$f_{无S}>f_{拇S}$时，毛笔在水平方向向左运动。

根据我们需要的横折钩沿着 Z 轴竖直方向向下运动的要求，能满足这一运动方式的作用力原理是：$f_{中指+食指}>f_{无Z}+Ff_{拇Z}$

$$f_{无S}=f_{拇S}$$

$f_{中指+食指}-(f_{无Z}+f_{拇Z})$的差值越大时，毛笔向下的运动速度越快；差值越小时，毛笔向下运动的速度越慢。

（2）当横折钩在第Ⅲ象限对称线至 Z 轴竖直方向（不含竖直方向）做直线运动时，此时手腕对毛笔左向下产生作用力，我们将其命名为 $f_W$（W 表示手腕）。由于手腕的作用力产生，手型发生了一定的变化，食指和中指的作用力方向也发生了角度上的变化，如图 2－248 所示。

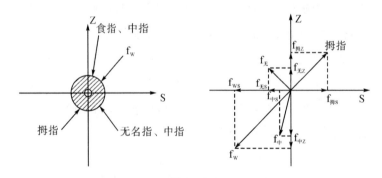

图 2－248

在水平方向上：

$f_{WS}+f_{无S}+f_{中S}=f_{拇S}$时，毛笔在水平方向不发生位移。

$f_{WS}+f_{无S}+f_{中S}>f_{拇S}$时，毛笔在水平方向向左运动。

$f_{WS}+f_{无S}+f_{中S}<f_{拇S}$时，毛笔在水平方向向右运动。

$f_{WS}+f_{中Z}=f_{拇Z}+f_{无Z}$时，毛笔在竖直方向不发生位移。

$f_{WS}+f_{中Z}<f_{拇Z}+f_{无Z}$时，毛笔在竖直方向向上运动。

$f_{WS}+f_{中Z}>f_{拇Z}+f_{无Z}$ 时，毛笔在竖直方向向下运动。

根据我们需要横折钩在第Ⅲ象限对称线至 Z 轴竖直方向（不含竖直方向）做直线运动的要求，能满足这一运动方式的作用原理是：

$$f_{SW}+f_{无S}+f_{中S}>f_{拇S}$$

$$f_{WS}+f_{中Z}>f_{拇Z}+f_{无Z}$$

且 $(f_{WS}+f_{中Z})$／$(f_{WS}+f_{无S}+f_{中S})$ 是一个常数，常数的大小决定着所书写线条与竖直 Z 轴的远近（即夹角大小）。

（3）当横折钩在第Ⅲ象限对称轴至 Z 轴竖直方向（不含竖直方向）作弧线运动时，此时手腕也对毛笔左向下的运动产生了作用力，其作用力的分析与上一点情况是一样的，根据需要的作弧线运动的要求，能满足这一运动方式的作用力原理是：

$$f_{WS}+f_{无S}+f_{中S}>f_{拇S}$$

$$f_{WS}+f_{中Z}>f_{拇Z}+f_{无Z}$$

且 $(f_{WS}+f_{中Z})$／$(f_{WS}+f_{无S}+f_{中S})$ 是一个变量，比值越大，笔画线条越靠近 Z 轴；反之，笔画线条越靠近第Ⅲ象限对称轴。

横折钩基本笔画的收笔"钩"：当运笔到达需要位置时，我们将完成横折钩的最后一个动作"钩"，这一笔画动作也是笔画横折钩的收笔动作，它的运动方向是左向上收笔。由于运笔方向是向下或者左向下，而钩的运笔方向是左向上，因此，在书写钩之前仍然存在一个调整笔锋的问题，如图 2－249 所示。

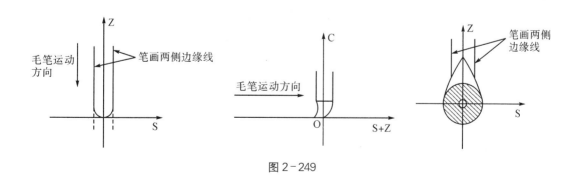

图 2－249

当笔腹到达笔画的止点 O 时，运笔的过程终止。此时笔毫沿

着 Z 轴的方向铺开，欲使毛笔向左上方收笔，则需要沿 C 轴方向收拢笔毫聚锋，并将指、腕向下的作用力方向调整至左向上收笔的方向。这一过程，根据书体类型和书体风格的不同，可规律性地总结为如下几种情况：

（1）当毛笔运动到需要位置后，将毛笔沿 C 轴向上提起使笔锋向上聚锋，并沿笔画运动方向继续运动，使毛笔右侧边缘笔毫从笔画右侧边缘线过渡到笔画中心（即 Z 轴坐标线），此时作用力由向下过渡到毛笔的右下侧位置。再以笔腹下侧止点（O 点）为支撑，向左上方运动并将毛笔收起，使作用力消失，完成收笔动作，如图 2－250 所示。

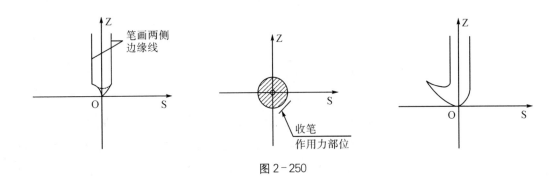

图 2－250

（2）当横折钩的折呈圆弧状态向下运动时，由于笔毫的内侧与外侧作圆弧运动，毛笔外侧走过弧线距离大于毛笔内侧所走过的弧线距离，因此，当毛笔运动到我们需要的位置后，应以毛笔外侧笔腹止点为支撑点，毛笔右下侧为作用力的发力部位，向左上方向收笔，如图 2－251 所示。

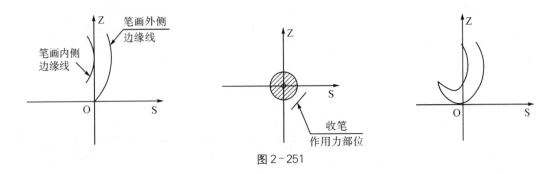

图 2－251

（3）当毛笔即将运动到需要位置时，沿 C 轴向下逐渐增加作用力，作用力的作用位置放在毛笔右侧，使笔画右侧逐渐放大向外扩张，继而毛笔沿 C 轴向上逐渐收起，使笔画右侧边缘轮廓向 C 轴中心线回收，完成收笔时横折钩的外突轮廓线。这一沿 C 轴向下产生作用力，然后向上收笔的动作原理，与垂露竖向右下提笔和顿笔动作类似（参照垂露竖原理分析），但在行笔过程中更显流畅，需要去掉练习过程中相对刻板的动作交接过程，提高必要的书写速度和连贯性。当毛笔右侧笔毫下止点回到 C 轴中心线时，横折钩收笔的顿笔动作即完成，以毛笔下止点为支撑点，将毛笔沿左向上方向收起，完成笔画的书写，如图 2－252 所示。

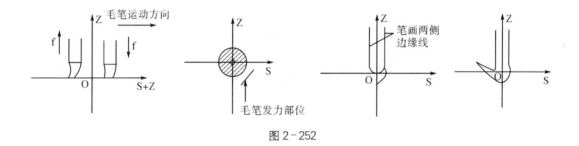

图 2－252

（4）当运动到需要位置时，将毛笔沿 Z 轴运笔的反方向提起，然后以毛笔右侧为基准，将毛笔重新沿 Z 轴向下的运笔方向顿笔，毛笔右侧的基准线与笔画右侧边缘线重合，顿笔以超过笔画运笔为墨迹的下止点，并以此右侧下止点作为支撑点，以毛笔右侧作为作用力的发力部位，向左上方将毛笔推出收笔，完成横折钩方笔的收笔动作（参考竖画的原理分析），如图 2－253 所示。

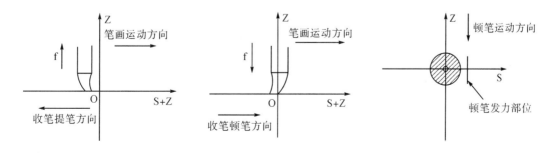

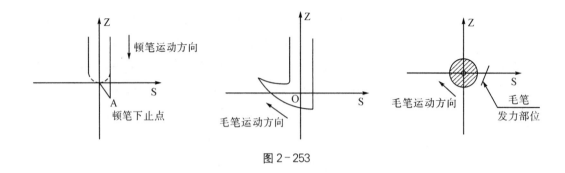

图 2-253

横折钩作为组合笔画的典型代表，它将不同方位的单一笔画通过笔画之间的动作原理有机地组合起来，形成一个有机的笔画整体。从这一组合原理出发去分析连贯书写时笔与笔之间的交接过程，是具有积极意义的能动分析过程，也是书法分析和鉴赏的一个理论依据。因此我们在练习过程中在掌握原理的同时，应反复揣摩笔画书写过程中每一个动作的方位变化，并理解由此带来的笔画形质和结构的变化及其基本的原理方法，通过对原理的认识和掌握，从本质上掌握变化的原因和内在规律，做到不但会写，还知道其中的规律变化的内在道理。在练习过程中，还应该注意以下几个方面的问题：

（1）横折钩是组合笔画，书写时要掌握动作要领之间的相互配合过程，注意相互配合时运笔的连贯性、熟练性和书写性，做到心手相畅、意在笔先、节奏控制。

（2）组合笔画练习的目的是在指、手、腕对毛笔做到控制的前提情况下，重点掌握笔画动作原理之间的相互关系，以及各动作要领作用力的方向变化和作用力大小的变化与线条质感和形质之间的变化关系，明白笔画书写过程中的原理方法，熟练掌握汉字书写时的结构关联关系和组合应用规律。

（3）通过对组合笔画的粗、细搭配，长短组合的练习，提高指、手、腕对毛笔的控制能力，明确作用力的大小变化和方位变化对笔画原理方法变化的影响。

（4）在熟练的基础上，可以与前面练习掌握的基本笔画进行组合组字训练，对汉字结构安排初步的掌握和学习，如练习书写右、石、回、田、品、男、争、申等。除独立结构汉字以外，还

可以以左右结构、上下结构的汉字进行结构性训练，熟练掌握汉字在水平和竖直方向的中心，揣摩笔画的起笔、收笔控制位置，掌握线条的结构位置安排能力，以及指、手、腕对毛笔的控制能力和目测能力，不断强化眼、脑、心、手的配合统一。

（5）在组合笔画的训练过程中，首先我们应观察手型的发力特征和发力方向，在练习过程中根据自己的情况，找到适合自己书写的某种姿势和发力角度。找到这一发力特征，是为了对应选择我们即将临写的第一本法帖，找到发力特征的本能性适应特点，从而在临写过程中尽量做到自然的契合，相对减小指、手、腕对毛笔的控制难度，做到较易上手临写，提高学习的兴趣，迅速提高临写时与法帖的相似度，提高所书与所临写法帖之间的对比观察能力和反复对比分析能力，为通篇临写法帖打下基础。其次，根据个体特性进行选帖临写，更符合科学地因材施教，突出个性的书写要求和目的，更能快速融入法帖的情感语境体系，领会前人在书写过程的情绪波动和韵味变化。

7. 基本笔画原理　点

点：点，汉字的笔画，永字八法称为"侧"，如图 2－254 所示。

图 2－254

点的基本笔画共有四个动作要领，它们分别是起笔、顿笔、挡笔、收笔。

在前面的叙述中，所有的笔画都包含了运笔的动作要领，因为其笔画都存在笔画运动过程的距离位置要求，而点画的基本特征则是在小范围之内完成其笔画动作。点在汉字结构中的变化形态是比较丰富的，这些形态丰富变化的点为汉字的书写构造、意

趣变化、生动活泼带来了可选项。

点画的四个动作要领，核心是在较小的范围内，手和腕对毛笔的发力控制、各动作要领之间的相互关系，以及各动作要领的作用力角度变化给点画形成的形质特征变化。我们可以从作用力的矢量原理出发，充分认识点画形态构成中所蕴含的原理作用。

点画的四个动作构成，是将横画或竖画的七个动作要领去掉其运笔的过程。此时，起笔动作中的挡笔和收笔动作中的提笔两个动作合二为一；收笔动作中的顿笔由于已经有了起笔动作中的顿笔，笔画已经完成了点的形质大小，故而失去了作用从而被其取代。因此，点画的基本笔画表现为起笔、顿笔、挡笔和收笔四个笔画动作。

点画的起笔：点画的起笔以露锋起笔居多，露锋起笔方法在前面已经有了论述，为了完整地体现点画动作之间的逻辑关系，我们在点画的基本笔画论述中仍然以藏锋书写方法对其分析，以示其原理的完整性。由于点在汉字结构中变化多样丰富，原则上点的笔画书写放在选定的字帖中去学习，除了不同书体点的形质相去甚远以外，即使是同一书体的点的变化也是千差万别的。因此我们从最普遍和最基本的动作原理入手，以满足特殊性的分析要求。点画是在一个较小范围内完成的笔画动作，除了前面论述的作用力角度变化，以及作用力大小变化带来的形质变化以外，毛笔这一工具的特殊性的变化是点画特征的标志性要素。毛笔受作用力下沉，将笔毫向下铺开，形成向左右两侧由小变大的圆弧弧线；毛笔受作用力上提，将笔毫由铺开状态向笔毫中心会聚，形成由大到小的过渡圆弧轮廓；毛笔在一侧作用力的作用下，笔毫单边铺开形成一侧做直线运动，一侧作弧线动作的笔画效果等。因此，只有毛笔这一特殊的工具才能形成书法这一特殊的艺术门类和艺术效果，美学家宗白华曾富有诗意地讲："中国人这支笔，开始于一画，界破了虚空，留下了笔迹，既流出人心之美，也流出万象之美。"

在点画的书写描述中，时常有"扭转"或"扭挫"的动作描述，"扭转"有掉转、转动、改变方向之意；"扭挫"有在掉转、

转动时发生顿、挡之意。但是这些表述不能完整地表达毛笔在点画书写运动过程中的全貌。

如图 2—235 所示，取笔管上一直线 AB，当 B 点顺时针转动到 $B_1$ 点时，B 点走过一个弧度角 θ，而 A 点则保持原地不动，笔管发生了扭转，A 点不动则意味着笔毫未发生转动，这一情况说明，在笔管扭转之初，笔毫是未参与扭转的。由于笔管是刚性的，当 B 点扭转到一定弧度时，A 点从动于笔管的顺时针扭转，也发生顺时针方向转动，此时笔毫也随之扭转。因此，点画的"扭转"其实质是笔毫各面的运动痕迹所形成的客观效果，而笔管的"扭转"充当的是笔管"扭转"的动力源。在临帖读取点画的信息时，应该根据所临之帖点画形质倒推分析笔毫各方面的运动过程，而不是单纯地看待笔管该不该扭转。

图 2—255

我们时常听到"读帖"二字，为什么要"读帖"？"读"的是什么？怎么样的方法才能被称为"读帖"？

为什么要读帖？

首先，是羡其之美，然后观其所由。

临帖是书法学习过程中极其重要，且必不可少、不可回避的过程。康有为说：学书必先模仿，不得古人形质，无自得其性情也。这句话可解读为古人的字各有其性情，临帖的目的是在得其所临碑帖形质的前提下，最终通过笔画的变化得到古人在书写此帖时的性情。

其次，是心慕手追，然后入其语境。

经过千余年大浪淘沙沉淀下来的碑帖，其法理和意境之博大是毋庸置疑的。对后世学习者来说，虽有心慕，亦有手追，但往

往往缺乏进入内在的法门，即分析体系。未入其语境，不达其要旨，所谓之"读"，更多侧向于字法结构方面，而对于笔画内在的运动机理，往往取其大概，这样便取概舍本，摒弃了临帖的最终要义。临帖的最终目的是通过临写法帖去学习和掌握所临之帖的笔法原理和法帖之所以为美的内在关系。常言道：取其高而得其中。什么是高？怎么去取？这些问题都要通过系统的方法才能得到。因此，作用力的矢量性原理和作用力的坐标分析方法，是科学、系统打开这扇大门的正确方法。为此，笔者将临帖状态描述为：得形俱韵为其上，得形失韵亦可察，失形得韵无从有，无韵无形蒙羞煞。将临帖的语境目标概述为：笔画转存之质同，节奏律动之契合，结体营篇之同辙，心潮起伏似同仇。

点画起笔作为笔画运动起始的第一个动作，也是书法笔画中重要的一个动作，起笔角度的确定，意味着这一点画位置摆放和布局的确定。如同陈介祺《习字诀》中所言："若求古人笔法，须于下笔处求之。……所有之法，全在下笔处，笔行后无法，无从用心用力也。"如何理解陈介祺这一说法或其结论是否正确呢？笔画书写过程包括三个阶段，即起笔、运笔和收笔，而运笔过程在书法范畴之内要求的都是中锋行笔，因此它的笔法表现是单一的共性化要求，故而可以将运笔的环节排除在外。对于笔画的收笔，除了前面分析的横折钩，笔画的收笔在作笔画的转承之外，单一笔画的收笔更多的是为了保持笔画风格的统一而在作起笔的呼应。因此，陈介祺先生的"若求古人笔法，须于下笔处求之。……所有之法，全在下笔处，笔行后无法，无从用心用力也"是其根据的，虽然只是一句结论性的总结，没有阐明其缘由，但这一结论是站得住脚的。

点画的起笔角度变化较为丰富，下面我们仍以基本笔法的起笔加以说明。

如图 2—256 所示，点画的基本笔画起笔角度沿着左上 45°方向，其基本要领是在毛笔垂直于坐标圆点 O 的基础上，以手腕静止不动作为支撑铰链点，在拇指和食指保持毛笔稳定性的前提下，无名指和小指向左上 45°方向发力推动毛笔运动，中指则向

反方向右下 45°发力与无名指的起笔作用力相平衡，笔尖轻盈划过留下笔墨痕迹，当笔尖即将离开纸面时，中指和无名指的相互作用力达到平衡，笔尖处于停止状态，这一状态将成为下一个"顿笔"动作的起始点。

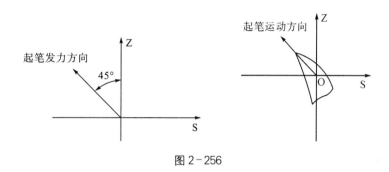

图 2-256

起笔动作是笔画书写的起始动作，除了以惯性保持平衡的作用外，也是即将书写的字体风格的决定性因素。我们之所以称沿45°起笔的方法为"基本笔画"，在于这个角度对于普遍人群的手腕运动机理具有普适性；45°这个角度在运动竞技学方面，也具有最强的力学美感；同时在书法这一范畴，大部分的楷书起笔角度均在这一角度范围内。因此，将 45°起笔这一中间值角度定义为基本笔画起笔角度是具有理论广义性和基本性的。

书法的基础是楷书，还是隶书、草书？许多年来有一些观点认为，隶、草书的历史在楷书之前，从而得出的结论是可以摒弃楷书，而直追隶、草，这一"理论"观点值得商榷。世间万物皆有由简单到复杂，由单一至系统，由低级到高级的发展衍化过程。比如，最早的计数方法当是"结绳记事"，但时至今日，不能因为我们需要学习数学，从而叫学习者从给绳子打结开始。当学科系统建立以后，"结绳记事"的事情已经转变为历史学者和人文科学思考的范畴，而不是需要学习数学的人去考量。所谓"基础"和"体系"是指一门学科的基本概念、范畴、判断和推理。楷书的运动原理和作用力方法包含了其他书体的形式构成原理。楷书的原理本质能衍化和作用于其他形式书体，并具有能动的理论指导意义。中国书法实践几千年来，最终归类为几种书体

形式，无论个体存在形式如何，其基础的笔法原理最终都统一性地归类在楷书笔法原理中，并在楷书笔法体系内找到原理性的基础和落脚点，且从这一原理性的基础和落脚点再出发去分析和探讨个体化的原理。再则，从实践的本质属性角度评价，一个学科的基础和系统绝不是形而上的时间"流水账"，它的基础理论内涵和外延同时具有普遍的理论指导意义作用，这就是为什么说楷书是书法基础的理论依据。

点画的起笔动作较为轻盈，在熟练书写后基本成为习惯性起笔动作。在行书和草书的书写中，较为普遍的笔画露锋书写动作，就是在起笔时未形成逆向起笔的墨迹痕迹，此时笔毫未接触纸面，只是有一个逆向起笔的空中划过动作，它的作用更多表现为维持书写运动过程中毛笔运动过程作用力的平衡。点画笔画在具体书写时，多表现为露锋书写。虽为露锋，但在起笔的过程中，已经包含了逆锋起笔、欲下先上的藏锋动作要领。如同陈绎曾《翰林要诀》中所言，点之变无穷，皆带侧势蹲之，首尾相顾，自成三过笔，有偃、仰、向、背、飞、伏、立等势；柳叶、鼠屎、蹲鸱、栗子等形。所谓"三过"讲的便是毛笔运动过程中用笔的三个阶段。因此，点虽小，但书写仍有其原理过程，而不是随意将毛笔落下形成一个墨迹斑块而已。

所谓点画的起笔动作较为轻盈，实质是起笔时在手腕的支撑作用下，中指（含食指）与无名指（含小指）的相互作用力要保证毛笔稳定地向左上运动的过程，笔尖要轻快而不阻塞迟疑，使笔尖在纸面上轻盈地上挑滑过，杜绝手腕下沉，避免笔锋向下移动使笔毫铺开嵌入纸面，毛笔锋尖在起笔动作完成后，笔尖在与纸面似接触而未接触的最高点位置保持静止状态，如若不能则造成顿笔动作时，毛笔不能正常地打开铺毫，形成笔毫的扭作绞结，造成不能正常书写。因此，董其昌在《论用笔》中云："发笔处便要提得笔起，不使其自偃，乃千古不传语。盖用笔之难，难在遒劲，而遒劲非是怒笔木强之谓，乃是大力人通身是力，倒辄能起。"在书写时写出遒劲的效果，是指、手、腕的协同配合，对毛笔控制及方法原理达到纯熟致臻、心手相畅、收放自如的境

界，才能写出笔画线条的遒劲美感效果。

点画的顿笔：基本笔画的点画顿笔是在起笔动作沿左上 45°，笔尖到达起笔的上止点，笔尖即将离开纸面而未离开纸面时，在保持笔尖不动的情况下，笔腹沿着右下 45°方向向下发力，使笔毫下压着纸，笔毫铺开形成点状墨迹。顿笔的作用力轻重大小决定了所要书写的点画的形质大小，顿笔轻则所书写出来的点画形质小，顿笔重则所书写出来的点画形质大。换一角度表述则是顿笔向下的作用力小，则笔毫铺开的程度小，形成的点画形质小；顿笔向下的作用力大，则笔毫铺开的程度大，形成的点画形质也就越大。

点画顿笔的动作原理与前面的横和竖画的顿笔原理相同，所不同的是，横画和竖画的顿笔只对毛笔形成墨迹时的某一笔毫侧面提出要求，而另一侧则是通过下一个笔画动作将之覆盖。因此，横画和竖画的顿笔只对笔毫的一侧形成的形质作出要求，而点画则对顿笔时笔毫铺开的两侧面形成的墨迹均有要求，如图2—257 所示。

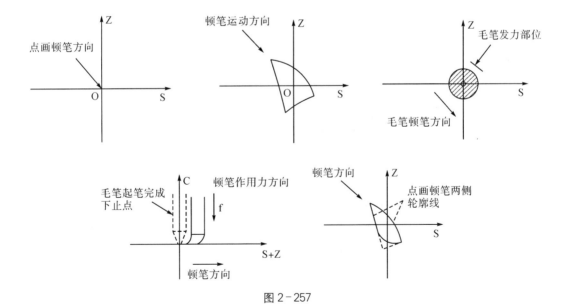

图 2-257

起笔动作完成后，笔毫顶尖到达即将书写的点画上止点，在笔毫顶尖保持不动的情况下，笔腹沿右下 45°方向在向下作用力的作用下铺开，形成由窄向宽的点画墨迹。同时，在中指和食指对毛笔产生右上侧作用力的同时，右上侧笔毫向外扩展形成点画的上边缘轮廓和向右上的圆弧线；在拇指与中指和食指的平衡作用下，笔毫左下侧保持向右下直线铺开，形成点画的下边缘轮廓线为直线的状态，完成点画的顿笔动作，如图 2—258 所示。

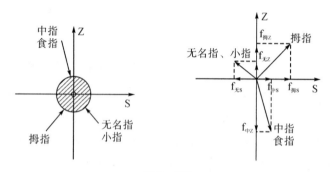

图 2—258

当 $\{(f_{中S}+f_{拇S})+(f_{拇Z}+f_{无Z})\}>f_{无S}+f_{中Z}$ 时，点画的右上轮廓边缘线作圆弧运动，不等式两边的差值随圆弧轮廓线位置的变化而发生变化。

当 $f_{无S}=f_{中Z}$ 时，点画的左下轮廓线作右下 45°直线运动。

当 $f_{无S}/f_{中Z}>1$ 或 $f_{无S}/f_{中Z}<1$ 时，点画左下轮廓直线的斜率将发生变化，造成点画左下轮廓直线更接近水平 S 轴，视觉效果上点画更水平一些；或点画左下轮廓直线更接近竖直 Z 轴，视觉效果上点画更竖直一些。

点画方笔的起顿：点画方笔的起笔和顿笔与基本笔画点的起笔、顿笔不仅在起笔的角度变化上较大，在顿笔的方式和要求上也不尽相同。方笔点画在直角坐标系里可以任意角度起笔，如图 2—259、图 2—260 所示，三角形图案代表方笔的点画，我们在直角坐标系里从八个方向对方笔点画的起笔角度进行讨论。

图 2—259

图 2-260

方向 1 和方向 5 同处于竖直方向，由 1 和 5 构成的直线在点画起笔的方向上具有一致性，故而在 1、5 两个方向上的点画起笔视作同一方向。方向 2 和 6、方向 3 和 7、方向 4 和 8 同理。前人所称的"四方八面"便是由 1 和 5、2 和 6、3 和 7、4 和 8 构成的"四面"，每"面"有相反的两个方向故称"八方"。方笔点画的起笔方向沿"四面"对称展开，这也是前人将此对称线称为"面"的原因。

点画方笔的顿笔是在笔尖到达最高点，即将离开纸面又没有离开纸面时，保持笔尖不动，笔腹沿所选之"面"的方向向下铺开。在笔毫向下铺开时，方笔点画的顿笔以选定的方位作为顿笔参考基准，沿着这一基准铺开笔毫，形成与选定方位轴线相一致的笔画直线痕迹。下面选两个方位的方笔点画作示意图 2-261。

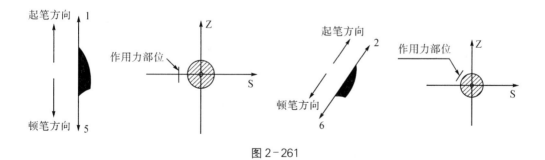

图 2-261

方笔点画的起、顿动作形成方笔点画的基础，由于在顿笔时，笔毫是以一侧为基准铺开，所以在笔画下一动作挡笔时，其基准仍是笔毫的同一侧面，而不是笔毫的中心。因此，方笔笔画

的这一特性为笔毫过渡到笔画中心书写造成了一定的难度，这也是我们在读魏碑笔画时常遇见的侧锋书写现象。虽然魏碑字体结构雄壮、结体宽博，但当我们仔细阅读其单一线条时，它的线条立体感和下沉厚重较之楷书仍显得不足，这些现象与其笔法使用特点和结体风格相关，在书写方笔笔画时，如何将方笔固有的这一特性过渡到中锋行笔上来，值得我们学习和探讨，并在书写过程中用心为之。

点画的挡笔：挡笔的原理核心在于起笔、顿笔动作完成后，将笔锋调整到我们书写需要的方向角度，完成笔毫运动的方向变化要求。点画的挡笔动作除了调整笔锋笔顺、角度变化、保证点画书写质感要求以外，还兼顾着横画和竖画中运笔及提笔动作的功能，如图 2－262 所示。

图 2-262

基本笔画点在完成起、顿动作后，以顿笔形成的笔腹右侧下止点 A 点为基准，将笔腹沿左向下挡至 B 点，B 点在基本笔画点的左侧直线边缘延长线上。在笔腹从 A 点挡至 B 点的过程中，毛笔在逐渐向上提起，笔腹的下止点虽然一直在 AB 线上运动，但随着毛笔逐渐向上提起，笔腹下止点在向笔尖方位靠近，直至笔毫在 B 点聚集收拢便于笔毫下一动作的反向收笔。因此，不难发现基本笔画点画的挡笔动作不同于横画和竖画的挡笔动作要求，横画和竖画的挡笔动作是在笔尖保持不动的前提下，将笔腹挡至我们需要的笔画运动方向上，而基本笔画点画的挡笔动作笔尖在发生位移，因此我们说，基本笔画点画的挡笔过程包含了运笔的

功能，其原理便在于此。随着挡笔动作由 A 向 B 逐渐靠近，笔腹的下止点逐渐向笔尖靠拢，因此，基本笔画点画的挡笔过程也包含了横画和竖画收笔动作的提笔功能，其原理也在于此，如图 2—263 所示。

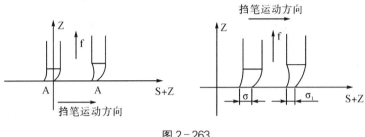

图 2-263

从上述分析中可以看出，点画虽然是在一个小的范围内完成的笔画动作，但这个笔画动作完成的过程仍然含有基本笔画横画和竖画的动作原理。我们在开始介绍点画时提到的，将横画和竖画的基本原理动作去除运笔的过程便是点画的这一说法，虽然有相对普遍的原理存在，但是有些法帖的点画则同样含有运笔的动作，如颜真卿的有些点画便有运笔的过程动作。因此，我们在临写读帖的过程中要具体问题具体分析，熟练掌握原理动作的衍化过程和分析过程。点画虽然作用力运动范围较小，但它仍然包含在笔法原理的作用力范围之内。如佚名《书法三昧》中形象比喻点画一样："盖一点微如粟米，亦分三过向背俯仰之势，一字有一字之起止，朝揖顾盼；一行有一行之首尾，接下承上之意。此乃古人不传之妙，宜加察焉。"虽然点画如高粱小米一般，但它仍然有笔法三段和俯仰之势，这是前人对点画（侧法）的形象比喻和描述，是前人对笔法观察的精微之道和用心之处，也是古人不传之妙，只能在阅读前人论述时，自己细心地品味和观察，从而悟出其中的道理。

方笔点画的挡笔：方笔的挡笔角度与顿笔成 90°夹角。在方笔笔画字体风格中，起笔的方位与挡笔的方位均呈现直角状态，这也是该类笔法动作规律性常识，我们仍选两个方位的方笔点画为

例示意，如图 2－264 所示。

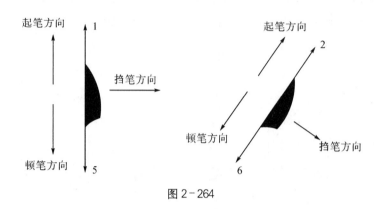

图 2－264

方笔点画的挡笔动作是笔腹下止点与笔尖同时向挡笔方向移动，在毛笔向挡笔方向移动的同时，笔管沿 C 轴向上方逐渐提起，使笔尖与笔腹的运动轨迹成直线状态，笔腹的下止点逐渐向笔尖方向移动，直至与笔尖交会，形成笔尖与笔腹和顿笔方位的边缘线呈三角形墨迹，从而完成方笔点画的书写，如图 2－265 所示。

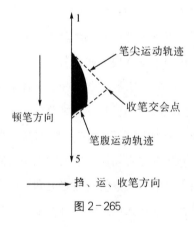

图 2－265

点画的收笔：点画在挡笔动作完成后，便以 B 点为开始点将笔毫向起笔方向收起，完成收笔动作，并结束其点画的基本笔画书写，如图 2－266 所示。

图 2-266

点画的方位角度变化是比较丰富的，这里言及的基本笔画点画的书写更多讲述点画的作用力和运动过程的原理，每一个动作要领的角度方位和作用力大小的变化都能造成点画的外观形质的变化。例如，捣笔动作笔腹向下产生作用力，点画的 AB 段便是一个圆弧状态的弧线；收笔的方向不是向起笔的方向，而是向左侧收笔，便形成向左侧挑起的点画，如图 2-267 所示。

图 2-267

点画的基本笔画四个动作原理与前面讲述的笔画原理是一致的，我们在书写过程中应反复揣摩动作原理之间的变化关系，通过对原理的认知和掌握，从本质上理解作用力的矢量性与书法笔法之间的内在联系。我们在练习过程中，对点画的书写还应注意以下几个方面的问题。

（1）在书写时对笔画构成的要素，以及各要素之间相互衔接配合的连贯性和熟练性，做到心手相畅、意在笔先。在分析笔画原理过程中，我们是从作用力的矢量性角度出发进行的分析，而

在书写过程中应从书写的流畅性来保证和体现笔法的原理性。

（2）点画的变化是极为丰富的，我们应从临写的法帖中去分析、研读具体点画的原理结构，并将所得以临帖书写的方式实现。

（3）通过对点画的作用力大小和方位的变化练习，对毛笔控制方法进行熟练掌握，从中找到符合自己审美情趣的要素，从而选择适合自己书写的法帖，以及追求属于自己特殊符号的书法艺术风格。

（4）结合前面的基本笔画进行组字训练，一是练习原理的动作要领，了解原理动作之间的相互关系；二是通过笔画之间的相互配合，达到我们需要的线条质感和线条质量；三是巩固和加强前面的基本笔画，做到反复的研习和体会；四是对汉字结构的构成方法得以初步的判断和搭配。我们可以结合前面的基本笔画进行如下的组字练习，例如广、应、竖、平、来等。同时，应在练习中将汉字放入"米字格""田字格"或"九宫格"中，找到汉字的中心，以及各笔画之间的搭配关系，从而确保所书汉字的结构严谨。

（5）通过这些练习，观察适合我们自身特性的手型发力特点，以及所书写出来的线条质感和韵味。其目的就是选择适合我们自身书写特性特点的法帖，加强针对性，提高适应性，完善兴趣性，明确目的性。第一本字帖的选择对我们提高学习兴趣，进入书法大门至关重要，因此，我们要通过基本笔画的训练过程将其提炼出来。

8. 小结

本章通过对横、竖、撇、捺、横折钩、点的基本笔画作用力矢量性和作用力原理分析，以及坐标分析法的阐述，基本构建起了中国书法笔法的原理结构和分析体系。这一原理结构和分析体系是从中国书法笔法传统理论论述体系中升华而来，而不是凭空想象、肆意杜撰，它是在继承传统书论的基础上，赋予传统书论有逻辑可循的新的原理结构和分析体系，摒弃了经验式、比喻式、拟人化的传统表达方式。它的意义在于为中国书法作为一门

学科寻求到了具有学科系统的专业基础理论，并学科性地定义了相关的专业名词概念。在自然科学较为普及的当下，对于作用力的矢量性和坐标分析法这一较为普遍和常用的方法，凡具有高中学习基础的皆可明白其道理。因此，该原理系统也是学科专业与基础教育相衔接的，没有人为造作或者不知所云。它的核心是从传统书论中所涉及的核心词汇——"力"这一要素出发，运用力的矢量性、作用力的坐标分析法、物理学的运动概念作为分析手段，对中国书法笔法的原理性构造做系统的、逻辑的、科学的分析、归纳和总结，以期形成具有普遍指导意义的原理性结构。

在书法学习之初，对于基本笔画的练习众说纷纭，但大体都是以汉字的偏旁部首作为书法学习的入门功夫，其指导思想是从偏旁部首着手然后进入汉字的书写。例如有的教材教案将汉字绝大部分偏旁部首作为基本笔画的练习范围，其实是没有必要的。从毛笔书写作用力的角度，许多偏旁部首都可以归入相同的范围之内，因此本书只把横、垂露竖、悬针竖、撇、捺、横折钩、点作为基本笔画进行分析，以及将它们作为笔画临写练习的基础体系。

以偏旁部首作为书法练习的切入点，是书法学习起步的正确方法。首先，这一方法将汉字构成要素，或者说将汉字构成的单元模块作为训练的手段，为下一步汉字的整体结构书写打下基础；其次，用毛笔作为书写工具对汉字的偏旁部首进行书写训练，对毛笔书写特性、偏旁部首的运笔特点和形质特征都有较好的把握。不足之处在于，为了覆盖更多的汉字，则需要练习更多的汉字偏旁部首作为组合汉字的基础手段，如若缺乏书法书写理论的介入，则更多会陷入偏旁部首共性重复的反复练习中。对于不同称谓而又具有同一原理性质的基本笔画偏旁部首的反复练习，既消耗了学习的时间，又消耗了学习者的兴趣，同时也说明书法初级教育缺乏相互关联的系统逻辑关系。

"永字八法"一直是书法初级教育的基础，将时间间隔拉长一点的话，甚至可以说"永字八法"的教育方法是中国书法初级教育的正统血脉。《法书通释》："八法之道，肇自篆隶，崔、蔡、

钟、张皆秘其说，二王之后，传之永师，降及欧、虞，尤宗其法。诚以所用赅于万字，墨道之最，不可不明也。"所谓"八法"，就是"侧、勒、弩、趯、策、掠、啄、磔"八种点画（其中"掠"与"啄"可归入同一类）。按现代汉字偏旁可归为，点、横、竖、撇、捺、钩、挑、折。元代李溥光将"永字八法"进行了外延扩展，认为仅一"永字八法"论述的"侧"不足以反映和涵盖具体书写时所出现的"侧"的变化，其他法亦有如此现象，理论不能解释其现象，具体的书写现象又远远超过了理论所能包含的内容，便著《永字八法变化三十二势》。从李溥光《永字八法变化三十二势》的内容来看，其"变化"之势也是在根据现象而作出简单罗列，并没有探讨出事物的本质和核心。

卫夫人的《笔阵图》对七个基本笔画的描述，讲的是书写后的线条应该呈现出来的状态，更像是一个成功者写出这样形质的线条后的心得体会，或者说对书写出来的线条形质的要求，但并没有解决如何书写才能达到这一形质的条件，即书法书写的原发性问题。这种心得体会可以用作参考或要求，但不是学习过程的理论指导依据。从其对七个基本笔画的描述中，不难看出其核心词汇皆是形容力量的词语，皆是用力和力的文学表现形式来定义线条的质感。足以见得在技法方面前人对力和力的形容是穷其所能的。因此，笔者从作用力的矢量性入手，以坐标分析法作为作用力的变化分析手段，以笔法的作用力变化过程作为分析载体，针对基本笔画的作用力作用过程、毛笔这一特殊结构工具的作用力性质，以及手、指、腕控制工具的作用力的合成和分解，以特殊极限角度作为佐证分析，由此形成中国书法关于笔法原理的专业基础学科体系，完成了中国书法笔法原理结构论述，以及在此原理基础之上的分析体系架构建立。通过对笔法体系的作用力和作用过程分析，以及原理结构归类，以书法书写运动过程作用力的合成分析诠释其内在的变化规律，本章较为清晰地表达出了中国书法笔法原理内在的关联关系，摒弃了以往中国书法关于笔法论述的抽象化和不确定表述方式，使之具有学科性、学习性、分析性和系统性。

　　根据基本笔画在汉字结构中所承担的空间责任和角色，将横、竖（垂露、悬针）、撇、捺、横折钩、点作为书法的基本笔画。其一，此七个基本笔画的基本原理已经包含了其他偏旁部首的书写原理，由这七个笔画可以衍生出其他的偏旁部首的书写方法；其二，七个基本笔画已将汉字结构的左、右、上、下，左上、左下、右上、右下，以及组合笔画全部覆盖，作为基础的原理笔画已具备结字功能。

# 第三章　临　帖

　　学习书法必须临写前人碑帖，这是进入书法语言体系的唯一途径。经过几千年的历史洗礼，能够流传至今的碑帖，都有它存在的道理和价值。同时，它们也是构成中国书法艺术海洋的重要组成部分。不入其渊，焉知其乐，通过临写能熟练掌握先贤圣哲用笔技艺、结构体势的规律，钻研考证其源流背景，进而身临其境，摸索自身的书法学习方法。所以临帖是学习书法必需的过程，临写的目的不仅仅是学习前人书写的方法，更重要的是通过临写对书法史学、文字学、书法美学等有更深层面的掌握和学习，得古人形质，自得其性情。

　　临写分为三大类：格临、对临、背帖（背临）。由于介绍这类方法的书籍太多，这里不做具体的阐述。笔者建议，无论年龄大小，练习者应全部采用悬肘对临方法，目的是增加对笔的控制难度。难的事都能做好，那么悬腕、枕腕就轻松易为，如探囊取物。临写时要解决的问题，或者说通过临帖我们要达到的目的是什么？首先，我们通过临帖最直接要获取的就是所临字帖的笔法和字法，而且越准确越接近原帖越说明临帖的水平越高。不能说我们临写褚遂良，结果旁人说是赵孟頫，这种临写就如同嬉戏，不值得提倡。也有的把临不像而说成是"意临"，临帖中的"背临"就是所谓"意临"的最早版本，但是背临和临不像根本就不是一回事。其次，临帖不能泛泛而临，在间断临写掌握帖的要素以后，一定要通临此帖，一是作为自己的资料保存，归类笔法的学习系统；二是建立已经是书法人的自信，突破书写的心理波动；三是通过大量的书写，提高对书写工具的鉴赏能力和驾驭能力。最后，在临写的过程中，也可以变化一点形式，将所临之帖

的字抽取出来，写一点单条、横幅、扇面等小作品，提高临写的兴趣，同时了解书法作品的形式构成有哪些。

一、中国文字

任何一个民族，都有区别于其他民族的思想、思维及艺术表现方式。不仅如此，同一民族在不同的历史阶段，也有不尽相同的表现特点。中国是一个充满神秘色彩的国度，人类四大文明，唯有中华文明能够保持着一脉相承，延续至今。它有着幽邃而独特的古典哲学和美学，完整拥有惊世的文明创造和多彩丰富的文学艺术。中国书法是中华民族文化遗产的瑰宝，也是世界艺术殿堂中的一朵奇葩。中国书法艺术不仅历史悠久，而且影响深远，它贯通了中华民族五千年的文化史、思想史、哲学史和美学史，渗入到民族文化的各个层面。

从汉代至清末，两千多年间，我国教育、立学、文献、社会运行管理等，书法都渗入其间，且是重要的表现形式。从社会活动中看，书法普遍参与文人逸事、题壁书匾、镌经刻崖、诗词文赋、纪功祈福、雅趣唱和，形成了中华民族多年以来的行为和风尚。从艺术上看，书法作为艺术从帝王将相到才子佳人无不举国同好，几千年文脉不断，在世界文化史上，也唯有中华民族独享此举。从哲学角度看，中国书法以点画为谋，轻重缓急，虚实互渗，长短相宜，守白知黑，以黑破白，银钩铁画，界破虚空，无不体现中国哲学的阴阳之道、变化之道、玄妙之道。书法已经渗入到民族文化的骨髓之中，表现于人民生活的各个方面。

因此，研究中国书法，其实质就是研究中国文化史。在中国文化特有的文化背景下，从最富于民族特色的现象入手，尤其是从上古刻符现象的产生与部落血缘群聚现象的出现，中国人手里这支笔历经几千余年，书体几变、书风几变，但是书法仍是书法，这种稳定的民族特殊历史现象，是民族审美思想的稳定性、一致性和共有性决定的，其中饱含中国书法持久不衰的精神生命力量。文字产生于文明时期，而艺术则与人类俱生。作为一种艺术，书法的渊源必早于文字。文字从无到有，从少到多，汇集成

为满足社会活动需求的工具的过程，必然是一个漫长的过程。

中国文字是目前人类文明史上唯一仅存的表意文字。巴比伦文明、埃及文明、印度文明和中华文明，随着历史的变迁，唯有中华文明至今仍保持着比较完整的体系，是人类文明史上唯一没有中断而完整延续至今的古老文明。我们很自豪，当今的学童，依然能够准确地朗诵 2500 年前先贤圣哲的话语。因此，象形表意的中国文字是中华文明及文化的结晶，是中华文明绵延至今的主要载体之一。

关于文字学的解释，东汉许慎在《说文解字》序中写道："仓颉之初作书，盖依类象形，故谓之'文'。"其后形声相益，即谓之"字"。文者，物象之本。字者，言孳乳而浸多也。著于竹帛谓之"书"。书者，如也。许慎所言，即是依类象形就是文，形声归类就是字。文字是社会活动长期实践的产物，根据目前所能见到的资料，中国书法文字的历史我们可以追溯到西周时期，《周礼·地官》提出"六艺"之说，其中第五项讲"六艺"，学术界比较普遍认可将书法文字和书法艺术的滥觞期议定到西周时期。虽然"六书"概念的提出在这里没有什么实质的具体内容，只是论及了书法载体汉字的构造原则，也同时将这里提出的"书"归入了"艺"的范畴。

"六书"所言即是讲文字的构成法则：谓象形、指事、会意、形声、转注、假借。指事者，视而可识，察而见意，上下是也；象形者，画成其物，随体诘诎，日月是也；形声者，以事为名，取譬相成，江河是也；会意者，比类合谊，以见指伪，武信是也；转注者，建类一首，同意相授，考老是也；假借者，本无其字，依声托事，令长是也。

汉字是一个丰富多彩的文字体系，比如陶文、兽文图画符号发展成文字的笔画，象形抽象为象征，繁杂变为简洁。文字本体的对称性和书写性，文字组合整体的对称、错落、文字线条质感，均已具备汉文字的艺术表达，形成了汉文字书写的艺术风格——书法。下面就东汉许慎《说文解字》文字"六艺"造字法，分门别类直观罗列。

1. 象形

《说文解字》云：象形者，画成其物，随体诘诎，日月是也。就是说在"近取诸身，远取诸物"的基础上，用线条形象、直观、简洁、概述的方法描述和生成汉文字（如图3-1、图3-2、图3-3、图3-4、图3-5所示）。

（1）取源人体。

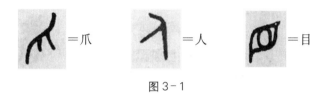

图3-1

（2）取源天地。

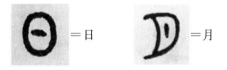

图3-2

（3）取源物体。

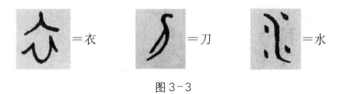

图3-3

（4）取源动物。

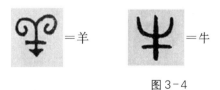

图3-4

（5）取源植物。

图 3-5

## 2. 指事

《说文解字·序》曰："指事者，视而可识，察而见意，上下是也"。即用符号象征性的表达文字意义的造字法。指事分为以下两种，如图 3-6、图 3-7 所示。

（1）纯符号性表达。

图 3-6

（2）在象形基础上增加指事符号。

图 3-7

## 3. 会意

《说文解字·序》曰："会意者，比类合谊，以见指伪，武信是也。"即是将两个或两个以上的独立字通过组合，或者用两个以上的部首组合而成，以表示一个新含义的结字方法。

日＋月＝明，木＋木＝林，

小＋土＝尘，人＋人＝从，

人＋木＝休，不＋正＝歪，

山＋石＝岩。

### 4. 形声

《说文解字·序》云："形声者，以事为名，取譬相成，江河是也。"即是在象形、指事和会意文字基础上，由纯粹的表意向表音文字发展了一大步，是汉文字发展史上一次重大的质变，拓展了文字外延体系，使文字有了极强的创造力和生命力，成为创新文字的最主要方法。形声是由形旁字和声旁字组合造字的造字法，形旁表意，区别事物的类别，声旁表音。例如"沐"字，右边的"木"表音，谓之声旁，而左边的三点水，仍代表原有的意义。形声造字的种类较多，初步归类如下：

（1）左形右声。

木＋公＝松，水＋青＝清，心＋昔＝惜，水＋可＝河。

（2）右形左声。

工＋攵＝攻，其＋月＝期，丁＋页＝顶，令＋页＝领。

（3）上形下声。

艹＋化＝花，竹＋巴＝笆，宀＋于＝宇，穴＋工＝空。

（4）下形上声。

求＋衣＝裘，相＋心＝想，利＋木＝梨，波＋女＝婆。

（5）内形外声。

门＋耳＝闻，门＋口＝问，门＋虫＝闽，几＋鸟＝鳳（凤）。

（6）外形内声。

门＋各＝阁，囗＋元＝园，疒＋丙＝病，广＋比＝庇。

（7）形分左右，声在其中。

如：街、衝（冲）。

（8）形在其中，声分左右。

如：辩、随。

（9）形在上下，声在其中。

如：衷、裹（里）。

（10）形在其中，声分上下。

如：哀、莽。

5. 转注

《说文解字·序》曰："转注者，建类一首，同意相授，考老是也。"即是指意义相同，在同一部首范围的文字。对此类的解释众说纷纭，各家解释不尽相同，目前有"形转""音转"和"义转"三类不同的解释。

6. 假借

《说文解字·序》曰："假借者，本无其字，依声托事，令长是也"。即是指语言中有言而无其字，借用同音字或音相近的字来表达，也可表述为一种不造字的造字行为，例如：

"来"的本意是小麦，借作往来的"来"。

"裘"的本意是皮衣，借作请求的"求"。

"会合"的会，借作"会计"的"会"。

"长短"中的"长"，借作"长官"的"长"。

## 二、临帖准备

临帖是学习中国书法最重要的方法，绘画可以从临摹入手，也可以从物象写生入手。但是，学习书法只能从临帖入手，因为书法是文字抽象升华的艺术，自然界中没有直接的书法物象可以借鉴参考，只能通过碑帖的临习，进入前人书法语言体系。

### 1. 临摹

临摹是一个组合词，"临"是指对着法帖进行临写。此处主要讲临帖的三个举动，一是格临；二是对临；三是背临。这三种方法互为左右，对临也有折格后临写，对临时也有不看帖，凭记忆书写的。所以，临帖可以总述为对临。"摹"是用比较透明的纸覆盖在范本上，忠实不走样地描写。摹写也分为直接描写和先勾勒点画外轮廓，然后再用笔墨填写。这两种方法更多是在没有印刷技术的时期，为了传承保留法帖而使用的一种方法，著名的冯承素神龙本《兰亭序》就是采用的双钩描填方法。对于今天印刷技术来说，"摹"的技法可以作为考证、佐证某些历史痕迹而

存在，但学习书法则尽量不要采取此等办法。因为摹的是形，而非法帖中笔法的转承交接，以及行笔过程的生动。

目前，学习书法有一种将欲书写的文章印成暗文影印，然后学习者用毛笔再填写的方法，这一方法就是典型意义上的摹写，采用写"仿影"的办法，我认为不宜采取这种"方法"学习书法。其理由是，如果我们没有笔法的基础和正确的运笔力量、控制方法，这种摹法就是采取"描"的方式去完成摹的仿写，其后果就是失去了毛笔书写过程中的韵律性，将手上应该锻炼养成的连贯动作碎片化。如果具备了基本笔画基础，就应该直接采用临的学习办法，而不采用摹。

2. 临帖

临写学习是一般以对临方式为主，巩固方法以背临为主的。我们在对临法帖时，尽量采用悬肘方法，其目的就是要加大对笔的控制难度，难的事情都能做好，那么相对于悬肘方法较容易的悬腕、枕腕就如同探囊取物，轻松容易多了。

临帖时我们首先要解决的问题是什么？或者说我们通过临帖要达到什么目的？首先，我们最直接的目的是获取所临字帖的笔法和字法，而且要以所临法帖为最高标准。临写得越接近法帖，说明我们对其笔法和字法掌控的水平越高。其次，通过临写，我们学习和了解所临法帖文章内容、创作背景、书法家的生平简介，以及该帖在书法史中的价值地位等；再次，临帖不能泛泛而临，在掌握了所临字帖的笔法、特征笔画、结字规律、特征结构之后，一定要通篇临写法帖，通过洋洋洒洒的完整书写，跨入书法大门的门槛，建立起自己对书法学习的自信；通过对法帖的通篇临写为自己的书法人生，留下自己每一步的足迹。最后，在临写过程中，也可以抽取法帖的字进行一些组合，变化一点形式，写一点单条、横幅、扇面等，从而提高临写兴趣，了解书法作品的形式和表现方式。

3. 怎么选帖

我们在临写第一本帖时，首先要结合我们学习基本笔画时所表现出来的发力特点，选择较契合的法帖；其次要在各个时期的

正、草、隶、篆、行不同的入笔风格作品中选择与自己的手型发力特点相吻合的法帖；最后是法帖的艺术风格要与自己的性情相接近。

（1）所选法帖在书法史中的地位和影响力。书法作为中华民族独具的艺术体系，几千年流传下来的范本浩若烟海，有已知的，也有新近出土的。如何在如此庞大的文献量中去获取我们所需要的东西？我们可以采用学习中的检索方式，翻阅在书法史中有影响力的文献，作为我们选择临习法帖的依据，比如说：阮元所著的《南北书派论》及《北碑南帖论》；刘熙载《艺概》中的《书概》；康有为的《广艺舟双楫》。当代谷溪编著的《中国书法艺术》，以及日本学者伏见冲敬编著的《中国历代书法》等书籍可作为参考。

（2）版本的选择。当我们选定了一本法帖，还要对其版本进行甄别，如果能够直接用原始版本作为学习的范本，那是人生的一大幸事。我们目前许多学习范本都是印刷装帧而成的，但是印刷版本较多，拓片的质量也是参差不齐，越是接近作者书写年代的版本，越是值得我们选择的版本。比如说：郑道昭所书《郑文公下碑》，就要以道光年间保留有"颂"字的版本为临写版本，因为该版本拓工精良，字字清晰，为现有存世的《郑文公下碑》中不可多得的珍品。再比如，临写《隋董美人墓志铭》，应该选择张廷济旧藏初拓本，这一初拓版本原件现在保存在国家图书馆。因为此碑于咸丰三年（公元 1853 年）就已经毁掉不存。所以我们在选择这本帖临写时，应以张廷济的版本为依据。通过对临写版本的甄选学习，我们又可初步涉猎书法学中有关碑帖的学问。

4. 书写工具的选择

"文房四宝"是中国传统文化中的文书工具。"文房"的解释可以从三个层面来看：一是指官府掌管文书之处；二是指书房，泛指读书、写作和书画创作的空间场所；三是特指书写用品，即书写工具和材料，如毛笔、墨、纸、砚台、笔洗、笔架、笔筒、镇纸等。在长期的社会实践中，形成了湖笔、徽墨、宣纸和端砚

为代表的书画特指的文房四宝，而我们现在广义地将毛笔、墨、纸、砚台都称为"文房四宝"。

### 三、结体规律

在临写法帖的过程中，首先应掌握所临法帖的起笔、收笔特征。将基本笔法的动作角度过渡到法帖的角度；掌握法帖的特征笔画；掌握法帖的结字特点和具有典型代表特点的字。个性特点越鲜明的典型笔画就越是法帖的标签符号，临帖学习时就更加易于识别和掌握。对于临帖过程中结体规律性的共性方面，我们可以在临帖过程中去分析和掌握，并在具体的临帖过程中也要去掌握个性的特征。

#### 1. 单字结构

单字结构也就是独立字的笔画组成，特点是笔画少，空白多，也有形质不规则的现象，没有其他的结构要素与之相互呼应，书写时容易出现松散不紧凑的现象。单体字的重心应放在视觉的几何重心上，注重笔画间的内在关联关系。具体规律应掌握如下方面：重心平稳，如文、又、支、交；笔断意连，如之、心、小、川；疏密得当，如上、下、九、大；斜中求正，如尹、步、曳、正；参差变化，如来、水、更、走；纵横适度，如自、目、耳、直；比例得当，如口、日、一、卜。

#### 2. 组合结构

组合结构由几个单体字，或由单体字与偏旁部首相结合而组成。在整个汉字中，组合字占了汉字的90%以上，如何写好组合字在书法学习过程中显得尤为重要。赵孟頫说："书法以用笔为上，而结体亦须用工。"就汉字的结构特点，可以将汉字的结构归为如下几个方面：

（1）上下结构。

（2）左右结构。

（3）内外结构。

（4）上中下结构。

（5）左中右结构。

（6）品字形结构。

3．笔画顺序

每个字，先写哪一笔，后写哪一笔，都有一定的顺序，人们从长期的书写实践中也总结出一些规律，以安排结构，使笔画之间的搭配显得和谐美观，笔势呈现气韵连贯，提高书写的速度和水平。这也是学习书法的一个重要环节。笔画顺序的规律有以下几点：

（1）从上到下。

（2）从左到右。

（3）先横后坚。

（4）先撇后捺。

（5）先中间后两边。

（6）先外后内。

（7）先内后外。

（8）先两边后中间。

（9）先内再外后封口。

## 四、读帖内容

临写碑帖是进入前人书法语言体系的唯一途径。中国书法经过几千年的历史洗礼，能够流传至今的碑帖，都是中华文明的瑰宝，它们是构成中国书法历史和艺术海洋的重要组成部分。临帖是书法人必需的过程，临写的目的不仅仅是学习前人书写的方法，更重要的是通过临写对书法史学、文字学、书法美学等有更深层面的掌握和学习，得古人形质，得其性情。临写法帖所涉及的内容也是相当广泛的，首先涉及法帖的内容及历史背景；其次涉及法帖作者的生平简历以及生活的历史环境对书家人文素养的影响；再次涉及其法帖的艺术历史地位和对书法历史的影响；最后读取法帖的技法信息和临写该法帖。

我们以中国书法历史上极具影响的王羲之"天下第一行书"《兰亭序》作为范本，对读帖所涉及的法帖人文信息予以呈现（如图3—8所示）。

图 3-8

### 1. 作品内容及背景

《兰亭序》概述如下。

《兰亭序》，又称《兰亭记》《兰亭集序》《临河序》《禊帖》《禊序》等，28 行，324 字，东晋王羲之书。东晋穆帝永和九年（公元 353 年）三月三日，时任会稽内史、右军将军的王羲之与谢安、孙绰等四十一位名士文人聚于会稽山阴（今浙江绍兴）的兰亭修禊，曲水流觞，饮酒作诗。诗集之首，就是由王羲之作并书写的这篇《兰亭序》。相传此帖传至王羲之七世孙僧智永，后归僧辨才。唐时为太宗所得，太宗极力推王书为代表作，遂命赵模、韩道政、冯承素、诸葛贞等人精工摹拓，又命虞世南、褚遂良等人各临一本，分赐亲贵近臣。太宗死，以真迹殉葬。存世《兰亭序》有摹本、临本、刻本多种，其中以冯承素摹本最接近原帖神韵，石刻本则首推"定武本"。虞世南临本、褚遂良临本亦传世，今均藏于故宫博物院。

《兰亭序》是中国书法艺术史上影响最大的名作之一，被誉为"天下第一行书"。董其昌在《画禅室随笔》中说："右军《兰亭序》，章法为古今第一，其字皆映带而生，或小或大，随手所如，皆入法则，所以为神品也。"解缙《文毅集·书学详说》云："昔右军之叙兰亭，字既尽美，尤善布置，所谓增一分太长，亏一分太短。鱼鬣鸟翅，花须蜂芒，油然粲然，各止其所。纵横曲折，无不如意。毫发之间，直无遗憾。"美誉高评，不胜枚举。

《兰亭序》中描写了王羲之等人集会时兰亭周围山水之美和聚会的欢乐之情，抒发了作者对盛事难再、人生短暂的感慨。文

中斥老庄"一死生""齐彭殇"为"虚诞"和"妄作"，也在一定程度上表露出不甘虚度岁月的积极进取意向。南朝初期，雕辞琢句的骈文已逐渐风行，这篇序文不过度追求华丽的辞藻，叙事状景，清新自然，抒怀写情，朴实真挚，故历来也被奉为文学作品中的经典佳作。

### 2. 法帖原文

永和九年，岁在癸丑，暮春之初，会于会稽山阴之兰亭，修禊事也。群贤毕至，少长咸集。此地有崇山峻岭，茂林修竹，又有清流激湍，映带左右。引以为流觞曲水，列坐其次，虽无丝竹管弦之盛，一觞一咏，亦足以畅叙幽情。是日也，天朗气清，惠风和畅。仰观宇宙之大，俯察品类之盛，所以游目骋怀，足以极视听之娱，信可乐也。

夫人之相与，俯仰一世。或取诸怀抱，悟言一室之内；或因寄所托，放浪形骸之外。虽趣舍万殊，静躁不同，当其欣于所遇，暂得于己，快然自足，不知老之将至，及其所之既倦，情随事迁，感慨系之矣。向之所欣，俯仰之间，以为陈迹，犹不能不以之兴怀。况修短随化，终期于尽。古人云："死生亦大矣。"岂不痛哉！

每揽昔人兴感之由若合一契，未尝不临文嗟悼，不能喻之于怀。固知一死生为虚诞，齐彭殇为妄作。后之视今，亦由今之视昔，悲夫！故列叙时人，录其所述。虽世殊事异，所以兴怀，其致一也。后之览者，亦将有感于斯文。

### 3. 王羲之生平

西晋太安二年（公元 303 年），王羲之出生于琅琊（今山东临沂市）。

永嘉元年（公元 307 年），琅琊郡发生了一场规模浩大的迁徙，时年四岁的王羲之及其家族迁于建邺（今江苏南京）。《晋书·王羲之传》载："元帝之过江也，旷首创其议。"而《太平御览》里对此事的描述似乎更具体一些："大将军、丞相诸人在此

时闭户共为谋身之计。王旷世弘来，在户外，诸人不容之。旷乃剔壁窥之曰：'天下大乱，诸君欲何所图谋？将欲告官。'遽而纳之，遂建江左之策。"

王羲之对自己这《兰亭序》文是颇为自负的。《晋书·本传》云："或以潘岳《金谷诗序》方其文，羲之比于石崇，闻而甚喜。"诚如现代美学家宗白华先生所言，晋人是高远旷达的，同时又是一往情深的。王羲之的《兰亭序》深切地反映了晋人的这一"双重性格"，世事的无常本质和人类与生俱来的执着是永远都无法调和的矛盾，而晋人做到了将"修短随化，终期于尽"放到天地之间和俯仰瞬间，这种乐观务实的世界观和人生观是值得我们后人借鉴学习的。

这篇序文在书法上，被后人誉为"天下第一行书"。此时的王羲之已是五十余岁。唐代孙过庭在《书谱》中说："右军之书，末年多妙，当缘思虑通审，志气和平，不激不厉，而风规自远。"这也许就是《兰亭序》享誉千古的原因之一。

王羲之书法的杰出成就受到时人的称誉，也流传着很多有关他书法的逸闻。据《晋书·王羲之传》记载：

（王羲之）性爱鹅，会稽有孤居姥养一鹅，善鸣，求市未能得，遂携亲友命驾就观。姥闻羲之将至，烹以待之，羲之叹惜弥日。又山阴有一道士，养好鹅。羲之往观焉，意甚悦，固求市之。道士云："为写《道德经》，当举群相赠耳。"羲之欣然写毕，笼鹅而归，甚以为乐。其任率如此。

尝诣门生家，见棐几滑净，因书之，真草相半。后为其父误刮去之，门生惊懊者累日。

又尝在蕺山见一老姥，持六角竹扇卖之。羲之书其扇，各为五字。姥初有愠色，因谓姥曰："但言是王右军书，以求百钱邪。"姥如其言，人竞买之，他日。姥又持扇来，羲之笑而不答。

4. 作品历史真伪论辩

《兰亭序》为王羲之所作本无争议，但到清末，李文田首先

提出此文是假的，字更不可能真，因此断定传本《兰亭序》是伪托。1965 年 5 月，郭沫若在《光明日报》《文物》上发表《由王谢墓志的出土论到〈兰亭序〉的真伪》一文对《兰亭序》的真伪问题提出质疑，认为相传的《兰亭序》后半段文字兴感无端，与王羲之思想无相同之处，书体亦和当时出土的东晋王氏墓志不类，疑为隋唐人所伪托。

（1）宋元以来有关《兰亭序》的聚讼姑且不表。近 200 年来，《兰亭序》真伪之争尤为热烈，至今也没有了结。持否定态度者更有甚者，认为文假、书假、连传摹本都没有艺术价值可言。那么，《兰亭序》还有什么可学之处呢？

（2）否定《兰亭序》的主要论点如下：

第一，否定其书法字体。

清代乾隆年间学者赵魏较早地对《兰亭序》字体提出了质疑。他说："南北朝至初唐，碑刻之存于世者往往有隶书遗意，至开元以后纯乎今体。右军虽变隶书，不应古法尽亡。今行世诸刻，若非唐人临本，则传摹失真也。"他认为《兰亭序》字体应具有隶书痕迹，不应是唐代的"今体"味道，现存世的《兰亭序》不是唐人摹本，就是传摹失真的本子。

清代光绪年间学者李文田在赵魏的基础上断然否定《兰亭序》的字体。他说："世无右军之书则已，苟或有之，必其与《爨宝子》《爨龙颜》相近而后可。以东晋前书，与汉魏隶书相似。时代为之，不得作梁陈以后体也。"他认为王羲之的字体应与"二爨"相近，或与汉魏隶书相似，不可能像梁陈以后的字体，这是"时代为之"，什么时代就写什么时代的字体，否则就违反历史。因此，他认为现存的《兰亭序》风貌不可信。

郭沫若又在李文田的基础上进一步全面否定《兰亭序》，并下了"结论"。他利用新出土的《墓志》作证据，认为王羲之的字体应该像 1965 年前后在南京和镇江出土的东晋《王兴之夫妇墓志》《谢鲲墓志》《颜谦妇刘氏墓志》《刘尪墓志》那样，或似隶书，或似"方头方脑"的魏碑笔意。他断言《兰亭序》不是王羲之所书，其字体是不对头的。甚至他认为《兰亭序》是陈隋年

间的智永伪托。

总之，否定《兰亭序》字体者，大都认为东晋仍处在"隶书时代"，王羲之的字体"应该是没有脱离隶书的笔意。"具体说《兰亭序》应该像那种"方头方脑"尚存隶意的魏碑一样。

第二，否定其文章。

李文田说："文尚难信，何有于字。"他首先对《兰亭序》文章表示质疑，认为其文章是后人伪托。他根据刘孝标注引的《世说·企羡篇》，说王羲之所作是《临河序》，不叫《兰亭序》。《临河序》在"信可乐也"之后是"右将军司马太原孙丞公等二十六人……"一段赋诗罚酒的 40 字。他认为《兰亭序》后边多出的"夫人之相与"以下 167 个字是隋唐人照东晋崇尚老庄思想而编造的伪词，所以"文尚难信"。

郭沫若先生更进一步认为《兰亭序》其文章和字体都是隋僧智永伪造，公然点了智永的名。在文章上，郭沫若先生还认为那 167 字尾与王羲之思想不符。他认为王羲之性格倔强，忧国忧民，他不会因"修短随化，终期于尽"以至于"悲夫""痛哉"，如此悲观消极。

还有人认为《兰亭序》第一行中的"癸丑"二字写得扁小，与全文不谐调，是作伪者一时算不出当时的纪年，而后添加上去的，是"露马脚"之处。认为在干支纪年盛行的年代，王羲之岂能不知？由此便断言《兰亭序》其文不足信。

综上所述，否定《兰亭序》其文者，一是认为字数不对，二是认为思想不合，所多出的 167 字"尾巴"是无病呻吟。在这里，便引出了"两个尾巴"的"讼案"。

（3）肯定《兰亭序》的主要论点如下：

第一，肯定其字体。

到底《兰亭序》应该呈现的是什么样的字体风貌？是隶书还是楷书？启功先生说："秦俗书为隶，汉正体为隶，魏晋以后真书为隶，名同实异。"可以肯定的是王羲之平时写的是楷书，只是当时还叫作"隶书"罢了。楷书是后人为了区别隶书而改的"名"，唐朝大约还没统一叫法与名称。对《兰亭序》持否定态度

者认为王羲之处于"隶书时代",是写隶书的,至少还是存"隶意"的,而《兰亭序》是脱尽"隶意"的梁陈书体或是"唐人体",因此不可信。凡否定《兰亭序》的基本上都以此立论。作为肯定《兰亭序》者认为王羲之"变隶为新",写的是新体,不会是隶书,《兰亭序》书体可信,这是王羲之功绩的一种见证。

王羲之所以能在书法史上被誉为"书圣",是因为他在书法上有巨大贡献,是一个时代的"创新者","集大成"的代表人物。如果他只是写汉隶、章草的能手,大概至今也称不了"书圣"。王羲之的功绩就在于他将汉末三国以来以钟繇为代表的"八分楷"完善化,把行书成熟到完全"楷化"的境地。《兰亭序》便是他这种"行楷"的代表作。

另据近代著名学者、书论家、书法家康有为《广艺舟双楫》观点:"真楷之始,滥觞汉末。"肯定了楷书起于汉末三国。因此,东晋的王羲之写出《兰亭序》一样的行楷书风格在理论上是站得住脚的。

第二,肯定王羲之是写楷书的,其行书必然是"楷化"的。

王羲之所处的时代是书体变革时代,不是汉隶风行的"隶书时代"。他是在继承钟繇、卫夫人的"楷隶"之后,逐渐完善楷书的集大成者。在历史的变革时期"总有集大成者"。这个集大成者就是书法历史的代表人物。楷书由钟繇的"初变",又经三国、西晋,到东晋百十年的"渐变"过程,再到王羲之则是一个"突变"。王羲之的"突变"也是书史发展的必然产物,没有"突变"就不可能有新的书体出现。从钟繇到王羲之的百年孕育,绝非偶然。王羲之正因"创新"而被称"圣",当是时代为之。

如说王羲之的字体为"二爨"或《王兴之墓志》一类方头方脑的北魏碑味,就更不对了。北碑字体也是变革隶书的产物,是不很成熟的一种楷书,它尚存"隶意"用笔。由北碑到魏碑趋于成熟,而北魏晚于王羲之90年;至于地处边陲少数民族地区的"二爨"字体,一个晚于王羲之50年,一个晚于王羲之100年,没有前者仿效后者的道理。至于后者不像前者,是国家不统一,缺少文化信息层面的流通所致。

第三，肯定其文章。

认为《兰亭序》比《临河序》得名要早，不能用《临河序》否定《兰亭序》。南朝梁人刘义庆的《世说·企羡篇》中就有"王右军得人以兰亭集序方金谷诗序"，可见《兰亭序》之名在前。李文田引刘孝标加注《世说》中的《临河序》比古本《世说》晚百年，以后者否定前者实在不能成立。《兰亭序》当初没有题目，无论是《兰亭序》还是《临河序》都是后人给加的，这个题目并不足以争。

认为《兰亭序》的"167字尾巴"是合理的，反而认为《临河序》的"40字尾巴"显生硬，与文体不合。郭沫若先生否定《兰亭序》的"167字尾巴"，认为它不合王羲之的思想，肯定《兰亭序》者对此不服。他们认为王羲之的思想兼杂儒、释、道三家，并不是纯道家，纯老庄思想，何况人有喜怒哀乐，思想情绪中时常充满矛盾是合情理的。王羲之既雅好服食养性，不乐在京师，初渡浙江便有终焉之志。所以"当其欣于所遇，暂得于己"，便"快然自足"，而当其"所之既倦，情随事迁"，又不免感伤悲怀。这种矛盾心理不足为奇。周绍良先生专门对老庄思想作了进一步的分析研究并指出，"老庄"并非一家，老子有"用世"的一面，他讲"卫生"，不谈及"不生不死"。《兰亭序》中的"齐彭殇为妄作"就是典型的老子思想，晋人是崇尚老子，而排斥庄子的。

还有人认为是《临河序》删节了《兰亭序》，如金圣叹腰斩《水浒》一样，是编者不喜欢所致。《临河序》倒像断尾蜻蜓，伤了元气。

综上所述：两个"尾巴"的"讼案"意义并不大。"167字尾巴"合理，而"40字尾巴"也不足为虑。两个"尾巴"哪个是注家增改，哪个是注家遗漏，无关紧要。

5. 作品对历史的影响

（1）对隋代书法的影响。

隋朝最负盛名的书家当属智永，智永是王羲之七世孙，出家会稽嘉祥寺，在陈时客居吴兴永欣寺，入隋后晚年住于长安西明

寺。其书风初学萧子云，后学王羲之，在永欣寺客居时是他习书的积累时期。唐李绰《尚书故实》载其：

> 积年学书，后有秃笔头十瓮，每瓮皆数石。人来觅书，并请题额者如市，所居户限为之穿穴，乃用铁叶裹之，人谓"铁门限"。后取笔瘗之，号为"退笔冢"，自制铭志。

智永除了在僧众中有重大的影响外，在整个社会层面上也有深远的影响。如贞观十五年（公元 641 年）蒋善进本智永《千字文》，是蒋氏临写本，包括颜真卿的早期作品《多宝塔碑》，受时流影响，其结体、用笔大量留有智永遗法的痕迹。

隋代善书者，除智永外，另有丁道护声名最高，其作品《启法寺碑》与智永书相类，亦是王羲之书法脉络。

隋代书法在理论上，值得关注的是释智果的《心成颂》，以钟王的结字为研究对象，总结出了一些作字的法则，如说：

> 回展右肩：头颈长者向右展，"宁""宣""台""尚"字是也。
>
> 长舒左足：有脚者向左舒，"宝""典""其""类"字是。

其文章提出了一系列较为辩证的结字法则，如"间合间开""隔仰隔覆""回互留放""变换垂缩""繁则减除""疏当补续""分若抵背""合如对目""孤单必大""重并仍促""以侧映斜""以斜附曲"，这十二种具有概括性的原则。最后总结道，覃精一字，功归自得盈虚。向背、仰覆、垂缩，回互不失也。统视连行，妙在相承起复。行行皆相映带，联属而不背违也。

（2）对唐代书法的影响。

初唐时期在皇室引领下，书法潮流的正统便是王羲之。李世民将王羲之推到了至高无上的位置。认为王羲之书法"尽善尽美"，将其尊崇为"书圣"，并亲自为其立传，使朝野上下皆习王

羲之书帖，一时蔚为大观。

……伯英临池之妙，无复余踪；师宜悬帐之奇，罕有遗迹。逮乎钟王以降，略可言焉。钟虽擅美一时，亦为迥绝，论其尽善，或有所疑。至于布纤浓，分疏密，霞舒云卷，无所间然。但其体则古而不今，字则长而逾制，语其大量以此为瑕。献之虽有父风，殊非新巧。观其字势疏瘦，如隆冬之枯树，览其笔踪拘束，若严家之饿隶。其枯树也，虽槎枒而无屈伸；其饿隶也，则羁羸而不放纵。兼斯二者，固翰墨之病欤？子云近出，擅名江表，然仅得成书，无丈夫之气。行行若萦春蚓，字字如绾秋蛇，卧王濛于纸中，坐徐偃于笔下。虽秃千兔之翰，聚无一毫之筋……

李世民不遗余力地提倡王羲之书法艺术，尽其所能千方百计收集其遗迹，在整个社会引起了巨大的反响。也因李世民对王羲之书法的偏好，使得王羲之书风深入到社会的各个角落。初唐"四家"有"欧、虞、褚、陆"，或"欧、虞、褚、薛"。褚遂良的父亲褚亮在隋与虞世南以文学受晋王杨广赏识，召为东宫学士。武德初年随父入唐，《书断》称他："少则服膺虞监，长则祖述右军。"陆柬之是虞世南外甥，初学舅氏，后仿二王。薛稷出身太学，受虞、褚书风影响，《书断》称："书学褚公，尤尚绮丽媚好，肤肉得师之半，可谓河南公之高足，甚为时所珍尚。"这些人中有开创唐代书法风气先河的，当推欧、虞，但影响最深远者则为褚遂良。

（3）对宋代书法的影响。

宋代的书法，在书法的繁荣与书家群体的数量上无法与唐代相抗衡。宋代的雕版印刷技术已经普及，这无意中造成了楷书的衰落，篆、隶书的丰碑大碣也已退出历史舞台，即使有写篆、隶的，也不过当作文人的雅玩，且大多无佳妙者可称。

宋"尚意"书家群体以苏、黄、米三人为最高代表，苏、黄更是这种书学理想的主要倡导者。他们尽管都盛赞颜真卿与杨凝

式，但他们最终走的都是由唐入晋的路线。

苏、黄是向往魏晋风流的，他们是将唐人对晋人书法高度总结的基础上，提出了"趣"和"韵"的美学观念。在崇尚魏晋风度的基础上再现魏晋风度，以"二王"为代表的魏晋书风为参照，创造出一种与古人并驾齐驱的新美学潮流，只有看清这一点，才能明白宋人"尚意"书风的伟大独特之处。"二王"书法是魏晋书法的杰出代表，苏、黄作为宋朝书法的魁首，是在继承魏晋书法的基础之上，赋予了书法更多士大夫的"意趣"和"宽容"的思想内容。后人集苏轼的《东坡论书》中有云：

……颜鲁公书雄秀独出，一变古法，如杜子美诗，格力天纵，奄有汉魏晋宋以来风流，后之作者，殆难复措手。

——书唐氏六家书后

子敬虽无过人事业，然谢安欲使书宫殿榜，竟不敢发口，其气节高逸有足嘉者。此书一卷尤可爱。

——题子敬书

《兰亭》《乐毅》《东方先生》三帖皆绝妙。虽摹写屡传，犹有昔人用笔意思，比之《遗教经》则有间矣。

——题逸少书

黄庭坚书论中则有：

《兰亭叙草》，王右军平生得意书也。反复观之，略无一字一笔不可人意。摹写或失之肥瘦，亦自成妍，要各存之以心会其妙处尔。

大令草法殊迫伯英，淳古少可恨，弥觉成就尔。所以中间论书者，以右军草入能品，而大令草入神品也。余尝以右军父子草书比之文章，右军如左氏，大令似庄周也。由晋以来难得脱然都无风尘气似二王者，惟颜鲁公、杨少师仿佛大

令尔。

由此可知，"尚意"书家对"二王"书风是推崇备至的，仍然是以魏晋书法为先导，建立起书法的基本美学格局。他们反对的是唐人对"二王"的程式化，将书法变成没有书写者主观意识行为的事情。

苏、黄、米皆饱学之士。苏轼认为"作书之法，识浅，见狭，学不足，三者终不能尽妙"，黄庭坚则认为"士大夫处世可以百为，唯不可俗，俗便不可医也"，"学字既成，且养于心中无俗气，然后可以作，示人为楷式"。他盛赞苏轼"东坡道人在黄州时作，语意高妙，似非吃烟火食人语。非胸中有万卷书，笔下无一点尘俗气，孰能至此"。

"法"和"意"在晋人具有高度的统一，唐人拥有普遍的法度，宋人所追求的尚意天真，这些书法美学格局的奠定，便成为书法后来发展所遵循的基本准则和讨论问题的主脉。

（4）对元代书法的影响。

在书法史上元代影响最大的书法家是赵孟頫。赵孟頫（公元1254—1322年），字子昂，号松雪道人。赵孟頫于书法上提出"学晋不从唐人，多见其不自量也"的观点，对元代书法做出了功不可没的贡献。曾云：

近世，又随俗皆好颜书，颜书是书家大变，童子习之，直至白首往往不能化，遂成一种臃肿多肉之疾，无药可差，是皆慕名而不求实。尚使学二王，忠节似颜，亦复何伤？

他总结了当时书坛之弊，身体力行，以复古为手段，以魏晋书法风范作为指向，扭转其当时书坛衰败。赵孟頫早期作品《杜工部秋兴四诗卷》即是当时书法风貌，稍后学习智永、《兰亭序》《圣教序》，基本上已形成追溯东晋书风的格局。流传到今天的赵氏作品中可见他大量的临二王书作。倪瓒评他《临大令四帖》曰："赵魏公留心字学甚勤，羲献书凡临数百过，所以盛名充塞

四海者，岂无其故哉？"虞集则在赵氏《临智永千字文》后跋：

> 赵松雪书，笔既流利，学亦渊深。观其书，得心应手，会意成文，楷法深得《洛神赋》而揽其标，行书诣《圣教序》而入其室，至于草书饱《十七帖》而变其形，可谓书之兼学力、天资精奥神化而不可及矣。

赵孟頫与宋代书家不同的是，他全面地继承了唐人的法度，并且通过这一行为来更多地理解晋人，其主要目的在于继承并复兴颓势的元代书法。后世之人也有评他的字为"奴书"的情况，说他没有创新，这种说法是偏激的。在宋末元初颓势荒寒的书坛上，以他的深厚学养和勤勉精神，加之帝王于一定程度上的支持，确实重新兴起了晋唐以来的书学传统，成为后来四百多年涵盖书坛的楷模。他对魏晋书法的推重，使元代书坛重新确定了以二王为法典的书法传统。在此方面的影响，在他之后的百年书坛人物中，实无出其右者。

赵孟頫提出了关于笔法的"用笔千古不易"说，后人多将此论庸俗化。周星莲《临池管见》中解释为"指笔之肌理言之，非指笔之面目言之"，即是指毛笔书写时的原理是不变的，而不是从书法线条行质的表面现象去分析。赵孟頫认为：

> 书法以用笔为上，而结字亦须用工。盖结字因时相传，用笔千古不易。右军字势，古法一变……然古法终不可失也。

在赵孟頫的带动下，元代书家莫不以二王书为贵。赵孟頫与其时的友人鲜于枢、邓文原，合称"元初三家"。鲜于枢初学金人张天锡，后习晋唐人行楷，小楷学钟繇，草书出自怀素。传世《论书帖》则出自王羲之。邓文原正行草书，初法二王，后师李邕，风格上与赵孟頫更为相近。由于三人都曾在杭州为官，书法观念较为一致，因此鲜于枢和邓文原也是元朝复古主义的先

导者。

元初值得一提的还有以习二王书而得名的李倜。戴表元记云：

集贤学士河东李公士弘以好书名天下。稍暇，则取晋右军纵笔拟为之，所居山房之窗、壁、几、砚，广诸供具花物，皆奕奕有晋气，由是以拟晋题其颜。

李倜甚至较为机械地使用和晋人一样的矮桌，采用高执笔而书之的方法。其对晋人书风的探讨，除了对书法本身的研究以外，对构成这一现象的外部因素也进行了分析探讨。

基于元文宗对赵孟頫的推崇，一时朝野上下皆从此风。作为晚辈的虞集、柯九思、揭傒斯对赵孟頫十分仰慕，与赵孟頫有较多的翰墨交往。且在赵孟頫的书法影响下，能够形成各自的风格面目。

虞集的作品，深得二王之韵，用墨的枯湿变化比较丰富，字法上独具自我，这一用墨枯湿变化在赵孟頫作品中是较为少见的。

柯九思在元文宗时从典瑞院都事、奎章阁参书，最后到鉴书博士，凡宫廷内府收藏的书画古迹，都是由他来做鉴定，元文宗赏赐王献之《鸭头丸》帖作为对他的肯定。其书作《上京宫词》《兰亭独孤本跋》等在用笔上有欧阳询的特征，但他以钟、王之法将欧字进行了改造，字形较扁宽，笔势上趋向于婉约，具有晋人气息。

揭傒斯书法能在学习赵孟頫的同时，追溯其魏晋源头。陶宗仪《书史会要》称："揭斯正、行书师晋人，苍古有力。"

赵孟頫提倡的这场复古运动的中坚力量远非这些，得其亲授的，如张雨和俞和；得其引荐、赏识的，如朱德润、钱良佑；还有一些是他的再传，如萨都剌。赵孟頫提出的这场复古风潮，对整个元朝乃至中国书法史都有极其深远的意义，从元朝阶段性广义角度来讲，康里子山与饶介、危素、吴镇、杨维桢、陆居仁、

倪瓒、黄公望等人组成的隐士群体，虽然在各自的取法、取意上特立独行，但其书法美学的价值取向都较为一致地反映出对魏晋风格的回归。

（5）对明代以后书法的影响。

从明代洪武到成化时期的一百多年中，主要的书家群体分为两大部分，一部分为元代的遗老书家，另一部分则是以沈度为代表的台阁体书家群。

遗老书家影响力最大的为饶介、危素、杨维桢、俞和等人。明初的宋璲、杜环、詹希元皆出自危素门下，宋克则得饶介传授。解缙从属康里子山一脉，自云："吾中间亦稍闻笔法于詹希原，惜乎工夫未及，草草度时，诚切自愧赧耳。"

明朝初期台阁体在宫廷盛行，明成祖朱棣在庞大的宫廷书家队伍中选出二十八人专习二王书法，沈度亦被明成祖誉为"我朝王羲之"，一时在书坛占据主导地位。以后世观之，这一脉流派将二王书法传统带向了较为僵化的境地，在书法艺术上价值不大。

明朝中期兴起的吴门书派，史称"吴门四家"，即祝允明、文徵明、陈淳与王宠，而祝、文二人为其核心人物。祝允明的艺术风格主要在二王一脉。王世贞言：

> 京兆楷法自元常（钟繇）、二王、永师（智永）、秘监（虞世南）、率更（欧阳询）、河南（褚遂良）、吴兴（赵孟頫）；行草则大令（王献之）、永师、河南、狂素、颠张、北海（李邕）、眉山（苏轼）、豫章（黄庭坚）、襄阳（米芾），靡不临写工绝。晚年变化出入，不可端倪，风骨烂漫，天真纵逸，直足上配吴兴，他所不论也。

文徵明自宋元而上，溯源晋唐。王世贞评曰：

> （文徵明）书法无所不窥，仿欧阳率更、眉山（苏轼）、豫章（黄庭坚）、海岳（米芾），抵掌晬睨，而小楷尤精绝，在山阴父子间。八分入钟太傅室，韩（择木）、李（阳冰）

而下，所不论也。

从祝允明和文徵明二人的书学思想和作品来看，尽管打破了台阁僵化书风，但从本质上看，仍然强调的是魏晋书法风骨的核心内涵，实际上走的还是赵孟頫的复古倡议道路，并且他们对赵孟頫的崇拜也从未减弱。

晚明重要书家有董其昌、徐渭、黄道周、王铎等人。董其昌与徐渭的艺术思想与李贽"童心"说和三袁"性灵"说相一致，强调书写者个人的主体意识，追求书法艺术上个性化潇洒和摆脱程式化俗媚。他们在一定程度上肯定了赵孟頫对晋人的继承，但更多提出了对他局限性的批判。就其本质上讲，他们反对的都不是赵孟頫界定的二王书学，而是被赵孟頫所笼罩的、几经演绎后的那种二王风貌，以及没有书写者个性化的精神面貌。

虽然董其昌一生欲与赵孟頫抗行，以禅论书意欲跳出赵氏樊篱，其实他和赵孟頫仍然是忠实的二王一路风格，只是两人的书写立足点的不同罢了。

徐渭是晚明极具代表性的旷世奇才大家。他的行书主要学习宋人，草书用笔、结字大体源于二王及怀素。袁宏道赞其云"字林之侠客也"，其书是活生生的个人精神写照。

张瑞图、黄道周、倪元璐也是这场变革中的中坚人物，张瑞图草书和行书具有鲜明的反叛意识。黄道周、倪元璐、王铎三人同举进士，在翰苑相约攻书。黄道周力学钟繇，倪元璐法颜真卿与苏轼，王铎则主攻二王。黄道周力推钟繇、王羲之，而唾弃明朝中期的"纤靡"之风，其书刚健生辣。倪元璐主攻苏轼而兼学王羲之，行草书雄浑萧逸，别有机杼。王铎则一生主要师法二王，对古人有一种广义的理解，早年所临《淳化阁帖》，能"如灯取影，不失毫发"，晚年则以自己独有的书法神貌取代所习之气象，形成自己的艺术风格。他的书法中也有米芾的影响，并将灵动开合、飞扬之势发挥到了极点。王铎对于明朝晚期来说是入古最深的书家之一，曾言："书未入晋，终入野道。"他既是二王书法的继承者，也是二王一脉书风的集大成者。其书法艺术风格

远离元、明两朝大多数书家追求的典雅蕴藉的审美倾向，以书家修为逸趣为其宗要，以取法晋唐为其手段，踌躇满志，酣畅淋漓，从本质上诠释了书法艺术的文人性和士大夫情怀。

我们通过对临写法帖的内容、法帖创作背景的了解，明白了法帖是在什么环境情况下创作出来的，法帖为什么会书写出如此的内容，以及创作时的历史人文状态等，这既是读帖的内容要求，也是我们学习书法的必须；通过对作者生平的了解，对其艺术风格形成背景、环境、条件作出相对应的解读和判断，了解与作者同历史时期的书法生态结构，将历史对当下的缘由，当下对未来的启示，逻辑性地有机联系在一起，进行系统的评估；越是优秀的作品，随着时间的推移和历史跨度的加大，其考证辨识争议也就越大。然而，越是存在争议，存在各种思想的碰撞，越是能够彰显出书法的魅力。同时，这一思辨过程也是中国书法史的组成部分之一。通过了解法帖对历史的影响，我们可以看出这其实就是中国书法史的内在关联关系，流派演化的内在文化脉络及审美价值取向的人文理念，这些信息的读取也是我们读帖时所涉及的内容，只有将法帖的历史脉络和影响读取清晰以后，才是对所学法帖达到了较为全面的了解和学习。由于汉文字经历多次历史演化，今人对于古人遗留下来文章，以及文章的语境内涵理解，或多或少会出现一些偏差。而经过历史沉淀下来的文章，是具有较高的文学艺术价值的，比如《兰亭序》，其帖被称之为"天下第一行书"，其文也被收录到《古文观止》。研读法帖，一则可以拉近与古人的距离，二则可以培养自身的书卷气息。通过以上几种读帖途径，我们对所临写的法帖就有了全面的把握，这也是学习书法的路径和方法，是进入前人书法语言体系的唯一途径。

## 五、怎样临帖

孙过庭言："拟之者贵似。"在学习书法的过程中，临帖既是书法的基本功，也是我们进入书法大门的必由之路。传统的临帖步骤方法有以下几点。

### 1. 格临

可购买所需临写字帖的水写布，水写布上除了印刷了大小相适应匹配的"田字格""米字格""九宫格"外，并在水写布格子里印刷了种类繁多的碑帖空心字（如图3－9所示），用毛笔蘸清水在水写布格子的汉字边界内进行书写练习即可。

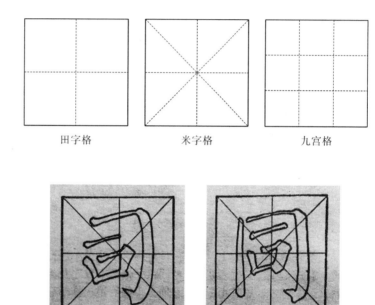

田字格　　　　　米字格　　　　　九宫格

图3－9

### 2. 对临

对临是在对法帖研读的基础之上直接对着法帖临写，是书法学习的重要手段。在对法帖深入观察，充分了解、掌握其结构、笔法、章法的基础之上，通过对临可以进入法帖的意境。对临可以不再用格子，也可以在书写宣纸的下面铺垫有格子的毛毡，或者将宣纸对折成想要的方格尺寸，对临临写的字比帖字放大三分之一或二分之一倍为宜，尽量做到不要看一笔写一笔，而是在观察记忆的基础上看一字写一字，最好能做到看一行写一行，意在笔先，笔居心后，脑有字形。

对临时要善于找出帖字的特点。

（1）点画的特点。找出几个具有代表性的字，所谓代表性是指所临法帖内在的笔法原理呈现出来的风格面貌，即区别于其他法帖的该书家特有的形式特征。这一特有的形式特征是所临法帖书家在笔画特征方面，在起、顿、挡、运、提、顿、收七个笔画动作的角度、衔接、运动等方面形成的固有特征符号。因此我们需要从点、横、竖、撇、捺、折等基本笔画形态中去分析和判断笔画的起笔角度、顿笔大小、衔接方式、挡笔方位、运笔变化、收笔形态，仔细研究笔画的交接变化过程所表现出来的笔画原理变化规律，以及运笔过程的提按顿挫的节奏变化，笔画的粗细浓淡形质变化等，并从中找出规律性的法帖风格面貌和形式特征。通过笔法原理去解读分析所临法帖的笔画内在规律，用理论指导实践，从而做到知其然亦知其所以然。

我们以赵孟頫《三门记》为例，对其笔画进行解读（如图3—10）。

图3—10

第一，从上图的"三""甚""时""夫"等字的横画起笔角度观察，《三门记》的起笔角度基本上是左向上45°，也有向Z轴正向靠近的现象存在，也就是说它的横画起笔里含有"碑"意方笔成分。

如图3—11所示，"三"的第一笔横画起笔角度是基本笔画标准的左向上45°，第二笔横画的起笔角度便向Z轴的正向方向

靠近,起笔角度小于左向上 45°,第三笔横画又恢复到左向上
45°,这种起笔角度变化就是我们通常说的"书写要有变化"的变
化理论根据。

图 3-11

如图 3-12 所示,"夫"的第一笔横画便是左向上往 Z 轴正
向靠近的起笔角度,而第二笔横画起笔角度则继续向左向上往 Z
轴正向更加靠近,几乎成横画方笔"碑"法的竖下笔角度。

图 3-12

如图 3-13 所示,"甚"的两横起笔角度几乎一致,它的变
化是通过两个方面去营造的,一是两横的空间距离相对较远,且
长度变化较大;二是挡笔的方位角度变化,第一横的挡笔角度较
平,是沿水平正向 S 轴方向略微向上,第二横画的挡笔角度较第
一笔沿水平正向 S 轴方向向右上更大,因此两横呈现的不是平行
的线段,而是有方位角度变化和长短变化的线段。

图 3- 13

如图 3—14 所示，"时"字的"日"字旁横折勾的起笔仍然是左向上 45°方向，为标准的楷书起笔角度，右边"寺"第一横画的顿笔和挡笔联动，形成露锋书写的起笔效果；第二横画起笔为标准的左向上 45°楷书起笔角度，挡笔角度较平，是沿水平正向 S 轴方向略微向上方向，运笔的轨迹沿挡笔的方向在运动过程中逐渐下压，形成笔画略微向上突起的弓形弧度，与第一笔横画的露锋下压形成对顶呼应之势；第三笔横画的起笔是在第二笔横画结束以后，由第二笔横画的收笔动作演化而来，根据基本笔画的原理，原本收笔角度应该是向横画的笔画中心左上 45°回笔收起，收笔的顿笔动作完成以后，收笔角度变化为向左下方第 III 象限由重变轻的运笔运动。当笔尖到达我们需要的位置时，笔尖形成起笔的态势，这时的起笔是毛笔从第 I 象限向第 III 象限由右上向左下的运动方向，而第三笔横画的运动方向是水平方向，因此我们可以从横画圆笔起笔的原理中得到相应的答案，这也是第三笔横画起笔是篆书圆笔的原理所在。

图 3- 14

第二，我们仍然从上述四个字"三""甚""时""夫"去分析顿笔和挡笔以及运笔的转承关系。

从帖中和选出的四个字中不难看出，在《三门记》的笔画构成中顿笔大小与运笔形成的笔画宽度几乎一致，这说明顿笔完成后挡笔时笔尖和笔腹同时在向运笔方向同步运动。这种现象自然而然地让我们想起横画方笔的起笔原理，这一起笔原理是保证笔画顿笔大小与运笔线条粗细相一致的方法，只不过原理性方笔起笔与运笔之间的角度为相互垂直的 90°，而《三门记》由起、顿笔方位转化为运笔方位，其掷过的角度为 45°，因此这一转换角度的减小，是保证《三门记》笔画中锋用笔的根源所在。从这一角度出发我们可以作一个大胆的推测，对于北魏风格的书法肯定，不一定是到了康有为年代才得到充分的认知，远在康南海之前，人们对于北魏技法就有高度的认知，只不过可能仅仅将其作为一种技法的补充手段而已，毕竟那时"二王"书风才是时代的正统。赵孟頫说"用笔千古不易"，是什么缘由让他得出这一结论？通过笔画原理的分析，我们至少可以得出这样一个判断，赵松雪不仅仅是理解通透了"二王"的笔法，对于其他风格的笔法也是颇有一番心得，只有吃透了所有之后才有如此这般的感悟。图 3—15 中"焕"字横折的转折部分就具有明显的"碑"意。

图 3－15

《三门记》的运笔所呈现出来的皆为作用力均匀不变的中锋用笔，也就是说在垂直于纸面的 C 轴方向作用力变化不大。

第三，《三门记》撇画在 C 轴方向的向上作用力减小的时间

较长，也就是说撇画两侧边缘线由宽变窄的过渡较为平缓，撇画线条呈充盈饱满状态。其悬针竖画的作用力变化规律也是一样的。我们选"身""俾""欠""神"四字，分析《三门记》的撇、竖。

如图3—16所示。"身"的撇画是一笔较长撇画，从弧度变化来看可以称之为"长直撇"。"直撇"的原理这里就不再重复讲解，参考撇的基本笔画原理分析。从撇画的开始到撇画的结束，其上边缘线与下边缘线向笔画中心线靠近的速度是较为缓慢的，也就是说毛笔在垂直于纸面C轴方向上的作用力减小的速度是缓慢的，毛笔的上下两侧副毫向毛笔中心聚集的时间较长，这个时间长度一直延伸到毛笔到达笔画的收笔位置。因此这个"长直撇"在收笔的地方没有出现楷书撇画收笔时的尖角形状，而是呈现出"比较含蓄"的圆弧收笔情况。

图3-16

如图3—17所示，"俾"的单人旁撇画是直撇，较之"身"的长撇，它更靠近Z轴的下方，也就是它的斜率更大一些。这一撇画从开始到结束，其笔画的上边缘线和下边缘线向笔画中心线靠近的速度更加缓慢，以至于在撇画收笔时都没有发生上下边缘线交会关系，而是通过毛笔在收笔点的"驻笔"达到收笔目的。所谓"驻笔"即是毛笔在该收笔位置，稍作停顿，通过手指和手腕的作用力作用扭动笔杆，将毛笔移动离开此位置的行为。毛笔扭动的方位是顺时针方向还是反时针方向，要结合下一笔的具体位置而定，这是为了达到书写时的流畅性。

图 3－17

如图 3－18 所示，"欠"的第一撇仍然可以视为直撇，但起笔的方式与上两字不同，该起笔的顿笔和挡笔是露锋笔画的原理，因此呈现的是露锋笔画效果。在运笔过程中，毛笔在 C 轴方向没有发生位移，因此该撇的运笔过程处于均匀运笔状态，在收笔处以圆笔的收笔方法处理该撇画的收笔。从该撇的形质上看，把它理解为横画的斜方向书写也有一定的道理。"欠"的第二笔撇画毛笔走了一个曲率变化的弧形轨迹，其原理参考基本笔画撇画的弧度书写，以及方笔撇画的收笔原理即可，这里不做展开说明。观察该笔画的整体形状，笔画粗细变化不大，因此说明该笔画在垂直于纸面的 C 轴方向作用力的变化不大，运笔整体均匀。

图 3－18

如图 3－19 所示，"神"字的"示字旁"撇画同上面"欠"字第一撇书写方法一致，其悬针竖是水平左方向起笔，使用的是方笔竖画的起笔方法。其笔画的整个运笔过程就是收笔的过程，与基本笔画竖画有所不同，竖画的基本笔画有 2/3 的均匀运笔过

程，在这 2/3 的运笔过程中，毛笔在 C 轴方向没有作用力的变化，然后才是1/3的收笔运动。而该字的竖画从一开始就在做收笔运动，也就是说从挡笔动作完成以后，毛笔在垂直于纸面 C 轴方向就一直发生向上力量减小的变化，这种变化一直持续到该竖画收笔结束，这也是该字笔法比较突出的特征之一。

图 3-19

（2）找出结构的特点。即笔画部位之间的大小、高低、宽窄斜正、主次、伸缩、疏密等相互组合关系。我们以赵孟頫《三门记》中的"焕""念""文""观"四个字进行粗略的分析。

如图 3-20 所示，"焕"字的结构为左右结构，左边又可视为上、中、下结构。"火"旁作长撇取左下之势，上两点墨色较重，且紧靠于撇画两旁，呈紧密收缩之势，右点高于左点呈右向上趋势。下面一点墨色较上两点形质较轻，紧靠上面两点，其右侧边缘在上面一点的外侧铅垂线以内。这样的结构安排，使"火"字旁中宫收紧，撇画飘逸长展，且取向右倾斜，右上之点作为"火"向右倾斜而不倒的支撑点。我们读取这样的信息以后再看这个字的"火"字旁，就如同一个人左手抚头，手背枕着岩石（右上一点），左脚弯曲抬高踩在石头之上（左下一点），右脚和身体化为一条弯曲的线向右倾斜出去（长撇），背靠着"奂"，面部回头向右方的远处深深地望去。"奂"上部两撇向"火"旁作同一方向呼应之势，中间结构"四"对"火"起着倾斜依靠作用，因此笔法表现出浑厚沉稳之态。"奂"的下部"大"字，宽度距离加大，重心下移，犹如磐石，起着结字安排的稳定作用。

其撇的曲率弧度较大，视承有千斤之力，且向"火"旁靠近，起着左右衔接作用，与下部"大"的长点向右拓展，其开合距离一起构成对"火"旁倾斜依靠的作用力，以及"奂"的上部两撇和中部"四"重量作用力的稳定支撑作用。赵孟頫的《三门记》字体结构总体呈扁平状，其字体宽度大于字体的竖直高度。笔法所书写出来的线条质量无论粗细，皆表现出较为均匀的状态。

图 3-20

如图 3-21 所示，"念"可视为上、中、下结构，也可视为上、下结构。"人"字头将其下面结构全部覆盖，是"上盖下"典型的结字安排。中间"二"的结字铅锤中心向左偏移，与上部"人"的结字中心不在同一条铅锤中心线上，形成上右下左的不协调状态。而"心"的结构中心复归偏右，平衡上、中错位现象，"心"第一点安排在最下面一横的起笔左边，对其起到对"二"的中心偏左的支撑作用。因此打破"念"字的平衡是上、中、下三个部位的结构安排，使其整体结构不至于呆板，从而恢复"念"字的整体平衡，是既矛盾又统一的对立统一方法。

图 3-21

如图 3-22 所示，"文"字可视为上、下结构，也可以视为独立结构。"文"的点画书写为向左下的一撇，横画取右向上趋势，使该字呈现向左下产生重力的视觉感受。下面撇画书写为向左上方状态，意欲承接上方由"点和横"产生的向左下重力。如果上方"点、横"的线条形质越大，则在书写撇画时的线条形质和曲率程度也要随之加大，唯有此才能保持其视觉上的平衡关系。捺的作用支撑点位于与撇的交叉点，其线条形质重量在捺的下行一折和平出一折位置，力矩长度是撇和捺的交叉点到下行一折和平出一折的交叉点。这样的线条形质重量通过这样的力矩作用，使"点、横"产生向左下的力量倾斜复归平正。试想一下，如果该捺画的下行一折和平出一折的交会点，在水平位置上高于撇画的最低点，这个"文"字将向左下方产生逆时针旋转；如果捺画的斜率加大，远远低于撇画在水平位置的最低点，该"文"字就如同一根竹竿顶起一个帽子，虽然平衡作用达到了，但那仅仅是机械式的平衡，丧失了书法的美感。这也是在学习书法的过程中必须临帖的原因，通过被历史已经认可的间接经验的学习，从而减少探索的时间过程。

图 3-22

如图 3-23 所示，"观"字是一个左、右结构，左边可视为上、中、下结构。该字结构呈左高右低态势，线条质感均匀，笔画分布均匀，左旁撇画的舒展与右旁竖弯钩的外延呈左右开合呼应之势。撇画的起笔位置和撇画的运动轨迹贯穿连接左旁的上、中、下三个部分，右旁的最后一横的起笔嵌入左旁的横画内，起着左右衔接作用。右旁的撇画继续侵入左旁的最后一横下方，起

着呼应承接之势，且撇的收笔点略高于右旁的竖画最低点，起着"和"而"不违"效果。

图 3-23

（3）字势的特点。赵孟頫的《三门记》字体结构总体呈扁平状，其字体宽度大于字体的竖直高度。按笔法书写出来的线条质量无论粗细，皆表现出较为均匀状态。在这种均匀的"静"的形态中，如何做到曲折起伏和线条质量轻重的对比变化，体现书写结字过程"动"的形态要求。我们对赵孟頫《三门记》中的"门""陋""欤""深"四字进行粗略分析。

如图 3-24 所示，"门"为左、右结构，也可以理解为包围结构。汉字书写一般是从左到右的顺序原则，在后续书写情况不明朗的时候，先者往往都要为后续留有余地，因此"门"的左旁空间长度距离较小一些，而线条的重量显得较大。"门"的右旁线条重量较左旁显得较轻，但占用的空间尺寸较大一些。字的整体结构呈现出一小一大，一紧一松，一重一轻，一低一高的效果，右边的竖钩较左边的竖长而高，平衡了左边短而粗的竖画。其左右各自的笔画安排，除了线条粗细不同以外，均呈均匀之势。

图 3-24

如图 3—25 所示，"陋"字属于左、右结构，右边包含了半包围结构。左边"耳朵旁"第一笔向右书写的距离较大，如果我们忽略右边的结构，这个耳朵旁是无法站立起来的，它之所以能够站立起来，是因为"陋"字右边第一横的起笔已经深入到耳朵旁的内部，这一横如同一根顶门闩一样，支撑着耳朵旁不向右倾斜，同时这一深入到耳朵旁内部的横也是连接左、右结构的要素。右旁的"竖折"，其竖的书写向左下方向取势，一是填补耳朵旁下面的空白空间，使字的结构更加饱满；二也是作为左、右结构的连接要素。

图 3-25

如图 3—26 所示，"欤"字为左、右结构，左边也可视为上、下结构。左边"与"字一横的收笔位置同它的正上方竖齐平，单独看左边部首也是不能独立存在的，有向右倾斜不稳之态，整体"欤"字的平稳是通过右旁"欠"的长竖撇，以及"欠"的横折取右上斜势和最后的长点作为支撑，使"欤"字得以整体平衡。右边"与"旁的点写成向左下方向的撇，与右边"欠"最后一笔向右下的长点，在视觉上形成一个"八"字形，起到了对"欤"字上面笔画构成的稳定支撑作用。

图 3-26

　　由此看出楷书的"楷"是汉字书写时整体字形的稳重，以及笔法的规范，但通过其结构的参差错落、正倚借势，表达出书写者逸趣情怀。由此"楷书"的"正"是其结构整体的落落大方，"楷书"的"趣"在于内部"参差错落、正倚借势"的暗流涌动。

　　如图3—27所示，"深"字为左、右结构，右边可以视为上、中、下结构。左边"三点水"旁中规中矩，结构安排使然。右边上部"⺈"第一点书写为向左斜下的重质量短撇，嵌入左旁一、二点之间，连接"深"字的左、右关联关系。第二撇加大斜率，呈现出右边的上、下结构过渡关系，同时也呼应左边部首的下部关系，"⺈"的结构安排整体取向右斜上，为下面"木"字腾出书写空间。"木"的撇、捺呈"八"字安排，起着支撑上面笔画的稳定作用。

图 3-27

2. 背帖

　　所谓背帖就是把帖收起，凭记忆默写。在多"读"熟记，经常翻阅字帖，反复揣摩，观察其形，体味其意，提高鉴别力和欣赏力后，我们应从头到尾地反复默写，达到精熟的地步，使写出的字尽量跟字帖一样，运笔自如，心手相应。赵孟頫说："学书在玩味古人法帖，悉知其用笔之意，乃为有益。"

3. 笔者临写赵孟頫《三门记》（图3—28）

图3-28

笔者临《三门记》单字放大（图3—29）：

图3-29

4. 经典碑帖推荐

我们通常将普通书体分为篆书、隶书、草书、行书、楷书五种，不要误解为书体的分化和发展也是按照这个顺序进行的。实际上，将所谓篆书以上的历史时间看作一种书体的总名，而将隶书、草书、行书、楷书四种书体看作与之相对的另一组书体恐怕还要恰当些。从文字诞生的最初形态到秦代的通行体文字，虽然已有过无数的变迁，但它与汉代以后的通行体文字相比，仍具有根本不同的特征。就如同使用毛笔作为书法史中心问题的关键之处自不必说，就是文字的构造也是不同的。在秦汉之际，在文和字方面，夸张点说就发生了汉文字、汉文学、汉历史、汉仪轨、汉生活形态的一场深刻革命。将书写起来颇费功夫的篆书字体圆形线条简化成方形，废弃了原来认为非常美观的那些东西，这种变化正是由于民族性的变化导致的。美的实用性和观念的变化演化出了这场革命的结果，这就是被称为隶书的书体。这种新的书体随着所使用的工具与材料的转变而产生不同的用途和审美情趣。之前的篆书既用于庄重的场合，也作为日常通行的书体来使用，隶书的出现则是为了更广泛适应各种不同阶段和各种不同情况。这就是表现出美观整齐姿态的汉碑刻书体、现代草书的原始形态，这种现象我们可以在初期的木简上找到相应的答案，这和楷书原始形态的行书也能在木简上找到相应答案是一样的。

汉字书写历史的演化是一个长期复杂的过程，诸多要素均在时间的长轴上交织在一起，书体的历史与文字和文化的历史相互左右。隶书与草书的定型，改变了书法刻石仅仅作为永世流传的手段，将汉字书写引用到更大的社会使用范围。由于垂训后世和通达神明的需要，汉代刻石也存在大量使用篆书的情况，这就是今天我们仍然能看到在汉、三国时篆书还在使用的历史缘由。在隶书的进化过程中，也曾出现过一种经过曲意雕琢的怡美字体，这种字体被默认为正式书体而使用于上述场合，我们现在还能见到的东汉诸碑上都是这种字体。虽然这种书体取代篆书而被赋予了除庄重以外的更广泛的用途，但随着历史不断发展这种字体的用笔方法到达了一个顶点。也是在时间的长轴延伸基础上，随着

草书、行书的发展，隶书便转入颓势，书家把苦心完成的隶书结构用笔方法统统忘却，来到了它的一个书法真空时代，三国到晋中叶这段时期便是如此。尽管篆书中也有这种情况，但隶书丰富多彩的书写造型是书法相对去实用化的重要阶段。伴随毛笔的结构和性能的变化，纸张技术的发展，毛笔与用笔的方法以及使用特制的毛笔等都在发生着变化。我们在学习书法和临帖的过程中，不能从单一角度来对其进行分析和作出简单的判断，而是要结合历史发展过程、人文环境、客观工具条件等因素去综合分析思考。

楷书类：

碑帖名称：钟繇《宣示帖》、王羲之《黄庭经》、《瘗鹤铭》、《崔敬邕墓志》、智永《真书千字文》、欧阳询《九成宫醴泉铭》、褚遂良《雁塔圣教序》、颜真卿《勤礼碑》、柳公权《玄秘塔碑》、赵孟頫《胆巴碑》。

隶书类：

碑帖名称：《石门颂》《乙瑛碑》《礼器碑》《华山碑》《鲜于璜碑》《衡方碑》《史晨碑》《西狭颂》《曹全碑》《张迁碑》。

行书类：

碑帖名称：王羲之《兰亭序》、颜真卿《祭侄文稿》、苏东坡《黄州寒食帖》、王珣《伯远帖》、杨凝式《韭花帖》、柳公权《蒙诏帖》、欧阳询《张翰思鲈帖》、米芾《蜀素帖》、黄庭坚《松风阁诗帖》、李建中《土母帖》。

篆书类：

碑帖名称：《毛公鼎》《散氏盘》《虢季子白盘》《石鼓文》《峄山刻石》《袁安碑》《天发神谶碑》《李阳冰篆书》《邓石如篆书》《吴昌硕篆书》。

魏碑类：

碑帖名称：《张猛龙碑》、郑道昭《论经书诗》、《李璧墓志》、《爨宝子碑》、《孙秋生造像记》、《魏灵藏造像》、《杨大眼造像记》、《封龙山碑》、《石门铭》。

草书类：

碑帖名称：张芝《冠军帖》、王羲之《快雪时晴帖》、王献之《中秋贴》、孙过庭《书谱》、张旭《古诗四帖》、怀素《自叙帖》、黄庭坚《廉颇蔺相如列传》、赵佶《草书千字文》、董其昌《赤壁怀古》、王铎《草书诗卷》。

## 六、笔者根据笔法原理临写法帖节选

图 3-30　《阴符经》长卷节选

图 3-31 《魏灵藏造像》

美人姓董
墓誌銘
美人董氏

州刺史敦
佛子齊涼
縣人也祖
汴州恛宜

恭以接上
天情婉嫕
體質閒華
河澒美人

既而来儀
硺炳瑾瑜
延芳蘭蕙
竜章鳳采

之艷香飄
態轉廻眸
鏡澄窓月
莊映池蓮

兹桂蘩摧
焉彫悴傷
此瑶華忽
於山士悉

图 3-32　《董美人墓志》节选

石門銘

石門銘此
門盖漢永
平中所穿
將五百載
世代綿迴
七夾遍作
三月三日

方其切伋
何既逸且
康去深去
阻匪閣匪
梁西帶沂
襄河山雖
龍東控樊
嶮憑德是
強昔惟黴
聞今則關
壇永懷前
烈跡在人
亡不逢殊

图3-33　《石门铭》节选